KB102809

예술적 인문학
그리고 통찰

| 1 확장 편 |

예술적 인문학
그리고 통찰

| 1 확장편 |

예술은 우리에게 열려 있다

임상빈 지음

마로니에북스

서문

『예술적 인문학 그리고 통찰』이라는 책?

나는 미술을 한다. 더불어, 글쓰기도 참 좋아한다. 시간이 흘렀고 몇몇 이야기들을 결국 책으로 엮게 되었다. 이 책은 그 첫 결과물이다. 제목은 『예술적 인문학 그리고 통찰』이며 '확장 편'이다. 이 책은 예술의 지형도 전반을 폭넓게 살펴보며 새로운 시대를 풍요롭게 사는 '예술인간'으로 거듭나고자 하는 기획의 일환이다.

여기서 '예술인간'이란 예술품을 만드는 사람이 아니라 예술적으로 자기 인생을 음미하며 스스로 세상의 주인공이 되어 사는 사람을 지칭한다. 만약 아직 그렇지 못하다면 우리 마음의 기존 운영체제를 조속히 업그레이드시켜야 한다. 그래야 비로소 새로운 시대의 여러 프로그램들을 자유자재로 잘 구동시키며 마음껏 즐길 수 있다. 이를

보다 원활하게 하고자 이 책의 문장은 가능한 간결하고 명료하게 쓰고자 했으며 문단은 두괄식 논리로 쉽지 않은 내용을 쉽게 제시하려 노력하였다.

참고로 이 책의 각 장은 예술의 다른 지역, 혹은 같은 지역을 다른 관점으로 여행하기에 꼭 순서대로 읽어야만 하는 건 아니다. 즉, 각자의 관심과 필요, 혹은 기분에 따라 마음 내키는 대로 순서를 바꿔 읽거나 건너뛸 수도 있다. 하지만 각 장 내에서는 고유의 큰 흐름이 있으니 순서대로 읽어주시면 좋겠다.

책의 문제의식과 주장은 다음과 같다. 첫째, 그간 많은 사람들에게 '예술'은 멀기만 했다. 하지만 '4차 혁명' 시대에 들어서며 과거의 직장은 빠른 속도로 재편되고 있다. 즉, 효율과 속도에 관해서는 이제 사람이 기계를 능가할 수는 없다. 반면, 상상과 음미에 관해서는 사람이 전문가다. 또한, 사람의 일은 사람이 이해한다. 의미는 사람이 만들고. 그렇다면 예술이야말로 사람의 사람됨을 지켜주는 가장 강력한 기제가 된다. 즉, 모두 예술적으로 살아야 한다. 둘째, 그간 '인문학'은 예술을 목적이 아닌 수단으로 도구화하려 했다. 하지만 예술이 곧 인문학이다. 이제 예술은 진정한 비평의 바탕이다. 즉, 모두 예술적으로 생각해야 한다. 셋째, 그간 '자기 계발서'는 사회 구조에 대한 궁극적인 이해는 도외시한 채로 일면적인 개인의 노력과 성공만을 강조했다. 이제 진짜 자기 계발은 통찰이다. 즉, 모두 다 예술적으로 바라봐야 한다.

예술적 인문학 그리고 통찰

책의 주된 내용은 세 개의 단어로 요약된다. '예술', '인문', 그리고 '통찰'! 첫째, '예술', 예술가인 나 자신으로부터 잔잔하게 이야기를 풀어나간다. 실제로 벌어졌던 다양한 일화, 그리고 문학적으로 재구성한 대화를 세부 분야별로 묶었다. 이는 예술적인 마음을 탐구하기 위함이다. 둘째, '인문', 미술을 통해 자연스럽게 인문학을 논한다. 작품의 감상, 기호의 해독, 비평적 글쓰기, 그리고 예술의 비전vision을 고찰한다. 이는 예술적 인문정신을 함양하기 위함이다. 셋째, '통찰', 다양한 담론을 전개하며 창의적이고 비평적인 사고의 과정과 구조를 드러낸다. 이는 세상에 대한 통찰을 음미하기 위해서다. 결국 이 책의 목표는 진한 여운을 남기는 거다. 독자들이 책을 통해 '의미 있게 살고 싶다'는 마음을 품게 된다면 참 기쁘겠다.

다음으로, 이 책은 이렇게 구성되었다. 독백과 대화! 첫째, '나'라는 화자가 경험과 생각을 '독백'으로 전개한다. 둘째, '나'는 '알렉스'와 '린'이, 그리고 때때로 다른 사람들과 '대화'를 나눈다. 먼저 문어체는 체계적인 흐름으로 바탕 고르기를, 구어체는 생생한 휘저음으로 사방으로 튀기기를 지향한다. 요즘 '역진행 수업 방식flipped learning'이 유행하기 시작했다. 이는 수직적인 온라인 선행 학습 이후, 수평적인 오프라인 토론을 수행하는 강의 구조를 말한다. 이 책의 구성은 이와 비슷하다. 독백과 대화가 서로를 효과적으로 보충하며 서로의 강점을 확실하게 증폭시키길 기대한다.

이 책을 통해 내가 제안하는 바는 다음과 같다. 첫째, '예술가'가 되

자! 요제프 보이스Joseph Beuys, 1921-1986 가 멋진 말을 했다. '우리들은 모두 예술가Everyone is an artist.'라고. 여기서 '예술가'란 특권적 소수집단이나 유명인, 비교와 경쟁의 승리자, 혹은 문화의 수동적인 소비자가 아니다. 오히려 다양한 방식으로 문화를 창조하는 데 일조하는 여러분, 즉 우리 주변에서 만날 수 있는 뜻있는 보통 사람을 가리킨다. 둘째, 예술하자! 여기서 '예술'이란 '예술품art object'이 아니다. 즉, 정태적 실체가 아니다. 정태적인 것은 너무 좁고 멀어서 삶과 예술이 유리될 수밖에 없다. 그러므로 예술은 '예술적으로artistic' 즉, 동태적 상태로 파악해야 한다. 그래야 예술이 넓어지고 가까워지며 비로소 삶이 예술이 된다.

책의 지향점은 다음과 같다. 풍요로운 삶을 살자! '4차 혁명'이 인공지능이 주도하는 혁명이라면 '5차 혁명'은 사람이 먼저인 예술의 혁명이 되어야 한다. 영국 철학자 화이트헤드Alfred North Whitehead, 1861-1947 가 멋진 말을 남겼다. 그는 세상사를 먼저 '살기to live', 다음 단계로 '잘 살기to live well', 결국 '더 잘 살기to live better'라고 깔끔하게 정리했다. 사람은 무엇보다 먼저 먹고사는 걱정을 넘어서야 한다. 그리고 물질적 풍요의 추구를 넘어서야 한다. 다음으로 가장 중요한 것은 정신적인 행복이다. 나는 사람이 사람답게 사는 세상을 꿈꾼다. 그 취지와 방법에 대해서는 많은 토론이 필요하다.

결국 이 책을 통한 나의 바람은 다음과 같다. 첫째, 스스로 잘 살자! '창의적 만족감'을 누리며. 둘째, 모두 상생하자! '사회적 공헌감'을

예술적 인문학 그리고 통찰

맛보며. 셋째, 즐기자! '예술의 일상화'를 통해. 이 책은 예술을 사랑하는, 그리고 예술적으로 삶을 영위하려는 모든 독자들을 향해 열려 있는 글이다. 미술작가로서, 또한 예술을 열렬히 사랑하는 한 사람으로서 나의 마음을 그대와 나누고 싶다. 이 의미 있는 여정을 함께하고 싶다.

임상빈

차례

이 글의 화자는?

3. 나는 산다

이 글의 화자는 '나'다. 우선, 나를 소개한다.

나는 연명했다. 미국 유학 시절, 사는 법을 하나씩 터득해야 했다. 우선, 먹어야 산다. 주변에는 세계 각지의 산해진미를 파는 맛있는 식당들이 참 많았다. 하지만 매번 밖에서 사 먹는 건 재정적으로 큰 부담이었다. 그러니 요리는 필수였다. 하지만 그땐 그게 싫었다. 왜 그랬을까?

결국 처음 반년간의 유학생활은 전자레인지에 의존했다. 즉석밥을 기본으로 삼아 그날그날의 기호에 맞게 3분 카레, 3분 짜장, 3분

미트볼, 김, 라면 등을 곁들였다. 일인용 밥솥을 가져가긴 했는데 거의 쓰지 않았다. 소위 '고기 잡는 법'을 열심히 배웠어야 했는데 단순히 남이 잡은 고기를 쉽게 먹는 쪽을 택했던 거다. 여하튼 이런 요리는 맛은 포기해야 했다.

다행히 어머니가 나를 살리셨다. 방학 중에 방문하신 것이다. 순식간에 집 안을 정리하시더니 밥을 끊임없이 지으셨다. 곧, 냉동실은 1인분씩 단단히 포장된 밥들로 가득 찼다. 하지만 귀국하실 때까지 나에게 음식 만드는 법을 알려주지는 않으셨다. 즉, '고기를 잡아주신' 거다. '안 되는 건 안 된다'는 신조로. 물론 나도 묻지 않았다. 그 후 오랜 기간 동안 냉동 밥을 녹여 먹었다. 맛은 괜찮았다.

한인 식당도 나를 살렸다. 내가 다니는 미술대학은 바로 집 앞에 있었는데 문 옆에는 작은 한인 식당이 있었다. 내가 입학할 무렵 그 식당에서는 한인 유학생들을 끌기 위해 저렴한 쿠폰을 대량으로 발행하기 시작했다. 즉, '고기를 만들어주신' 거다. 비용을 지불하니. 여하튼 참 다행이었다.

유학 중에 만난 형도 나를 살렸다. 미술사 박사과정 유학생이었는데 뒷집에 살았다. 종종 그 형 집에 가서 당시 국내에서 인기 있던 드라마 '불멸의 이순신2004-2005' 비디오테이프를 돌려보며 술을 마셨다. 그러던 와중에, 그 형은 내가 음식 못하는 걸 알고는 가엽게 여긴 나머지 네 종류의 국 끓이는 비법을 전수해 주었다.

나도 드디어 국을 스스로 끓일 수 있게 되었다. '김칫국', '된장국', '미역국', '북엇국'! 방식은 이랬다. 우선 거대한 냄비에 가득 국을 끓인다. 그다음 냉동실에 통째로 넣는다. 그러고는 필요할 때마다 얼린

국을 깨서 적당량을 전자레인지에 녹여 먹는다. 이렇게 하니 국을 일주일에 한 번만 만들면 되었다. 여기서 주의할 점은 '찌개'가 아니라 '국'이라는 거다. 어쨌든 비로소 '고기 잡는 법'을 배우게 된 나, 그렇게 7년을 넘게 유학 생활을 했다. 몸은 좀 망가졌지만, 그래도 살아남았다.

2. 나는 작가다

나는 미술을 잘했다. 어려서부터 당연히 '화가'가 될 거라 믿었다. 미술학원은 내가 제일 좋아하는 곳이었다. 평상시는 산만했지만 그림을 그릴 때면 고도의 집중력을 발휘했다. 잘 그린다는 말도 참 많이 들었다.

집에서도 난 맨날 그림만 그렸다. 여덟 살까지는 마당이 있는 단독주택에 살았는데 그림이 완성되기라도 하면 어머니께서는 항상 벽에 붙여 주셨다. 그러다 보니 점점 공간이 부족해졌다. 우선 모든 방 벽, 다음으로 거실 벽, 나아가 천장에까지 다 붙이셨다. 즉, 말 그대로 집안이 내 그림으로 '도배'가 된 거다. 아마도, 내 최초의 설치 작품이 아니었을까? 물론 어머니와 협업한 작품. 하지만 그 후 자주 이사를 하게 되면서 그때의 수많은 작품들은 이제 기억으로만 남았다. 좀 허무하다.

나는 음악을 잘 못했다. 어머니께서는 애초에 내가 피아니스트가 되기를 원하셨다. 그래서 초등학교 4학년 때까지 피아노를 7년 넘게

배웠다. 당시로는 참으로 긴 시간이었다. 어느 날 나는 피아노가 싫다며 울먹였다. 결국 피아노를 포기한 나, 그 후로 오랫동안 피아노에는 손도 대지 않았다. 어릴 때는 괜히 손가락이 길었던 거 같다. 지금 보면 분명히 짧다.

나는 글쓰기를 좋아했다. 독서가 취미이신 어머니는 나의 1순위 애독자셨다. 어릴 때는 일기를 많이 썼다. 공책에 낙서도 많이 했다. 초등학교 4학년 때는 단편소설도 썼다. 고등학생이 되니 입시 공부가 참 재미없었다. 그래서 틈만 나면 시를 썼다. 점점 내 방의 벽은 어머니께서 붙여 두신 시로 가득 찼다. 어느 날 시인이신 아버지 친구분께서 내 시를 보셨고, 결국 시집을 출판하게 되었다. 지금 생각하면 사춘기 소년의 글이 참 부끄럽다.

나는 공놀이를 좋아했다. 특히 1986년 아시안 게임, 1988년 올림픽을 치르면서 우리나라에서는 탁구가 유행했다. 초등학교, 중학교 때 나도 광적으로 탁구에 빠졌다. 축구도 참 좋아했다. 서울예술고등학교에 입학하고 나니 매일 점심시간마다 미술과 대 음악과 대항으로 축구 시합이 열렸다. 나는 현란한 드리블 기술의 날쌘돌이었다. 하도 운동을 많이 했기에 우리끼리는 예술고등학교가 아니라 체육고등학교라는 농담도 했다.

1. 나는 함께 산다

2003년 처음 미국 유학길에 오를 때만 해도 유학 후의 계획은 그저

막연할 뿐이었다. 당시의 나는 초, 중, 고, 대학, 대학원에 거의 쉬지 않고 올라갔다. 언제나 학생일 것 같던 그때 그 시절, 졸업 후의 생활에 대한 감이 참 없었다. 어떻게 또 흘러가겠지 했을 뿐.

2005년, 뉴욕에서 살게 되었다. 예일대학교 대학원에서 석사를 졸업할 무렵, 한 교수님께서 졸업 후의 계획을 물어보셨다. 잘 모르겠다 했다. 그러자 자신의 조수로 일하라고 바로 제안하셨다. 난 그 즉시 수락했고 그렇게 뉴욕 첼시에 위치한 그분의 작가 작업실artist studio에서 일하게 되었다. 참 좋은 경험이었다. 더불어 뉴욕이라는 도시와 사랑에 빠지게 되었다.

2007년, 뉴욕에 더 살고 싶었다. 아티스트 비자를 받으면 체류를 연장할 수 있다 해서 변호사 사무실을 찾아갔다. 일정 비용을 내면 1개월, 그 두 배를 내면 급행으로 2주가 걸린다 했다. 뭔가 자본의 힘이 느껴졌다. 추천서를 10장 이상 받아 오라 해서 꼼꼼히 받았다. 포트폴리오를 잘 만들라 해서 열심히 만들었다. 그렇게 준비가 막바지에 이르렀는데 마침 한 큐레이터의 권유를 받았다. 자신이 다녔던 학과에 입학하는게 어떻겠냐는 제안이었다. 듣고 보니 비자와 공부, 두 마리 토끼를 잡을 수 있는 좋은 기회라고 느껴졌다. 결국, 컬럼비아대학교 티처스칼리지Teachers College의 미술과 미술교육Art & Art Education 박사과정에 입학했다.

2012년 2월, 앞으로도 계속 뉴욕에 살며 작품 활동을 이어갈 줄 알았다. 하지만, 앞서 지원해 둔 성신여자대학교 서양화과에 운 좋게도 임용되었다는 통지가 왔다. 당장 3월부터 근무하는 조건이었다. 결국 결심을 굳히고는 뉴욕 집과 작업실을 정리할 새도 없이 서울행

비행기를 타게 되었다. 정말 싱숭생숭했던 순간. 물론 귀국해서 학생들을 가르치는 건 참 보람찼다. 그런데 내 작업할 시간이 줄었다.

2013년, 결혼을 했다. 2004년부터 교제한 여자 친구와는 첫 1년을 제외하고는 미국 내에서도 비행기로 이동해야 하는 장거리 연애를 지속해 왔다. 물론 쉽지 않았다. 그런데 결국 여자 친구가 서울로 직장을 옮기게 되면서 마침내 같은 도시에서 살게 되었다. 당연히 둘 다 이젠 결혼을 결심했고, 막상 함께 있게 되니 참 좋았다. 그런데 내 작업할 시간이 줄었다.

2016년, 딸을 낳았다. 주저하고 미뤄오다 결국. 물론 키우기는 힘들다. 하지만 낳아보지 않고는 상상할 수 없는 행복이 있다. 이를테면 딸의 웃음은 모든 고민을 녹인다. 정말 귀엽다. 이 글을 시작하게 된 계기가 되기도 했고. 그런데 내 작업할 시간이 줄었다.

이렇게 내 가족이 생겼다. 돌이켜 보면 생각도, 행동도 참 많이 변했다. 철부지 시절이 마침내 지나가고 이제는 철이 좀 든 거 같기도 하다. 예전에 혼자 살 때는 동틀 때까지 그저 작업, 작업, 작업이었다. 새벽 4시는 기본이고 오전 8시, 9시까지 작업을 하는 경우도 다반사였다. 물론 밖에서 놀 때도 늦게까지 있었다. 하지만, 이젠 어림도 없다. 어쩔 수 없이 일찍 자야 한다. 주말과 휴일은 꼼짝없이 가족과 함께 보내야 하고. 결국 내 작업할 시간은 줄었다.

0. 나는 들어간다

나는 가족에게 많은 걸 배웠다. 작업할 시간은 줄었지만 관계를 통해, 대화를 통해 얻은 것도 참 많다. 우선 이 글이 그 직접적인 증거이리라. 자, 이제 본격적으로 시작해 보자. 이 글에는 세 명의 주요 인물이 등장한다.

나는 '나'다. 평생 미술을 했고 지금은 작업 활동과 대학교에서의 직장 생활을 병행하고 있다. 어릴 때부터 나는 레오나르도 다빈치Leonardo da Vinci, 1452-1519 와 피카소Pablo Picasso, 1881-1973 를 참 좋아했다. 나도 이들처럼 하고 싶은 작업이 많다. 앞으로도 창작을 많이 할 거다.

나의 아내는 '알렉스Alex'다. 미국에서 태어나서 원래 이름이 '알렉산드라Alexandra'인데 주변 사람들은 다 '알렉스'라 부른다. '알렉시스Alexis'라 하면 좀 여성적인 느낌인데 아내는 애당초 애교 많은 여성상과는 거리가 멀다. 평상시 이미지와 '알렉스'라는 이름의 중성적인 느낌은 뭔가 잘 맞는다. 물론 '알렉스'는 예쁘게 생겼다.

나의 딸은 '린Lynn'이다. 아내가 미국 사람이다 보니 기왕이면 딸의 이름이 우리나라와 미국에서 모두 쉽게 통했으면 했다. 예를 들어, 내 이름은 영문으로 'Sangbin'인데 미국에 살면서 공식적인 문서에 'Sang', 'Sangbim', 'Sangbing' 등으로 표기되는 황당한 경우가 종종 발생했다. 'Lynn'은 미국에서 예전에 유행했던 이름이다. '유행은 다시 돌아오겠지' 하며 그렇게 정했다. 딸이 커서 자기 이름을 좋아하면 참 좋겠다.

세 명의 가치관 차이는 극명하다. 쉽게 말해 우선 나는 '이상주의

자'다. 대책 없이 꿈꾸는 걸 좋아한다. 예술을 고민한다. 전공은 항상 미술이었다. 반면, 알렉스는 '현실주의자'다. 상당히 논리적이고 합리적이다. 산업공학과 경영을 전공했다. 그런데 나에게 비판의 화살을 쏟아붓는 걸 은근히 즐기는 경향이 있다. 한바탕 그러고 나면 스트레스가 좀 풀릴 듯하다. 다음, 린이는 '쾌락주의자'다. 사실, 이 글을 쓰는 시기에 린이는 영아다. 자신의 즐거움을 극대화하려는 본능이 있다. 물론 아직까지 주된 무기는 미소와 눈물이다. 당연히 크면 다른 '주의자'가 되어 있을 듯하다.

이 글에서 나는 화자다. 내 정신세계를 독백을 통해, 그리고 때로는 알렉스와의 대화를 통해 풀어낸다. 가끔씩 린이도 등장한다. 기본적으로 나의 경험과 사상에 바탕을 두면서 특정 상황과 대화는 이야기의 묘를 잘 살려 보고자 상상의 나래를 펼쳤다. 나중에 내 딸이 커서 읽고는 두고두고 놀릴지도 모르겠다.

I

예술적
지양

순수미술이 꺼리는 게 뭘까?

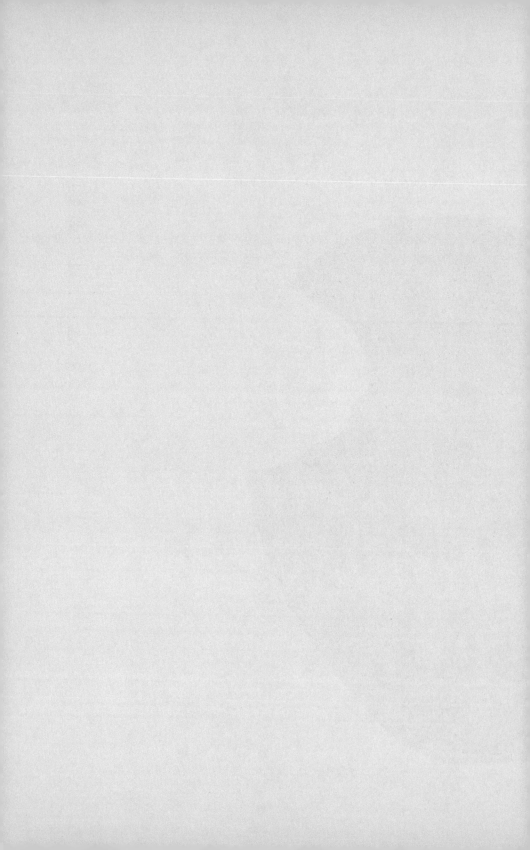

1
설명_{Illustration}을 넘어:
ART는 보충이 아니다

나의 할아버지께서는 목사님이셨다. 힘들게 고학으로 공무원이 되셨고 가정을 이루셨다. 비교적 안정적인 생활을 하시던 중에 우연찮게 마을을 방문한 전도사의 설교를 들으시고는 크게 감동하셨다. 그리고 그때까지 종교가 없던 분이 돌연 목사가 되겠다고 결심하셨다. 결국 그 꿈을 이루기 위해 가족을 데리고는 임씨들이 모여 사는 고향을 떠나셨다. 그 후로 오랜 기간 힘든 생활을 이어가시며 할머니께 타박도 많이 받으셨다고 들었다.

1992년 고등학교 1학년 때의 일이다. 서울예술고등학교 미술과 학생이던 나는 집 앞의 교회에 다니고 있었다. 어느 날 목사님과 면담을 하게 되었다.

목사님 자네 화가라면서?

나 네.

목사님 한 가지 부탁이 있네!

나 네? 어떤?

목사님 이상하게도 요즘은 성화기독교 종교화를 그리는 사람이 없는 거 같아. 참으로 안타까운 일이지.

나 (…)

목사님 자네는 혹시 앞으로 성화를 많이 그리겠다고 이 자리에서 결심해 줄 수 있겠나?

나 (짧은 침묵의 시간을 깨고) 싫은데요?

왜 그랬을까? 군이 그렇게 퉁명스럽게 말이다. 물론 당시의 기억을 더듬어보면 딱히 싫은 이유를 논리적으로 말할 수는 없었다. 왠지 그냥 싫었다. 분명한 건, 난 성화를 그리고 싶지 않았다.

사실 아직도 그런 마음이다. 물론 서양미술사를 보면 수많은 작가들이 성화를 그렸다. 내가 존경하는 레오나르도 다빈치도 그중 하나고. 그래도 나의 마음은 동하지 않는다.

알렉스 그래서 왜 그렇게 대답했어?

나 아마 내가 그리고 싶은 걸 그리고 싶어서?

알렉스 그럼 옛날 작가들은 그리기 싫었는데도 그린 거야?

나 물론 다 그렇진 않았겠지. 시대적인 분위기도 있었고. 하지만, 가령 성화를 그린 옛날 작가들이 모두 다 신앙심이 두

텁진 않았을걸? 마치 공과 사가 구분되듯이, 종교와 예술
이 하나인 건 아니잖아?

알렉스 그럼 성화는 예술이 아니야?

나 그건 아니고... 여하튼 성화를 그렇게 많이 그린 건, 단순하
게 말하면 잘 팔렸으니까! 즉, '생계형 미술소재'였단 거지.
그땐 성화나 신화 같은 소재가 인기 단골 메뉴였잖아?

알렉스 식당의 비유라... 그래도 성화는 예술이다?

나 예술이긴 하지. 그런데 현대미술과는 좀 기준이 달라. 예를
들어, 현대미술은 '나만의 이야기'를 '나만의 방법'으로 표
현하려 하거든? 그러니까 '나만의 이야기'가 1번, '나만의 방
법'이 2번이라 해 봐. 그렇게 보면 옛날 사람들은 1번에 대
한 욕구가 별로 없었어!

알렉스 왜? 그냥 남한테서 가져와? 자기 거 안 하고?

나 그런 셈이지. 성화, 신화, 도상학 사전 등, 축적된 자료들이
작가가 태어나기도 전에 벌써 다 구비되어 있었잖아?

알렉스 그러니까, 그림에서 할 이야기는 벌써 대강 정해져 있었다?

나 그렇지! 결국 당대의 작가들에게 중요했던 건 '얼마나 그걸
시각적으로 더 잘 표현하는가'였다는 거지. 즉, 1번이 아니
라 2번을 잘해야 떴다는 얘기. 반면, 요즘 같은 경우는 1번,
2번 다 중요하고.

알렉스 옛날 작가들은 요즘보다 1번에 대한 욕구가 왜 적었을까?

나 글쎄, 당시에는 '개인주의 바이러스individualism virus'가 좀 덜
침투해서 그렇지 않을까?

알렉스 바이러스라...

나 그게 얼마나 무서운지 알아? 그거 독해서 몸속에 한번 들어오면 절대 안 나가.

알렉스 그래? 너 은근히 이야기 잘 만드네.

나 요즘 작가들 봐봐. 남들이 하는 거 따라 한다고 평가 받는 거 진짜 싫어하잖아? 다들, 내 거 한다고 인정받고 싶어하지. 결국, 이젠 중요한 건 남들과 다른 '차이'야. 예를 들어, 레오나르도 다빈치가 지금 태어났으면 당연히 성화는 안 그리겠지.

알렉스 모르지 뭐. 여하튼 그러니까 옛날 작가들은 남들처럼 남의 이야기를 그렸다는 거지? 요즘 작가들은 남들과 다르려고 자기 이야기를 그리는 거고?

나 그런 거 같아!

알렉스 즉, 요즘은 따라 하는 게 옛날만큼 미덕이 아닌 세상이다?

나 적어도 작가들에게 있어서 겉으로는 그렇지.

알렉스 뭐, 속이야 내가 알 수는 없고... 여하튼 표방하기로는 요즘 미술은 보충, 혹은 부수적이 되는 걸 거부한다는 거네?

나 그렇지! 예를 들어, 성화는 그림인데 성서를 설명하는 역할을 하잖아?

알렉스 그러니까 미술이 더 이상 다른 장르를 설명해 주는 역할을 벗어나서 자기 걸 하고 싶어한다 이거지? 즉, 이제는 독립을 원한다, 스스로 잘났다 하는?

나 그런 셈이지!

알렉스 그런데 요즘 작가들 작품을 보면 이야기 자체가 좀 덜 구체적인 거 아냐? 사실, 구체적이 되면 당연히 문학적이지 않을 수가 없잖아?

나 네 말은 1번이 구체적이 되어 힘이 세지는 순간, 2번이 1번을 위한 도구로 전락해서 미술의 독립이 발목 잡힌다는 거지?

알렉스 그런 듯해. 그렇게 따지고 보면 미술의 독립을 위해서는 1번보다 2번이 더 중요한 거 아냐? 둘 다 동등하게 중요한 게 아니라. '추상화'를 예로 들면 성화에 나오는 이야기처럼 딱 설명할 수가 없잖아? 그냥 말이 될 법하게 내용을 어렵게 지어내고, 코에 걸면 코걸이, 귀에 걸면 귀걸이, 그런 거 아냐?

나 뭐, 그렇게 볼 수도 있지만 반대로 내용이 하나로 한정되지 않고 다양한 내용을 한데 담아낼 수 있다는 측면에서 보면 1번이 센 거라고 말할 수도 있잖아?

알렉스 아, 그러니까, 내용이라는 건 한 가지 범주로만 구체적으로 설명할 수 있어야 센 건 아니다?

나 그렇지. 코걸이, 귀걸이 다 되는 게 강점일 수도 있는 거지. 예술에 정답이 하나만 있을 순 없잖아?

알렉스 옛날 미술의 경우, 1번을 보면 문제 풀이, 즉 정답을 설명해 줄 수 있었다?

나 응! 그런데 요즘은 그런 일원화된 설명 자체가 아예 불가능한 경우가 많지. 사실, 요즘은 '설명'이란 단어 자체가 벌써 약간 부정적인 느낌이야.

알렉스	왜?
나	예를 들어, 선생님이 학생 작품 평가할 때 '너무 설명적이다' 하는데 '칭찬해 주셔서 감사합니다' 하는 학생은 없잖아? 그건 욕이야, 욕!
알렉스	쉬워서? 그럼 진정으로 뭔가 있어 보이려면 설명이 불가능해야 하는 거야? 신비주의 작전인가.
나	그런 걸 바로 '숭고미'라고도 말할 수 있지. 예를 들어, 입이 딱 막히는 게, 뭐라고 표현하기 막막한 느낌.
알렉스	(...)
나	사실 설명할 수 없는 것 자체가 꼭 좋다기보다는, 미술의 역사가 그렇게 흘러왔어. 예컨대 서양미술사를 보면 옛날 미술은 꽤 오랫동안 문학의 시녀 역할을 했거든? 그런데 어느 순간 대세의 흐름에 일대 반전이 일어난 거지!
알렉스	지동설, 천동설 같은?
나	그 정도는 아니고 네가 아까 말한, 독립의 역사에 가까운 듯해. 예를 들어, '모더니즘' 운동이 일면서 '예술지상주의'랄까, 미술이 미술의 순수성을 주장하면서 독립하고 싶어하기 시작했거든.
알렉스	설명을 벗어나고 싶어 했다 이거지? 어떻게?
나	회화는 회화다워야 하고, 조각은 조각다워야 한다는 등의 주장을 한 거지.
알렉스	분위기가 심각한 듯? 뭔가 좀 교조적인 느낌인데.
나	맞아. 어쨌든 그런 시대적 분위기에서, 작가가 아직도 남이

만들어 놓은 문학적인 이야기를 그대로 설명하고만 있으면 뭐랄까, 구식 같은 느낌?

알렉스 마치 유행처럼, 그런 걸 뭐라 뭐라 그러면서 분위기를 한쪽으로 몰아가는 거네!

나 그렇지! 막 비판하고. 예를 들어, 그런 그림은 그저 이야기를 설명하는 '도판'일 뿐이라고 치부하는 것이지. 반대로 딱 뭐라 말할 수 없는 '순수조형'을 탐구하는 건 되게 고상하게 우러러 보고.

알렉스 그럼 '도판'은 진정한 미술이 아니야?

나 생각해 보면 다 미술이지. 그런데 다른 목적을 위해 서비스하는 미술이니까 모더니즘적 가치를 기준으로 보면 덜 순수해서 좀 격이 떨어진다고 생각했어.

알렉스 순수에 대한 집착인가? 그럼, 예전에 '응용미술'이라 칭하기도 했던 디자인은 예술이 아니야?

나 '디자인'은 소비자를 위해 서비스하는 걸 표방하니까 보통 '상품'이라고 말하잖아? 물론 그것도 나름의, 혹은 공유하는 여러 기준에서 언제나 좋은 '작품'으로 평가 받을 여지는 다분해!

알렉스 반면 '순수미술'은 소비자가 아닌 자기 자신을 위해 창작하는 거니까 보통 '작품'이라고 말한다? 즉, 일차적인 목적으로 판단해서 우선 순수하다고 간주한다 이거지? 결국, 가치 판단은 기준이 뭐냐의 문제겠네.

나 맞아!

 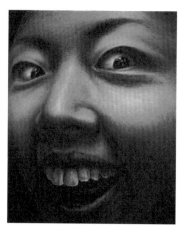

임상빈 (1976-), 〈임상빈〉, 2014 임상빈 (1976-), 〈알렉스 박〉, 2014

알렉스　하지만 뜯어보면 '순수미술'도 별의별 목적이 다 있는 거 아냐? 겉모습만 순수한 척.

나　정말 그런 경우가 많지! 결국 문학적으로 설명적인 건 '순수미술'의 역사에서 꺼려온 현상이라는 거지, 꼭 그래야만 한다는 건 아니야. 실제로 '순수미술fine art'이라는 단어도 항상 있던 게 아니라 18세기나 되어서 나오는 말인걸. '미학'이 학문으로 정립되던 시절에.

알렉스　그러니까 옛날 작가들한테 설명적인 건 나쁜 게 전혀 아니었고, 요즘도 설명적인 작품 중에 좋은 것도 많다 이거지?

나　맞아! 미술에서 정답은 다 상대적인 거야.

알렉스　그거 딱 떨어지는 게 없구먼. 그러니까 결론은 넌 성화 그리기 싫다는 거지?

나　응.

알렉스　그럼 나 그려. (스마트폰으로 자기 얼굴을 바로 찍더니 나에게 전송한다.) 이거!

나　네.

　얼마 후, 난 나와 알렉스의 얼굴을 각각의 캔버스에 고전적인 방식의 유화로 그려 완성했다. 매우 성스럽게 그려진 두 명의 얼굴은 현재 액자 속에 넣어져 거실 왼쪽 하얀 벽에 나란히 걸렸다. 그 둘은 멀뚱멀뚱 매일 같이 우리를 쳐다본다.

2
장식 Decoration 을 넘어:
ART는 서비스가 아니다

난 그림 그리는 걸 참 좋아했다. 집안 사정상 이사를 자주 다녔는데, 이사 후에 내게 가장 중요한 일은 바로 주변의 여러 미술학원을 둘러보는 것이었다. 미술학원을 방문해서 원장 선생님과 상담하고는 어디에 등록할지 어머니와 진지하게 토론했던 기억이 아직도 선하다.

당시엔 그림 그리는 게 그저 행복했다. 내가 그리고 싶은 걸 마음껏 그리는 것이 정말 좋았다. 손끝에 전달되는 붓 끝의 감촉과 탄성에 끌렸다. 화폭에 습윤하게, 혹은 껄끄럽게 미끄러지는 물감의 자국이 묘했다. 이리저리 공간 속을 휘젓는 손가락 마디마디, 손목과 어깨, 그리고 골반의 움직임에 취했다. 더불어 손톱마다 물든 물감 자국에 뿌듯했다.

예술적 인문학 그리고 통찰

하지만 1989년, 예술로 특화된 중학교인 예원학교에 입학하면서 그림에 대한 흥미는 조금씩 떨어져 갔다. 처음에는 수업 교과 과정상 매일 실기 시간이 배정된 건 큰 축복이라 생각했다. 그러나 실기 시간은 정물 수채화와 석고 소묘 위주였다. 즉, 벌써부터 대학 입시 준비였다. 그러니 재미있을 리가 없었다.

1992년, 서울예술고등학교 미술과에 진학해서도 마찬가지였다. 학업이 오로지 대학 입시만을 위한 훈련이었다. 특히 당시의 우리나라 대학 입시는 어딜 가도 정형화된 틀에 머물러 있었다. 결국 중·고등학교 시절, 나만의 참신한 예술작품을 만들어보겠다는 욕망은 그저 한동안 유보해 둘 수밖에 없었다.

그런데 1995년, 서울대학교 서양화과에 입학하고 나니 혼란이 찾아왔다. 드디어 지긋지긋한 입시미술과 작별했건만 막상 문제가 있었다. 그동안 나는 주어진 기준에 따라서만 그림을 그리고 성적을 받는 데 너무 익숙해져 버린 거다. 즉, 타성에 젖어 있던 나에게 갑자기 마음대로 하라는 것이다. 그 상황에 무척 당황했다.

이는 사실 당시의 대학 신입생들 누구나 겪는 문제였다. 입학 후 첫 학기, 한 수업의 과제는 그때 가장 그리고 싶은 그림을 그리라는 거였다. 드디어 학생들이 교수님께 평가받는 날이 왔다. 출석부 순서대로 차례가 되자 한 학생이 앞에 나가 그림을 펼쳐 놓았다.

교수님　우선 작품에 대해 간단하게 소개해 주세요.

학생　예! 음, 제가 꽃을 진짜 좋아해요. 그래서 집에 꽃이 항상 있고요. 사실 어머니가 좋아하셔서 저도 자연스럽게 그렇게

됐고. 에... 지금도 꽃을 보면 항상 위안을 받아요. 교수님께서 주신 과제를 받고 고민을 참 많이 했는데요, 첫 과제이니만큼 제가 살면서 너무 좋아한 걸 이 기회에 꼭 그려보고 싶었어요!

교수님 그러니까 '꽃 그림'을 그렸네요! 뭐, 꽃 그림은 세상에 참 많은데... 혹시 이 그림이 앞서 그려진 수많은 '꽃 그림'들과 비교할 때 특별히 다른 점이 뭐라고 생각해요?

학생 어... 아, 어머니와 제가 제일 좋아하는 꽃들을 섞어 놓았어요. 특히 여기 이 색깔은 제가 원래 제일 좋아하는 거예요. 그러니까, 저의 개인적인 생활과 취향이 반영된 거예요.

교수님 (...) 그래서 작품의 의도가 뭐죠?

학생 예? 글쎄요, 제가 좋아하는 걸 다른 사람들에게 보여주고 소통하고 싶었어요.

교수님 예쁘네요.

학생 감사합니다!

이야기를 듣던 알렉스가 말한다.

알렉스 그러니까, 교수님이 비꼰 거야? '꽃 그림', 욕 맞지? 그 학생, 학점 별로였겠네?

나 몰라. 아마도?

알렉스 딱 뭐가 싫었던 건데?

나 '장식적'인 게 싫었겠지.

 예술적 인문학 그리고 통찰

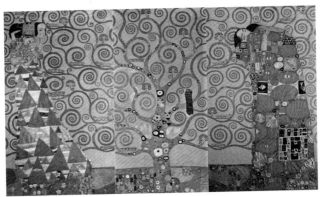

구스타프 클림트 (1862-1918), 〈생명의 나무〉, 1909

알렉스 왜, 그것도 능력 아냐? 잘하면 효과적인 거잖아. 예쁜 그림
들, 보통 장식적인 거 아닌가? 클림트Gustav Klimt 봐봐. 장난
아니잖아?

나 맞아. 장식을 잘하면 아름답지! 그 자체가 나쁜 건 절대 아
니고. 좋다는데 뭘! 그런데 클림트 작품이 그냥 장식적인
건 아니지.

알렉스 뭐, 약간 괴상야릇한queer 느낌이 있긴 해.

나 그러니까! 예쁜 장식에서 살짝 어긋나는 맛이 있잖아? 좀
우울하거나 비통한 느낌도 있고. 사실 장식 자체에 더 충실
한 건 '디자인'이지. 우울하기보단 샤방샤방 화사하거나, 아
니면 좀 쿨하게. 결국 '디자인'이라는 게 소비자를 위한 상
품, 즉 그들의 마음을 즐겁게 하려는 거잖아.

알렉스 그러니까 '디자인'이 원체 장식을 좋아하다 보니까 '순수미
술'이 좀 삐딱해진 거구먼? 다른 척하고 뭔가 더 있는 척하

려고. 그렇지?

나 그런 듯해!

알렉스 정리하면 '디자인'은 일차적으로 고객을 위한 서비스를 추구한다. 반면 '순수미술'은 아니다. 즉, 스스로 잘났기에 자신에게 서비스할 뿐이다, 뭐 그런 거네?

나 아마도? 사실 미술계가 좀 뻔하지 않게 고상한 척을 잘하잖아? 그래야 '쟤가 왜 저럴까?' 하고, 뭔가 있는 줄 알고 다시 보게 되기도 하고.

알렉스 아, '디자인' 업계에서도 그런 고급high-end 전략을 일부러 취하기도 하잖아? 마치 명품 옷이나 의자 보면 일부러 불편하게 만든 듯이 보이기도 하고.

나 사실 장식적인 게 꼭 편한 건 아니니까. 여하튼 '순수미술'이 보통 장식을 '지양'하는 건 맞아.

알렉스 '지향'이 아니라 '지양'이라 이거지?

나 지양! 그러니까 일반적으로 '순수미술'은 '아름답다'는 평가보다는 '새롭다'는 평가를 훨씬 선호하거든. 사실 대놓고 장식적인 건 좀 뻔하고 통속적으로 보이기 쉽잖아? 나만의 개성도 없고.

알렉스 그래도 찾아보면 참신하게 잘 그린 '꽃 그림'도 꽤 있을 거 같은데?

나 보통 '꽃 그림'이나 '이발소 그림'이라 그러면 그게 욕이긴 해! 맨날 보는 거, 그게 그거란 얘기거든. 누구나 하는. 그런데 조지아 오키프Georgia O'Keeffe 봐봐, 이건 그냥 '꽃 그림'인

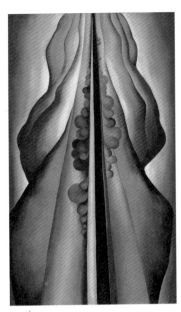

조지아 오키프 (1887-1986),
〈조지 호수의 반사〉, 1921-1922
147.3 × 86.4cm, 캔버스에 유채,
개인 소장

게 아니지! 장난 아니잖아? 더구나 이 작품은 가로로 강물에 비친 풍경으로도, 세로로 추상적인 꽃의 형상으로도 감상할 수 있어.

알렉스 튀긴 해! 정형적인 형식과 많이 달라서.

나 내 말이! 사실, '꽃 그림'이라는 게 역사적으로 너무 많이 그려졌잖아? 그게 이제 와서 또 새롭기가 어디 쉽겠어? 그런데 오키프 작품은 다르잖아. 그게 진짜 대단한 거지!

알렉스 그러니까 네 그림은 '꽃 그림'이야, '이발소 그림'이야?

나 뭔 소리야?

알렉스 킥킥킥킥... (울려 퍼진다)

학부 시절을 돌이켜 보면, 이른바 '내 맘대로 막 그린' 작품을 엄청나게 양산했다. 솔직히 작품을 많이 그리는 데만 열중했다. 당시에는 대책 없이 왜 그렇게 그려 대기만 했는지 잘 모르겠다. 그걸 다 보관하려면 큰 창고가 필요했다. 물론 그때는 관리의 중요성을 잘 몰랐다.

그래도 돌이켜 보면 참 아름다운 추억이다. 당시에는 별로 재는 거 없이 그저 막 에너지를 발산하고 싶었다. 물론 명화를 만들진 못한 거 같다. 하지만 효율과는 거리가 먼 그때의 막무가내 정신에서는 충분히 그럴 수 있었다. 또 한 번쯤은 그럴 만한 가치가 있었다. 요즘은 세상이 각박해지고 다들 영악해져서 처음부터 재고 들어가는 경우가 더 많은 듯하다.

사실 부모님께서는 내 학부 시절 작품에 끌리지 않으셨다. 싫다고 내색하지는 않으셨지만 그분들의 마음을 진정으로 끈 건 내가 중·고등학교 때 그린 작품들이었다. 이해하기 쉽고 누가 봐도 '잘 그렸다'고 하는, 마음에 안정을 주는 작품들. 그런 작품이 지금도 부모님 댁에 걸려 있다. 볼 때마다 참 장식적으로 보인다. 물론 잘 그렸지만.

3
패션Fashion 을 넘어:
ART는 멋이 아니다

2013년, 나는 알렉스와 함께 살기 시작했다. 전년도에 내가 귀국한 후에 알렉스가 미국에서 우리나라로 직장을 옮겼기 때문이다. 결혼을 포함한 모든 일은 숨 가쁘게 진행되었다. 정신이 없었지만 10년 가까이 사귄 여자 친구인 알렉스와 드디어 결혼했다.

함께 살면서 생활이 많이 변했다. 특히 알렉스는 옷이 정말 많았다. 가방과 신발도. 물론 그걸 이전에 몰랐던 건 아니다. 피부로 와닿지 않았을 뿐. 그런데 막상 짐을 합치니 정말 가관이었다. 즉, 우리 집의 물리적인 한계를 멀찍이 넘어서 버렸다. 예를 들어, 개봉하지 않은 상자는 아직도 거실에 쌓여 있었고, 풀어 놓은 옷가지는 산봉우리를 만들며 방과 거실을 불문하고 여기저기 솟아올랐다. 집을 가로지르려면

어쩔 수 없이 밟고 넘어 다녀야 했다. 이를 피하기는 쉽지 않았다.

알렉스는 정리에 영 소질이 없었다. 생각은 매우 합리적이고 분석적인 반면. 그게 다 산업공학을 전공하고 교수 생활을 하신 아버지로부터 대물림된 거란다. 그러니 기대는 일찌감치 접으란다. 결국 입지 않는 옷가지를 기부하거나 좀 더 큰 집으로 옮기는 것 외에 이 문제를 해결할 만한 뾰족한 방도가 없었다.

2016년, 우리 딸 린이를 낳았다. 가만 보면 린이의 '패션' 사랑은 대단하다. 아무래도 알렉스를 쏙 빼닮은 듯. 우선 린이가 자꾸 보채면 예쁜 옷을 입혀 준다. 그다음엔 린이를 꼭 안고 전신거울 앞에 선다. 그러면 자신의 모습을 빤히 바라보던 린이는 만면에 웃음을 띤다. 그걸 보면 약간 섬뜩(?)하기도 하다.

난 '패션'에 별 관심이 없다. 예를 들어, 유학 생활 중에는 다음과 같은 과정이 반복되었다. 먼저, 선반 위에 있는 옷들을 입는다. 빤다. 다시 위에 놓는다. 빤다. 그러다가 어머니의 방문이나 새해맞이 대청소 등으로 아래위 옷의 순서가 바뀌는 경우가 가끔씩 발생한다. 그러면 이에 아랑곳하지 않고 같은 상태가 다시 반복된다. 귀국하면서 옷을 정리하다 보니 처음 보는 옷들이 많았다. 즉, 아래에 계속 깔려 있던 옷들은 도무지 나와 인연이 없었던 거다.

유학 생활 중 알렉스와 나는 대형 쇼핑몰에 자주 갔다. 그러면 보통 다음과 같은 상황이 되풀이되었다. 나는 책을 가져간다. 그러고는 초입에 괜찮은 자리를 잡고 앉는다. 알렉스는 이내 쇼핑몰 정글 속으로 홀연히 사라진다. 한두 시간이 흐르면 전화를 걸어본다. 받지 않는다. 또 걸어본다. 받지 않는다. 두세 시간이 지나면 알렉스가 나

타난다. 왜 전화를 받지 않았냐고 물어본다. 몰랐단다. 초집중 상태였으니...

그런데 가끔씩 책을 가져가지 않았거나 앉을 자리가 마땅치 않던 경우가 있다. 그러면 다른 양상이 전개된다. 우선 알렉스는 내가 곁에 있건 없건 지치지 않는 발걸음을 재촉하며 부산하게 돌아다닌다. 그러면 나는 쫓아다니며 투덜댄다. 시간이 흐를수록 그 강도는 더 세지고 내가 가장 많이 하는 말은 "이제 그만 가자." 물론 알렉스는 듣지 못한다. 언제나 한결같다.

난 아직도 내 옷을 고르지 않는다. 패션에는 거의 무능력자 수준이랄까. 알렉스가 항상 골라준다. 보통 다음과 같은 과정이 반복된다. 먼저 알렉스가 고른 옷을 매장에서 입어본다. 알렉스의 마음에 들지 않을 경우, 괜히 입어봤다며 투덜댄다. 사실 알렉스가 원체 까다롭다 보니 내가 투덜댈 일이 많다. 아까 입어본 옷을 또 입어보게 할 경우가 가장 달갑지 않고. 그런데 마침 알렉스의 승인을 받은 옷이 생기면 색상별로 가능한 여러 개를 산다. 물론 이는 우리 모두에게 좋은 일이다. 내 입장에서는 어차피 계속 돌려 입을 거니까 좋고, 알렉스의 입장에서는 내 옷을 사는 데 쓰는 시간을 최소화할 수 있으니 그렇다. 이렇게 내 옷장에 내가 고른 옷은 없다.

알렉스 (스마트폰을 보다가) 이거 웃기다. '보그vogue 병신체'라고 들어봤어?

나 그게 뭐야?

알렉스 《보그》라는 패션 잡지가 있거든? 거기 보면 '뭔가 있어 보

이지만' 잘 이해하기는 어려운 형용사들이 많아! 말하자면 외국어 단어에다가 조사만 우리나라 말로 붙여 말하는 걸 비꼬는 말이래.

나 아, 알아! "저 패션은 참 '스타일리시 stylish'하고 '아방가르드 avant garde'적이야." 같은 말?

알렉스 응, 그런 거! 그런데 '아방가르드'가 뭐더라?

나 원래 '아방가르드'는 전쟁 중 적진으로 먼저 침투한 선봉대? 뭐, 그런 걸 의미했어. 20세기 초에는 혁신적인 전위미술가들을 지칭했고. 그러니까 전통에 대항하고 세계관의 변혁을 꾀하는 사람들, 그런 사상이 투철한 사람들이 '아방가르드'지!

알렉스 멋있네! 나도 '아방가르드'적인 느낌이 나는 옷이 좀 있긴 한데 앞으로 더 필요할 듯.

나 네가 그런 옷을 입는다고 바로 '아방가르드'가 되는 건 아닌 거 알지?

알렉스 뭐야. 옷 좀 갈아입는다고 내가 갑자기 왜 '아방가르드'가 되냐? 그냥 '패션'이 그렇다는 거지!

나 그래. 이미지가 실제는 아니잖아? 그런데 예를 들어, 네가 사실은 '아방가르드'가 아닌데도 불구하고 그런 옷을 입었다고 사람들이 너를 막 비판하면 기분이 어떨 거 같아?

알렉스 황당하지. '패션'은 스타일이거든? 가끔가다 기분 나면 입는 거지! 그런 식으로 하면 맨날 같은 종류의 옷을 입지 않으면 삶의 일관성이 없는 거니까 잘못한 거네? 무슨 옷이

교복인 줄 알아. 영화에서 악역으로 출연한 사람은 실제로
도 그럴 것 같아?

나 아니, 그렇다는 게 아니라 사실 내가 이걸 예로 든 이유는,
소위 '순수미술'은 '진정성' 운운하면서 둘의 관련성을 찾
는 경우가 많거든.

알렉스 어떻게?

나 예를 들어, 미술작품은 작가의 신화랄까, 작가의 철학이나
일생을 알면 작품의 의미가 더욱 풍성해지는 경우가 많긴
해. 반 고흐Vincent van Gogh 봐봐! 그의 일생을 알면 작품이 더
절절하게 느껴지잖아?

알렉스 그러니까 네가 하고 싶은 말은, '패션'과 미술이 추구하는
목표는 다르다?

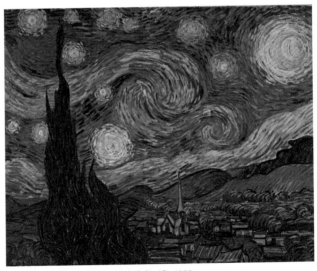

빈센트 반 고흐 (1853-1890), 〈별이 빛나는 밤〉, 1889

나 그렇지! '패션'은 보통 드러나는 이미지가 더 중요하고, 미술은 보통 그런 이미지가 왜 나오게 되었는지가 더 중요하니까. 예를 들어, 작품을 평가할 때, '너무 스타일리시하다' 그러면 욕이거든. 멋만 부렸지 생각이 없다는, 혹은 멋 부리다가 개념이 희석되었다는 평가지.

알렉스 그러니까 미술은 멋을 추구하지 않는다. 왜냐하면 멋을 추구하는 건 '패션'이니까. 뭐, 그런 거네?

나 요즘 더욱 그런 듯! '현대미술'이 나름 개념에 집착하는 편이라서. 그런데 옛날에는 미술도 멋을 추구했어!

알렉스 그래?

나 응. 옛날에는 미술이 사진, 영화, 디자인, 일러스트레이션, 패션 등을 다 포함하는 넓은 영역이었거든! 그리고 당시에는 순수미술, 대중미술, 뭐 이렇게 제도적으로 구분했던 것도 아니고.

알렉스 그러니까 예전엔 크게 보면 다 하나였는데 시간이 가면서, 시대적으로 전문화되면서 미술이 구체적인 여러 다른 장르들로 분화된 거라고?

나 그런 셈이지!

알렉스 그러니까 미술이 왕이네?

나 아, 그런 건 아니고. 에, 미술이 기초? 뭐, 지금 보면 각 분야가 다 나름의 의미가 있는 거니까 수직 종속 관계로 볼 순 없겠지! 목적이나 특성, 시장도 다르고.

알렉스 그러니까 옛날엔 미술이 지금으로 치면 영화 역할도 한 거

라고?

나 그럼. 성화 등이 많이 그려진 이유 중 하나가 문맹자들을 교육시키기 위한 거였잖아. 다면화 형식으로 그리면 시간 순의 사건 배열도 가능했고. 그 앞에서 이야기꾼이 설명을 잘 깔아주면 그게 딱 영화지!

알렉스 오, 그러니까 옛날엔 성당이 영화 상영관이었다? 재미있네. 거기에서 벌어지는 다른 여러 의식도 있었을 테니까 그야 말로 종합 예술관이었겠네!

나 진짜 그랬을 듯해. 그리고 시각적으로 봐도 과거의 미술은 영화 역할을 좀 했어. 예를 들면 요즘 영화 후반부 작업post-production 많이 하잖아? 컴퓨터 그래픽으로 실감나게.

알렉스 회화는 그걸 어떻게 했지?

나 옛날 회화 작품 보면 환상적인 풍경을 많이 그렸잖아? 천 사가 전투하는 장면 같은 거. 그게 당시의 컴퓨터 그래픽이 었던 거지!

알렉스 아, 그때는 그런 걸 미술이 잘했던 거구나!

나 그렇지! 그런데 지금은 사실 영화가 더 잘하잖아? 결국 각 분야마다 전문이, 즉 잘하는 영역이 다 있지! 이를테면 '패 션'은 감각적인 거 전문 아냐? 반면 '현대미술'은 보다 깊은 인문학적인 토양에서 그 존재 이유를 찾고 있는 거 같아.

알렉스 그러니까 '패션'과 미술은 다르다 이거지?

나 그렇지! 남과 비교되는 '차별'이 아니라 남과 다른 '차이'.

알렉스 그런데 '현대미술'에서 감각적인 건 나쁜 거야?

나	물론 감각이 개념을 더 잘 드러내는 데 활용된다면 나쁠 이유가 없어! 오히려 적극적으로 활용해야지. 예를 들어, 음악은 절대음감이 있지만 미술은 다 상대색감이잖아?
알렉스	그러니까 미술은 상대적이다?
나	미술에서는 원래 그런, 혹은 꼭 그래야만 하는 건 없는 것 같아! 의미는 다 맥락 속에서 만들어 가는 거니까. 미술이 감각만으로 승부를 거는 영역은 절대 아니지.
알렉스	그래도 순수미술 전공하려면 미술교육을 오래 받아야 하잖아? 시각적 기초는 당연히 튼튼할 거 같은데... 그렇다면 미술작가가 패션 디자인을 하면 더 잘할 수도 있지 않을까?
나	과연 그럴까?
알렉스	너도 좀 해 보지 그래? 혹시 알아? 의외로 숨은 재능이 있을지...
나	글쎄, 쉽지 않을걸. 내가 좀 패션에 관심이 없잖아. 차라리, 네가 해 봐! 쇼핑몰에서 살았잖아? 그게 산 교육이지.
알렉스	뭐야. 즐기며 소비하기도 바쁜데...
나	사실 미술작가가 디자이너보다 더 감각적이기 쉽지 않을걸? 예를 들어, 디자이너는 소비자의 기호에 민감하니까, 당연히 더 감각적이어야지!
알렉스	디자이너는 유행을 읽어야 하는 전공이니까 그쪽 감각이 더 발달했을 거다?
나	그렇지! 다 전문 분야가 있는 거지.
알렉스	맞아, 넌 패션에 관심이 좀 없지. 어디 감각을 키울 새나 있

예술적 인문학 그리고 통찰

었겠어? 그래도 걱정 마! 내가 가끔씩 도와줄게.

나 고마워.

II

예술적
지향

순수미술이 추구하는 게 뭘까?

1
낯섦 Unfamiliarity 을 향해:
ART는 이상하다

1982년, 유치원에 다닐 때의 일이다. 우리 집은 서울 서편, 신혼부부와 어린아이들이 많이 살던 동네에 있었다. 그리고 집 앞에는 작은 개천과 이를 가로지르는 시멘트 다리가 있었다. 그곳에서 놀던 기억이 아직도 선하다.

그러던 어느 날 사건이 터졌다. 상황은 이렇다. 난 시멘트 다리 안쪽에 서 있었고, 옆집에 살던 내 또래의 친구는 자전거에 앉은 채로 한쪽 다리를 건들건들하며 시멘트 다리 난간에 기대어 있었다. 둘이서 재미있게 대화를 나누던 와중에 친구가 갑자기 쑥 사라졌다. 발을 헛디뎌 개천으로 떨어진 거다. 마침 개천가에 있던 가게 사장님께서 문 앞에 앉아 계시다가 그 광경을 보셨다. 그러고는 잽싸게 사

다리를 가져와 개천 쪽으로 내려가서는 그 친구를 구해 주셨다. 다행히 크게 다치지는 않았다.

어린 나에게 이는 제법 충격적인 사건이었다. 그 이후, 그 다리에서 내가 떨어지는 악몽을 종종 꾸었다. 그러고는 식은 땀을 흘리며 깨곤 했다. 친숙했던 나의 놀이터, 시멘트 다리는 그렇게 낯설어졌다. 다리 아래 개천은 훨씬 더 깊어 보였다. 참 무서웠고.

그런데 사실 그 느낌이 마냥 싫지만은 않았다. 그때부터 그 다리를 건널 때면 전율이 느껴졌고 가슴이 뛰기 시작했다. 물론 집에서 조금 먼 곳에 다른 다리도 있었다. 하지만 굳이 난 돌아가기를 택하지 않았다. 귀찮기도 하고 또 나름 짜릿해서. 공포영화를 볼 때 손으로 눈을 가리면서도 손가락 사이를 살짝 벌리게 되는 그런 류의 매혹이랄까?

2004년, 시카고에 있는 존 핸콕 센터John Hancock Center 전망대에서 불현듯 어린 시절의 그 느낌이 떠올랐다. 당시에 나는 풀브라이트Fulbright 장학생으로 유학 중이었는데 마침 세계 각지에서 온 같은 재단 장학생을 대상으로 시카고에서 학회가 열렸다. 그때 존 핸콕 센터는 100층 건물로 94층에 전망대가 있었다. 거기 갔더니 저 아래 땅이 보이는 통유리 바닥을 밟으며 걸을 수 있는 구역이 눈에 띄었다. 이를 알아채고는 바로 가서 걸어봤다. 추락하는 상상에 긴장하며. 재미있었다. 또 걸었다. 이렇게 어린 시절, 시멘트 다리의 추억이 다시금 수면 위로 떠올랐다. 그 후들거리던 다리의 감각이 다시 느껴진 거다.

예술적 인문학 그리고 통찰

알렉스 그러니까, 긴장의 자극을 즐겼던 거라고? 떨어질까 두렵긴 한데 웬만해선 안전한 것도 아니까? 마치 공포영화 속의 귀신이 아무리 무서워도 결국은 스크린 안에 있는 것처럼.

나 맞아! 그 사건이 없었으면 지금쯤이면 아마 시멘트 다리의 존재 자체도 기억 못 했을 거야. 결국, 특별한 사건이 있었기에 내가 그 다리를 묘한 느낌으로 '다시 보게' 된 거지!

알렉스 '다시 보다'가 영어로 'review'잖아? 'view'에 're-' 붙인 거. 사는 데 이거 엄청 중요하지! 예를 들어, 옷도 한 번 보고 바로 사면 안 돼. 안 사고 지나갔는데, 자꾸 다시 보고 싶어지면 그때 사야지.

나 아하! 그런 신중한 자세 좋아.

알렉스 그리고 걸어가다 잘생긴 사람이 쑥 지나가면 다시 보게 되잖아?

나 그건 뭐...

알렉스 그러니까 다시 보게 하는 거, 그게 능력이야, 능력! 뭐가 되었건 끄는 매력이 있어야지!

나 맞는 말!

알렉스 미술도 그래야 돼! 뭔가 끌어야 된다고. 그게 무서움이건, 귀여움이건, 뭐건 간에 말이야. 알았지? 잘해!

나 으, 응. 그런데 미술잡지에 실리는 전시평도 전시 리뷰라고 해. 좋건 싫건, 뭔가 인상이 깊거나 여러모로 쟁점이 될 만하면 다시 보고 생각을 나누자는 거지.

알렉스 그런데 패션을 보면 어차피 그게 그거고 유행은 돌고 돌거

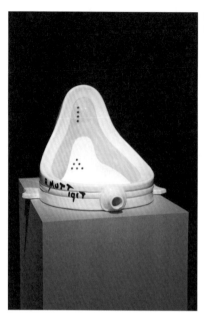

마르셀 뒤샹 (1887-1968),
〈샘〉, 1917

든? 미술 전시도 그런 면이 있을 거 같은데…

나　그럼, 넌 평생 살 옷은 다 샀네? 앞으로 유행할 옷도 벌써 다 갖고 있는 거잖아?

알렉스　뭐야, 그게 그런 게 아니거든? 물론 옷 디자인이라는 게 얼핏 보면 종류별로 그게 그거 같긴 해. 그런데 어떤 건 약간만 변주했을 뿐인데도 완전 낯설게 보인다니까? 막상 뜯어보면 같은 건데. 그런 건 살 수밖에 없어! 그게 인생이거든.

나　아, 그런 게 바로 예술의 마법이지! 뒤샹Marcel Duchamp이 시중에 파는 변기 하나를 사서 변기 공장 사장 이름으로 거짓 서명하고 전시장에 출품했잖아. 그때부터 그 변기〈샘〉는 다른 변기와 운명이 갈렸지.

알렉스	그게 뭐야! 황당한데?
나	뭐가 되었건, 작가는 우선 낯설게 할 수 있는 능력이 있어야 돼. 세상을 자신만의 색안경으로 다르게 보여 줄 수 있어야지!
알렉스	예를 들어?
나	반 고흐, 모네Claude Monet, 1840-1926 봐봐. 다 자기만의 필터가 있잖아?
알렉스	고흐는 미친 사람이라고들 그러잖아?
나	아냐. 동생 테오Theo van Gogh, 1857-1891 한테 쓴 편지 봐봐. 나름 똑똑하고 논리적인 사람이야!
알렉스	아, 그래?
나	그럼! 아, 푸코Michel Foucault, 1926-1984가 쓴 책, 『광기의 역사』1961를 보면 '광기'에 대한 자기 생각을 잘 설명해. 돈키호테Don Quixote를 예로 들기도 하면서.
알렉스	뭐라고?
나	예전엔 안 그랬는데 근대에 들어서면서 점점 '광기'란 '비정상'적이고 열등한 거라며 사회 구조적으로 막 격리시키기 시작했다는 거야!
알렉스	그럼, 그 사람 말에 따르면 광기는 지극히 '정상'적인 거야?
나	'정상', '비정상'을 나누는 사고부터가 문제라는 거지! 그냥 그 사람을 그 사람으로 보지 않는 것. 가령 '고흐는 미친 사람이니까!'라고 딱 편견을 가지면 그 사람은 뭘 해도 타자화될 수밖에 없잖아? '비정상', 즉 이상한 사람으로.

알렉스 그러니까, 수평적인 인격적 관계를 맺기 힘들게 된다? 만약 이걸 바이러스처럼 나쁘다고 판단해 버리면 격리, 박멸해야 될 대상이 되어 버리니까?

나 그렇지! 다른 건 다른 것일 뿐인데, 기득권 세력이 자신들은 '정상', 타자는 '비정상'이라고 선을 딱 그어 버리면 남들에게는 그게 폭력이 되잖아? 자신들의 창의적인 사고도 제한되고. 푸코는 그걸 비판한 거지!

알렉스 그러니까, 반 고흐를 볼 때, '그 사람은 미친 사람, 별종이니까 그렇게 그릴 수밖에 없었던 거야!'라고 단정 지어버리면 감상의 폭도 그렇게 제한될 수밖에 없다?

나 맞아! 2010년, 런던 여행 기억나지?

알렉스 날씨 정말, 비 오고 춥고...

나 하늘의 그 스모그 같은 무채색의 칙칙한 느낌 기억나?

알렉스 응.

나 그런데 영국 작가, 터너 Joseph Mallord William Turner 봐봐. 그 사람이 그린 하늘, 완전 다르지! 감수성이 이글이글 진짜 폭발하잖아.

알렉스 그러니까 네 말에 따르면 칙칙한 하늘도 터너의 눈을 통해 보면 황홀하게 볼 수 있다. 그건 전혀 잘못된 게 아니다. 예술의 마법인 거다. 따라서 존중하고 음미해 보자. 뭐, 그런 뜻이야?

나 맞아! 당연하고 평범한 걸 완전 새롭게, 놀랍게 볼 수 있다는 거, 그게 엄청난 거지! 현실의 비근함은 탈피하라고, 그

예술적 인문학 그리고 통찰

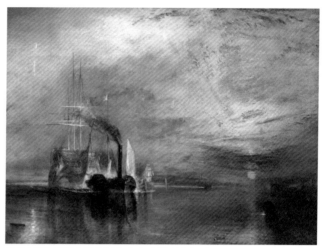

조지프 말로드 윌리엄 터너 (1775-1851), 〈전함 테메레르호〉, 1839

러면서 즐기라고 있는 거지!

알렉스 '비정상'이 아니라 초월超越의 '초정상'?

나 멋진 말이네! 선 밖으로 방출되는 게 아니라, 선 안에서 가장 핵심으로 나아가는.

알렉스 정리해 보면 일상 안에 이상이 있다. 일상을 이상하게 보여주는 게 능력이다. 미술은 이상한 걸 추구한다. 그리고 작가는 보통 좀 이상한 사람이다, 뭐 그런 거네?

나 그런 듯.

알렉스 그런데 뭔가 좀 이상하다. 그러니까, 일상을 이상하게 보여준다고 해서, 그게 무조건 새롭고 놀라운 거야? 그런 게 싫을 수도 있고, 아니면 별로일 수도 있잖아?

나 맞아. 결국 그것도 잘해야지! 즉, '낯설게 하기'는 마법의 시

작이지 끝은 아니야. 예를 들어, '초현실주의surrealism'가 그런 전략을 많이 써! 전혀 관련 없어 보이는 사물들을 엮어서 묘한 연상을 불러 일으키는 거.

알렉스 게임의 전략이네.

나 맞아, 그런데 무작위로 막 배치시키다 보면 속 빈 강정이 되는 경우가 많지! 뭐, 당연히. 다 성공하겠어? 그래도 어쨌든 평범한 거, 아무것도 아닌 거를 낯설게 만들 수 있는 것도 능력은 능력이지!

알렉스 하늘 아래 새로운 건 없으니까 결국 '낯설게 하기'는 원래 있는 걸 이리저리 우려먹는 전략일 뿐이라며 비판할 수도 있겠네?

나 미술로 암을 고칠 순 없잖아? 창조주의 창조는 없는 데서 새로운 걸 만드는 거겠지만, 사람의 창작이란 게 결국 있는 걸 잘 변주하는 거니까. 그런 게 우리한텐 새로운 거지.

알렉스 사람의 한계 인정, 흑...

나 사실 다시 본다고 대상 자체가 진짜로 바뀌는 건 아니잖아? 즉, 바뀌는 건 보는 사람이지! 고대 그리스 철학자, 헤라클레이토스Heraclitus, 535-475 BC는 '태양은 날마다 새롭다' 그랬거든?

알렉스 오, 뭐 있어 보이는데?

나 진짜 그렇지? 태양은 매일 뜨고 지고 뜨고 지고 맨날 똑같아. 변하는 건 없어. 인간사가 어찌하건 말건 그대로 '하늘도 무심하시지'야. 죄인을 벌한다든지 하는 정의나 인생 한번

잘 살아보자는 도덕과는 도무지 관련이 없어!

알렉스 그런데?

나 태양은 안 변하는데 보는 사람이 변해! 그게 신기해. 그러니까 1991년인가, 청룡영화제 주연상 수상했던 배우, 아, 장미희 씨1958- ! 그때 수상 소감이 '아름다운 밤이에요'였잖아. 당시에는 좀 황당하고 낯설었는지 막 코미디 소재가 됐었는데. 아, 넌 모르나?

알렉스 응.

나 그, 그래, 여하튼 그 배우의 입장에서는 나름대로의 사연 때문에 감회가 남달랐겠지! 그렇게 세상을 보니 세상이 참 아름답게 보였던 거 아니겠어? 결국, 세상 자체, 그러니까 '실제 풍경'이 아름다웠던 게 아니라 '인식의 풍경', 즉 자기 마음이 아름다웠던 거야. 그게 진실이지! 예술은 사실이 아니라 진실을 추구하는 거니까.

알렉스 한마디로 뿅 간 거네!

나 하하, 다르게 말하면 '마법의 묘약'을 먹은 건데, 그게 예술이야! 장미희에게 그날 밤은 분명히 예술이었지!

알렉스 그게 만약 남들에게도 예술이 된다면 효과 만점 약이겠네.

나 그렇게 되면 개인적인 차원에서의 '인식의 풍경'은 비로소 보다 넓은 '공감의 풍경'으로 거듭나게 되겠지. 명화가 그래 왔잖아? 역사적으로, 많은 사람들의 마음을 쥐락펴락해 왔으니까. 작가의 눈으로 세상을 '다시 보기' 하는 정수를 보여주며.

알렉스 그래, 네 말처럼 세상만사 별거 아닐 수도 있어. 다 뻔하지! 다르다고 노력해 봤자 결국 그게 그거고.

나 그래서 우리가 허전한 마음을 여러 가지 방식으로 달래려 하는 거잖아? 이럴 땐 예술이 그만이지. 터너의 하늘 봐봐! 황홀경ecstasy 그 자체잖아? 이게 진짜 마약 아니겠어?

알렉스 그런 건 패션이 딱이지! 스타일 바꿔서 기분 전환하는 데는. 그런데 너 예술병 또 나왔다. 지금 목소리 톤이 살짝 흥분된 거 알지? 그런데 하나도 안 낯설어.

나 응...

2
아이러니Irony를 향해:
ART는 반전이다

2001년 9월 11일 오전, 뉴욕 상공을 날던 비행기 2대가 일명 쌍둥이 빌딩이라 불리던 세계무역센터World Trade Center에 차례로 충돌했다. 마침 난 작업을 마치고 집으로 운전해서 돌아가던 중이었는데 라디오를 따라 음악을 흥얼거리다 그만 이 놀라운 소식을 접했다. 묘한 느낌으로 집에 도착해서 바로 TV를 켰다. 정말 참담했다. 그리고 기묘했다. '영화보다 더 영화 같은 이런 일이 현실에서 정말 일어나다니... 이거 실화 맞아?' 하는 느낌.

다음 날 《뉴욕 타임스The New York Times》 신문에는 추후 큰 논란거리가 된 사진 한 장, 〈떨어지는 사람The Falling Man〉이 실렸다. 사진기자 리처드 드루Richard Drew가 건물을 배경으로 화면 중간에 수직으로 떨

어지는 한 사람을 찍은 사진이었다. 당시 무고한 수많은 희생자들이 건물 밖으로 추락하거나 뛰어내렸다고 한다. 가장 극적으로 이를 포착한 그 사진은 많은 독자들을 불편하게 하였고 결국 큰 비난을 받게 되었다.

하지만 그 사진에 미학적으로 끌리는 사람들도 있었다. 즉, 묘하게도 아름다웠던 것이다. 결국 이에 대한 갑론을박은 그 후로도 꽤나 오랫동안 이어졌다. 예를 들어, 2003년, 잡지《에스콰이어 Esquire》9월호 p.177- 에서 기자 톰 주노드 Tom Junod 는 사진 속 그 사람을 상당히 미화했다. 물론 사건의 당사자나 그 비극에 침통해 하는 가족과 이웃의 시선이 아닌, 대상의 조형성을 음미하는 제3자적인 거리 두기의 시선에서였다. 그러다보니 그의 감정이입은 객관적인 현상적 사실과는 다른 주관적인 문학적 상상력에 기초했다. 요약하면 대략 다음과 같다.

"떨어지는 게 아니라 마치 나는 것 같다. 마음도 참 편안해 보인다. 또한 완벽한 기하학적 균형을 갖춤으로써 새로운 깃발, 현수막, 미사일, 창 같다. 게다가 어쩔 수 없는 죽음을 직면하는 절제와 의지, 체념, 나아가 자유와 반역의 정신까지도 엿볼 수 있다."

이와 같이 하나의 이미지를 보는 시선은 다양하다. 정답은 한 개가 아니다. 예컨대 어떤 사람들에게는 내용이 먼저 다가온다. 그러면 참 끔찍하고 불편할 수 있다. 그런데 누군가에게는 형식이 먼저 다가온다. 그러면 묘하게 아름다울 수 있다. 물론 논리적으로 보면 불편함과

감미로움은 대립항이 되어 양립하면 안 될 것 같다. 그러나 충분히 가능하다. 사람이 살고 있는 '아이러니'의 시공에서는 말이다.

'아이러니'는 역설적이고 반어적인 표현을 활용하여 부조화의 모순된 진실을 보여주는 데 곧잘 활용되는 방법이다. 즉, 일방적인 단순한 사실이 아닌 복잡하고 미묘한 진실을 보여주려는 시도의 일환이다. 예를 들어, 리처드 드루의 사진을 보면 미학적인 구성은 정말 아름답다. 하지만 그걸 그냥 즐기기엔 웬지 켕기는 구석이 있다. 그 맥락을 보면 한없이 처연하고 비극적이기 때문이다. 즉, 그의 사진은 내용과 형식의 '아이러니'를 통해, 달콤함과 처연함, 쾌와 불쾌, 몰입과 반발 등의 대립항을 잘 공존시켰다. 이게 인생이다. 세상에 대한 이해를 하나의 단면으로 단정짓고 종결해 버릴 수 없는.

사실, 아름답게 본다고 슬픔을 보지 못하는 건 아니다. 오히려 그렇기에 더 넓고 더 깊게 바라볼 수도 있다. 어쩌면 보기에 우선 아름답기 때문에 그 속이 오히려 더 씁쓸하고 비통하게 느껴지기도 하는 것이다. 가령 슬플 때 그냥 우는 것보다 슬픈데 애써 웃는 게 한없는 슬픔을 더 잘 표현하는 방법이 되기도 하듯이. 또한 아름다움을 먼저 느끼는 자기 자신을 발견하게 되면서 오히려 더 고차원적으로 공감하게도 된다. 이를테면 슬픈 사람 앞에서 내가 다 이해한다는 태도를 취하는 것보다 내가 그 아픔을 잘 모른다고 인정하는 게 통할 수 없는 마음을 더 잘 이해하는 방법이 되기도 하듯이.

알렉스 아하! 장례식장에 참석한 가까운 지인들이 오래도록 자리를 지키며 일부러 웃고 떠드는 이유가 다 있는 거구나!

나	맞아! 떠난 분에 얽힌 후일담을 질펀하고 맛깔나게 늘어놓는 그런 이야기꾼들, 필요하지. 때에 따라 그런 게 참으로 고마운 사람일 수도 있고.
알렉스	분위기가 계속 무겁게 가라앉아 있으면 좀...
나	그러니까! 누군가는 자꾸 말해 줘야 하지 않겠어? 좀 뚱딴지같은 말이라도. 다 여러 가지로 곱씹어보면서 추억하는 거지! 그렇게 하다 보면 돌아가신 분도 자연스럽게 우리 안에서 계속 사시는 거니까.
알렉스	네 할아버지, 할머니 추도식 때 가족들이 모이면 재미있었던 옛날 얘기를 막 공개하잖아?
나	맞아, 그런 거! 슬픔 아래에서도 웃고 떠드는 순간. 거기서 맨날 가슴 쥐어뜯으며 울기만 하면 산 사람들은 어떡하라고? 산 사람은 또 잘 살아야지...
알렉스	예술은 그런 '아이러니'를 잘 활용한다?
나	그렇지! 예를 들어, '배 고프니 밥 먹는다'는 논리적으로 너무 당연하잖아? 하지만, '배 고프니 시를 쓴다'는 그렇지 않지. 보통, 후자가 예술적인 표현!
알렉스	빨간불일 때 정지하고, 파란불일 때 건너는 걸 예술적이라 할 순 없으니까.
나	그건 '상징symbol'에 입각한 행동이지. A는 꼭 B여야 한다는 합의된 규약을 따르는 것. 즉, 자의적으로 딱 붙여 놓은 것이랄까. 반면, '알레고리allegory'는 A는 B일 수도, C일 수도, 혹은 둘 다일 수도 있는 거거든? 즉, 다의성에 기반하기에

예술적 인문학 그리고 통찰

언제나 다르게 해석 가능한 거지.

알렉스 아, 그런 게 '알레고리'야?

나 특히 벤야민Walter Benjami, 1892-1940 이 '알레고리'가 그간 문학사에서 저평가되어 온 수사학이라며 안타까워했어!

알렉스 그래?

나 사실 '알레고리'는 '상징'에 비해 훨씬 수평적이고 자유롭거든? 정의는 맥락에 따라 다를 수 있다는 걸 인정하니까. 그중에 대표적인 예가 '아이러니'인 거야! 대립항의 관계에서 무조건 한쪽으로 치우쳐 판단할 수는 없는 거니까.

알렉스 어쩐지 네가 '아이러니'란 말을 좀 심하게 좋아하더라.

나 아, 몇 년 전에 학부 4학년 수업에서 이거 설명하려고 〈떨어지는 사람〉 사진을 보여줬어. 그런데 그 후에 한 학생이 나에게 찾아와서는 울먹이며 항의했어.

알렉스 왜?

나 무턱대고 내가 망자를 욕보였대! 그래서 나의 취지를 교육적으로 잘 이해시키고 싶었는데 쉽지 않더라. 그러니까, '상징' 언어로만 이해하고 싶어 했던 거 같아서...

알렉스 어떻게?

나 자기 스스로 먼저 답을 내려 놓았더라고. 선생님이 이런 끔찍한 사진을 보여주면 안 되는 거라고.

알렉스 언론에서 많이 이슈가 된 사진이라며? 그럼 이곳저곳 다른 수업에서도 벌써 많이 거론되었을 거 같은데... 토론해 보자는 거 아니었어, 취지가?

나	그랬지. 다양한 해석의 가능성에 대해서.
알렉스	정말 사람이 뭘 믿어 버리면 그게 또 넘어서야 할 장애물이 되는 듯해.
나	그래도 더 잘 이해시킬 수 있었다면 좋았을 텐데 말야. 결국 상호 이해에 바탕을 둔 진솔한 대화가 관건이었을 거 같은데... 어쩌면 그 학생에게는 당시의 테러가 나름의 정신적 트라우마였나 봐. 그땐 내가 그걸 잘 감지하지 못한 것일 수도 있고.
알렉스	희생자의 가족이나 이웃의 마음으로 보면 충분히 그렇게 반응할 수도 있겠지! 희생자와 직접적으로 관련된 이미지를 남들이 예술적으로 감상하려는 발상이랄까, 그런 시도 자체가 엄청 싫을 수도 있겠다.
나	개인사는 모르지만, 뭔가 받아들일 수 없었던 거 같긴 해. 다른 학생들은 그런 반응을 전혀 보이지 않았는데...
알렉스	그런데 그건 개인적인 입장에서 그럴 수 있는 거지. 그렇다고 해서 공적인 대학 교육 환경에서 그게 토론의 내용contents 자체가 될 수 없는 건 아니잖아?
나	여하튼 어떤 입장에서건 잠재적 피해자가 있을지 모르는 상황에선 먼저 조심스런 마음으로 접근하려는 태도는 가져야겠지. 그런데 그때는 잘 그러지 못했나 봐. 뭐, 매사에 완벽할 순 없겠지만.
알렉스	안전하려면 애초에 아무것도 말하지도 듣지도 않는 태도가 되기 쉽지. 그래도 생산적인 교육과 토론을 꿈꾼다면 좀 불

예술적 인문학 그리고 통찰

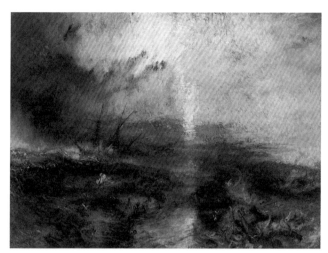

조지프 말로드 윌리엄 터너 (1775-1851), 〈노예선〉, 1840

안해도, 시도는 자꾸 해 봐야 하지 않을까? 물론 상대방을
가능한 배려하려는 태도를 전제로.

나 맞아.

알렉스 어쩌면 그게 보도사진이 아니라 예술작품이었다면 오해가
좀 적었겠다?

나 아마도! (스마트폰을 보여주며) 터너의 이 작품 봐봐! 우선, 전체적
인 인상이, 진짜 아름답지 않아? 그런데 제목이... 보여? 글
씨가 좀 작아서.

알렉스 노예선!

나 그러고 보니 풍랑을 만나 난파되고 있는 배와 여러 사물이
보이지 않아? 자세히 보면...

알렉스 그렇네? 이건 실제 사건 아니야?

나	실제 사건 맞아! 물론 현장을 딱 보고 그린 건 아니지만. 사실 대중에게 사건이 공론화되니까 작가도 관심을 가지고 그리게 된 거야. 노예선 회사와 보험회사 간에 어처구니 없는 싸움이 세간에 알려져 공분을 샀거든.
알렉스	오, 그러고 보면, 이것도 '아이러니'가 엄청난 듯!
나	맞아! 예를 들어, 참혹한 광경을 대놓고 참혹하다고 묘사하는 건 사실주의Realism적인 태도지. 사진으로 치면 포토저널리즘photojournalism! 반면 이 작품은 얼핏 보면 너무 달콤해. 그런데 알고 보면 처연하고...
알렉스	인식의 균열이 시작되는 거구나.
나	즉, 이런 건 작가의 의도에 따라 내용과 조형이 충돌하는 '구조적 아이러니'야. 이해관계에 따라 분쟁이 있을 수 있는 거지.
알렉스	가족이나 이웃의 시선으로 보면 누군가 그렇게 달콤하게 보는 게 참 싫을 테니까?
나	응! 그래도 미디어의 특성상 사진보다 회화가 분쟁이 좀 덜할 듯.
알렉스	아, 그렇겠네! 사진은 실제 당사자가 찍힌다면 그림은 가상의 이미지가 그려지는 거니까.
나	구체적인 대상이 증거물로 찍힐 때는 보통 그럴 듯해. 경우에 따라 회화가 더 생생한 경우도 있겠지만.
알렉스	여하튼, 이 작품, 알고 보면 반전의 맛을 주는 거네! 반면, 사실주의는 예측 가능한 맛이랄까? 한결같은 맛.

나	맞아!
알렉스	그럼 2014년 '세월호' 사건을 이런 식으로 그린 작가는 있어?
나	터너처럼? 어, 글쎄, 포토저널리즘적인 시각으로 그린 작품은 제법 봤는데. 슬픈 현장을 슬프게, 그러니까 상징적으로 담아 내는 거.
알렉스	잠깐, 그럼 그런 작품은 당연하니까 예술이 아닌 거야? 고차원적이지 못한?
나	물론 사실적인 태도도 좋은 예술일 수 있지! 뭐, 진실을 드러내는 방식은 많잖아? 결국, 어떤 길로 가건 잘 가는 게 중요하지. 예술에 유일무이한 정답은 없는 거니까.
알렉스	산으로 올라가는 길은 많고, 산봉우리도 많다 이거지?
나	사실주의자 쿠르베Gustave Courbet, 1819-1877가 그랬어. '난 천사를 그리지 않아! 왜냐하면 본 적이 없으니까.'
알렉스	거, 깔끔한 얘기네.
나	'아이러니'는 분명 예술적으로 좋은 방법이지만, 모든 예술이 '아이러니'여야 하는 건 아니지!
알렉스	역시 딱 떨어지는 건 없구먼. 그러니까 정리하면, 가령 아이스크림을 먹는데 그냥 처음부터 끝까지 달콤한 게 아니라 처음엔 달콤한데 뒷맛이 묘하게 씁쓸해지면 '아이러니'인 거네? 끝이 다르거나 해서, 딱 당연하다기보다는 뭔가 애매하게 말야.
나	그런 듯해. 예컨대 중국 작가 웨민쥔岳敏君, Yue Minjun, 1962-은

하회탈 - 양반(좌), 부네(우) (출처: emuseum.go.kr)

좀 어색하게 박장대소하고 있는 얼굴을 많이 그렸어. 즉, '아이러니'한 웃음! 마치 사회의 강요 속에서 웃고 싶지 않은데도 어쩔 수 없이 웃어야 하는 것처럼.

알렉스 면접 볼 때!

나 하하, 그렇네. 사실, 웃기니까 웃는 건 쉽지. 그런데 웨민쥔의 작품 속 인물의 웃음은 웃는데 뭔가 슬퍼. 소위 '웃프다'는 말 있잖아? 그게 '아이러니'지.

알렉스 그러고 보면 안동 '하회탈'! 이게 진짜 예술이네.

나 진짜로! 완전 동감. 대단한 고차원의 해학이지. '슬프니까 웃지요' 같은. 얼마 전 우리, 홍콩 사진 봤잖아? 프랑스 작가 알랭 델롬Alain Delorme, 1979- 이 고층 아파트 배경으로 리어카 끌고 가는 사람을 찍은 것! 리어카에 실린 짐이 좀 황당하게 많았잖아?

예술적 인문학 그리고 통찰

알렉스　진짜 예쁜 사진이지, 동화나라 같은.

나　그런데 우리가 보기에나 그렇지 막상 사진 속 리어카 끌고 가는 사람이 되면 인생이 참 힘들 거 아냐? 즉, 멀리서 보면 즐거워 보이는데 막상 들어가서 직접 해 보면 힘들고.

알렉스　그러니까, 이게 프랑스 사람이 홍콩에 가서 이국적인 풍경에 취한 거잖아? 그래서 시를 쓸 수 있었던 거네? 결국 같은 시공을 호흡하는 관광객과 생활인 사이의 '아이러니'가 느껴지는 시.

나　맞아! 세상에 대한 인식의 균열인 셈이지.

알렉스　우선, 이 작가가 '아이러니'의 구조를 의도적으로 제시했고, 다음, 우리는 그 행간을 읽으면서 여러 가지를 느끼게 된 거구나. 그런데, 여기서 의문이 드는 게 이거 당연히 작가가 의도한 거 맞겠지? 황소 뒷걸음치다가 쥐 잡는 우연은 아니고?

나　이런 작품을 일관되게 한 거 보면 의도는 맞는 거 같아! '인생은 힘들고 예술은 즐겁다'가 잘 느껴지잖아? 알고 보면 인생이 예술이고 예술이 인생인데. 여하튼, 작가가 이런 거 잘 알고 효과적으로 활용하면 작품이 한층 고차원적이 될 수 있겠지.

알렉스　그럼 블랙홀Black hole은 어때? 과학잡지 사진 보면 참 예쁘잖아. 까마득히 멀리서 본 사진 이미지 말야. 그런데 내가 막상 그 안에 들어가 버리면 실제 내 눈에는 더 이상 그런 이미지로 보이지는 않을 거 아니야? 사실 뭘 보거나 말할

것도 없이 우리 존재는 그냥 휙 사라지겠지.

나 그러게! 블랙홀 님께서 사람이라고 해서 뭐, 고려나 해 주시겠어? 인생이 그냥 허무한 거지.

알렉스 너, 지금 '아이러니' 완성한 거?

나 하하하.

알렉스 그런데 그런 종류의 '아이러니'는 조물주께서 애초에 하나하나 다 의도하신 건 아니지 않을까? 오히려, 네가 그렇게 보고자 했으니 결과적으로 그렇게 읽게 된 거지!

나 오, 그게 바로 관람객의 해석에 따라 그렇게 읽힐 수도 있는 '결과적 아이러니'야! 하지만 뭐든지 다 아시는 신이라는 개념을 전제하면 결과적으로 다 의도가 된다고 말할 수도 있을 듯해. 그런데 작가라고 전제하면 네 말에 완전 동감! 즉, 작품을 감상할 때 작가가 의도해야만 '아이러니'가 생기는 건 절대 아니지! 보는 사람의 믿음이나 시각이 그런 걸 만드는 경우가 훨씬 많을걸?

알렉스 그러니까 '구조적 아이러니'는 보통 작가의 의도에 의해 마련되는, 즉 벌써 주어진 상황이고 '결과적 아이러니'는 보통 관객의 의미 찾기에 의해 조장되는, 즉 지금 만들어나가는 맥락이다?

나 그렇지!

알렉스 '태양은 매일매일 새롭다'? 그 사람 기억 나네.

나 맞아, 헤라클레이토스! 블랙홀 얘기 들으니까, 우주는 참 무심한 거 같아. 그런데 사람은 그 안에서 열심히 의미를 찾

고 싶어 하니 이거 완전 '아이러니'지! 즉, 우주와 사람의 관계를 크게 보면 '구조적 아이러니' 같은데, 사람의 마음만을 살펴보면 완전 '결과적 아이러니'가 되는 거야.

알렉스 그런데 '아이러니'가 있으면 무조건 예술이야?

나 아니, 꼭 그런 건 아니야. 예를 들어, '아이러니'의 종류를 대표적으로 세 가지로 들자면 바로 '즐기는 아이러니', '구린 아이러니', 그리고 '폭력적인 아이러니'! 물론 세세하게 보면 훨씬 더 많지만.

알렉스 설명해 봐.

나 우선, '즐기는 아이러니'! 싫은데 좋고 싶거나, 좋은데도 싫어하게 되는 거야. 이건 굳이 안 그래도 되는데, 혹은 그러라고 하지도 않았는데, 이런 양가감정의 전이 자체를 자연스럽게 즐기는 태도에 기반하지. 다른 특별한 목적 없이.

알렉스 가령 연인 관계에서의 밀당_{밀고 당기기} 같은 거? 겉으로는 싫은 척하면서도 속으로는 좋아라 하며 관계를 지속하는.

나 맞아! 그런데 그건 '기쁜 아이러니'! 싫어서 더 좋은. 사실 '즐기는 아이러니'에는 '슬픈 아이러니'도 있어! 좋은데 싫은 척하는 것.

알렉스 속으로는 좋아하는데 겉으로는 싫은 척하며 멀리하는 거? 어떤 슬픈 이유로든. 부모님이 반대하거나 아니면 그 사람이 나랑 사귀면 불행해져서? 하하, 슬픈 사랑 드라마 나오겠다.

나 맞아. 드라마란 기쁘건, 슬프건 즐기는 거지. 다음 '구린 아이

러니'! 좋으려고 싫은 걸 애써 감추는 거야. 그래야만 최대한의 이득이 되어서. 이건 즐기는 게 목적이 아니라 원하는 걸 취하는 게 목적이 되는 태도에 기반하지.

알렉스 이를테면 싫은데 좋은 척하며 관계를 유지하는 거? 선물을 많이 사주나? 여하튼 여러 모로 그런 척하는 게 낫다고 판단되니까.

나 응! 다음, '폭력적인 아이러니'! 싫은데 좋아야만 하는 거랄까. 그래야만 최소한 살아남을 수 있어서. 이것도 원하는 걸 취하는 게 목적이지!

알렉스 예를 들어, 싫은데 좋아해야만 하는 거? 음, 이건 직장에서의 상사, 부하 직원과 같은 갑을관계甲乙關係에서 갑에게 잘 보이려는 을에게서 종종 볼 수 있는 태도?

나 그렇겠네!

알렉스 정리하면, '구린 아이러니'와 '폭력적인 아이러니'는 둘 다 그런 '척하며' 원하는 게 있는 거네. 그런데 '구린 아이러니'는 보다 주체적으로 자신이 원하는 걸 택하는 거고, '폭력적인 아이러니'는 어쩔 수 없이 그럴 수밖에 없다는 차이?

나 맞아!

알렉스 그러면 '즐기는 아이러니'가 되면 무조건 좋은 거야?

나 꼭 그런 건 아니고. 가치론으로 보면 '아이러니'는 정말 제대로 즐길 수 있는 '좋은 아이러니'와 별로 즐길만 하지 않은 '나쁜 아이러니'로 나뉘어! 그리고 '좋은 아이러니'는 '긴장 아이러니'와 '지원 아이러니'로 나뉘고.

예술적 인문학 그리고 통찰

알렉스 설명해 봐.

나 우선 '긴장 아이러니'는 좋고 싫은 것과 같은 양가감정의 대립항 간에 엎치락뒤치락하는 팽팽한 긴장 때문에 도무지 끝을 알 수도 없게 점점 묘해지는 거야.

알렉스 도대체 얘랑 사귈 건지 말 건지 아, 진짜 모르겠네. (울먹울먹) 나 정말 어떻게 해야 해?

나 하하, 드라마 퀸 좋아. 인생에 단비를 촉촉하게 내려주는 존재니까. 다음, '지원 아이러니'는 대립항 중에서 한쪽이 다른 한쪽을 확 살려주는 거. 말하자면, 추의 미학? 추가 있으니 미가 더욱 강화되는 거야. 불협화음이 있으니 협화음이 더욱 돋보이고. 아니면, 정크 아트Junk Art와 같이 태생이 쓰레기라 더욱 아름다운 것이라든지, 혹은 아무리 원치 않아도 곧 시들 거라서 지금 만개한 꽃봉우리가 더욱 절절하게 다가오는 것처럼.

알렉스 그러고 보면 '긴장 아이러니'와 '지원 아이러니'는 동전의 양면과도 같은 느낌인데? 즉, 사실은 하나이지만 어떻게 보느냐에 따라 다른 면이 보이는 거니까. 예를 들어, '긴장 아이러니'는 과정 중심, '지원 아이러니'는 결과 중심으로 본 거 같은데?

나 그런 듯!

알렉스 정리하면 '좋은 아이러니'는 지금 당장 팽팽해서 긴장하고 있거나, 결국에는 한쪽이 더욱 세져서 신나는 거고, '나쁜 아이러니'는 애매모호해서 불편하고 뭔가 좀 아쉬운 거네?

이도 저도 아닌 이상한 맛.

나 그렇지!

알렉스 넌 키만 좀 크면 더 아름다운데...

나 뭐야, 그건 즐기는 게 아니잖아? 미련이지.

알렉스 즐기는 건데?

나 (...) 즐기는 거 맞네! 그런데 혼자만의 즐거움. 린이도 나 좋아하는 척했다가, 싫어하는 척했다가, 마음껏 가지고 놀잖아? 다 마찬가지지.

알렉스 그러면 너는 '폭력적 아이러니'를 즐기는 거네? 원래는 어쩔 수 없이 따라가야 하는 건데 '구조적 아이러니'의 관점에서 보면 우리는 사랑스런 가족이잖아?

나 오, 작가의 관점으로 너의 악행이 정당화되는 거네. 즉, 너는 '결과적 아이러니'를 즐기는 거고.

알렉스 그러니까 우리가 같이 사는 건?

나 아, 아... '아이러니'?

알렉스 그리고, 미스터리!

나 노래 제목?

알렉스 가자.

예술적 인문학 그리고 통찰

3
불안감 Anxiety 을 향해:
ART는 욕이다

2016년, 린이가 드디어 태어났다.

'사실 여러모로 더 이상 이 안에서 살 수가 없었다. 그저 꿈틀거리
며 앞으로 나아갈 수밖에... 그런데, 그게 쉽지가 않았다. 하지만
결국 성공했다. 마침내 밝은 빛이 느껴지고 넓은 공간이 펼쳐졌다.
그런데, 무언가가 나를 딱 잡는다. 아, 마음대로 몸을 가눌 수가 없
다. 이거 어떡하지? 앞으로 전개될 상황, 도무지 알 수가 없다. 막
연한 두려움이 몰려오고 엄청 불안하다. 뭘 해야 할지도 모르겠
고... 에라, 그냥 '앙' 하고 울자!'

이렇게 린이는 세상에 첫발을 내디뎠다.

그 후로 몇 주간 린이는 산후조리원 생활을 했다. 참 많이도 울었다. 세상살이가 힘든 거다. 그런데 그 울음은 상당히 유용하다. 나는 자다가도 린이 울음소리가 들리면 반사적으로 벌떡 일어났다. 분유를 주고, 기저귀를 갈아주고, 업어주고, 안아주고, 달래주고, 노래 불러주는 등 온갖 방법을 총동원했고. 즉, 기분을 맞춰주려 엄청 노력했다. 린이는 울음 하나로 이렇게 자기 세상을 호령한다.

'개인심리학' 분야를 정립한 정신의학자 아들러 Alfred Adler, 1870-1937 는 '원인론'보다는 '목적론'적으로 우리의 심리를 설명한다. 그에 따르면 원인론과 목적론은 완전히 다른 삶의 태도다. 즉, 원인론적 세계관은 수동적인 삶의 태도, 그리고 목적론적 세계관은 능동적인 삶의 태도를 지닌다.

우선, '원인론'은 과거에 의해 현재가 결정된다고 보는 결정론이다. 예를 들어, '나는 화가 나서 소리치지 않을 수 없었다'를 보자. 이 문장은 '화를 낼 수밖에 없었다', '내가 원해서 그렇게 된 것이 아니다', '어쩔 수 없었다'는 등 하필이면 '그 상황' 때문에 '그렇게 된' 거라는 생각에 기반한다. 결국, 화의 원인은 내가 아니라 내가 처한 '그 상황'에 있다. 즉, 다 '남 탓'이다.

반면, '목적론'은 지금 여기서 가능한 수단을 활용, 의도대로 미래를 만들려는 도구론이다. 예를 들어, '나는 소리치려고 화를 불러일으켰다'를 보자. 이 문장을 곰곰이 생각해 보면 화의 목적을 추측해 볼 수 있다. 우선 일차적인 목적은 '화'라는 수단을 잘 활용해서 효과적으로 소리를 치려는 것이다. 아무래도 진짜 화가 나 있어야 진

예술적 인문학 그리고 통찰

심이 잘 전달되어 더욱 '진정성'이 느껴질 테니까. 나아가 궁극적인 목표는 그 의도에 따라 참 다양하다. 상대방을 '혼내거나', '놀라게' 하거나, '무서워서 뭘 못 하게' 하려고, 혹은 자신을 '깔보지 못하게', '주눅 들게' 하려고, 아니면 '다른 생각을 못 하게' 하려고, 혹은 '논리적으로 설명하기 좀 그래서', 아니면 '습관이 그렇게 들어서', '나름 자극적이어서' 등이 그 예다. 즉, 화를 내는 건 주목, 명령, 각인, 위협, 회피, 변명, 은폐, 설득, 습관, 자극 등 다 나름의 이유가 있다. 결국, '목적론'은 가능한 도구를 통해 현 상황을 타개하려는 적극적인 삶의 태도다. '뜻하는 바가 있어서 그렇게 하였다'는 것이다. 즉, 다 '내 탓'이다.

내 주변에도 유난히 화를 잘 내는 사람이 있다. 그런데, 가만히 보면 그는 화를 참 잘 이용하는 사람이다. 자신을 건드리지 못하게, 어려워하게 만들려고, 그리고 자신이 원하는 목적을 굳이 논리적으로 설명할 필요 없이 손쉽게 달성하려는 것이다. 나아가 화를 냄으로써 스트레스를 풀고 솟구치는 아드레날린을 맛보려는 듯이 어찌 보면 윽박지르기를 즐기는 것도 같다. 여하튼, 사람 참 불안불안하다.

알렉스 그 화 잘 내는 사람, 요즘 사회에서는 좀 원시적인 건가?

나 그런 듯해. 그런데 여러 조직 사회에서 특정 지위에 오른 사람들한테는 그게 아직도 잘 통하는 방법인 거 같아. 즉, 그래야 하는 게 아니라, 현실이 그렇다고 할까.

알렉스 그러니까, 화를 내는 것도 능력이라 이거지?

나 그렇지. 뭐가 되었건, 다 표현을 위한 도구잖아? 남들보다

더 잘 발휘하면 그게 능력자지! 하지만 시대적인 분위기나 조직에서 자신의 위치에 따라 그 도구가 더 이상 맞지 않아 자꾸 문제가 되면 바꿔야 하고, 그 사람은 도구를 바꿀 때가 벌써 되긴 했지.

알렉스 도구 선택을 잘해야 할 텐데... 더 좋은 도구가 분명히 있을 거 아냐?

나 예를 들어?

알렉스 음, 린이가 지금은 아기라 막 울기만 하잖아? 그런데 말 배우면 당연히 말을 쓰려 하겠지. '밥 달라', '기저귀 갈아 달라', '자세가 불편하다'처럼 정확하게 말하는 게 자기가 원하는 목적을 달성하는 데 훨씬 수월하지 않겠어?

나 맞아, 언어는 깔끔하고 명료하게 의사를 전달하는 데 꽤나 효율적인 수단이니까! 하지만, 비언어도 잘 쓰면 장난 아니잖아?

알렉스 그렇긴 해. 상황에 따라 묘하게 나오는 린이 표정, 그걸 어떻게 말로 표현하겠어?

나 내 말이! 여하튼, 수단은 엄청 많으니까. 언제나 말만 최고는 아닐 거고. 결국 더 나은 표현법을 찾는 사람이 똑똑한 거지!

알렉스 린이가 우는 또 다른 목적은 뭘까?

나 아마 엄청 많을걸? 궁금하다.

알렉스 린이로 한번 빙의해 봐야 하는데.

나 같이 해. 여하튼 아직 어리니까 울고 '싶다'는 구체적인 의

도가 우리만큼 명확하진 않겠지?

알렉스 '우니까 젖 주는' 학습효과가 크긴 하겠지.

나 아마 린이가 네 몸 밖으로 나올 때 그러려는 목적은 분명히 있었을 거야. 그런데 막상 나오면 뭐가 어떻게 될지는 전혀 몰랐을 거 아냐?

알렉스 그러니까, 목적이 있긴 있었는데 그게 참 대책 없는, 뭘 알 수 없는 목적이었네?

나 아마 뚜렷한 목적은 없었을 거고. 그저 몸의 기질이, 에너지의 관성이 나도 모르게 자꾸 그쪽으로 가게 된 거겠지? 쇼펜하우어Arthur Schopenhauer, 1788-1860의 책『의지와 표상으로서의 세계』1819를 보면...

알렉스 말해 봐.

나 예를 들어, 너 내가 자꾸 뭐 까먹거나, 아니면 네 생각을 당연히 알아야 하는데 버벅거리면 '일부러 그런다'며 욕하잖아? 그런데 그거 일부러 그런 거 아니야. 그냥 기질이 그런 거라고. 아, 머린가? 여하튼, 나도 모르게 방향이 그렇게 가는 거지. 세상은 내게 그렇게 드러나고. 반면, 너는 나랑 가는 방향이 다르니까 세상도 다르게 드러나겠지.

알렉스 그래서 너의 목적은 결국 나 열 받게 하려는 거였네? 너도 모르게. 그런데 이젠 그걸 아니까, 그러면 안 되겠네?

나 아니 그게, 그런 건가? 기질이 다른 걸 이해하라는 취지로 말한 건데... 아, 2015년 미국 백악관에서 오바마Barack Obama, 1961- 대통령이 연설했던 거 기억나지? 우리 그거 보고 엄

청 웃었잖아? 코미디언 루터Luther: Keegan-Michael Key, 1971-가 분
노 통역관anger translator 을 했었고.

알렉스 맞다!

나 그때 오바마가 점잖은 말로 연설하면 루터가 옆에서 냉소적
으로 욕하면서 비꼬았잖아? 마치 무의식 속의 또 다른 자아
같이. 즉, 오바마가 반대자들에게 하고 싶은 욕을 루터가 대
신 확 해줬지. 이거 참 시의적인 인생의 '알레고리' 아냐?

알렉스 어떻게?

나 즉, 살다 보면 겉으론 좋아 보이고 다 넘겨주는 듯싶지만
속으로는 부글부글하면서 쌓아두는 경우가 참 많잖아. 그
런데 여기서 영악한 건 오바마는 아닌 척 돌려서 실제로 욕
은 다 해 버렸고. 그래서 스트레스도 좀 풀었잖아? 참 해학
적인 퍼포먼스였지. 그런 게 '일상 속의 예술' 아니겠어?

알렉스 오바마 좀 똑똑한 거 같아!

나 스트레스 분출 얘기하다 보니 '앵포르멜Informel' 작품 생각난
다! 세계대전 이후 유럽에서 유행했던, 물감을 막 쏟아붓고,
붓을 막 휘갈긴 작품들.

알렉스 좀 깨끗이 정리되지 못한, 막 던진?

나 하고 싶어도 못 한 게 아니라, 일부러 안 한 거지!

알렉스 그래.

나 고상한 아름다움보다는 어찌 보면 추함, 인간의 민낯, 난장
이런 거 표현하려고. 아마 뒤뷔페Jean Dubuffet 가 개중에는 좀
깔끔한 편?

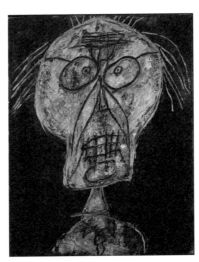

장 뒤뷔페 (1901-1985),
〈아웃사이더의 대사제〉,
1947

알렉스 너 대학 때 그거 좀 따라 했었지? 더러운 그림! 사람이 좀
　　　　　정리도 하고 그래야지 말이야.

나 그 당시 사람들, 전쟁을 직접 겪으면서 사람의 추한 꼴, 저
　　　　밑바닥까지 다 봤잖아? 아마 개인적으로 정신적인 상처트라
　　　　우마가 꽤나 컸겠지. 그러니까 뭐 있어? 세상에 대고 막 욕
　　　　을 해 대는 거지!

알렉스 그런 심리 이해는 가. 그런데, 넌?

나 아, 그땐, 나도 좀... 자신의 불안한 마음을 여과 없이 표출
　　　　하려고 했나봐, 보는 사람도 막 불안하게 하고. 아마 그러면
　　　　서 내 심리도 어느 정도는 치료하고 싶었겠지?

알렉스 무엇보다 나 좀 봐 달라는 외침 아니었을까? 사실, 효과의
　　　　　측면으로 보면 '외상 후 스트레스 장애PTSD'엔 그게 좋은데.

나 뭐?

알렉스	'EMDR Eye Movement Desensitization and Reprocessing'! 우리말로는 '안구 운동 민감 소실 및 재처리 요법'.
나	뭐더라, 그게?
알렉스	그때 얘기했잖아, 트라우마가 된 장면을 떠올리며 눈을 좌우로 왔다 갔다 하는 거. 너도 한번 해 봐.
나	그러자! 여하튼, 그 시대에는 미술치료가 진짜 필요했나 봐!
알렉스	그러다가 시간이 흘러 좀 치료되니까 명상 그림이 나온 거네? 미니멀리즘minimalism이나 단색화 같은 거? 좀 깨끗하게 정리된 그림. 너도 그런 거 좀 하라니까.
나	일리가 있는 듯. 뭐, 앵포르멜은 상당히 직접적인 표현법이었으니까 욕으로 비유하기 좋을 거야! 다른 예로 20세기 초반에 펼쳐진 다다dada 운동 등 반체제 운동을 보면 대놓고 기존 질서를 막 욕하잖아? 이게 딱 불안감을 조성하는 거지.
알렉스	알고 보면 다 목적이 있는 거겠지? 그냥 그러는 게 아니라.
나	'원인론'이건, '목적론'이건, 각자 나름대로 말이 되는 설명이 있겠지. 결국, 수동적이냐, 적극적이냐 하는 건 관점의 차이니까!
알렉스	둘 다 말해 봐!
나	우선 '원인론'으로 말하면 새로운 세계관을 꿈꾸는데 현실은 전혀 그렇지 않고, 그래서 욕밖에 안 나왔나 봐. 반면 '목적론'으로 말하면 '나 좀 봐! 사회 문제야, 이거 책임져!' 하면서 그들의 피폐한 심신의 현실을 증거하고 고발하려는 목적?

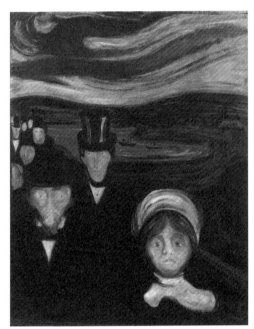

에드바르 뭉크 (1863-1944), 〈불안〉, 1894

알렉스 그런데 예술적으로 했으니 나름 고차원이라는 거야?

나 그냥 다른 거지, 뭐. 당장 직접적인 정치로 할 수 있는 게 있고, 앞으로 우회적인 예술로 할 수 있는 게 있고.

알렉스 여하튼 결론은 '미술은 욕이다!' 재미있네.

나 모든 그림을 욕으로 비유할 순 없겠지만, 불안감을 조성하는 건 보다 큰 목적을 위해서는 종종 필요한, 괜찮은 전략인 듯해!

알렉스 어떤 면에서?

나 그런 작품은 이마에 딱 '나 상품 아니에요!'라고 써 있는 거잖아? 예를 들어, 뭉크Edvard Munch 의 〈불안〉이라는 작품 봐

봐. 과도하게 감정을 막 분출하잖아? 안 예쁘지!

알렉스 그러니까, 예술이 예술로 존재하려고 불안감을 조성하고, 가능한 이걸 유지시키고 싶어 한다? 즉, 상품 디자이너는 소비자를 위해 기분 맞춰 주고 있는 이 마당에 작가는 작품 한다며 이상한 허튼짓하는 거네? 결국 자꾸 반발하면서 장식이 되기를 거부하는.

나 맞아! 만만하게 보지 말라는 거지. 바이러스 막 퍼트리면서. 결국 그게 예술적인 거 아니겠어? 즉, 한결 고상한, 초월적인 목표를 달성하려는 거잖아! 효율적인 건 당연한 목표를 달성하려는 거라면.

알렉스 그래도 뭉크 작품, 휴대전화 케이스로 디자인하면 예쁠 거 같은데?

나 아, 딱 네 취향! 그런데 진짜 그럴 수도 있겠다. 다들 아는 작품 이미지의 아우라aura를 활용한 장식, 상품 가치 있겠는데?

알렉스 하하, '작품의 상품화'는 내가 할게. 예술적으로. 욕도 상품 가치가 있다니까? 자, 욕해 봐!

나 (더듬더듬)

알렉스 안 불안해.

4
불편함 Discomfort 을 향해:
ART는 사건이다

린이는 내가 안아주는 걸 참 좋아한다. 울다가도 딱 멈춘다. 특히 공휴일에는 하루 종일 같이 있다 보니 자연스럽게 맨날 안아주게 된다. 그러다 한번은 연휴가 계속되니 허리가 나갔다. 다행히 자연 치유되었다. 그런데 다양한 곡예를 선보이다 보니 손목도 나갔다. 다행히 자연 치유되었다. 그렇게 시간이 흘렀다. 맨날 안아주다 보니 어느 순간 근력이 강화되었다. 나도 모르게. 이거 꽤 괜찮은 생활 체육이다.

한편으로 린이는 나의 불편함을 즐긴다. 예를 들어, 안아줄 때는 꼭 서 있기를 요구한다. 몸에 과부하가 걸릴 듯해서 안은 채로 은근슬쩍 앉아본다. 운다. 일어난다. 그친다. 다시 아닌 척 앉는다. 운다. 항상 같은 상황이 예외 없이 반복된다. 천재적인 감각. 요령은 없다.

어떤 사람은 불편함을 감수하는 게 일이다. 논산 훈련소를 마치고 군대 자대 배치를 함께 받은 동기가 부대 내에서 헌병이 되었다. 부대 정문에서 총을 들고 꼿꼿이 서 있는 역할. 얼마나 불편했을까? '쉬어!'라고 말해 주고 싶었다. 그 친구는 군 생활 내내 허리 디스크로 고생했다. 헌병 내무반에 그렇게 아픈 사람이 많다 했다. 직업병처럼.

그렇다면 그 친구는 누가 옆에서 보건 말건 왜 항상 그렇게 허리에 무리를 주며 서 있어야 했을까? 아마도 임무를 다하고자 하는 결연한 마음 때문이었을 거다. 나도 모르게 누군가 보고 있을지 모른다는 생각도 들었을 거고.

18세기 말 영국 공리주의자 벤담Jeremy Bentham, 1748-1832 이 언급한 원형 감옥Panopticon 을 보면 주위에 감방이 배치되고 중앙에 감시탑이 있는 구조다. 그런데, 막상 감시탑 안은 보이지 않는다. 그래서 죄수들은 자신들이 언제나 감시를 당하고 있다고 가정하고 행동한다. 그러다 보면 스스로 자기검열을 하는 습관을 가지게 되어 마침내 감시의 내재화가 성공적으로 이루어진다.

푸코Michel Foucault, 1926-1984 는 그의 책, 『감시와 처벌』1975 에서 18세기 절대왕정 시대의 권력자는 대놓고 형벌을 줬다면 19세기 근대 계몽주의 시대의 권력자는 훈육과 감시의 방법을 적절히 활용하기 시작했다고 한다. 즉, 지배 질서가 자신을 세련되게 은폐하는 방법을 비로소 터득한 거다. 그는 벤담이 언급한 원형 감옥을 예로 든다.

물론 고문은 20세기에도 대놓고 지속되었다. 어렸을 때 방문했던 서대문 형무소, 그 안에서는 누구도 편할 날이 없었을 거다. 유관순 열사1902-1920 도 그곳에서 숱한 고문을 받았다. 나는 전시된 여러 고

예술적 인문학 그리고 통찰

문 도구를 보고 경악을 금치 못했다. 그중 불편한 자세로 한없이 서 있게 하는 고문 장치가 기억난다. 특별히 더 아프게 하는 기구도 아니었는데 괜히 몸서리쳐졌다. 뭔가 느낌이 왔나 보다.

하지만, 폭력이 아니라면 가끔씩 몸은 불편한 게 좋다. 난 2010년부터 요가를 시작했다. 혼자 유학 생활을 하면서 작업만 하고 몸을 챙기지 않았기 때문이다. 조금씩 자신이 붙으면 불편한 자세에 도전한다. 그 불편함이 편함으로 바뀌는 순간이 참 좋다. 굽히는 동작에 익숙하면 자꾸 펴야 하고 펴는 동작에 익숙하면 자꾸 굽혀야 한다. 편하고 익숙한 것만 추구하는 것은 건강에 결코 좋지 않다.

마음도 가끔씩은 불편한 게 좋다. 맨날 마음이 편하면 그게 천국일까? 아닐 거 같다. 괜히 우울할 거 같다. 뻔하고 안전한 건 사실 재미가 없다. 짜릿한 전율, 즉 극적인 상황이 때로 필요하다. 가끔씩은 펑펑 울고 싶고. 예를 들어, 물은 목마를 때 마셔야 달다. 마찬가지로 답답해야 더 통쾌하다. 결국 불편함은 진정한 편함, 시원한 쾌감을 위한 전주일 수 있다. 불편함을 그렇게 활용할 수 있다면 인생을 재미있게 사는 거다. 그게 고차원적인 예술이다.

알렉스 너 학부 때 거의 욕같이 막 내지른 작품들, 사람들을 꽤 불편하게 했을걸?

나 난 안 불편했는데.

알렉스 넌 불안감을 즐겼겠지. 아마 확 쏟아 놓고 싶었을 테니까.

나 그랬나 봐! 더욱 불편하게 끝까지 밀어붙여서 진정한 쾌감까지 갔어야 했는데, 그냥 나만 속 시원했던 느낌. 그러니

까, 입시 해방의 즐거움? 뭐, 기준 무시하고 막 그리기랄까.

알렉스 앞으로 잘해.

나 네. 그런데 사람들 불편하게 하는 거 대놓고 하는 작가들 많아.

피에로 만초니 (1863-1944),
〈예술가의 똥〉, 1961

알렉스 누구?

나 충격 주기가 우선적인 목표인 사람들! 예를 들면 피에로 만초니 Piero Manzoni의 작품, 〈예술가의 똥〉 봐봐. 자기 응가를 캔에 담아 봉한 후 그 무게를 당시 금값으로 환산해서 판매했잖아? 에디션은 90개인가 만들었고. 그런데 추후에는 금값과의 연동을 깨고 여러 경매에서 엄청 높은 가격으로 낙찰되었지. 마치 주식값이 엄청 뛴 것처럼 말이야. 물론 작가가 이 모든 걸 다 예측할 수는 없었겠지. 하지만 이 사건은 당대 자본주의의 역사적 전개를 상당히 잘 반영하는 것 같아.

알렉스 말해 봐.

나 1944년, 미국이 미국 달러를 기축통화로 만들고자 그걸 금과 연동시키는 태환제도를 국제사회에 선포했지. 35달러에 금 1온스로. 그런데 베트남 전쟁 등으로 상황이 나빠지니까 1971년, 닉슨 대통령이 그 제도의 철폐를 확 선언해 버렸어!

알렉스 그걸 믿었던 나라들, 정말 황당했겠네. 그래서 어떻게 된 거지?

나 더 이상 한정된 실물의 양에 제한받을 필요가 없게 되니 필

요할 때마다 돈을 찍어내기가 한결 자유로워졌지! 금융권이 대출, 파생상품 등으로 가상의 돈을 만들어내는 건 더욱 쉬워졌고. 그러면 같은 돈의 가치는 계속 떨어지게 되니까 거시적으로 실물경제의 인플레이션은 지속될 수밖에 없잖아? 미술품도 확 비싸지고. 예컨대 나 어릴 땐 떡볶이 한 접시에 100원이었어. 원래는 10개 줬었는데 점점 한 개씩 줄더라고.

알렉스 그래? 난 500원이었던 거 기억난다.

나 그런데 지금 그 돈으로는 몇 개 못 먹잖아? 즉, 당시의 여파는 아직도 현재진행형이라는 거지. 아마도 자본주의 체제가 이렇게 유지되는 한 누구라도 자기 돈을 그저 가만히 가지고 있기만 하면 안 돼. 끊임없이 투자를 거듭하며 부의 가치를 증식해야지. 이상적으로는 공장과 같은 자동화된 '생산라인'이나 건물과 같은 지속적인 '수익시설', 혹은 이미지의 힘에 따른 '기호가치'를 증식시키는 '거품재화'를 소유하거나 창출하길 바라면서.

알렉스 미술작품이야말로 거품재화의 대표적인 사례겠네. 작가들이 다들 꿈꾸는.

나 맞아.

알렉스 미술은 작가가 열심히 일하는 것에 비례해서, 혹은 그 뛰어난 정도가 작품가에 공정히 반영되어 돈을 버는 직업이 아니잖아? 예컨대, 피카소 작품이 네 작품보다 10배 비싸다고 너보다 그만큼 뛰어난 것은 아니잖아? 대중 미디어와

미술시장의 국제화, 그리고 사람들의 자연스런 쏠림 현상으로 일약 스타가 되어 '기호가치'가 폭발했을 뿐이지.

나 맞아, 그런데 훨씬 더 비쌀걸... 그리고 스타 되기, 쉽지 않지. 스스로 노력한다고 꼭 되는 것도 아니고! 그야말로 시대와 운때가 맞아야지.

알렉스 그래도 비록 매우 소수이긴 하지만 몇몇 작가들은 시장에서 큰 성공을 거두었잖아?

나 그래서 오늘도 다들 꿈을 꾸잖아. 꿈꾸는 사회가 건강한 사회지. 그런데, 갈수록 보통 사람들이 그러기가 힘들어지는 것 같아. 이제는 정말 일반적인 노동이나 상품의 기능에 비례하는 수익, 즉 실제적인 '사용가치'에 따른 '일일교환'만으로 자본의 증식속도를 감당하는 것은 여러모로 한계가 많잖아!

알렉스 왜 그렇게 된 거지?

나 열심히 살아도 항상 쫓길 수밖에 없는 자본주의 체제의 숙명이랄까. 시장을 키우면 모두가 이윤을 볼 수 있다는 환상 아래서 부풀어진 신용으로 형성된. 하지만 이게 다 따지고 보면 정작 한 개인의 영달보다는 사회 구조의 유지를 위해 그렇게 된 것인데.

알렉스 여하튼, 내 똥은 금이다? 은유법 좀 세네. 그렇게 우기다 보니 황당하게도 금보다 훨씬 더 비싸졌잖아? 예술의 이름으로 '기호가치'는 정말 커질 대로 커져버렸고. '예술가의 마법', 미다스Midas 의 손이네, 아주.

예술적 인문학 그리고 통찰

나	일반적으로 순수미술은 대중을 위한 소비자가격이 아닌 소수의 소장가 중심으로 가격이 결정되다 보니까 그렇지! 아마도 그건 명품, 유물로서 만질 수 있고 보관 가능한 희소하고 특별한 재화라는 특성 때문일 거야. 즉, 이 시대에 만연한 물신주의! 결국 천재성만으로 그 가치를 다 설명할 수는 없지. 예컨대, 공연예술은 티켓을 팔고 도서는 인세를 받으니 태생적으로 미술보다 더 대중 친화적이어야 하잖아?
알렉스	맞네, 연주 티켓 가격이 아무리 비싸도 그 악기 가격에 미칠 수는 없지. 책 한 권이 엄청 비싸려면 그 내용만으로 되는 것도 아니고! 대체 불가한 개별 작품으로 분류되는 희소한 아트북이 되어야 할 테니까.
나	결국 남이 아니라 내가 소유하는 '물질가치'의 매혹이 미술을 실험의 격전장이랄까, 참 막갈 수 있는. 그런데도 비교적 탄탄한 지원을 받는 분야로 만드는 데 일조한 거지.
알렉스	응가도 예술이라고 이해해주는 소수의 소장가라니, 정말 그 수준이 남다르긴 하다! 그냥 예쁘고 편하다고 좋아하는 게 아니네. 물론 응가가 대중적이 될 수는 없지. 그런데도 살아남다니, 다른 예술 장르에서는 도무지 쉽지 않겠는데?
나	그래서 미술이야말로 자유로운 개성과 불편한 도발이 권장되는 분야지. 즉, 미술하려면 마음껏 저질러야지!
알렉스	그런데 어쩌다 응가 생각이 났을까?
나	작가의 아버지가 '네 작품은 쓰레기shit야'라고 욕한 말이 작품 제작의 직접적인 동기가 되었대. 당시에 아버지는 캔

만드는 공장을 소유하고 있었다 하고. 그런데 캔 안에 넣은 게 진짜 응가인지는 아직 이견이 분분한 거 같아.

알렉스 뭐야, 엮는 수준이 참 남다른데? 제대로 사기 쳤네. 예술이라는 이름으로 이야깃거리 한번 제대로 만들었다.

나 맞아, 사람들은 황당하면서도 뭔가 있는, 흥미로운 이야기를 높이 사지. 백남준1932-2006의 유명한 말, '예술은 사기다'가 생각나네. 여하튼 강편치였지. 작가의 우회적인 도발이 미술계에서 크게 회자되었잖아? 마침내 그 작품에 예술적인 가치가 매겨지면서 전 세계 큰손들의 자산 분배 포트폴리오에 편입되었고. 그렇다면 그 작품의 가치는 이제 미국 달러가 안전자산인 것 이상으로 오래도록 보존될 가능성이 한층 높아졌다고 봐야지.

알렉스 정말 극단적인데?

나 크리스 버튼Chris Burden, 1946-2015의 1971년 작품 〈숏Shoot〉은 어떻고? 그동안 총 맞는 걸 작품화한 사람이 없다고 친구한테 갤러리에서 자기를 총으로 쏘라고 시켰잖아?

알렉스 쐈어?

나 응. 몇 년 후에는 폭스바겐 차에 양손이 못 박힌 상태로 몇 분간 캘리포니아를 돌아다녔지. 현대판 십자가랄까?

알렉스 미치광이 같아.

나 그런데, 이런 게 예술이라고 나름 논리적으로 정당화하려 했어! 말 들어보면 꼭 정신 나간 사람은 아냐. 아, 2012년에는 로스코Mark Rothko, 1903-1970 작품에 낙서하고 잡힌

작가Vladimir Umanets도 있어. 그런데 이를 정당화하는 선언
문www.thisisyellowism.com도 쓰고 나름 예술적인 의미로 만들려
고 노력했지.

알렉스　그러니까, 의학적으로는 미친 사람이 아니다. 오히려 지식
인이니까 이 사람이 하는 건 예술이다. 그런 거야? 황당한
사고 쳐서 사람들을 불편하게 하고, 충격에 빠뜨렸지만 알
고 보면 심오한 뜻이 있는 거니까, 다 작가가 의도한 거니
까?

나　정말 그렇게 볼 수도 있지. 사실, 그간 미술사에서 인정받은
예술은 당대에 유의미한 사건을 만든 거거든. 즉, 당대 미술
계에 나름대로 예술 담론의 불을 지핀 작품이 결국에는 좋
은 작품으로 남는 거지! 결과론적으로.

알렉스　즉, 미술은 사건이다? 시대적으로, 거기서 그렇게 받아들여
져야 의미가 있다, 뭐, 그런 거네?

나　응! 반대로, 불편하지 않은 건 사건이 아니지.

알렉스　물론 '꽃 그림'을 보면 안 불편하긴 해. 그런데 그게 문제라는
거지? 뻔하고 편하면 재미없으니까. 관심거리도 되지 않고.

나　맞아! 그래서 어떤 작품을 '꽃 그림'이라 그러면 그게 욕이
되는 거지.

알렉스　그래도, 네가 말한 황당한 작가들 얘기 들으니까 '저런 것
도 예술이라 해 줘야 되나?', '예술이라는 이름으로 어디까
지 봐 줘야 되나?', 뭐 이런 생각은 좀 드는데?

나　맞아! 그 사람들 보면 괜히 사건을 일으켜서 가만히 있는

사람의 심기를 불편하게 건드리려는 고약한 성질이 딱 드러나지! 좀 폭력적이기도 하고. 여기에 불끈하는 사람들도 꽤 많아.

알렉스 가만 보면 데미언 허스트Damien Hirst, 1965-가 어미 소랑 송아지 몸을 반으로 갈라 전시한 작품 〈분리된 어머니와 아이Mother and Child Divided〉1993도 그런 거네?

나 그렇지! 삶과 죽음, 그리고 부모와 자식 간의 문제. 보는 사람들을 좀 끔찍하게, 불편하게 함으로써 그걸 주목하게 한 거지. 결국 이런 게 다 '각인효과'잖아? 남들을 불편하게 하면서 자기는 확실히 문제아 되는 거! 자기 할 말은 다하고...

알렉스 그러고 보면 노이즈 마케팅이네! 즉, 불편함도 전략적으로 잘 활용해야 하는 구먼!

나 꼭 그런 게 아니어도 불편한 현실을 고발하는 작품도 있지. 낸 골딘Nan Goldin, 1956-은 〈두들겨 맞은지 한 달이 지난 낸Nan, One Month After Being Battered〉1984이란 제목으로 남자 친구에게 폭행당한 후의 사진을 전시하기도 했어.

알렉스 '불편한 현실'이라, 사실주의!

나 그렇지! 그리고 미학적으로 보면 불편함을 불협화음으로 활용해서 협화음만의 단조로움을 극복하고, 더 고차원적인 미감으로 승화시킨 작품도 있고.

알렉스 그건 조형적인 거네.

나 응! 음악에서도 그런 화음 있거든, 괜히 붕 뜨고 찝찝하고 후련하지 않은, 정리 좀 해야 될 것 같은 불편한 느낌.

예술적 인문학 그리고 통찰

알렉스	재즈에 그런 거 많잖아! 막 놔두는 거. 클래식 음악은 체계적으로 잘 정리하려 하는 반면.
나	맞아! 내가 요즘 하는 작곡이 그런 거야. 불협화음 같아 좀 이상한데 신기하게 말이 되고, 불편한데 그래서 더욱 그윽한 쾌감이 몰려오는.
알렉스	그윽하다고?
나	그러니까, 클래식은 규율을 지키려는 흐름이잖아? 현대음악은 이를 깨려는 반발이고. 난 앞으로 이 흐름과 반발을 확 넘어 상생의 기운을 제대로 한번 표현해 보려고. 듣기 좋거나 싫은, 그런 양극단의 대립을 넘어서.
알렉스	야, 넌 음악 안 돼! 진짜 불편해. 그건 그냥 불편한 거야.
나	시간 날 때 조금씩만. 언젠간 즐길 수 있을 거야!
알렉스	그냥 취미다. 응?
나	그, 그럼...

III

예술적
자아

나의 마음과 사상은 어떻게 움직일까?

1
자아 The Self 의 형성:
ART는 나다

디즈니 애니메이션에는 흥행 공식이 있다. 우선 평범한 주인공이 역경에 처한다. 그런데 주인공은 꿈이 있다. 다들 안 된다 해도 과감히 결심한다. 그리고 미지의 세계로 모험을 떠난다. 고생 끝에 결국 참 자신을 발견한다. 드디어 꿈을 성취한다. 행복한 결말이다.

미대에서 유행하는 논문을 보면 자주 쓰이는 공식이 있다. 우선 논문을 쓰는 작가는 어릴 때 정신적 상처트라우마를 받았다. 아직도 스트레스와 두려움에 불안하다. 하지만, 작가는 작품에 몰입하면서 점점 용기를 낸다. 고생 끝에 결국 상처와 대면한다. 그리고, 극복한다. 이를 통해 자아의 치유와 성장을 맛본다. 행복한 결말이다.

디즈니 애니메이션은 대중문화이고 미대 논문은 순수예술 분야

지만 이렇듯 유행하는 공식에는 공통점이 있다. 둘 다 주인공의 강한 의지로 특정 문제를 극복해 내는 과정을 보여준다. 이를 두 가지로 요약하면 다음과 같다. 첫째, 자신을 믿으면 이루지 못할 게 없다. 즉, 꿈을 가지라! 둘째, 진정한 자신의 모습을 찾는 건 의미가 있다. 즉, 너를 찾으라!

결국, 중요한 건 '나'다. 내가 바로 서야 비로소 모든 게 이루어진다. 예를 들어, 데카르트René Descartes, 1596-1650는 '나는 생각한다, 고로 존재한다'고 하였다. 즉, 그는 '나'라는 존재가 독립적이고 단일하고 믿었다. 다만 확고한 주체로서의 명료한 의식을 스스로 갖고 있을 때에만 그렇다. 만약 그렇지 못하면 그 존재는 슬슬 희미해진다. 그러니 졸면 큰일 난다! 정신 바짝 차려야 한다. 존재감은 중요하다.

하지만 '나'라는 독립적인 개념은 환상일 수도 있다. 예컨대, 니체Friedrich Nietzsche, 1844-1900는 주어가 표기되어야만 하는 서구 언어 문법 체계를 '문법의 환상'이라 지적했다. 실제로 서구 언어를 보면 주부subject가 선행하고 술부predicate가 후행한다. 한 예로, 'I think나는 생각한다'를 보면 주부 'I'는 해당 문장의 제일 앞에 있어야만 한다. 마치 단일한 실체, 불변의 주체인 양. 그런데, 만약 'I'를 생략해 버리면 문장의 내용 자체가 바뀌어 버린다. 가령, 'think생각해라'는 남한테 요구하는 명령문이 된다.

반면, 동양 언어를 보면 주부를 생략해도 내용이 바뀌지 않는 경우가 많다. 즉, 서구 언어처럼 주부가 항상 선행할 필요는 없다. 따라서 구체적인 행위나 상황은 있는데 구체적인 '나'가 없는 문장도 실생활에서 문제없이 종종 쓰인다. 이를테면 "오늘 이상해."라고 하면

예술적 인문학 그리고 통찰

내가 이상하다는 건지, 내 주변 상황이 이상하다는 건지 분명치 않다. 물론 이렇게 애매한 경우가 살다 보면 부지기수다. 즉, 주체로서의 내가 이 모든 걸 초래했다고 굳이 단언할 수 없는 경우도 많다. 하지만 큰 문제가 발생하여 귀책 사유를 따져야 한다면 이런 애매함은 종종 문제시된다. 결국 '나'란 주체 개념은 사회제도적 장치 아래에서 유용하게 활용된다. 누군가는 책임을 져야 하기에.

그런데 '나'라는 단일한 개념은 환상일 수도 있다. 사실 '나'는 단일하고 명료한 실체가 아니다. 내 안엔 내가 너무나 많다. 예를 들어, 불교 철학을 보면 한 사람은 최소 8식8識으로 구성된다. 우선 5감관시각, 청각, 후각, 미각, 촉각에서 5식안(眼)식, 이(耳)식, 비(鼻)식, 설(舌)식, 신(身)식이 나왔다. 그리고 5감관을 통합하는 6식을 '의意식', 집착적 자아의식인 7식을 '말나末那식', 1식부터 7식의 근원이 되는 8식을 '아뢰야阿賴耶식'이라 했다. 이에 따르면 데카르트는 8식 중 6식의식만이 존재한다고 주장한 셈이 된다. 즉, 코끼리의 코만 만진 거다.

'의식'만으로 '나'를 설명하는 건 참 단편적이다. 의식 너머의 나는 분명히 존재한다. 예를 들어, 프로이트Sigmund Freud, 1856-1939는 '개인 무의식', 나아가 융Carl Jung, 1875-1961은 '집단 무의식'에 주목했다. 이를 불교 철학과 단순하게 연결해 보면 프로이트는 '말나식', 융은 '아뢰야식'의 존재를 주장한 셈이 된다. 여기서 한 걸음 더 나가면 1-8식에는 무심하지만 우리를 우주와 연결 지어주는 9식, '암마라菴摩羅식'도 있다. 나는 이를 '우주 만물식'이라고도 부른다. 여하튼, 나는 하나가 아니다. 아주 많다.

또한 '나'는 남으로부터 확실하게 구분될 수가 없다. 예를 들어, 라

캉Jacques Lacan, 1901-1981은 '나'라는 구조체는 독립적인 주체가 아니라 주변 환경과 시선, 조건과 요구, 기대 등의 반영과 반응으로 다듬어진 타자화된 종속체라 했다. 즉, "나는 나야!"라고 아무리 크게 소리쳐 봐도 기실은 남들과 별반 다를 바 없는 거다. 홀로 특별한 별종이 되고 싶었어도 돌이켜 보면 결국 시대의 반영, 집단의 다발이었을 뿐이다. 사실 부모님의 요구나 유전, 가족과 친구, 이웃, 직장 관계, 그리고 내가 사는 국가의 문화, 관습, 종교 등이 자아의 형성에 미치는 지대한 영향은 그 누구도 부정할 수 없다. 알고 보면 다 오십보백보다. 어쩌면 차별화된 '개인'이란 개념은 '집단'의 생태계를 건강하게 들뜨게 하는 자극, 일종의 환상일 뿐이다. 오늘도 우리는 꿈을 먹고 산다.

알렉스 단도직입적으로 '나'라는 환상, 그게 나쁜 거야?

나 뭐, 경우에 따라 다르겠지. 보통 뭔가 비빌 언덕이 있어야 뭘 할 때 더 뿌듯하고 흥이 나잖아?

알렉스 나한테 기여하는 느낌...

나 그건 투자한 만큼 성취하는 구조니까 '긍정의 나'! '내가 열심히 살아서...' 같은.

알렉스 그럼, '부정의 나'는?

나 예를 들어, 요즘 기성세대가 젊은이들에게 '나'라는 환상을 은근히 강요하는 경우.

알렉스 구체적으로 말해 봐.

나 몇몇 어르신들은 요즘 젊은이들이 과거에 비해 비전과 용

기, 근성이 부족하다며 쓴소리를 하잖아? 과연 그럴까?

알렉스 '요즘 애들, 나약해 빠져서 문제야', '보릿고개를 안 겪어 봐 서' 같은 거?

나 응!

알렉스 그런 말을 하는 이유가 결국, '네가 약해서 그래'라는 거 같 네?

나 맞아! '다 네 탓이야'라고 하는 거지. 나쁘게 보면 일종의 '비뚤어진 책임론'이랄까? 이게 자기 책임을 회피하는 태도 가 될 수도 있겠지. 알고 보면 세상을 이렇게 힘들게 만든 건 기성세대의 책임이 큰 거 아니야?

알렉스 좀 더 클 수도 있겠지만, 그게 누구 한 개인의 책임이라 볼 수는 없잖아?

나 맞아. 진짜 문제는 특정 인물보다는 총체적인 사회 구조 자 체에서 찾아야 하겠지! 개인이 어쩐다고 되는 게 아닌. 결 국, 허구한 날 '내 탓'이라 반성한들 근본적인 개혁은 일어 날 턱이 없지. 그건 상황 파악을 못 하고 눈이 먼 거야.

알렉스 일부러 멀어 버리게 조장하는 거일 수도 있겠네. 그게 잘 되면 기득권들이 자신들의 잘못을 은폐하는 효과가 있지 않겠어? 체제를 고치지 않고 그대로 유지하려는 의지에 부 합하게도 되고.

나 결국 수많은 '나'는 오늘도 사회에 길들여진다?

알렉스 '길들여진 나'라...

나 그렇게 크게 보자면 디즈니 애니메이션도 문제지! 꿈을 성

취할 수 있다는 희망을 심어주면서 안 되면 다 한 개인의 탓으로 보게 만드니까. 즉, '꿈을 꾸지 않아서', '그만큼 노력하지 않아서'라고 무의식중에 인정하게 하려 하잖아?

알렉스 삐딱하게 보면 그렇게 볼 수도 있겠네.

나 '삐딱한 나'라...

알렉스 그런 사람들도 있어야 길들이기가 더 흥미진진해지지.

나 넌 누구냐?

알렉스 그러니까, 네 말은 '나'에 대한 단순한 환상을 깨자 이거지?

나 그렇지.

알렉스 그러면 도대체 어떻게 생각하고 살아야 되는 거야? 너야말로 누구?

나 진짜 어려운 질문이지. 다들 그런 고민하잖아? '내가 누구냐', '하고 싶은 게 뭐냐', '도대체 왜 하고 싶어하냐', '그래서 어쩌자는 거냐' 등등.

알렉스 정말 밑도 끝도 없는 질문이지.

나 그냥 생각 없이 외울 수 있는 정답이란 게 있기나 하겠어? 찾는 과정에 충실한 게 답이겠지 뭐.

알렉스 그러니까, 답은 없다, 찾는 게 답이다?

나 어찌 되었건, 내가 지금 이렇게 구성되어 작동하고 있긴 하잖아? 즉, **'작동하는 나'**! 그 '나'라는 인격체가 현재 집착하고 있는 욕망이 뭔지를 관찰하고 분석, 해석해 보는 거? 다양한 '나'들 간의 상충되는 이해관계 속에서 현재 대표로서 당선되어 활동 중인 '나'가 과연 그럴 자격이 있는지도 면

예술적 인문학 그리고 통찰

밀히 검증하고. 즉, '반성하는 나'! 뭐, 이런 게 바로 우리가 사람의 한계를 가지고 그나마 해 볼 수 있는 거겠지.

알렉스 명상이 그런 데 효과 좋잖아? 예컨대 당 대표인 '작동하는 나'의 직권을 우선 정지시키고 다른 '나'들의 목소리에 찬찬히 귀 기울여 보는 시간을 주니까. 혹은 모두를 퇴장시키고는 비로소 주변을 살피거나 아니면 아무것에 집중하지 않기도 하고.

나 '자유의지'와 '의식'은 '작동하는 나'와만 공식적으로 인터뷰할 때 깔끔하고 명확해 보이는데 그게 사실은 이해관계와 당면한 상황에 따라 정치적으로 꾸며진 것이잖아? 그런데 그렇게 발화한 해당 개인은 마치 세뇌라도 된 것처럼 스스로 다짐하며 그 존재와 작동을 굳게 믿어 버리는 경우가 많고. 만약 다른 '나'들을 찬찬히 다 훑어보는 기회를 수시로 가진다면 있는 그대로가 비교적 더 잘 보일 텐데 말이야.

알렉스 '자유의지'와 '의식'이 문제야?

나 사람마다 다 다르게 이해하니 애매하고 혼란스러운 거지. '자유의지'가 수동인지, 반자동인지, 자동인지, 아님 아예 없는지에 대해서는 이견이 참 많잖아? 도무지 내 생각과 판단의 원인을 나라고 확증할 수가 없으니까. 시도 때도 없이 떠오르는 온갖 생각들은 내 의지와는 보통 상관이 없고. 게다가 하필이면 우리의 '생체지능'은 그저 기능만 잘하는 '지능'뿐 아니라 끊임없이 의심하거나 때로는 피로감을 가지는 '의식'이라는 것을 탑재한 나머지 사는 게 고생이 이

만져만이 아니잖아? 다른 사물이나 현상, 혹은 추상적인 개념에는 없는 고민과 고통이라니, 정말 힘들어... 물론 그게 강력한 자기 정당화나 끝없는 자기 연민의 기제가 되기도 하지만.

알렉스 앗, 내가 앉아 있는 의자의 의식이가 그러는데 이제는 힘들대! 그만하고 싶나 봐. 그러고 보면, 의식이가 문제 맞네. 자, 명상하자.

나 그, 그래. 그런데 작업도 효과 좋아. 얼마나 많은 작가들이 그동안 '자화상'을 그려왔어? 그러면서 계속 자기 자신을 돌아보고.

알렉스 온갖 상념을 다 투사해 봤겠지.

나 다른 어떤 미술작품보다도, '자화상'이야말로 의미가 그 자체로 내포되어 있는 단골 소재지. 예를 들어, '네 얼굴을 도대체 왜 그려?' 하고 물을 필요 자체가 없잖아? 남을 모델로 그리면 항상 묻겠지만! '하필 이 사람 얼굴은 왜 그려?' 하고.

알렉스 다 나르시시즘narcissism이지, 뭐. 자기 그리는 거.

나 '자화상'을 그리는 건 다분히 의식적인 자기애가 맞겠지. 하지만 자화상 말고 다른 작품에도 자기애가 반영되곤 해! 보통 무의식적으로.

알렉스 뭐, 작품이란 게 다 자기애에 기반한 거 아니겠어?

나 크게 보면 물론 그렇긴 한데, 구체적으로 내가 말하려는 건 자기 얼굴도 그렇다고.

알렉스 남의 얼굴 그리는데 자기를 닮게 그리나?

나 맞아! 예컨대 사람들이 연구해 보니까, 레오나르도 다빈치Leonardo da Vinci 의 〈자화상〉이랑 〈모나리자〉랑 얼굴 비례가 딱 일치한다는 거야! 즉, 자기도 모르게 자기 얼굴처럼 그린 거지!

알렉스 자기도 모르게? 일부러 그런 거 아닐까?

나 뭐, 그럴 수도 있겠지만, 내 경험상 그래. 예를 들면, 내가 중학교 입학하고 아그리파Marcus Vipsanius Agrippa, 63-12 BC , 비너스Venus de Milo, 101 BC , 줄리앙Giuliano de' Medici, 1453-1478 같은 석고상을 엄청 그렸거든? 그런데 처음에 미숙했을 때는 자꾸 나처럼 눈이 처지게 그리게 되더라고. 사람들도 뭔가 나랑 닮았다 그랬고.

알렉스 하하하.

나 무의식적인 게 분명히 있어. 물론 나중엔 외워서 그릴 정도가 되었으니 더 이상 안 그러긴 했는데.

알렉스 그러니까 처음에는 '누구나 나'로 시작해서 나중에는 '남 같은 나'의 경지에 도달하는 건가? 즉, 의도적으로 연습을 통해서 남에게서 나를 분리하고 지우는 훈련?

나 아니면 도무지 '나'가 '나' 같지 않은 생경한 느낌이 들 때도 있고.

알렉스 그런데 처음의 실수를 의도적으로 활용해도 재미있겠다. 다 다른 사람들인데 다 '너'화化 되는…

나 오, 재미있는 프로젝트네! 그러니까, **'나화化 프로젝트'**!

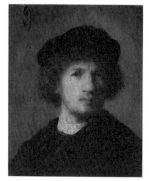

렘브란트 판 레인 (1606-1669),
〈자화상〉, 1630

구스타브 쿠르베 (1819-1877),
〈자화상: 파이프를 문 남자〉,
1848-1849

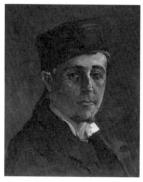

폴 고갱 (1848-1903), 〈자화상〉,
1875-1877

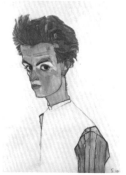

에곤 실레 (1890-1918), 〈자화상〉,
1910

알브레히트 뒤러 (1471-1528),
〈초기 초상화〉, 1493

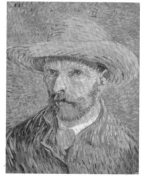

빈센트 반 고흐 (1853-1890),
〈밀짚모자를 쓴 자화상〉, 1887

알렉스 호호, 직접 해 봐. 그런데 제일 좋아하는 '자화상'이 뭐야?

나 자기 연민에 전, 잘난 척하는 '자화상'! 즉, '나'를 세우는 '드러내는 나'! 예를 들어, 렘브란트Rembrandt van Rijn 나 쿠르베, 아니면 고갱Paul Gauguin 이나 에곤 실레Egon Schiele 같은 사람들! 아, 뒤러Albrecht Dürer 같은 경우도 있고. 다들 자기도취의 원조이자 끝이지. 내가 이런 데 영감을 받아서 내 〈자화상〉2014 을 그렸잖아.

알렉스 호호.

나 아, 뭐랄까, 쏘아붙이는 이글이글함으로 보면 반 고흐를 빼놓을 수 없지. 표절이 진짜 힘든 작가.

알렉스 다 자기가 잘났다는 거네. 결국, 작가들은 자기애를 버리려야 버릴 수가 없나 봐.

나 아, 꼭 그런 건 아니야. 요즘 보면 나를 벗어나서 남이 되는 걸 즐기려는 작가들도 많아. 즉, 모종의 게임을 하는 거지! 그러니까, 환경에 따라 카멜레온이 되면서 스스로 미디어 혹은 타자의 요구에 반영되는 경우도 있어.

알렉스 말해 봐.

나 '나'를 숨기거나 다른 연기를 하는 '대신하는 나'! 예를 들어 뒤샹이 여장하고 찍은 〈로즈 셀라비 Rrose Sélavy〉 사진들이나, 린 허쉬만 리슨Lynn Hershman Leeson, 1941- 이 개인전 파티 때 자신의 대역을 여러 명 출연시켜 누가 진짜 작가인지를 헷갈리게 했던 거. 아니면 신디 셔먼Cindy Sherman, 1954- 이 옛날 영화의 배우가 되어본 거, 야수마사 모리무라가 자신을 명화

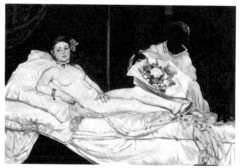

에두아르 마네 (1832-1883), 〈올랭피아〉, 1863

야수마사 모리무라 (1951-), 〈초상화(후타고: 쌍둥이)〉, 1988

속에 출연시켜 패러디한 것도 있었고.

알렉스 많네.

나 그리고 '자화상'에 자기 얼굴이나 몸이 꼭 나와야만 되는
건 아니지. 즉, 자신의 경험이나 기억, 환경을 보여주는 것
도 넓은 의미로는 다 '자화상'인 거니까. 예를 들어, 트레이
시 에민Tracey Emin, 1963- 같은 경우는 텐트를 만들어서 자기랑
잔 사람들 이름을 쭉 붙여 놓았어.

알렉스 (짝짝짝)

예술적 인문학 그리고 통찰

나	결국 '나'를 표현하는 방식은 엄청 다양하잖아? 하지만 나의 모든 걸 한 작품에 다 담는 건 불가능하지.
알렉스	그러니까 '자아'는 불변하는 단일한 실체가 아니라, 그때그때 다양하게 만들어보는 거다? 그야말로 마음 가는 대로?
나	응! 이를테면 사과를 생각해 봐. 썰었을 때 생기는 단면은 각도와 위치에 따라 다 모양이 다르잖아? 결국 작가가 할 수 있는 건 자기에게 당장 소중한 '나'의 한 측면을 그때그때 잘 드러내는 거지! 그 방식과 목적은 진짜 다양하고.
알렉스	그런데 사과라고 비유하면 하나의 딱딱한 전체를 상정하니까 불변의 자아라는 인상을 주는데?
나	그래서 비유가 어려워. 문자 그대로 정확하지도 않고, 관점을 달리하면 오해가 싹트기도 하니까. 그렇다면 자꾸 미끄러져 봐야지, 뭐! 아마도 구름이 낫겠다. 형상도 계속 변하고, 개별적인 이름도, 개수도 다 붙이기 나름이니까. 사실 똑같은 경험이라도 이를 풀어내는 이야기는 다 다르잖아?
알렉스	'체험하는 나'와 '말하는 나'라... 여하튼, 좋은 예술이 되려면 기왕이면 남들이 안 한 말을 해야겠지! 어차피 사람의 체험이란 대동소이大同小異할 테니 결국 특별한 체험 여부보다는 이를 말로 푸는 실력 때문에 좋은 작가가 되는 거잖아? 같은 구름을 보고도 말은 천만 가지로 다르게 지어낼 수 있으니... 그런데, '자화상'은 진짜 너무 많이 해서 이젠 쉽지 않을 거 같은데?
나	아냐, 그래도, 앞으로 할 거 많을걸? 예를 들어, 마크 퀸Marc

Quinn, 1964- 봐봐! 1991년부터 5년마다 그간 모은 자신의 피로 자기 두상을 실제 크기로 떠내잖아?

알렉스 넌 그러지 마라!

나 응? 왜?

알렉스 그 사람이 벌써 했으니까.

나 아, 응, 난 내 식으로...

알렉스 그렇지.

2

아이디어_{Idea-Storming}의 형성: ART는 토론이다

2003년, 유학 중 한 교수님과 나눈 대화다.

교수님 너는 정말 아이디어가 많네!

나 감사합니다!

교수님 내가 딱 15년 전까지는 너 같았어. 그런데 어느 순간 갑자기 생각이 안 나기 시작하더라고.

나 (...)

다행이다. 그 이후 긴 시간이 흘렀지만 나는 아직 아이디어가 많다. 그런데 더 이상 새로운 생각이 안 나면 무척 우울할 거 같다. 예

를 들어, 피카소는 해 볼 거 다 해 본 작가다. 하지만 따지고 보면 새로운 씨앗은 젊을 때 대부분 뿌려 놓았다. 미술 분야만 그런 게 아니다. 스티브 잡스Steve Jobs, 1955-2011 나 빌 게이츠Bill Gates, 1955- 도 대학을 중퇴할 무렵, 혹은 그 전부터 씨앗을 뿌렸다.

사실 아이디어를 많이 내놓기 위해서는 개인적인 생체 리듬이 탄력을 받아야 한다. 여러 선배들을 보면 결국 나이를 먹으면서 새로운 씨앗을 뿌린다기보다는 앞서 뿌려 놓은 걸 키우고 다듬는 쪽으로 더 영악해지는 것만 같다. 만약 그렇다면 더더욱 지금, 마음껏 뿌려 놓고 싶다. 위태롭더라도 부닥치고 실험하고 싶다. 그런데 문제는 몸이 예전같이 생생하질 않다는 거. 예를 들어, 야작夜作: 밤샘 작업은 이제 좀 힘들다.

물론 아이디어도 다 때가 있다. 즉, 시대적 타이밍이 잘 맞아야 그 아이디어도 빛을 본다. 하지만 타이밍만 재다가 허송세월하면 안 된다. 시대의 요청이라는 게 결국 내 뜻대로 되는 영역도 아니고 그저 노력할 뿐이다. 아이디어도 열심히 내고 시대정신도 읽으려 하며.

나는 작품의 아이디어를 짜내기 위해 유별난 노력을 기울이지는 않는 편이다. 무탈하게 잘 흘러가다 보면 어느 순간 창의적인 생각이 슬슬 발현되며 선명해지거나 봇물 터지듯이 솟아 나오는 때가 있다. 사실 아이디어가 자연스럽게 나한테 와서 붙어야지, 내가 거기에 질질 끌려다니면 안 된다. 괜히 스트레스만 받으며 집착하다 보면 화병에 걸릴 거다. 즉, 원래 나오던 길도 막혀 버릴 수 있다. 숨은 항상 통해야 한다. 경험상 몸이 피곤하거나, 정신에 날이 서 있을 때는 상당히 비생산적이다.

재미있는 사실은 자다가 떠오르는 착상이 제법 많다는 거다. 그런데 당시는 꽤 그럴 듯해 보이다가도 깨고 나면 신기루처럼 사라져 도무지 기억나지 않을 때가 많다. 그러면 그분(?)께서 다시 꿈에 나와 재회하길 바라는 방법밖엔 없다. 즉, 이제 와서 목마르다 하소연해 봐야 방법이 없다. 결국 비워야 찬다. 놓아야 잡고. 이렇게 말하니 무슨 사랑 얘기 같다.

물론 아이디어가 자연스럽게 흘러 나오려면 벌써부터 작업과 함께 살고 있었어야 한다. 자나 깨나, 알게 모르게 머릿속에서 수많은 모의 실험simulation을 거치는 습관이 뒷받침되어야 한다. 그래야 꿈에도 나오는 거다.

실제로 모의 실험의 효과는 대단하다. 생각해 보면 어차피 실제 실험을 위한 시간은 유한하다. 사람의 수명은 짧고. 즉, 뭐든지 직접 다 해 볼 수는 없다. 게다가 숨막히는 과도한 노동은 즐거움을 앗아간다. 이럴 때 모의 실험은 실제 실험의 부족분을 화끈하게 채워준다.

예를 들어, 머릿속 모의 실험은 잘만 활용하면 노동보다는 유희나 게임에 가깝다. 호기심 가득 공상의 나래를 펼치는 일은 그야말로 흥미진진하다. 게다가 체력의 소진을 최소화하고 계속 다시 해 볼 수 있어 참 효과적이다.

방법은 이렇다. 우선, 여러 실전 경험을 통해 감각을 익힌다. 다음, 그 감각을 생생하게 유지한 상태로 다양한 상황을 설정한다. 그리고 머릿속에서 조금씩 실험의 방식을 바꾸며 계속 돌려 본다. 즉, 사람이야말로 원조 AI artificial intelligence, 원조 인공지능이다.

이런 모의 실험은 일종의 생활 습관이 되는 게 좋다. 마치 살면서

자연스럽게 알아서 작동하는 숨쉬기처럼. 즉, 억지로 노력하기보다는 즐기는 게 좋다. 그러다 보면 나도 모르게 그 방면의 고수가 된다. 1993년, 고등학교 미술과 선생님께서 하신 말씀이 귓가에 아직도 생생하다.

선생님 넌 왜 이렇게 그림을 빨리 그리냐?

나 그냥, 손이 좀 빨라서요.

선생님 뭐, 많이 그린다고 느냐?

나 (…)

선생님 야, 그림에 진짜 고수가 되려면 말이야! 안 그리고 느는 거야!

나 네?

선생님 머릿속에서 그릴 줄 알아야 돼!

나 (깨달음) 아…

다른 사람들과 있을 때면 난 '토론'을 즐긴다. 생각지도 못했던 신선한 관점들과 조우하길 기대하면서. 때때로 다른 관점들은 멀리 비껴가거나, 강하게 충돌하거나, 묘하게 관계를 맺는다. 즉, 상호 자극은 잠잠하게 정체되기보다는 깊고 넓은 파동을 일으키며 서로를 움직여 예기치 않게 새로운 착상이 불쑥 떠오르게 하곤 한다.

'토론'은 의미를 생산하는 데 참 효과적이다. 예를 들어, 작가가 홀로 작업을 할 때면 작품의 기획 의도는 일방적이게 마련이다. 즉, 자기 생각뿐이다. 그러나 대화가 시작되면 애초의 의도는 종종 왜곡, 변형,

과장, 와전되곤 한다. 하지만 억울할 거 없다. 이는 당연하고 바람직한 현상이다. '의도'는 '의도'일 뿐! '토론'을 통해 비로소 수많은 '의미'들이 부화하고, 연결되고, 생생해진다. 여러 갈래의 도로가 열리고, 길은 무한히 확장된다. 이게 진짜 오디세이의 시작!

'토론'은 예술 창작의 중요한 부분이다. 하나가 먼저 있거나 나중에 있는 게 아니다. 작업과 '토론'은 동전의 양면같이 함께 가는 동반자다. 열면 '토론'은 예술품의 가치와 예술담론의 수준을 모두 높인다. 하지만 미술교육 현장을 보면 아직도 '토론'에 충분한 시간을 할애하지 않는다. 훈련이 필요하다. 물론 방식은 다양하다.

알렉스 잠깐만! '토론'이 중요한 건 알겠어. 해석은 다양하니까! 그런데 '작가의 의도'가 왜곡돼도 좋다고? 뭐야, 자기가 만든 건데! 그건 인정하고 들어가야 되는 거 아냐?

나 예를 들어, 작가가 그 작품의 의미가 A라고 딱 말했어. 그러면 모든 사람이 그렇게 믿어야만 될까?

알렉스 꼭 그럴 필요는 없겠지. 말이 곧 작품 자체는 아니니까.

나 그렇지, 그건 생각의 자유를 침해하는 거지! 그리고 사실, 시간이 지나 대상이나 환경이 바뀌면 말이 바뀔 수도 있는 거잖아? 어쩌면 무의식은 완전 딴말을 할 수도 있는 거고.

알렉스 맞아, 네 잠꼬대!

나 사실, 관점들이 서로 양립할 수도 있다, 혹은 반대될 수도 있다, 뭐 그런 걸 인정하고 들어가야 의미가 진짜 다양해질 수 있잖아?

알렉스 그렇긴 하지. 뭐, 말로 다 못 하니까 예술로 표현하는 거고. 의미가 넓고 깊어지는 건 좋은 일이지!

나 맞아! 결국, 작가 의도랑 다르게 받아들이는 거, 충분히 그럴 수도 있는 거 아니겠어? 아, 한번은 분쟁이 있는 걸 보고 황희 정승1363-1452이 그러셨잖아, '애도 옳다, 쟤도 옳다'라고.

알렉스 그래도 '작가의 의도'는 좀 다른 경우 아냐? 사랑 고백 같은 거? 어쨌건 작가는 진심을 다해 자기 마음을 전달하고 싶었을 거 아냐? 그게 잘 안 되거나 왜곡되면 속 엄청 타겠지!

나 그건 마치 사랑 싸움 단골 메뉴 같아. 그런데, 생각해 보면 액면 그대로 의도가 전달되는 게 과연 가능하기나 할까? 아님, 그대로 전달되면 무조건 좋은 걸까? 인생은 뭐, 오해를 먹고 사는 거 아냐? 도무지 의도대로 되는 게 없지.

알렉스 그래도 알아야 손뼉도 치는 거 아냐?

나 물론 의도도 중요하지만, 거기에 종속되면 안 되지. 예를 들어, 롤랑 바르트Roland Barthes, 1915-1980가 쓴 책 제목이 『영도零度의 글쓰기』1953, 그리고 『작가의 죽음』1968이야.

알렉스 '작가의 죽음'이라... 상당히 선정적이네! '너 이제 죽었으니까 말하지 마라' 이거야?

나 그렇지! 애착이나 강요를 끊고, 상대방이 그저 내키는 대로, 마음대로 생각하게 놔두라는 거야.

알렉스 거의 무심의 경지구먼!

나 즉, 작가는 작품을 만들고 나면 퇴장하라 이거지. 그게 죽는

예술적 인문학 그리고 통찰

거! 남는 건 관람객들. 이제는 그들이 사는 거고. 즉, 갑론을
박 알아서 '토론'하면서 다양한 예술담론을 창조하라는 거
야! 그게 진짜 생명력이지. 다양한 의미가 무한히 열린 가
능성.

알렉스 뭐, 작가가 살아서 눈 부릅뜨고 보고 있으면 딴말하기 좀
힘들겠네, 미안해서.

나 그게 일종의 감시와 폭력이 될 수도 있지.

알렉스 그러니까, '작가의 의도'와 '관객의 의미'는 다른 거다, 그리
고 관객이 의미를 만드는 공간을 확보하는 게 중요하다?

나 응.

알렉스 그런데, 작가도 죽고 관객도 죽으면 작품이 미술사에 못 남
겠다?

나 맞아! 그러고 보면, 사람들이 욕하는 것도 좋은 거야. 그게
계속 살아 있다는 증거지! 예를 들어, 피카소 작품은 아직
도 욕하는 사람이 많잖아? '저건 나도 그리겠다' 뭐 이런
거. 이렇게 피카소는 아직도 우리 옆에서 활발하게 대화를
하고 있는 중이지.

알렉스 살아 있네!

나 여하튼 '작가의 의도'만 '의미'라는 해석의 독재 시대는 끝
났어.

알렉스 넌 그게 좋아?

나 그럼. 박제된다는 거, 좀 답답하잖아? 온갖 종류의 예기치
않은 '의미'를 즐기는 그런 게 재미있지! 박진감 넘치기도

하고. 사실 작가도 결국에는 관객 중 하나야! 즉, 진짜 죽는 거 아니니까 몰래 잘 살아야지! 내 안엔 내가 좀 많잖아?

알렉스 무슨 말이야?

나 20세기에 '죽음' 시리즈가 좀 유행했어. 예를 들어, 니체의 '신의 죽음', 롤랑 바르트의 '작가의 죽음', 그리고, 아서 단토Arthur Danto, 1924-2013의 '회화의 죽음'.

알렉스 유행하는 시리즈물이네. 다 죽여? 죽여야 사는 거네. 얻는 게 좀 있나 봐?

나 그런가 봐. 현대미술의 정신이 결국 새로운 거 하는 거니까. 예를 들어, 그리스 신화에 나오는 '오이디푸스Oedipus'가 아버지를 죽이는 아들이잖아? 그거랑 비슷하지. 요즘 작가들은 스승을 따라 하려는 대신 피해 가려고들 하니까!

알렉스 그게 세게 말하면 죽이는 거네!

나 그렇지. 도제식 교육은 이제 물 건너간 거지. 만약 어떤 선생님을 아직도 존경한다면 그 사람은 열린 사고를 하니까 그렇겠지! 자기는 이렇게 하면서 학생들은 저렇게 하는 걸 존중하고 또 계속 그러라고 자극도 잘하는 사람.

알렉스 넌 잘 가르쳐?

나 몰라. 내가 '토론'을 원래 좀 좋아하긴 하니까.

알렉스 내가 너 때문에 개똥철학이 좀 늘긴 했지. 공대 애들은 당황스러워하는 거. 뭔 말인지 모를 얘기 끝없이 하기!

나 고마워, 그것도 기술이야!

알렉스 넌 학생들이랑 어떻게 '토론'해?

나 기본적으론 마음대로 막 해! 좀 체계적으로 할 땐, 브레인스 토밍brainstorming 방식도 쓰고. 예를 들면 가장 기초적인 걸 로 칠판에 '생각 나무' 그리는 게 있지!

알렉스 구체적으로 어떻게 해?

나 한 학생이 작품 얘기할 때 자기가 표현하고 싶은 주제어를 칠판 중간에 딱 쓰도록 해. 그러곤 모두가 다 참여해서 연 상되는 단어들을 꼬리에 꼬리를 물고 막 써보지. 그러다 보 면 생각의 그물망이 서서히 떠올라. 그로부터 처음엔 생각 하지 못했던 묘한 아이디어들이 막 출현하곤 하지!

알렉스 단어 연상 기법 같은 거 있잖아?

나 맞아, '**연상 단어 활용하기**'! 칠판이나 개별 종이를 활용해서. 이거 초현실주의 기법에서 원래 많이 쓰이던 건데 그런 거 있잖아? 관련 없어 보이는 단어들을 막 엮어서 동일률의 관계를 억지로 맺어 보는 거. 'A는 B다' 하는 은유법에 기반 해서.

알렉스 그리고 또?

나 자신이 생각하는 '**오늘의 색**'을 지정해서 빔 프로젝터로 칠 판에 비추게 하고 다른 학생들이 동사나 **명사**를 선물하 게 하는 것칠판 위에 비친 색 위에 써보기도 있고. 아니면 비트겐슈타 인Ludwig Wittgenstein, 1889-1951의 '**언어 게임**'식으로 변주해 보는 것도 있어.

알렉스 많네!

나 결국 다 '토론'의 토양을 잘 만들어주려는 시도의 일환이지.

즉, 색다른 재료나 활용법 등으로 다양한 자극을 주는 것.

알렉스　단어 말고 다른 건?

나　또 내가 많이 하는 게... 아, 그거! '역할 지정하기'! '악마의 변호인devil's advocate'도 자주 하지. 예를 들어, 두 학생이 비평가 자격으로 초청되어 한 학생 작품을 평가하는데, 동전 던져서 뒷면이 나오면 악마, 앞면이 나오면 천사가 되는 거야.

알렉스　악마는 무조건 비판하고, 천사는 무조건 칭찬하고? 나도 세미나할 때, 조 대항으로 해 본 거 같은데.

나　맞아, 평상시 생각은 버리고 다른 입장으로 논리를 만들어보는 거야! 나도 박사 세미나 때 해 봤어. 그걸 작품 비평critique에 적용한 거지. 몇 년 전 이 비평에 참여한 다른 학년 학생 두 명이 미술교육과에 진학해서 논문 쓰면서 내 토론 방법을 연구했잖아. 뿌듯했지.

알렉스　그런데 역할극은 진짜 다양하겠네?

나　그렇지. 내가 수업 때 또 자주 한 게 '역할 바꾸기'야. 작품을 그린 학생이 반대로 자기 작품을 비판하는 비평가가 되고 다른 학생이 작품을 그린 학생인 척 연기해 보는 거! 이거 해 보면 둘 다 많이 배워.

알렉스　관점을 전환해 보는 훈련이네.

나　여기다가 작품 수집가, 큐레이터 등 다른 역할을 하는 사람을 추가해서 구성해 보기도 해. 즉, 여러 역할을 돌아가며 연기해 보는 거지.

알렉스　그러니까, '색안경'을 돌려가며 써 보는 거네.

　　　　　　　　　　　　예술적 인문학 그리고 통찰

나	응. 자연스럽게 다른 세계관으로 세상을 보는 훈련을 하는 거야.
알렉스	사고의 유연성이라... 그러고 보니 창의적인 사고를 하려면 이런 훈련이 중요하겠구나.
나	'토론'은 정말 변수가 많아. 참여자의 수에 따라, 누가 참여했느냐에 따라, 또 그날 기분에 따라 다 달라. 그래서 이것도 골고루, 다양하게 경험해 보는 게 좋아.
알렉스	이를 통해 학생들이 뭘 배웠으면 좋겠어?
나	'예술은 다양하다'는 예술의 유일한 진리 느끼기? 그리고 '다른 관점으로 바라보기'를 습관으로 삼는 것?
알렉스	그러면 어떻게 되는데?
나	생각대로 잘 되면, 나중에 홀로 작업실에 있어도 스스로 모의 실험^{자체 토론}을 통해 자신을 끊임없이 자극하고 발전시킬 수 있는 경지에 오르게 되지! 즉, '고기 잡는 법'을 아는 작가가 되는 거야. 그러니까 결국, '스스로 예술가 되기'라고 할까?
알렉스	스스로 작동하고, 알아서 개선되고, 막 발전하는 AI인 거네.
나	결국, '도사'가 되는 거야! 그림 그리는 사람들이 보통 주관적으로 보는 것엔 능한데, 객관적으로 보는 것엔 약하거든? 그러니까 자기를 객관적으로 볼 수 있는 사람이 진정한 '도사'지!
알렉스	자체 토론 가능한 AI가 되면 좋다 이거지? 주어진 업무만 하는 걸 넘어 창의적인 아이디어를 낼 만큼?

나 그렇지. 아이디어라는 게 갑자기 하늘에서 뚝 떨어지는 건 아니잖아? 함께, 혹은 자체 토론이 습관화되면 참 효과적이겠지!

알렉스 아이디어 막 나오면 이거 진짜 아름답겠는데?

나 어? 어, 잘할게.

알렉스 그래.

예술적 인문학 그리고 통찰

3
숭고성 Sublimity 의 형성:
ART는 신성하다

대낮이다. 린이는 낮잠을 즐기고 있다. 너무 예쁘다. 포동포동한 얼굴, 귀여운 손과 발, 새근새근 숨을 쉰다. 그야말로 하늘에서 온 공주. 인체의 신비랄까? 아이를 낳기 전엔 미처 몰랐다. 그런데 막상 옆에서 계속 보고 있자니 시간 가는 줄 모르겠다. 마치 성당에 들어간 듯 조심스러워지고 엄숙해진다. 우주의 신비로움, 생명의 숭고함이 느껴지는 지금이다.

'숭고미'는 다른 아름다움과는 차원이 다르다. 도무지 소유할 수가 없다. 인간의 언어로는 절대 불가해하며, 형용할 수 없을 만큼 거대하다. 게다가 언제라도 나를 삼킬까 두렵기까지 하다. 그럼에도 몹시 끌린다. 예를 들어, 프리드리히 Caspar David Friedrich 의 작품을 보면 초라하고

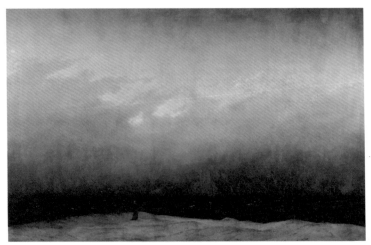

카스파르 다비드 프리드리히 (1774-1840), 〈해변의 수도승〉, 1808-1810

왜소한 인간이 광활한 자연 광경을 대면한다. 프레더릭 에드윈 처치 Frederic Edwin Church, 1826-1900를 비롯한 미국의 많은 근대 대륙 풍경화 작가들도 이런 걸 표현하려 했다. 아메리카 신대륙이 그들의 눈에 참 광활하긴 했나 보다.

어떤 '숭고미'는 우리를 초대하지 않는다. 즉, '거부하는 숭고미'! 이집트 벽화를 보면 그렇다. 이를테면 기하학적 계산으로 만들어진 몸은 내 눈앞에 있는, 만질 수 있는 몸이 아니다. 평면적인 공간 또한 우리가 환영주의적으로 안으로 들어갈 법한 여지를 도무지 주질 않는다. 즉, 왕과 신은 높으신 분이라 우리를 튕겨 내며 감정이입을 차단한다. 결국, 그들은 우리와 차원이 다르다. 괜히 말 한마디 잘못했다간 큰코다친다. 조심할 수밖에.

반면, 어떤 '숭고미'는 우리를 초대한다. 즉, '초대하는 숭고미'! 예

예술적 인문학 그리고 통찰

컨대, 서구 바로크 미술은 엄청난 황홀경을 표현하고자 했다. 당시를 보면 르네상스의 절정, 즉 과학적 이성을 무기로 종교를 벗어나려는 움직임이 대세가 되던 시절이다. 그런데 점차 이성의 자만에 염증을 느끼며 다시금 신성한 감성의 부활을 꿈꾸는 사람들이 늘어났다. 그들은 기왕이면 바로크 미술이 이성을 잡아먹는 엄청난 마약이 되기를 바랐다. 한번 빨려 들어가면 또다시 찾게 되는.

예를 들어, 베르니니Gian Lorenzo Bernini의 황홀경을 체험하는 수녀 조각을 보면 그 힘이 얼마나 강력한지 말로 형용하기가 힘들다. 또한, 유럽의 거대한 성당도 그렇다. 안에 들어가 스테인드글라스를 통과하는 영롱한 빛을 보면 그야말로 천국의 영광이 느껴지는 듯하다. 물론 높은 첨탑과 천장은 열효율이 매우 떨어진다. 하지만 괜찮다. 위를 바라보게 만드니까. 즉, 숭고함을 경험하게 한다. 때마침 오르간 소리가 흘려 퍼진다. 아, 취한다. 좋다.

어쨌건 숭고함은 사람이 느끼는 거다. 무언가 알 수 없는 존재에 대한 어떤 느낌, 그 촉은 우리에게 있다. 칸트Immanuel Kant, 1724-1804는 세상을 창조하는 주체는 '선험적인 나'라고 했다. 외부 실체는 뭐, 있긴 하겠지만 어차피 우리의 인식 밖이다. 알 수도 없고, 인생을 사는 데 꼭 알아야 할 필요도 없다. 결국, 그에 따르면 세상은 내가 만드는 거다. 나의 인

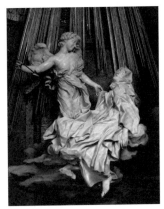

잔 로렌초 베르니니 (1598-1680),
〈성 테레사의 황홀경〉, 1645-1652

식의 틀로. 그렇다면, 우리의 마음에는 '숭고함 감지기'가 설치되어 있다. 내장형으로. 물론 다른 동물이 어떤지는 잘 모르겠다. 여하튼, 숭고함은 외부에 따로 존재하는 게 아니라 사람이 표현하는 거다. 숭고한 감정은 보통 막막함과 무력감을 동반한다. 즉, 내가 어찌할 수 있는 게 아니기 때문에 이는 확실한 결단과 새로운 모색을 수반하기도 한다.

회화의 역사가 그렇다. 19세기 초, 사진기가 발명되었다. 당시에는 많은 회화 작가들이 초상화를 그려 먹고 살았다. 그런데 그 일자리를 사진이 뺏어간 거다. 사실주의, 즉 닮게 그리기의 위상도 마찬가지로. 사실 그 당시 사진의 재현력은 너무도 강력해서 이는 회화가 필적할 수 없는 숭고함, 그 자체로 다가왔다. 이는 사람의 손으로는 도무지 경쟁할 수 없는 '기계적 숭고미'였다. 그 앞에 많은 회화 작가들은 막막함과 무력함을 느꼈다. 보이는 사물을 재현하는 데는 좀 심드렁해졌고.

하지만 사진의 충격으로 인해 결국 회화는 자신만의 강점을 발견할 수 있었다. 즉, 회화가 잘하는 건 '형이상학', 말하자면 '정신적 숭고미'를 추구하는 거였다. 보이지 않는 불가해한 존재를 표현하려는 것. 이렇게 여기가 아닌 '저 너머'를 그리려는 추상화abstract art 의 길이 열리게 되었다. 그리고 보면 다 자기가 잘하는 게 있다. 즉, 분야마다 주 종목이 있다.

알렉스 그러니까, 사진이 출현하면서 사람들이 추상화 쪽으로 많이 갔다고?

나 그렇지. 쉽게 말해, 사진은 구상, 미술은 추상.

예술적 인문학 그리고 통찰

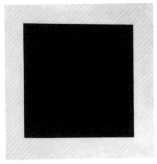

카지미르 말레비치 (1878-1935),
〈검은 사각형〉, 1915

카지미르 말레비치 (1878-1935),
〈절대주의 구성: 흰색 위의 흰색〉, 1918

알렉스 모든 추상화가 다 '숭고미'를 찾는 거야?

나 꼭 그래야 하는 건 아닌데, 추상화가 시작할 무렵에는 좀 그랬지. 예컨대 말레비치Kazimir Malevich의 작품 〈검은 사각형〉은 흰 배경에 검은 사각형을 그린 거야. 〈흰색 위의 흰색〉은 흰 배경에 흰 사각형을 그린 거고.

알렉스 심오하네. 거기다가 별의별 어려운 말을 다 붙일 수 있겠구먼!

나 맞아! 그는 이걸 '절대주의supermatism'라 그랬어.

알렉스 누가 아니래.

나 아, 로스코!

알렉스 그 사람 그림 좋아! 색도 묘하고.

나 진짜 그렇지? 캔버스 평면에 몽환적인 색을 채워서 꼭 빨려 들어갈 거 같잖아? 너머의 세계로 가는 통로 같은 느낌.

알렉스 '초월적 숭고미'!

나 응. 하지만, 착시 현상을 노리는 옵 아트Op Art 나 대중 상품에서 착안한 팝 아트Pop Art 같은 경우를 봐봐. 세속미가 줄

줄 흘러. 그러니 그건 '세속적 숭고미'!

알렉스 팝 아트 하면 앤디 워홀Andy Warhol, 1928-1987. 그런데 이 작가가 추상화를 그린 건 아니잖아?

나 응, 대중매체에서 '도상'을 많이 차용했지. 그래도, 평면적으로 그렸잖아. 색도 화려하게 쓰고. 사진이랑은 많이 다르지!

알렉스 그러니까 그림이 자꾸 피해 간 거네?

나 사진이 딱 등장해 버리니까, 미술의 존재 이유나 목적, 가치 등, 이런 걸 더욱 고민하게 된 거지.

알렉스 사진한테 고마워해야겠네.

나 (손을 흔들며) 고마워. 아, 그런데, 사진이 처음 나왔을 땐 사람들이 이건 예술이 아니라며 좀 무시했었어! 기계가 만든 거라고.

알렉스 '기계적 숭고미'가 '정신적 숭고미'보다 좀 더 폄하되었구나? 지금은 아니잖아?

나 아니지. 사진도 예술이지. 그런데, '손맛' 좋아하는 사람들은 아직도 거부감 가진 경우가 꽤 될걸?

알렉스 그리고 보면 아직도 사실적으로 그리는 그림도 많잖아? 그런 거 보고 '우와!' 하고 감탄하는 것도 결국 사람이 도달할 수 있는 신비로운 경지에 대한 경탄, 뭐 그런 거 아냐?

나 맞아, 예술은 다양하니까! 극사실주의, 요즘으로 하면 포토리얼리즘photorealism 봐봐. 정말 손이 놀라운 게 장난 아니지. 그런데 어떤 사람들은 스프레이로 도색하는 에어브러시air brush로 그린 거는 잘 안 쳐주더라. 전통적인 붓으로 그려야

진짜라며.

알렉스 왜? 에어브러시로 그리면 '기계 맛' 나서?

나 아무래도 손으로 그리면 힘들지. 노동에 대한 경외, 뭐 그런 거?

알렉스 (짝짝짝) 고생했다!

나 여하튼, 뭘 하건 경지에 오르면 그게 신비로운 거야!

알렉스 '기술의 숭고미'... 즉, 기계건 손이건 결국 일로 통하네.

나 맞아.

알렉스 넌 또 뭐가 숭고해?

나 예술! '예술의 숭고미'.

알렉스 뭐야.

나 어느 순간 딱 깨치는 거, 즉 '통찰'! 이거야말로 숭고한 감각이지. 모든 게 탁 트이는 듯한, 득도? 뭐, 그런 거. 아, 불교 종파 중에 '선종' 있잖아? 직관적인 종교 체험을 추구하는 거. 달마대사?-528 알지? 중국에 선종을 전한 사람!

알렉스 알지! 소림사.

나 '불립문자不立文字', '이심전심以心傳心', 이런 말 있잖아? 즉, 진리는 문자로 못 전해. 마음으로 전하는 거지!

알렉스 찌릿찌릿, 알겠어?

나 응! '교종'은 '공부해라' 하는데 '선종'은 '뭐하러 책 읽냐' 그래.

알렉스 속 시원하네!

나 마음속 부처만 발견하면 '짠!' 하고 득도한다 이거지! 원효대사617-686가 맛있게 물을 마셨잖아. 다음 날 해골 물인 걸 알게 되서는, 딱 깨달음!

알렉스　편하고 좋네!

나　멀리 가지 말라는 거야. 딴 데서 찾지 말라고. '돈오돈수頓悟頓修', 내 마음에 이미 다 있다 이거지! 그것만 깨달으면 확 부처 되는 거지!

알렉스　(손뼉을 짝!) 순식간에?

나　그렇지. 이거 숭고하잖아? 바로 초월하는 거야! 즉 '초월적 숭고미'.

알렉스　아까, 말레비치나 로스코.

나　아, 그리고 기술하거나 설명하는 게 불가능한 거, 그걸 '무기無記'라 그러잖아? '초월적 숭고미'가 보통 이리로 통해. 언어로는 딱 표현을 못 하니까. 즉, 서로 모순되는 명제가 다 맞는 거! 이런 걸 칸트는 '이율배반二律背反, antinomie'이라 했어.

알렉스　진리는 말로 풀 수 없으니 모순법? 뭐, 그런 거 활용해서 마음으로 느껴지게 하는 거네? 즉, '모순적 숭고미'! 여기서 '형이상학'과 '형이하학'이 딱 만나기도 하겠네.

나　맞아, 맞아!

알렉스　여하튼 난 '선종'!

나　그, 그래!

4
세속성 Secularity 의 형성:
ART는 속되다

새벽이다. 린이가 운다. 재우려고 별짓을 다 해 본다. 안 된다. 시간
이 간다. 한 시간, 한 시간 반, 녹초가 된다. 뭐, 하루 이틀이 아니다.
잠이 부족하다. 다크써클이 볼 밑까지 내려올 것만 같다.

대낮이다. 린이가 운다. 달래려고 별짓을 다 해 본다. 소용없다. 시
간이 간다. 그리고 녹초가 된다. 뭐, 오늘만 날이 아니다. 내일도, 모
레도 쭉 고생이다. 쉬고 싶다. 집 안은 벌써 난장판. 린이가 울면 내
정신도 혼미해진다.

물론 린이는 귀엽다. 피곤하니 만사가 귀찮을 뿐. 좀 쉬고 여유를
가지면 모든 게 좋아진다. 하지만 시간은 언제나 부족하다. 할 일은
산적해 있고. 육아란 남이 하면 성스러운 일, 내가 하면 속된 일이다.

정확히 지금 울음소리가 들린다. 아, 제발 말로 하면 좋겠다! 고상하고 싶었다. 하지만 이건 세속적인 삶이다.

서양 고전주의 시대, 서민의 일상 풍경을 그린 풍속화는 저급 미술 취급을 받았다. 당시 고급 미술은 단연 성화기독교 종교화 와 역사화였다. 그 사이에 인정받는 순서대로 인물화, 풍경화, 정물화가 있었고, 물론 요즘은 이렇게 장르별로 가치 판단을 하는 사람은 거의 찾아볼 수 없지만, 당대에는 그게 무시할 수 없는 시대적 분위기였다. 그럼에도 불구하고 당시에 풍속화를 그리는 작가들은 적지 않았다. 요즘 같으면 다들 인기 있는 과로 몰렸을 텐데. 소신 지원인지, 그때는 쏠림 현상이 좀 덜했나 보다.

어쨌건, 유행에 쉽게 편승하지 않았던 풍속화 작가들, 그들이야말로 진정으로 뜻있는 이들이었는지도 모른다. 만약 누가 뭐래도 자신이 그리고 싶은 그림을 그린 거라면 말이다. 사실 잘 팔리는 그림과 좋은 그림은 다르다. 예를 들어, 성화는 잘 팔리는 그림이었다. 그래서 그렇게들 그려 댔다. 당시에 성화를 그린다고 손가락질 당할 일은 별로 없었을 것이다.

풍속화 작가들은 속세를 그렸다. 즉, 고상한 척 각색하지 않고 있는 모습 그대로 현실을 바라보며. 물론 이는 고상한 척하려는 사람이 보기에는 꽤나 거북할 수도 있다. 사실 그들이 관심을 가진 건 하나님이 계시는 성스러운 저 너머의 세계가 아니다. 오히려, 내가 사는 속세에 찌든 주변 동네다. 길을 나서면 흔히 볼 법한 진짜 풍경, 진짜 사건, 그리고 진짜 사람이다. 굳이 가식적일 필요가 없다. 그저 더러우면 더러운 대로 담아낸다.

예술적 인문학 그리고 통찰

쿠엔틴 마시스 (c. 1466-1530), 〈잘못된 연인〉,
1520-1525

피터르 브뤼헐 (c. 1525-1569), 〈걸인들(장애인)〉,
1568

주세페 마리아 크레스피 (1665-1747),
〈벼룩 잡기〉, c. 1720

오노레 도미에 (1808-1879), 〈삼등 열차〉, 1862-1864

　예를 들어, 쿠엔틴 마시스Quentin Matsys 는 세속적인 잘못된 연인을
그렸다. 브뤼헐Pieter Bruegel the Elder 은 장애인, 혹은 걸인을 주인공으
로 그렸다. 얀 스테인Jan Steen, 1626-1679 은 서민들의 생생한 음주가무를
그렸다. 크레스피Giuseppe Maria Crespi 는 벼룩 잡는 여인을 그렸다. 도미
에Honoré Daumier 는 술 취한 사람들, 서민의 대중교통 등을 그렸다. 밀
레Jean-François Millet 는 농민의 적막한 삶을 그렸다. 쿠르베는 눈앞에 보
이는 똥배가 나온 살 접힌 여인을 그렸다. 생각해 보면 완벽한 몸매
의 비너스는 어차피 본 적도 없다. 즉, 사랑을 나눈다는 건 내 앞의,

장 프랑수아 밀레 (1814-1875), 〈이삭줍기〉, 1857

구스타브 쿠르베 (1819-1877),
〈목욕하는 여인〉, 1866

내가 만지는 연인과 함께인 것이다. 어, 알렉스, 어디 갔지?

물론 속세를 그렸다고 해서 그 작품의 가치가 속된 건 아니다. 전혀! 가령 민중미술을 보면 무언가 성스럽기까지 하다. 그들의 굳건한 소신과 뜨거운 열망이 느껴지기 때문이다. 돌이켜 보면 왕이나 귀족의 초상은 그동안 잘도 팔렸다. 반면, 민중미술의 주인공은 보통 사람들이다. 지갑을 잘 열지 않을 대상. 즉, 밥을 잘 먹여주지 않는 장르임에도 불구하고 아랑곳하지 않고 이를 작품으로 남긴 것이다.

반면, 세속적인 풍경을 그린 **팝 아트**는 그야말로 세속의 절정이다. 참으로 번드르르한, 뭔가 쌩한 문화상품이다. 그런데 여기에는 매혹적인 기호가치와 세속적인 자본의 유혹이 잘도 버무려져 있다. 어쩌면 누군가에겐 현대판 마약과도 같이 엄청난 황홀경을 맛보게 할지 모른다. 더불어 우리들의 실상을 비추는 거울이 되기도 하고. 이런 걸 보면 분명 예술은 예술이다.

알렉스 스테인리스를 쓴 작품 있잖아, 제프 쿤스Jeff Koons의 하트 모양 작품! 그거 사 줘.

나 있어 봐.

알렉스 너도 그런 깔끔한 것 좀 해 봐!

제프 쿤스 (1955-), 〈성심〉, 2006

나 그 하트, 진짜 바늘로 찔러도 피 한 방울 안 날 거 같지 않아? 정말 쌩하잖아! 연민의 감정을 가지려야 가질 수가 없지.

알렉스 그건 그래. 그런데, 그래서 묘한 거 아냐?

나 아, 그렇게 볼 수도 있겠네. 그 하트 보면 연민 갖지 말라고, 통 튕겨내잖아? 그러고 보면 지독한 자기방어 같은 느낌도 드네. 너무 튕기니까 오히려 좀 처연한 느낌?

알렉스 겉으로는 머리가 심하게 비어 보이니까 알고 보면 오히려 꽉 찬 거 아냐? 뭔가 철저히 숨기는 듯해서. 그런 의문이 드는 거 자체가 '아이러니'네! 그래서 이게 상품이 아니라 작품인 거구나.

나 오, 그럴 듯.

알렉스 호호호.

나 너, 쇼핑몰 들어가면 눈빛 바뀌는 거 알지?

알렉스 어떻게?

나 집요하면서도 뭔가 풀려 있어! 지치지도 않고.

알렉스 뭐야.

나 결국, 황홀경은 성스러움에만 있는 건 아닌 거 같아! 속세의 황홀경도 정말 당해 낼 재간은 없는 거니까.

알렉스 두 개의 황홀경, 알고 보면 사실 비슷비슷한 게 다 마찬가지인 거 아냐? 마치 동전의 양면같이.

나 경우에 따라서는 그럴 수도 있겠지. 예를 들어, 베르니니의 수녀 조각 있잖아? '형이상학'적인, 신으로부터의 황홀경을 체험하는 작품.

알렉스 알아.

나 그런데, 그 표정이랑 자세가… 만약 그게 성당 대신 길거리에 놓여 있으면 과연 어땠을까?

알렉스 몰라.

나 그러니까 내 말은, 종교적인 맥락을 벗어나서 보면 딱 속세의 성적 쾌락 같잖아?

알렉스 뭐, 그렇게 볼 수도 있겠지만, 신부님께 그런 말 하면 맞겠지?

나 설마 때리실까.

알렉스 아마 내가 때리겠지.

나 그렇구나. 여하튼, 사람은 '황홀경 센서sensor'가 내장되어 있어서, 특정 자극은 그 센서로 느끼게 되나 봐! 때로는 성스럽게, 때로는 성적으로.

알렉스 우선, 맞고 볼래?

나 여기 좀.

알렉스 (다른 데를 퍽 친다)

나 아! 그런데 '이분법'! 즉, 성과 속을 나누는 거, 아마 현실에 선 좀 쉽지 않을 거야. 언어만 보면 뭔가 쉽게 될 거 같지만!

알렉스 칼로 자르진 못하겠지.

나 플라톤Plato, 427-347 BC 알지? '뭐가 존재하나?' 물어보니 '관 념이 존재한다' 그랬잖아? 이데아Idea의 세계에. 예를 들어, 의자라는 이데아가 있으면 그게 원본이고, 현실의 의자는 복사본이라는 거지. 게다가 그림으로 그린 의자는 복사한 걸 또 복사한 거니까 질이 좀 더 떨어지고.

알렉스 그러니까, 이데아가 성스러운 거야?

나 기독교에서 그 개념 구조를 그런 감정으로 이해하긴 했지. 그런데 내가 말하려는 건, 관념이 존재하려면 이성이 필요 하잖아? '정원', '정사각형', '정삼각형' 아니면 '점'. 이런 건 개념이잖아. 점 찍고 현미경 보면 그건 면이니까. 결국, 머 릿속에만 존재하는 거지!

알렉스 '이성이 존재한다, 고로 관념이 존재한다' 뭐 그런 거네.

나 맞아, 그걸 반대로 말하면 '감성은 존재하지 않는다, 고로 육 신은 존재하지 않는다'가 되잖아?

알렉스 그래?

나 플라톤은 '변하는 건 부질없다, 그래서 존재한다고 말할 가 치도 없다', 그렇게 생각했거든! 그에 따르면 이성은 영원불 변하고, 감성은 시시각각 변하니까. 관념은 남지만, 육체는 시들어 사라지고.

알렉스　좀 이상한 사람이네.

나　요즘 보면 좀 그렇지? 그를 '보수 꼴통', '마초 꼰대'라고 비하하는 사람도 있더라.

알렉스　뭐야, 단어가 좀 세다. 괜히 미안해지네.

나　진짜 중요한 철학자지! 그러니까 후대 사람들도 계속 비판하고 끝없이 비교하면서 얘기하는 거 아니겠어? 현대 사상의 기초를 제대로 닦은 거고. 완전 살아 있는 거지.

알렉스　살아 있네!

나　여하튼, 칸트도, 플라톤처럼 이성은 초월적이다 했거든?

알렉스　그러니까, 이성은 '형이상학', 감성은 '형이하학'?

나　이분법적으로 보면! 그런데 이성과 감성을 둘로 못 나눈다고 한 철학자도 있어!

알렉스　누구?

나　화이트헤드! 즉, 이성은 유기체라는 거야. 감성과 나눌 수 없는 것. 결국 그것도 다 몸의 생물학적인 기능이라는 거지! 전혀 초월적이지 않은 '형이하학'.

알렉스　하얀 머리白頭. 누가 들어도 그 이름은 딱 기억나겠다! 부모님께 감사 드려야겠네.

나　쿡쿡. 여하튼, 이성은 감성으로, 감성은 이성으로 파악해 보는 게 불가능하지는 않을 듯해. 완벽하게 딱 나뉘는 게 어디 있겠어? 그러니까 '형이상학', '형이하학' 같은 것도 다 분리가 아니라 연결의 관점으로 봐야 그게 어떻게 작동하는지를 더 잘 이해할 수 있을 거야.

알렉스 네 식으로 말해 보면 이런 거지. '예술은 성스럽다, 고로 속되다'. 혹은 반대로, '예술은 속되다, 고로 성스럽다.' 즉, '외떨어진 것이 아니다. 예술은 잡탕이다! 맛은 하나가 아니다. 많다!'

나 멋져! 너, 하이데거 Martin Heidegger, 1889-1976 의 '말소하에 둠 under erasure'이란 개념 알아?

알렉스 등기부 등본 '말소하다' 할 때 그 말소?

나 응, 돈 빌렸다 갚으면 밑줄 긋는 거. 그런 게 바로 '있는데 없는' 거잖아?

알렉스 내가 네 이름 위에 낙서하는 거?

나 그렇지! 그래도, 역시 나는 빛난다는 거!

알렉스 뭐라는 거야?

나 예를 들어, '존재'라는 단어에 밑줄 긋는 건 이런 거래. '존재'라는 단어를 그 모양, 그 꼴로 딱 쓰니까 다른 의미를 놓쳐. 그렇다고 안 쓰자니 그걸 어떻게 표현할 길이 없어. 그런데 다른 단어는 또 안 떠올라. 그래서 우선은 임시방편으로 그 단어를 쓰긴 쓰는데, 주의할 건 그 한계를 알고 조심조심 쓰라는 거야.

알렉스 그러니까 그 옷 살 거 같긴 한데 우선 좀 애매해서 딱지 붙여 놓고 보류하는 것처럼. 즉, 살짝 조심하라는 거네. 다시 한번 생각해 보라는 경고의 의미도 되고. 아, 아니면 이런 비유는 어때? 사귀자니 내 타입은 아닌 거 같고, 버리자니 아깝고...

나 (고개를 떨구며) 그, 그건 좀 아닌 거 같아. 아, 노자老子 의 도덕경

	1장 있잖아?
알렉스	뭐?
나	도가도 비상도 명가명 비상명 道可道 非常道 名可名 非常名 들어봤지?
알렉스	뭔가 있어 보이네. 주문 같아.
나	도를 도라 말하는 순간 더 이상 항상 그러한 도가 아니다. 즉, 이름을 딱 붙이는 순간 다른 가능성이 막힌다. 그러니까 정의 내리는 것은 규정하고 한계 짓는 거다. 따라서 그런 걸 조심하라 이거지!
알렉스	그러니까 린이를 '영아'라고 단정하는 순간, 린이의 천재성, 심오함을 간과하기 쉽다. 결국, 단정짓지 말고 항상 열린 사고를 하라, 뭐 그런 거네?
나	와.
알렉스	(갑자기 자리를 뜬다)

예술적 인문학 그리고 통찰

5
개인The Individual 의 형성:
ART는 개성이다

어려서부터 난 미술밖에 몰랐다. 입시도 참 일찍 시작했고. 그러다 초등학교 5학년때 사춘기가 왔다. 내 생각에는 아마도 미술학원에서 고등학교 누나들과 함께 입시반 생활을 하다 보니 그게 좀 빨리 온 듯하다. 게다가 학원에서 그림을 그릴 때면 항상 라디오가 켜져 있었다. 그런데 당시의 가요는 발라드가 대세였다. 유독 슬픈 선율과 가사가 많았다. 노래를 듣다 보면 아무도 나를 이해해 주는 사람이 없는 거 같았다. 세상은 너무도 힘들었고. 이렇게 나는 밑도 끝도 없이 내 속으로 깊이 빠져들었다.

물론 순수미술을 하려면 '개인주의'가 바탕이 되어야 한다. 다른 누군가를 위한 서비스가 아닌, 자기 자신을 적극적으로 표현하는 영

역이라서. 만약 나 스스로 그리고 싶은 게 없다면 미술을 업으로 삼으면 안 된다. 자칫 잘못하면 무한 스트레스의 연속이 될 수도 있다. 실제로 부모님께 떠밀려 미술을 전공하다가 대학에 가서 방황하는 경우를 종종 봤다.

앞서 말했듯이 나는 '개인주의'를 조장하는 동인을 '개인주의 바이러스'라고 부른다. 이는 전염성이 엄청 강하다. 게다가 악성이다. 한번 몸속에 침투하면 치료가 거의 불가능하다. 아마도 요즘 사람들은 대부분 다 보균자일 듯하다.

'개인주의 바이러스'의 역사를 서양미술사로 간략히 살펴보면 다음과 같다. 첫째, '원시' 시대에 '개인주의 바이러스'는 희귀했다. 당대는 종족의 생존을 위해 하루하루 목숨 걸고 뭉쳐야 했던 때다. 즉, 상호 간에 형성된 긴밀한 연결고리를 무시하긴 힘들었다. 만약 그때 태어났더라면 우리도 자연스럽게 그렇게 됐을 거다. 사람의 생각과 행동은 당대의 조건과 영향에서 결코 자유로울 수 없으니.

둘째, '이집트' 시대, 사회적으로 최고위층 사람들이 '개인주의 바이러스'에 노출되었다. 당대는 비로소 강력한 전제주의 왕국이 건설됐던 때다. 대표적인 사람으로는 무소불위의 절대 권력을 누리던 이집트 통치자 파라오_pharaoh를 들 수 있다. 역사적으로 보면 그는 거의 최초로 상세하게 잘 알려진 '개인주의 바이러스'의 감염자다. 상상력을 가미해 보면 아마도 당대의 사람들이 믿었던 여러 신들로부터 옮았을 법하다. 즉, 신과 가장 근거리에 있었으며 사후에는 신 중 하나가 되기도 했으니 그럴 만도 하다. 반면, 대부분의 사람들은 깨끗했다. 그와 근거리에서 피부를 맞대기란 쉽지 않은 일이었을 테니.

물론 미술가도 마찬가지였다. 당대의 대체적인 분위기는 집단적인 사회 구조를 철저히 따르는 방향이었다. 개인적인 기질은 억누르면서. 즉, 고유의 감각을 추구하거나 개성을 발현하려는 시도는 철저히 지양했다. 이를테면 그 시기의 미술작품은 세세하고 엄격하게 정해진, 일종의 조립설명서에 따라 제작되었다. 즉, 당대의 미술가는 교육과 훈련을 통해 대체 가능한 기술자의 역할을 수행했을 뿐이었다. 결국 그들의 이름은 후대에 남지 못했다.

따라서, 당대의 대표적인 미술가는 파라오 자신뿐이었다. 물론 그가 수행한 건 비유적으로 말하면 미술 총감독직이었다. 제작 자체에 땀 흘리며 직접 참여했다기보다는 전체를 아우르는 일에 가까웠다. 아직도 그의 미술작품들은 도처에 많이 남아 있다. 요즘 식으로 보자면 개별 파라오의 무덤은 그만의 미술관 회고전이다. 그렇게 보면 그는 굉장한 규모의 대형 프로젝트만 진행한 거물급 작가였다고 말할 수 있다. 즉, 자본, 인력, 기술력의 활용이 그야말로 상상을 초월했다.

셋째, '그리스' 시대 후기, '개인주의 바이러스'가 살짝 유행했다. 당대는 민주정치에 대한 시민들의 열망이 자라났던 때다. 그러면서 점차로 감각의 추구와 개성의 발현을 지향하는 작가들이 등장했다. 즉, 개별 작품에 작가 고유의 특성이 반영되기 시작했다. 결국, 다른 작가와 차별화된 유명한 스타 작가가 생겨나게 되었고 그들의 이름은 후대에 남았다.

물론 이런 경향에 모두가 우호적이었던 건 아니다. 가령, 플라톤은 이에 대해 큰 우려를 표했다. 일례로 주관적인 감성에 쉽게 미혹되

는 당대 젊은이들을 보며 타락했다고 개탄했다. 그는 마침내 '시인추방론'까지 주장하며 감각적이고 모호한 예술을 멀리하게 된다. 반면, 옛날 이집트 문화를 동경하며 이데아 철학을 정립하고자 더욱 노력하게 되었다.

넷째, '중세' 시대, '개인주의 바이러스'의 긴 잠복기가 지속되었다. 당대는 기독교가 정치를 강력하게 지배한 때다. 상상해 보면 '개인주의 바이러스'에 노출된 여러 사람들이 교회를 다니며 꾸준히 치료를 받게 된 거다. 즉, 당대의 대체적인 사회 분위기는 기독교의 구원과 영생에의 교리를 철저히 따르는 방향이었다. 개인적인 욕망은 억압하면서.

예를 들어, 많은 미술작품은 교회와 같은 상부 기관의 감독하에 계획적으로 제작되었다. 나름의 조립설명서와 같은, 따라야 할 규범도 체계화되어 있었다. 또한 통제와 검열이 당연했기에 작가 고유의 개성을 적극적으로 반영하는 건 결코 쉬운 일이 아니었다. 결국 많은 작가들의 이름은 후대에 남지 못했다.

다섯째, '르네상스Renaissance'의 태동기, '개인주의 바이러스'가 점차 유행하기 시작했다. 당대는 자본주의 시장이 팽창한 시기다. 즉, 자본을 축적하고 그 힘을 행사하게 된 미술 후원자들 사이에서 이 바이러스는 빠르게 전염되었다. 즉, 소극적으로는 자기 취향을 반영하는 작품을 구매하거나, 적극적으로는 아예 작가에게 그런 작품을 의뢰하는 이가 증가한 거다. 그러면서 후원자의 개성이 드러나기 시작했고, 유명한 스타 후원자도 탄생했다. 결국, 그들의 이름은 후대에 남았다.

여섯째, 본격적인 '르네상스' 시대, '개인주의 바이러스'의 유행이 본격화되었다. 당대는 여러 작가들이 독립적인 기반을 마련하기 시작했던 때다. 즉, 자본주의 미술시장이 확대되면서 부를 축적하는 작가들이 늘어났다. 더불어, 아카데미academy가 체계화, 보편화되면서 지식인 작가들이 늘어났다. 그들은 지적 독립체로서의 가치를 중요하게 생각했다. 그러면서 보다 많은 작가들의 개성이 드러나기 시작했고, 널리 알려진 스타 작가도 탄생했다. 결국, 그들의 이름 역시 후대에 남았다.

알렉스 그러니까, '르네상스 시대정신'이 결국 판을 깔아 준거네? 후원자랑 작가가 자기 목소리를 잘 내도록.

나 그렇지! 그게 바로 '신본주의'에서 '인본주의'로의 이동을 의미하는 거잖아? 즉, 예전에는 신에게 의지하던 사람이 이제는 독립해서 과학과 이성을 무기로 본격적인 근대 주체 오디세이를 시작하게 된 거지!

알렉스 그때부터 '개인주의 바이러스'가 전국구로 유행했다 이거지?

나 전 세계적으로. 이젠 거의 치료가 불가능한 수준이랄까.

알렉스 정리해 보면 '원시' 시대는 집단주의, '이집트' 시대는 왕권주의, '그리스' 시대 후기는 감각주의, '중세' 시대는 금욕주의, '르네상스' 시대는 지식인주의?

나 그렇게 볼 수 있겠네. 특히, '그리스', '중세', '르네상스'의 전개가 흥미롭지. 우선, '그리스' 후기 미술을 보면 '개인주

의 바이러스'가 본격적으로 침투한 건 맞는 듯해. 그런데 '중세' 미술을 보면 종교가 예술을 하도 세게 눌러서, 겉으로는 좀 잠잠해진 느낌이랄까. 그러다가 '르네상스' 미술을 보면 물 만난 것처럼 다시 증상이 강화된 거 같아.

알렉스 그러니까, '그리스' 시대에 전염되었는데, '중세' 시대에 약 먹어서 좀 완화되었다는 거잖아? '개인주의 병'의 증상을 완화하는 약이라... 즉, 당대의 종교와 정치 권력이 사회적으로 그 역할을 했다는 거지?

나 맞아!

알렉스 그런데, 그 약이 효과가 진짜로 좋았을까?

나 한 번 먹고 땡은 아니었던 거 같아. 예를 들어, 예전에 기생충 약은 일 년에 한 번 먹으라 했던가? 그런데 혈압 약은 매일 먹어야 하잖아, 평생?

알렉스 아마도 그 약은 혈압 약에 가까웠겠지?

나 그렇지 않았을까? 물론 역사적 자료에 차이가 있어서 그럴 수도 있겠지만, 뭔가 이집트 시대 작가들은 자기가 기술자라고 대부분 생각했을 거 같잖아?

알렉스 잊혀져서 그렇지, 찾아보면 아닌 사람도 분명히 있었겠지. 사람이 불끈하는 거, 본능 아냐? 다들 자기 흔적 남기고 싶어 하잖아.

나 그렇긴 한데, 이집트 미술의 경우, 왕을 위한다는 목적이 뚜렷했으니까 순수미술 작가라기보다는 디자인 회사 직원의 느낌이 강했을 거 아냐?

　　　　　　　　　　　　　예술적 인문학 그리고 통찰

알렉스 아, 그러니까, 요즘 의미로 볼 때, 그 당시 작가는 대부분 응용미술가였다? 고객client을 위한 상품을 제작해 주는 사람. 그런데, 그 고객이 왕이야. 말 그대로 진짜 왕.

나 그렇지! 당시에 보통 사람이 순수미술을 할 수 있는 영역은 매우 작았을 거야. 아마도 취미로 집에서? 그런데 그런 건 사료로 잘 안 남지.

알렉스 반면에 '중세'는 상황이 좀 달랐다고?

나 그런 느낌이야. 그러니까 '개인주의 바이러스'가 '그리스' 후기에 확 들어와서, 그 이후로는 몸속에 잠복기로 계속 있는 거잖아? 근원적으로 없어지지는 않고.

알렉스 즉, 혈압 약의 비유처럼, 주기적으로 다스려야 하는데 그게 쉽지 않았던 거지? 예를 들어, 여행 갈 때 깜빡하고 약을 집에 놓고 와. 아니면 약효가 24시간인데 한 20시간 지나면 슬금슬금 증상이 나와.

나 하하하, 맞아! 사는 건 수많은 변수와 실수의 연속.

알렉스 금단 현상도 있을 거고, 꿈자리 뒤숭숭하고. '중세' 작가들, 좀 힘들었겠네. '개인주의 병'은 계속 재발하고.

나 그러니까! 그래서 그런지, '이집트'에 비해 이름 추적이 가능한 사람들도 더 많고, 작품마다 개성도 서로 더 다르고 그래.

알렉스 '이집트'는 나라가 하나인데, '유럽'은 나라가 많아서 그런 거 아냐?

나 그런 것도 분명히 영향을 끼쳤을 듯해. 예를 들어, '이집트'

는 다른 고대 문명의 발상지인 메소포타미아Mesopotamia 지방과는 달리 폐쇄적인 지형이거든. 그래서 절대왕정이 부침 없이 오래 지속되었던 편이야! 그런데 '유럽'은 뭐 티격격 난리 났었으니까. 지방색도, 소속감도 다 다르고. 태생이 다양했을 수밖에 없지!

알렉스 그런데도 하나의 종교가 나름 일관된 규범으로 '중세' 미술을 그만큼 묶을 수 있었다는 게 진짜 대단한 거네.

나 종교적으로는 대단했지만 소위 문화적으로는 암흑기dark age였다고 하잖아? 진짜 오래 지속되었고. 그때 작가들은 정말 끝도 없는 어둠의 연속이었을 거야. 자기 본모습을 보고 싶은데 빛이 없어. 즉, 자기를 대면할 기회가 참 적었던 거지! 좌절감도 상당했을 거고. 영원히 이런 상태가 지속될 거 같았을 테니까. 그래도 나름 이곳저곳에서 여러 시도를 하긴 했지만...

알렉스 어떻게?

나 예를 들어, 중세에 천사랑 악마를 많이 그렸잖아? 천사는 '정형태'로, 악마는 '변형태'로.

알렉스 '변형태'라... 그러니까, '정형태'는 규범이 있고, '변형태'는 상대적으로 없으니까, 즉 '변형태'를 그리면서 상상력을 막 발휘하기?

나 물론 당대의 집단적 도상에서 완전히 자유로울 수는 없었겠지만, 그래도 좀 자유가 있었지!

알렉스 여하튼 '르네상스'가 숨통을 틔워줘서 작가들, 좋았겠네.

나	글쎄, 좋으면서도 힘들고 길을 잃은 느낌이었을 수도 있지!
알렉스	왜?
나	예전엔 뭘 모르면 신 핑계를 대거나, 신을 찾았는데, 이제는 다 자기 책임이잖아? 그리고, 자기표현하는 거니까 실력이 달리면 들통나잖아? 사실, 자기가 그리고 싶은 거 그리라는데 아무 생각 안 나면 그게 곧 길을 잃은 거지.
알렉스	그런 사람은 작가 하지 말아야지, 뭐. 그런데 과도기 땐 좀 그랬을 수도 있겠다! 도안대로 열심히 그려주다가 갑자기 도안 뺏으면서 마음대로 그리라 하면 많이 당황했겠지. 예컨대, 예전엔 전화번호를 엄청나게 많이 외우고 있다가 궁금한 사람이 전화하면 알려주는 직업도 있었다고 하잖아? 지금은 컴퓨터가 다 해 주니까 필요 없어진 기능이지만.
나	하하, 그런 거 많지! 앞으로는 AI가 여러 직업을 그렇게 사라지게 할 거라잖아? 아마 새로운 시대에 걸맞는 새로운 직업은 계속 출현할 거고. 구세대의 직업을 가진 사람은 작아지는 파이를 마지막까지 지키거나, 아니면 빨리 전업을 모색해야지!
알렉스	그러니까 '개인주의 바이러스'가 들어온 사람은 인생길을 스스로 개척해야 한다. 즉, 다른 사람이 간 길을 따라가면 안 된다. 그러니까, 좀 힘들다 이거지?
나	그만큼 흥미진진하기도 하고. 자기 삶이니까! 영화 〈매트릭스The Matrix〉1999를 보면 꿈의 세계를 벗어나 현실 속에 사는 사람들이 모여 있는 자이온Zion 이라고 있잖아? 말하자면

거기가 작가들이 모여 사는 곳이지.

알렉스　거기는 좀 원시 시대 같은 느낌이던데. 즉, 매트릭스의 습격을 걱정하며 종족의 보존이 급선무인 것 같은.

나　아하하. 갑자기 웬 원시 시대! 그런데 사실, 영화 보면 거기서 집단 군무 축제를 하잖아? 옛날의 카니발carnival 같은 느낌으로. 그런 거 보면 네 말도 일리는 있네. 그래도 그들은 뚜렷한 의지가 관념적으로 딱 있었잖아? '자유'라는. 그게 큰 차이지.

알렉스　즉, '개인주의 바이러스'는 '참자유'를 추구하는 거다? 사람이 가질 수 있는 고매한 가치, 뭐 그런 거?

나　그렇지! 그게 실제로 존재하느냐는 또 다른 문제지만.

알렉스　그런데 '르네상스' 이후에 바로 '근대'로 넘어가는 건 아니지 않아? 그렇게 보면 좀 단순한데. 시대가 더 세분되어야 할 거 같잖아?

나　맞아. 그럴 수 있지! 서양미술사 보면 '르네상스' 이후에 '바로크Baroque' 시대가 있고, 그 다음에 '로코코Rococo' 시대가 있어.

알렉스　들어봤다! 그때도 '개인주의 바이러스'를 잡지 못한 거지?

나　응, 그런데 특성은 좀 달라. 이를테면 '바로크' 시대는 '르네상스 사람'에 대한 반발의 측면이 크거든? 예를 들어, 과학과 이성만 맹목적으로 믿는 게 뭔가 너무 건조해 보이기도 했고, 또 종교적으로 보면 허무해서 위험해 보이기도 했고. 한편으로 '르네상스'가 처음 유행할 때의 기대감이 좀 시들

해지기도 했어. '뭐, 별거 없네!' 하면서.

알렉스 반발이라기보다는 회의감이네.

나 반발이기도 한 게, 그게 전략적인 측면이 좀 있거든!

알렉스 어떻게?

나 '르네상스' 시대가 되면서 교회의 세력이 꽤 약화되었을 거 아냐? 교회 나오던 사람들이 점차 안 나오기 시작하고. 그 러면 결국 어떡하겠어?

알렉스 다시 전도해야지! 그러니까, '바로크' 시대에 전도 방법이 바뀌었다?

나 그렇지! 예컨대, '르네상스' 시대가 되니까 교육이 보급되 고 발전해서 더 많은 사람들이 똑똑해졌잖아? 이제 그들은 웬만해선 도무지 쉽게 설득되지가 않는 거야. 주입식 강요 가 통할 리 만무하고. 거기다가 '개인주의 바이러스'가 딱 들어오니까, 자기 자아$_{ego}$는 엄청 강해지고. 즉, 팔짱 끼고 '자, 나 한번 전도해 봐' 하고 콧방귀를 끼기 시작한 거지.

알렉스 오, 뻣뻣해진 거네! 그런 태도는 넘어트리기가 쉽지 않지.

나 그러니까! 옛날같이 어른이 다그치는 거나, 뭐 공갈, 협박, 다 잘 안 돼.

알렉스 뭔가 다른 전략이 필요해졌겠네.

나 그게 바로 감정에 호소하는 거야! 사람들이라면 다 가지고 있는 감성적인 측면을 건드려서. 즉, 공감!

알렉스 아, 맞네. '개인주의'라 하면 이성만 있는 게 아니니까. 자기 감각과 감정, 매우 중요하지!

나	맞아! 교회를 멀리하는 사람들이 교회로 발길을 돌리게 하려면 말로는 부족한 거지! 뭔가 생생하고 끈적하고 화끈한 감성이 더 효과적일 수 있잖아? 그래서 적극 도입된 게 바로 '**황홀경 전략**'이야!
알렉스	오, 일종의 마약을 주는 거!
나	그렇지. '**형이상학적인 마약**'. 천국에 한껏 취하게 하는 거지. 대표적으로 두 가지 전략이 있어! 우선, '**멋있기**'! 예를 들어, 밖에서 보면 성당 첨탑이 엄청 높고, 안에서 보면 스테인드글라스가 찬란하잖아. 다음으로 '**절절하기**'! 성화를 예로 들면 이전의 예수 그림은 좀 현실성이 떨어졌거든? 다 당당하고 잘생기고. 그런데 '바로크' 시대에 묘사한 그림 속 예수는 정말 처절해. 불쌍하고.
알렉스	심금을 울리는 전략이구나? 연민!
나	맞아, 한껏 울고 나면 마음이 후련해지는 느낌처럼. 이게 과학적 이성이 줄 수 없는 엄청난 쾌감일 수 있지!
알렉스	그 전략, 얼마나 갔어?
나	'로코코' 시대에 좀 시들해졌어! 쉽게 말해, '로코코'는 '**형이하학적인 마약**'이었지.
알렉스	종교 성분을 싹 걷어 냈나?
나	사실, '바로크' 시대에도 종교 성분이 있긴 했지만 결국 감성 자극에 치중해서 '개인주의 바이러스'를 자극하는 쪽이었잖아? '로코코' 시대에도 마찬가지로 감성 자극에 치중해서 마찬가지로 '개인주의 바이러스'를 자극하는 거였지.

예술적 인문학 그리고 통찰

알렉스 아, 그러니까 약 성분 중에서 종교성 재료를 빼도 약효는 똑같다?

나 물론 증상 완화의 방법은 다르지! 그래도 기본적으로 감성에 취하게 하는 취지는 그렇지 않을까? '**바로크 약**'은 종교의 거룩함을 온몸으로 느끼게 하는 거고 '**로코코 약**'은 내 몸의 내밀한 감각을 깨우는 건데, '바로크 약'은 뒤끝이 있잖아.

알렉스 뭐?

나 의무감!

알렉스 교회 오라고?

나 그렇지! 그분만 바라보라는 목적이 분명한 거지. 반면 '로코코 약'은 내가 그냥 즐기라는 거야. 할 수 있는, 능력 되는 만큼. 즉, '바로크 약'이 종교적 '**숭고미**'라면 '로코코 약'은 개인 취향의 '**장식미**'라고 할 수 있어.

알렉스 '로코코 약'이 좀 가볍긴 하네. 그저 소비자의 일차적인 취향에 영합하기 위한 맞춤 상품 같기도 하고. '개인적인 **쾌락주의**'인가?

나 아, 그렇게 볼 수도 있겠네!

알렉스 그래도 가벼운 게 꼭 나쁜 것만은 아니잖아? '개인주의 바이러스'에 전염된 사람의 가치 판단이라는 게 결국 다 상대적인 거 아니겠어?

나 맞아! '개인주의 바이러스' 감염자마다 선호하는 약이 다른 거지. '바로크 약', '로코코 약'. 그리고 좀 지나면 '근대 약'이 나와!

알렉스	그게 뭐야?
나	그건 다시 이성적인 성분이 많이 강해져! 개인의 주체를 찾으라는 건데 엄청 철학적이지! 예를 들어, 칸트나 헤겔Georg Wilhelm Friedrich Hegel, 1770-1831 같은 철학자가 있어.
알렉스	뭐야, '지성 약'인가? 난 그냥 '감성 약' 골라 먹을게.
나	그게 요즘 교회의 문제점이기도 해. '소비자 중심주의'!
알렉스	아, 그렇네. 예를 들어, '바로크 약'인 척하는데 알고 보면 '로코코 약'인 거.
나	내 말이!
알렉스	사실 나한테 맞는 교회를 찾는 것도 일이지! 보통 예배에 참여해 보고 난 후 갖게 된 느낌으로 어디 다닐지를 정하게 되잖아? 이게 아마 주관적인 기호랑 제법 관련이 있겠지. 물론 그 느낌을 나 혼자 만들어낸 건 아니지만.
나	그러니까! 그저 하나님의 뜻이라고만 쉽게 치부해서 될 문제는 아니지. 우리는 '개인주의 바이러스' 보균자니까. 그 바이러스가 좀 대상을 상품화하려는 경향이 있잖아?
알렉스	그게 꼭 나쁜 거야?
나	관점에 따라 다르겠지. 신본주의적 관점으로 보면 문제의 소지가 있고, 인본주의적 관점으로 보면 당연하고. 후자의 입장에서는 내 감정에 솔직하고 충실한 게 매우 중요하니까.
알렉스	이분법?
나	말로는 그렇긴 한데. 이런 대립항을 묘하게 하나로 엮는 방식이 분명히 있지 않겠어?

예술적 인문학 그리고 통찰

알렉스	뭐?
나	결국 둘은 하나인 '아이러니irony', 뭐 그런 거? 즉, 예술.
알렉스	예술 최고?
나	꼭 그렇다는 게 아니라 뭔가 섞이지 않을 땐 **예술 약**을 먹어봐.
알렉스	뭐야.
나	사실 사람이 여기까지 왔으면 '개인주의 바이러스'를 없애지 못하는 게 맞잖아? 실제적 힘을 가진 환상이랄까, 그걸 죄라고만 치부하는 건 너무 단편적이야.
알렉스	그건 그래. 머릿속 칸막이대로 세상이 되는 게 아니니까.
나	분명히 이 바이러스를 가지고 잘할 수 있는 게 있지 않겠어? 있는 걸 희한하게 잘 활용하다 보면 예술적인 경지를 결국 맛보게 될 수도 있고. 그게 진정한 황홀경이지! 즉, 특정 목적과 관계 없이 지나가는 과정이 더 묘해서 그 자체로 엄청 즐기게 되는 거랄까. 그래서 중요한 거지.
알렉스	예술이 주는 황홀경이라, 뭐, 계몽이거나, 정치적인 편향의 느낌이 아니라 편하긴 한데...
나	이 약은 정말 활용하기 나름이지. 그러니까 잘 이해하고 입장 정리하고 나서 먹어야 돼. 아니면 감당 못할지도 몰라.
알렉스	줘 봐!
나	미, 미안.

IV

예술적
시선

우리가 사는 세상을 어떻게 바라볼 수 있을까?

1
자연_{Nature}의 관점:
ART는 감각기관이다

이상하다. 린이가 오늘 기분이 별로다. 하루 종일 짜증을 낸다. 어르고 달래도 잠시뿐. 어제까지만 해도 힘이 넘치고 싱글벙글했는데 혹시 아픈가 걱정이다. 물론 다 이유가 있을 텐데 린이로 빙의를 못 하니 참 아쉽다.

우리 모두는 세상을 다르게 본다. 내가 이렇게 본다고 해서 너도 그렇다고 짐작하면 오해가 시작된다. 게다가 내가 이렇게 보니까 너도 그래야 한다고 강요하면 싸우게 된다. 즉, 상호 간에 차이를 알아야 진정한 대화가 가능하다.

예술은 다양하다. 아마도 우리들이 아등바등 사는 이 사회에 주는 중요한 교훈은 바로 예술에는 즐기는 방식이 아주 많다는 거다. 이

를테면 예술은 자신만의 등산이다. 몇몇 특징은 이렇다. 첫째, 등산은 과정이다. 오르던 길을 잠시 멈추고 휴식을 취하며 주변을 돌아보는 여유가 필요하다. 산의 정상만 중요한 게 아니다. 정상만 중요하다면 헬리콥터를 타고 내리면 그만이다. 둘째, 등산길은 많다. 변주를 즐길 줄 알아야 한다. 한 방식만 중요한 게 아니다. 저번 주말에 저 길로 갔으면 이번에는 이 길로 갈 수도 있다. 셋째, 등산할 산은 많다. 모험을 즐길 줄 알아야 한다. 한 산만 중요한 게 아니다. 지난번에 저 산을 탔으면 이번에는 이 산을 타면 되는 것이다.

예술에는 세상을 보는 다양한 시선이 있다. 대표적인 시선 중 하나가 바로 '미화beautification'다. 가령 미술美術 하면 아름다울 '미美' 자가 자연스럽게 떠오른다. 물론 세상을 아름답게 보려는 심리를 이해 못 할 사람은 없다.

2012년, 영국 던디대학교 해부학 및 개인 식별 연구 센터에서 캐롤라인 윌킨슨Caroline Wilkinson, 1965- 를 주축으로 수행한 흥미로운 연구가 있다. 이른바 '1세기 포토샵First Century Photoshop'이라는 프로젝트였다. 연구의 문제의식은 이랬다. 옛날 미라의 관을 보면 그 위에 죽은 사람의 얼굴이 회화로 그려진 경우가 있다. 이는 당시의 '영정 사진'이라 할 수 있다. 이 연구는 여기에 주목해 '관 안에 있는 미라의 실제 얼굴이 소위 영정 회화와 과연 얼마나 닮았을까?' 하는 의문의 답을 찾는다.

연구는 이렇게 진행했다. 미라를 3D 스캔하고서 실제 모습과 흡사하게 복원한다. 이를 '영정 회화'와 비교한다. 그랬더니 결과는 흥미로웠다. 닮은 사람도 있고 덜 닮은 사람도 있었다. 그런데 공통된

현상은 다들 실제 모습보다 더 잘생기게 표현했다는 거다. 즉, 젊어지고 예뻐졌다. 어떤 건 미라가 바뀌었나 하는 생각이 들 만큼 거의 사기에 가깝다. 결국 요즘과 마찬가지로 당대에도 이미지 조작은 이상한 일이 아니었다.

로버트 코넬리우스 (1809-1893),
〈자화상: 최초의 "셀카"〉, 1839

　사실 그 원리를 보면 이른바 얼굴 '뽀샵포토샵'은 유구한 역사를 가졌다. 재질, 재료, 기법을 불문하고. 즉, 이건 디지털 그래픽 프로그램의 발명으로 처음 시작된 게 아니다. 예를 들어, 옛날 수많은 유화 초상화도 어찌 보면 다 '뽀샵'이다. 정도의 차이만 있을 뿐. 아마도 성형은 사람의 본능에 가까운 듯하다.

　자화상의 역사도 길다. 특히 카메라의 출현 이후, 셀카selfie 는 폭발적으로 증가했다. 최초의 '셀카'는 1839년 램프 제작자인 로버트 코넬리우스Robert Cornelius, 1809-1893 가 찍은 걸로 알려졌다. 호기심에 인터넷을 검색하다 보니 20세기 초, 마치 요즘으로 치면 KFC의 인상 좋은 마네킹 할아버지를 연상시키는 분들이 남긴, 호기심에 가득 찬 귀여운 셀카 사진들이 눈에 띄었다. 뭉크도 자기애가 가득한 '셀카'를 많이 남겼다.

　일명 '셀카봉'의 역사도 길다. 검색하다 보니 1926년, 최초의 '셀카봉'으로 찍었다는 아놀드 호그와 헬렌 호그Arnold Hogg & Helen Hogg의 사진을 발견했다. 특히나 '셀카봉'은 우리나라 사람들에게 한때 선

풍적인 인기를 끌었다. 한동안 세계 어디의 관광지를 가도 '셀카봉'을 사용하는 한민족을 종종 볼 수가 있었다.

요즘은 소위 '얼짱 각도'에 전문가가 아닌 사람이 없다. 예를 들어, 페이스북과 같은 소셜 미디어의 유행으로 전 세계인은 자연스럽게 자가 촬영 전문가가 되었다. 물론 린이는 아직 해당하지 않지만 때가 되면 금방 배울지도 모르겠다.

사실 미화 말고도 예술적인 시선은 많다. 인류의 역사와 함께 그 종류는 마냥 늘어만 간다. 하지만 개념적인 기준을 어떻게 설정하느냐에 따라 나름의 분류는 가능하다. 예컨대 이 책의 대단원, 소단원도 다 그러한 분류의 일환이다.

결국 나는 '시선 9단계 피라미드'를 고안했다. 이 체계는 세상을 바라보는 예술적인 시선의 범위와 계열을 파악해 보려는 하나의 방편적인 시도다. 즉, 제시되는 큰 구조와 작은 항목은 필요에 따라 언제나 확장, 변형, 전이가 가능하다. 절대적으로 고정되어 있다기보다는.

나는 '시선 9단계 피라미드'를 '미술의 눈The Eyes of Art'으로도 부른다. 이는 총 9단계로 구성된다. 1단계는 가장 기초 단계이며, 9단계로 갈수록 점차 고차원적인 심화 단계가 된다. 순서대로 보면 '자연감각의 눈', '관념지각의 눈', '신성고귀의 눈', '후원자자본의 눈', '작가자아의 눈', '우리유감有感의 눈', '기계무감無感의 눈', '예술유심有心의 눈', '우주무심無心의 눈'이다.

'시선 9단계 피라미드' 중 1단계는 '자연감각의 눈The Eyes of Nature'이다. 이는 순수하게 자신의 감각기관이 반응하는 대로 세상을 보려는 태도다. 세계의 수용, 즉 세상을 뇌로 이해하기보다는 몸으로 우선

예술적 인문학 그리고 통찰

모사본, 쇼베 동굴,
c. BC 30,000, 남프랑스

받아들이는 것이다. 물론 원시인의 경우 현대인보다 이게 훨씬 자연
스럽고 쉬웠을 거다. 현대인은 언어적인 개념으로 사유하며 사회제
도와 관습에 의해 통제, 유도되기 때문이다.

'자연의 눈'은 '순수' 편과 '발설' 편으로 구분된다. '자연의 눈'의 첫
번째 '순수The Pure'는 때가 타지 않은 눈으로 내 앞을 대면하려는 태
도다. 한 예로 1994년 프랑스 남쪽 지방에서 발견된 쇼베 동굴Chauvet
Cave의 말, 황소, 코뿔소 그림을 보면 참 잘 그렸다. 황당한 건 그게
무려 약 3만 2천여 년 전의 일이라는 것이다. 물론 당시에는 미술학
원이 있었을 리가 없다. 아마도 그런 생생한 관찰이 가능했던 건 우
리에 비해 뇌가 덜 간섭해서, 눈과 손에 때가 덜 묻어서 그런 게 아
닐까? 즉, 보이는 현상이 눈으로 그대로 쑥 들어가서 손을 통해 쑥
나온 게 아닐는지.

많은 작가들에게 원시미술은 동경의 대상이다. 마치 순수한 뇌와
눈과 손으로 그림을 그릴 수 있었던 낭만적인 시절인 양. 사실 지금
그렇게 그리기란 결코 쉬운 일이 아니다. 물론 그 시절 그들과 지금
의 우리를 단순 비교할 수는 없다. 상황이 너무 다르다. 예컨대 어린

손 스텐실, 코스케 동굴
c. BC 27,000, 프랑스

아이가 어린아이처럼 그리기는 쉽다. 반면, 어른이 어린아이처럼 그리기란 거의 불가능에 가깝다. 그래서 어른 작가가 어린아이처럼 그리는 건 경탄의 대상이 되어야 한다. 조소의 대상이 아니라.

즉, 순수한 눈은 작가들이 품는 하나의 꿈이다. 예를 들어, 내가 입시 미술학원을 통칭하여 붙인 별명은 '뇌·눈·손 미술학원'이다. 부정적으로 보자면 학생들의 '뇌·눈·손'을 관습의 타성에 담그며 하도 때를 묻혀 대길래 그렇게 명명해 보았다. 나의 경우 그걸 씻는 데 꽤 오랜 시간이 걸렸다. 다행히 군 복무 중 그림을 쉬었더니 좀 도움이 되었다. 물론 미술학원 전반을 들여다보면 긍정적인 효과도 참 많지만.

'자연의 눈'의 두 번째 '발설The Released'은 하고 싶은 대로 하려는 태도다. 1985년 프랑스에서 발견된 코스케 동굴Cosquer Cave을 보면 무려 65개의 '손 스텐실stencil of a human hand'이 발견된다. 손바닥을 동굴 벽에 대고 그 위에 안료를 발라 안이 빈 모양의 손도장을 찍어낸 것이다. 그게 무려 약 2만9천여 년 전의 일이다. 아마도 동굴 벽화를 그렸거나, 그때 거기 있던 사람들이 다분히 의도적으로 남긴 듯하다. 이는 요즘 식으로 보면 자신의 필적을 남기는 서명과도 같다.

사실 자신의 자취를 남기고 싶은 욕구는 보편적인 본능이다. 놀라

예술적 인문학 그리고 통찰

손의 동굴, 리오 핀투라스 동굴, c. BC 13,000~9,000, 남아르헨티나

운 건 '손 스텐실'은 코스케 동굴뿐만 아니라 전 세계 각지에서 상이한 시기에 형성된 타 동굴에서도 발견된다는 사실이다. 인수인계나 교류가 불가능하던 그때 그 시절에.

아르헨티나 남쪽 지방에서 발견된 리오 핀투라스 동굴Cueva de las Manos이나 불가리아 북서쪽 지방에서 발견된 마구라 동굴Magura Cave, c. 8,000~6,000 BC이 그 예다. 여기서 발견된 손의 군집을 보면 마치 공동으로 벽화 작업을 진행한 후에 참가자들이 찍은 단체 사진이 연상된다. 혹은 재단 설립을 기념하며 로비 한쪽 벽에 줄줄이 쓰여진 기부자 명단이나.

재미있는 사실은 손을 찍은 모양새나 사용한 색상을 보면 그 개인의 성격도 나름 짐작이 가능하다는 거다. 예를 들어, 먼저 찍은 손 위에 굳이 자기 손을 찍어 가린다든지, 아니면 주변과는 굳이 다른 안

료를 사용해서 자기 손이 더 튄다든지 하는 식으로.

이러한 행동은 아직도 종종 자행된다. 예전 학부 때 미술대학에는 음식 배달하는 사람들의 출입이 매우 빈번했다. 그때마다 다들 자기 음식점 스티커를 사방에 붙이고 다녔다. 그런데 꼭 남의 스티커 위에 군이 자기 스티커를 붙이거나 남의 스티커를 떼어 버리는 사람들이 있었다.

알렉스 그러니까 '시선 9단계 피라미드' 중 1단계가 '자연의 눈'이 라 이거지? 가장 기초적인.

나 응.

알렉스 그런데 요즘 사람들은 때가 많이 타서 원시인들처럼 순수 한 자연의 눈을 가지기가 쉽지 않고.

나 그렇지.

알렉스 그럼, 네가 말한 9단계는 시대별로 구분이 되는 거야?

나 그런 건 아냐. 다 섞이지! 단계라 해서 상위 단계로 가면 하 위 단계를 버리는 게 아니고, 그냥 위로 갈수록 더 고차원 적이 된다는 의미야.

알렉스 요즘 사람들은 '자연의 눈'을 가지기가 힘들다며?

나 아, 상위 단계가 인식적, 사상적 차원에서 더 고차원적이라 는 거지! 그러니까 자연 본연의 상태에 머무른다기보다는 어딘가를 지향하는 상태야.

알렉스 자연스럽게 응가에 집중하는 상태가 아니라, 응가를 하면 서 시를 쓰는 상태?

나	아하하, 그럴 수도! 그러니까 실행의 차원에서 보면 사회적 영향이나 처한 상황, 개인적인 기질에 따라, 하나의 특정 단계가 다른 특정 단계보다, 위아래 불문하고 더 쉽거나 어려울 수도 있지.
알렉스	꼭 상위 단계가 어려워야 하는 건 아니라 이거지?
나	맞아!
알렉스	누구는 시 쓰는 게 쉬운 반면 웅가는 어려울 수도 있으니까. 뭐, 다 상대적인 거겠지!
나	그렇지! 즉, 상위 단계가 더 가치가 있다는 게 아니라 이해하기가 힘들다는 거지. 결국, 1단계부터 9단계까지 나름대로 다 가치가 있는 거고.
알렉스	그러니까 예를 들어, 나는 3단계는 쉬운데 5단계가 어렵고, 너는 2단계는 쉬운데 3단계가 어렵고, 그런 거?
나	응! 결국 내가 하고 싶은 얘기는 모든 단계를 골고루 다 경험해 보고 익숙해지자는 거야! 하나가 맞고, 다른 하나는 틀리다는 게 아니라. 그러니까 필요에 따라 수평적으로 전환도 해 보면서. 즉, 하나의 사안을 다양한 시선으로 풍부하게 음미하는 거, 그게 바로 예술적인 통찰이지!
알렉스	말하자면 편향되지 말자는 거네! 예술은 다양하니까.
나	그렇지! 예를 들어, '자연의 눈'은 원시 시대에 더 보편적이었다는 거야. 지나간 옛날 눈이라는 게 아니라. 물론 요즘 사람들은 일반적으로 그런 눈이 약하니까, 그쪽으로 많이 빙의해 봐야지!

알렉스 그러면 신세계가 열린다?

나 같은 세상인데도, 그러니까 세상은 그대로인데 내 눈이 바뀌게 되면 그동안 못 보던 걸 자연스럽게 볼 수 있게 되겠지! 맨날 보던 게 아니라.

알렉스 재미있겠다. 그럼 린이 막 태어났을 때라고 생각하면 되겠네? 그때 딱 '자연의 눈'을 가지고 있었을 테니.

나 지금은 아냐?

알렉스 그때가 절정이지! 린이도 이제 세상의 때가 묻어 가니까.

나 하하, 아직 멀었지! 여하튼, 린이, 막 태어나서는 눈도 한동안 흐렸잖아? 소근육도 발달하지 못했으니 마음대로 연필을 다룰 수도 없었고. 그런데 어떻게 원시동물 벽화의 수준을 기대해? 만약 어른의 몸을 가지고 있으면 가능했겠지만.

알렉스 지금은 가능하겠다!

나 소근육 발달이 아직 완벽하진 않잖아?

알렉스 혹시 알아? 명작이 나올 수도 있지.

나 우리 집 벽지에?

알렉스 뭐야, 스케치북 많이 사 놨잖아!

나 자연스럽게 원하는 대로 그리게 해야지.

알렉스 원시 시대 때는 다들 잘 그렸을 거 같아?

나 아니. 그들도 서로 재능이 다르지 않았을까? 사람마다 골격, 힘, 성격, 감각, 다 다르니까.

알렉스 그래도 지금보다는 잘 그리는 사람이 좀 더 많지 않았을까?

예술적 인문학 그리고 통찰

나	왜?
알렉스	요즘 어른한테 그림 그려 보라고 흰 도화지랑 연필 주면 딱 그러잖아? 바로 "저 그림 못 그려요."
나	아, 그렇네! 빼는 경우가 많지. 사진 찍는 건 다들 하려 하는데, 그림 그리면 서로 비교되고 실력이 티가 확 나니까. 개성도 한눈에 보이고.
알렉스	잘 그린 걸 요즘 너무 많이 봐서, 그리고 어릴 때 미술교육 잘 못 받아서 그런 거 같아! 그림도 평가 대상이라는 생각에 긴장해서 더 그러는 거겠지. 제대로 즐기지도 못하고!
나	맞아! (연필을 주며) 나 한번 그려 줘!
알렉스	자... (쓱쓱, 눈을 처지게 그린다.)
나	다, 닮았네.
알렉스	원시인 레벨이야?
나	어, 그거 고급인데. 그런데 그 정도 되네.
알렉스	하하하.
나	요즘 '자연의 눈'이 되기 힘든 거 알지?
알렉스	그림은 그렇다 쳐도 본능적인 행동은 아직도 많잖아? 여러 가지 욕구들. 그러니까 배 고플 때 눈 돌아가는 거!
나	아, 맞네. 그런 표현도 다 '자연의 눈'과 관련이 있지. 아, 눈은 아니니까, '자연의 몸'이라 해야 하나?
알렉스	요즘 사람들 슬프네.
나	왜?
알렉스	'자연의 몸'은 아직도 꿈틀대고 있는데, '자연의 눈'은 좀 멀

어서.

나 오, 그래도, 눈 뒤집혀서 뭐 눈에는 뭐만 보이는 상태가 되면 '자연의 눈' 맞잖아?

알렉스 격한 감정에 매몰될 때만 그렇잖아? 평상시 그러고 싶을 때 자유 자재로 그래야지.

나 오, 도사의 경지. 어떻게 하면 돼?

알렉스 나 그려 봐.

나 (쓱쓱, 닮게 그린다.)

알렉스 자, 이젠 더 예쁘게 그려 봐.

나 그건 미화잖아?

알렉스 그래? 그러면 자연스럽게 그려 줘!

나 억지로 나올 거 같아. '자연의 눈'이 아니라 '인공의 눈'에 빙의하는 느낌이야!

알렉스 눈 좀 헹구고 다시 해 봐! 순수하게.

나 순수하게, 억지로?

알렉스 원시인들, 다들 그렇게 열심히 살았어. 그게 그냥 나오냐? 동굴 속에서 나름 훈련 많이 했거든?

나 갑자기 웬 미술학원?

2
관념_{Perception} 의 관점:
ART는 지각이다

'뭐 눈에는 뭐만 보인다'는 말이 있다. 이는 자기 이해관계나 성향, 필요, 가치관 등에 따라 같은 세상이 다르게 보이는 걸 말한다. 마찬가지로 심리학에서 많이 쓰이는 용어인 '확증 편향_{Confirmation Bias} 효과'는 자기가 결론 낸 대로 보려는 심리를 뜻한다. 즉, 답은 벌써 있다. 여기에 맞는 증거만 취하고 그렇지 않은 건 버린다. 아니, 자신의 결론과 다른 것은 보이지도 않는다. 이러한 현상은 주변에 너무도 많다. 사실, 뭐 남 얘기할 게 아니지만...

물론 사람마다 세상을 보려는, 즉 선호하는 방식이 있다. 나는 여행을 가면 그 지역의 대표적인 건물을 꼭 사진으로 남긴다. 그런데 대각선의 감각적인 측면 구도보다는 입구가 중간에 정면으로 열려

있으며 건물의 외관이 수평과 수직을 이루는 대칭 구도를 보통 선호한다. 이를 위해 가까이 다가가기보다는 멀리서 조망하기를 더 좋아하고. 그러다 보면 자연스럽게 인위적인 기하학 형태가 전면에 드러나게 된다. 그 지역의 상징으로서 중심에 딱 박혀 있는 건물과 이를 떠받드는 주변의 모습으로. 즉, 한결 기념비적인 느낌을 연출하기 위해 보는 시선을 조종하려는 거다. 다른 사람들도 내 시선으로 보게 되길 바라면서.

물론 사람마다 시선은 각양각색이다. 이를테면 공간을 적극적으로 활용하는 설치미술을 감상하는 시선이 관객마다 다 다른 건 너무도 당연하다. 한 예로 1974년부터 여러 미술관에 전시했던 백남준1932-2006의 〈TV 정원〉은 가변 설치dimensions variable 다. 해당 전시 공간에 적극적으로 반응하며 그 배치가 융통성 있게 바뀐다. 따라서 모든 관객이 정확히 같은 위치에서 같은 시선으로 이 작품을 바라보아야 할 이유는 없다. 즉, 대체적으로 가능한 동선은 있을지라도 변주는 충분히 가능하다. 마치 숲속을 거닐며 보는 풍경이 사람마다 천차만별이듯 결국 경험은 내가 한다.

반면, 전통적인 평면 회화 작품을 감상하는 시선은 단일하다. 즉, 화면의 중간에서 일정 거리를 두고 작품을 감상하는 가상의 시선 하나를 상정한다. 그런데 전시를 보다 보면 엄청난 대작이라서, 혹은 지형지물이나 다른 관객 때문에 물리적으로 중간에서 작품을 감상할 수 없는 경우가 종종 발생하곤 한다. 물론 그렇다고 꼭 좌절할 필요는 없다. 인식의 눈을 활용하여 이에 맞춰 보면 되는 것이다. 예를 들어, 1995년 난생 처음 루브르 미술관에 있는 〈모나리자〉를 보러

갔다. 그런데 그 작품을 감상하는 사람들이 너무 많았다. 일정은 빡빡했고. 결국 여행 이후에 필름을 인화해 보니 내가 찍은 작품 사진이 약간 측면 각도였다. 뭔가 아쉬웠다. 마치 진정한 시선을 잡아내지 못한 느낌이었다. 찍는 순간 내 마음속에서는 정면으로 딱 돌려놓았는데. 왠지 사진을 스캔해서 포토샵으로라도 각도를 돌려놔야 마음이 좀 편해질 거 같았다.

이와 같이 풍경과 시선은 상호 간에 관련을 맺는다. 우선 풍경의 입장에서 보면 어떤 풍경에는 주인공이 되는 특정 시선이 있다. 대표적으로 기호가 그렇다. 예를 들어, 십자가는 대칭 구도로 사람들이 중간에서 보는 방식을 요구한다. 교통 표지판도 그렇다. 옆에서 보면 수직 작대기로 보여 그 기능을 상실한다. 뒤에서 봐도 안 되고. 반면 어떤 풍경에는 주인공이 되는 특정 시선이 없다. 그저 다양한 사람들의 눈길이 수평적으로 뒤섞여 있을 뿐. 이를테면 수많은 사람들로 북적대는 도심의 길거리가 그렇다. 서로가 서로의 풍경이 된다.

한편 시선의 입장에서 보면 어떤 시선은 애초에 정치적으로 닫혀있다. 대표적으로 한창 싸움 중인 정당이 그렇다. 가령 여당은 여당의 입맛대로, 야당은 야당의 입맛대로 자신이 만든 프레임으로 세상을 본다. 즉, 세상을 보는 창틀이 고정되어 있다. 입장은 벌써부터 정해져 있고.

반면, 어떤 시선은 활짝 열려 있다. 물론 점차 정치적이 되기도 하지만. 대표적으로 예술 감상이 그렇다. 작품을 이렇게도 봤다가, 저렇게도 봤다가 풍부한 맛을 감상하며 좋아라 한다. 즉, 창틀은 움직인다. 그러면서 의미는 만들어지고.

결국 세상은 생각하는 대로 보이게 마련이다. '시선 9단계 피라미드' 중 2단계는 '관념(지각)의 눈The Eyes of Perception'이다. 이는 자신의 이해 방식대로 세상을 보려는 태도다. 세계관의 형성, 즉 세상을 그저 눈으로가 아닌 뇌로 해석하려는 것이다. 물론 사람이 언어적 개념으로 사유하며 사회제도와 관습의 영향권 아래 놓이게 되면 이런 눈이 대두하게 된다. 예를 들어, '관념의 눈'은 절대왕정 체제가 확립된 이집트 시대에 뚜렷하게 형성됐다.

'관념의 눈'은 '추상' 편과 '이성' 편으로 구분된다. 첫 번째 '추상The Abstract'은 내세를 보려는 태도다. 아마도 원시 시대에는 내세에 대한 뚜렷한 개념이 없었다. 눈앞에 펼쳐지는 세상이 자신의 전부였을 듯하다. 즉, 요즘과 같이 언어가 발달하지 않아 총체적으로 뭉뚱그려진 사고를 했을 거다. 하지만 이집트 시대가 되면서 상황이 달라졌다. 언어가 발달하고, 강력한 파라오가 생겼다. 만신에 대한 개념도 등장했다. 여기가 있으니 저기가 있고, 현세가 있으니 내세가 있고, 사람이 있으니 신이 있다는 등의 이분법적 개념이 형성된 것이다. 당대의 사람들은 이러한 관념으로 세상을 이해하는 데 익숙해졌고.

예컨대 이집트 미술은 절대자의 존엄과 내세에서의 번영을 잘 드러낸다. 조형적으로 보면 대표적인 네 가지 특성이 있다. 첫째, 뭔가 다른 세상 같다. 가령 이집트 무덤 벽화를 보면 그 공간은 우리가 들어갈 수 있을 법한 환영주의적인 생생한 장소가 아니다. 오히려, 모니터 스크린과 같은 칸막이에 가까운, 우리의 시선을 튕겨내는 텀블링이다. 이는 그 공간이 우리의 세상과는 차원이 다르다는 걸 보여주기 위해서다. 즉, 우리가 공감하기보다는 알 수 없는 경외심을 느

예술적 인문학 그리고 통찰

아메넴헤트 2세 무덤,
c. BC 1925
또는 c. 1895

끼기를 바란다. 결국 여기는 평범하고 거기는 특별하다는 것이다.

둘째, 뭔가 다른 사람 같다. 예를 들어, 이집트 파라오 석상 이소베크호
테프 4세의 석상 1732-1720 BC 을 보면 외계인과 같은 거리감이 느껴진다. 기
계처럼 각이 잘 잡혀 있는 게 마치 헌병이 총 들고 보초 서듯 딱딱하
고 비인간적이다. 이는 그가 우리와는 차원이 다르다는 걸 보여주기
위해서다. 즉, 조형 능력이 떨어져서가 아니다. 옛날 미라의 영정 회
화에서 얼굴의 각도도 자연스럽고 음영법도 생생한 것을 보면, 결국
일부러 그런 거다.

셋째, 크기가 다 다르다. 이를테면 이집트 무덤의 벽화를 보면 신과
파라오는 크다. 신하와 노예는 작고. 이는 그가 우리보다 중요하다는
걸 보여주기 위해서다. 벌에 비유하면 당대의 사람들 대부분은 일벌
이다. 여왕벌을 위해 목숨 바쳐 충성하다 삶을 마감한다. 반면 파라
오는 여왕벌이다. 한 나라를 끌고 가는 영적인 지도자와 같다. 결국
중요한 건 크다.

넷째, 형태가 대표적이다. 즉, 각각의 몸의 부위는 그 특성이 가장 잘 드러나는 각도로 형상화된다. 이집트 무덤 벽화를 보면 인물의 눈과 어깨는 정확히 정면, 얼굴과 손, 발은 정확히 측면으로 보통 그려진다. 게다가 손가락 열 개, 발가락 열 개가 다 드러나며 두 손과 두 발의 길이도 각각 같다. 이는 그들의 신체가 지극히 정상이라는 걸 보여주기 위해서다.

이러한 시선은 임신하면 병원에서 검사하는 '태아 초음파'로 비유할 수 있다. 이 검사는 태아가 세상에 태어나기 전에 이상이 없다는 걸 확인하려고 고안된 의학적 프로토콜protocol을 따른다. 말하자면 다 잘 보여야 한다. 만약 각도에 따라 태아의 손가락이 네 개 밖에 보이지 않으면 부모님은 긴장한다. 다 확인하면 비로소 안심하고. 마찬가지로 이집트 미술에서 환영주의적인 각도와 단축법으로 인물을 그린다면 보이지 않는 부분이 생긴다. 손발의 길이도 달라지고. 즉, 그게 싫은 거다. 마치 부모님의 마음처럼, 꼼꼼히 다 확인해야 비로소 마음이 놓인다.

내용적으로 이집트 미술의 대표적인 세 가지 특성은 다음과 같다. 첫째, 내세에 파라오가 건강하기를 바란다. 이는 조형적인 네 번째 특성, 즉 형태의 대표성과 연결된다. 예를 들어, 이집트 파라오의 석상처럼 한 손은 쫙 펴고 다른 한 손은 주먹을 꼭 쥐는 경우가 있다. 손을 잘 움직이는지 검사하려는 것이다. 이는 아기의 '죔죔' 놀이와도 같다. 또한 왼쪽 다리를 슬쩍 앞으로 빼는 경우가 있다. 발을 잘 움직이는지 검사하려는 것이다. 이는 다친 후 시행하는 재활 훈련과도 같다. 나아가 어색하게 씩 웃는 경우가 있다. 즉, 얼굴 근육이 잘

움직이는지 검사하려는 것이다. 이는 차
를 시판하기 전 점검하는 **최종 시험**과도
같다. 결국 파라오의 사지는 멀쩡해야
한다.

둘째, 내세에 파라오가 풍족하기를 바
란다. 이를테면 이집트 무덤 벽화를 보
면 사물을 그릴 때 가능한 겹쳐지지 않
는 나열식 구성을 따른다. 이는 컴퓨터
화면에 행, 열 맞춰 나열되어 있는 아이
콘icon과도 같다. 혹은 전략 게임에 활용
할 수 있는 다양한 종류의 게임 아이템과
도 유사하다. 결국 이 모든 사물은 파라

세헤테피브레의 좌상, 제12왕조,
BC 1919-1885

오가 내세에서 게임의 미션을 성공리에
완수하며 인생을 즐길 수 있도록 돕는 여러 도구, 즉 실용적인 자산
이다. 결국 파라오는 비빌 언덕이 있어야 한다.

셋째, 내세에 파라오가 신이 되기를 바란다. 파라오가 죽으면 내세에
입장하여 만신 앞에 서서 평가를 받는다. 과연 그들 중 하나가 될 수
있을지. 가령 심장의 무게가 가벼우면 합격, 무거우면 불합격하는 식
이다. 이는 예전의 **사법고시 합격**과도 같다. 즉, 자식이 잘되어 온 가
족을 일으키기를 바라는 부모님의 마음이 연상된다. 물론 여기서 자
식은 파라오, 부모님은 보통 사람이다. 결국 파라오는 출세해야 한다.

정리하면 이집트 시대에는 파라오가 최고다. 참 좋겠다. 생각하면
이집트 파라오의 무덤은 자신을 기리는 **기념관**이다. 무덤 벽은 자신

의 치적과 활약상을 그린 여러 장면들로 가득 채워진다. 마치 트로피나 상장이 담긴 액자가 빼곡한 선반처럼, 혹은 무공훈장을 너무 많이 달아 빈 곳이 없는 군복처럼. 파라오, 참 뿌듯하겠다.

또한 파라오의 무덤은 자신의 최후 생존을 위한 **지하 벙커**다. 즉, 무덤 벽은 군사와 군수물자, 농민과 곡식, 여러 신하와 노예들로 빼곡하다. 마치 지상 최후의 생존자가 되기 위해 핵폭발에도 살아남을 수 있도록 최첨단 시설과 장비, 물품으로 철저히 준비해 놓은 듯한. 파라오, 참 든든하겠다.

'관념의 눈'의 두 번째 '이성The Reason'은 세상을 이성적으로 보려는 태도다. 예를 들어, 이집트와 그리스 문명을 거치며 이성을 활용하여 자연을 장악하고 통제하려는 사람들의 시도는 더욱 구체화되었다. 이를 위한 당대의 대표적인 세 가지 방법은 다음을 들 수 있다. 첫째, '**수학**'이다. 한 예로 플라톤은 수학이야말로 진정으로 아름답다 주장했다. 즉, 명증하고 절대적인 수학의 논리체계를 통해 이데아의 세계가 비로소 드러난다는 거다. 훗날 수학이 사람의 합리성과 과학기술의 발전에 크게 공헌한 건 다들 아는 사실이다.

수학은 모두가 따라야 할 보편적이고 절대적인 원리를 가정한다. 예를 들어, '1+1=2'는 전 세계 어떤 지역에서 풀어도 정확히 같은 결과를 도출한다. 합의된 약속이기 때문이다. 게다가, '='의 왼쪽과 오른쪽은 언제나 동일률A=A의 관계를 가진다. 예를 들어, '1+1=2'는 '1=2-1'이나 '1=1'로 이어질 수 있고 '1+1+1=2+1'로 갈 수도 있다. 여기서 어떠한 경우에도 좌우 동일률은 깨지지 않는다. 결국 이런 걸 플라톤은 아름답다고 했다.

예술적 인문학 그리고 통찰

반면 플라톤은 수학이 아닌 것은 모호하다며 싫어했다. 즉, 좌우 동일률의 관계가 깨지는 걸 나쁘다고 봤다. 그는 '시인추방론'마저 제기하며 모든 시인은 이데아의 불완전한 모방자들이라 매도했다. 물론 여기서 시인에는 미술가도 포함된다. 예를 들어, 예술은 보통 'A=A'보다 'A=B'를 선호한다. 즉, '내 마음은 호수요'나 '시간은 금이다'와 같은 시적 은유법을 보면 애매모호하다. 하지만 뭔가 있다. 진리는 아니지만 진실은 있는 듯한.

둘째, '비율'이다. 예컨대 황금비율golden ratio 은 고대로부터 가장 아름다운 비율이라 여겨져 왔다. 이는 1:1.618의 비례 관계를 말한다. 대표적인 몇몇 작품은 다음과 같다. 조각가 페이디아스Pheidias 의 총감독하에 건립된 고대 그리스의 '파르테논 신전Parthenon'을 보면 건축물 사방으로 황금비율을 적용했다. 프랑스 파리 루브르 미술관에 소장된 〈밀로의 비너스Venus de Milo〉도 그렇다. 즉, 배꼽을 기준으로 위와 아래, 무릎을 기준으로 배꼽까지와 아래, 어깨를 기준으로 배꼽까지와 위에 모두 황금비율이 적용된다. 또한 레오나르도 다빈치의 〈인체 비례도Canon of Proportions〉 또한 배꼽을 기준으로 그렇다. 문제는 황금비율에 억지로 끼워 맞추려 하다 보면 다 그럴듯하게 보인다는 게 맹점이다.

한편으로 이탈리아 수학자 피보나치Leonardo Fibonacci, 1170-1250 는 황금비율을 피보나치 수열로 체계화했다. 이 수열은 순서대로 1, 1, 2, 3, 5, 8, 13, 21, 34, 55, 89, 144, 233, 377, 610, 987... 식으로 진행된다. 하나의 숫자는 앞의 두 숫자의 합이며, 뒤의 숫자를 앞의 숫자로 나누면 1.618, 반대로 앞의 숫자를 뒤의 숫자로 나누면 0.618, 나아가,

안티오크의 알렉산드로스,
〈밀로의 비너스(아프로디테)〉,
밀로스섬, 그리스,
c. BC 130-100

페이디아스, 파르테논 신전,
BC 447-438

레오나르도 다빈치 (1452-1519),
〈인체 비례도(비트루비안 맨)〉, c. 1490

두 칸 뒤의 숫자를 앞의 숫자로 나누면 2.618이 된다. 즉, 인접한 숫자들은 상호 간에 황금비율적인 관계망을 형성한다. 이는 수열의 숫자가 뒤로 갈수록 매우 정확해진다.

사실 '피보나치 수열'은 아귀가 참 잘 맞는다. 그래서 그런지 뭔가 있는 거 같은 느낌이 든다. 실제로 당대의 많은 지식인들은 이 수열이야말로 자연계에서 가장 안정된 상태라고 칭송했다. 플라톤이 이것을 알았다면 "거봐, 내가 뭐랬어! 내 말이 맞지?" 하며 엄청 좋아했을 듯하다.

'피보나치 수열'은 음악, 건축, 미술, 나아가 성형이나 주식 시장 등 다양한 분야에 아직도 적용된다. 한 예로 1938년 미국 회계사 랠프 넬슨 엘리엇Ralph Nelson Elliott, 1871-1948은 자신의 저서에서 '엘리엇 파동이론Elliott wave principle'을 발표했다. 주가에는 항상 반복되는 보편적인 곡선이 있다는 주장이다. 즉, 8개의 연속되는 파동으로 상승과 하락이 이어진다는 거다. 가만 보면 사람들의 엮어 내는 수준은 참 남다르다.

셋째, '기하학'이다. 예컨대 수학자이자 철학자이면서 정치가였던 피타고라스Pythagoras, 570-495 BC는 '피타고라스의 정리'를 통해 우주적 질서를 이해하고자 했다. 사실 기하학은 수학적인 비례가 시각적으로 적절히 활용된 예로 자연에 대한 이성의 우위와 통제를 잘 보여 준다. 가령 아무리 동그란 사과도 완벽한 '정원正圓'인 경우는 없다. 하지만 같은 지름의 완벽한 정원은 보편적으로 동일하다. 서울에서건 뉴욕에서건 어디서 그리든 상관 없이 그렇다. 물론 사람이 펜으로 그리면 불완전하기에 컴퓨터를 써야 하겠지만. 즉, 기하학은 사람

이 이성으로 달성한 놀라운 업적이다. 자연이 결코 따라 할 수 없는 것. 그러고 보니 기하학, 참 뿌듯하다.

게다가 기하학은 도시공학적 측면에서 장점이 크다. 특히 근대 산업이 추구했던 '효율성'에 잘 부합한다. 여러 도시공학자들이 말하는 이유를 대표적으로 세 가지로 정리하면 다음과 같다. 첫째, '지표적 방향성'이다. 예를 들어, 2017년 봄, 지상 123층, 555미터 높이의 롯데월드 타워가 개장했다. 주변에서 볼 때 이 건물은 압도적으로 높다. 그래서 운전하는 중에 멀리서도 잘 보인다. 즉, 이 건물은 내가 지금 어디쯤 있는지를 알려주는 좋은 지표가 된다. 마찬가지로 모래사막이 많은 이집트에서는 자고 일어나면 대지의 모양이 변하곤 한다. 즉, 나침반이 없으면 방향 파악이 수월하지 않다. 길을 잃기 쉽다. 결국 당대 사람들에게 피라미드는 거대한 등대이자 나침반이었다.

둘째, '이동 수월성'이다. 강남의 테헤란로는 강남 한복판을 동서 수평으로 가로지르는 도로다. 이는 행, 열을 맞춘 격자도로 구조에 기반한다. 즉, 뉴욕 맨해튼과 같은 미국 여러 도시를 벤치마킹한 거다. 이 도로의 탁월성은 정확한 위치 파악과 목표 지점으로의 신속한 이동에 있다. 물론 유기적으로 꾸불꾸불한 도로가 많은 강북과 비교하면 강남은 좀 비인간적인 느낌이 들기도 하지만.

셋째, '관리 감독성'이다. 행, 열을 맞춘 격자도로, 네모 반듯한 건물 외부와 내부 구조는 정리, 감시, 통제에 유리하다. 이를테면 숨은 공간이 많으면 CCTV의 사각지대가 되기 쉽다. 먼지가 끼는 등 위생적으로도 좋지 않다. 또한 군더더기가 많으면 단순, 명쾌할 수 없다. 예를 들어, 진공청소기 바닥 청소를 수월하게 하려면 바닥이 우

예술적 인문학 그리고 통찰

선 깔끔하게 정리되어야 한다. 더불어 공간이 열려 있고 구획이 명확해야 한다. 즉, 기왕이면 네모반듯한 게 편하다.

알렉스　이집트 미술에서 '태아 초음파'라니 웃긴다.

나　그렇지? 이집트 시대에는 내세가 진짜 세상이었으니까. 여기 이 세상은 어머니 배 속이고!

알렉스　그럼 파라오는 태아고 탯줄은 노예?

나　아하하. 그렇네. 결국 파라오만 고귀하게 태어나는 거니까!

알렉스　나도 그렇게 태어날래!

나　그러려면 절대왕정에서는 좀 어렵고 민주정치가 돼야지, 뭐. 그리스 시대 보면 그나마 귀족 남자 여럿이 목소리를 내며 정치에 참여하기 시작했지.

알렉스　그때가 되어서는 그래도 요즘같이 생각하기 시작했나? 내세의 시선은 뭔가 좀 답답해. 말이 도무지 안 통할 거 같아.

나　세계관 자체가 달랐으니까. 뭐가 꼭 낫다기보다는.

알렉스　요즘은 그 어느 때보다도 양성평등을 비롯한 인권 문제에 대한 의식이 더 고취되었으니 더 나은 거 아냐? 남자만 투표하던 시절 생각해 봐. 황당하잖아?

나　그건 그래. 현재를 사는 한 개인의 입장으로 보면 그때는 도대체 왜 그랬는지 이해하기가 좀 힘들지. 그런데, 요즘의 삶이 과거의 삶보다 무조건 낫다고 말하는 건 또 다른 문제가 아닐까? 그건 역사적 발전사관인데, 그게 맞는지는 사실 알 수가 없잖아?

알렉스 뭐, 요즘 사람들이 예전 사람들보다 더 행복한지 어떻게 알겠어? 사실 아닐 거 같기도 하고.

나 행복지수뿐만 아니라 세계관도 그래. 소위 지금의 상식에 부합하지 못한다는 이유로 과거를, 혹은 당시의 한 개인을 쉽게 재단해 버리는 시도는 자칫 잘못하면 사상적인 '**현재 제국주의**'라고 비판받을 수도 있겠지.

알렉스 시간 여행해서 예수님께 가서는 도대체 노예해방 운동은 왜 적극적으로 안 했냐며 무턱대고 매도하며 낙인찍는 거? 아니면 소크라테스 님은 도무지 양성평등 의식이 없다며 그분의 업적 전체를 확 폄하하는 거?

나 하하하. 맞네. 개인이 아니라 구조의 문제일 텐데 책임 소재를 개인으로 한정하고 한 가지 시선만으로 족쇄를 채워 버리면 참 황당하겠지. 다들 자기 시대에서 중요한 가치를 나름대로 진지하게 추구하며 참 열심히 살았는데! 세상에 큰 영향을 미쳤고.

알렉스 소위 폭력적인 악플이 문제네. 일방적이고 단선적인 주홍 글씨.

나 분명한 건 요즘은 누가 뭐래도 인권이 중요한 '**인본주의**'가 대세지. 이 시대의 상식적인 사람들은 다들 이걸 당연하게 여길 거고. 그런데 예전 서구사회에서는 신권이 중요한 '**신본주의**'가 대세였잖아? 그때의 사회적인 가치와 생각하는 방식은 지금과는 엄청 달랐겠지. 이렇게 차원이 다른 시대의 사람들이 만나면 막상 언어가 같다 해도 과연 대화가 수

예술적 인문학 그리고 통찰

월할까?

알렉스 거의 외계인을 만난 수준일 거 같은데?

나 맞아, 그런데 만약 한편에서 무턱대고 내가 옳고 네가 틀렸다는 태도로 나오면 싸움 나겠지. 사실 뭐 하나만 절대적으로 옳을 수는 없는 건데.

알렉스 생각해 보면 내가 옳다는 건 당대의 환상일 수도 있겠다. 그래야 떳떳하게 살지! 다 살자는 건데. 하지만 막상 천 년 후에 보면 지금은 이해할 수 없는 시절이라고 비쳐질 수도 있으니까 독단은 경계하고 인정할 건 인정해야겠지. 아, 천 년까지 갈 필요도 없을 듯.

나 응, 우리 시절, 그냥 훅 지나갈 수도 있겠지. 과도기에는 세대 갈등이 확 불거질 거고. 그런데 신본주의 전에는 과연 뭐가 대세였을까?

알렉스 왕권이 중요한 '왕본주의'? 음, 그런데 그건 특히 서양에서는 신본주의로 귀결되는 경우가 많을 듯하네. 뭔가 한 통속인 느낌이야.

나 당대의 기득권들이 종종 신을 내세워 자신의 권위를 보증받고 싶어 했으니까.

알렉스 이집트 파라오가 딱 그런 경우잖아? 자신도 결국에는 신의 하나가 된다는 신화적인 이야기를 등에 업고.

나 맞아, 반면에 유교의 경우를 보면 특정 신을 섬기기보다는 이를 추상적이고 폭넓은 개념으로서 우주적으로 지켜야 할 마땅한 도리라고 이해했는데.

알렉스 그렇다면, 신본주의 전의 대세는 원시 시대로 생각해 보면 '자연주의'?

나 맞네, 그때는 자연권이 중요했겠지.

알렉스 인간이 과연 자연을 존중했을까? 그때도 막 잡아먹었잖아? 생각하면 동물권 말살은 오늘내일의 일이 아니지. 물론 요즘에는 기술의 발전 등으로 더 심해진 측면도 인정할 수밖에 없겠지만.

나 옛날에는 서로 먹고 먹히는 상호적인 관계였지. 생태계의 순리에 따라 말 그대로 자연스럽게. 인간만이 잡아먹을 배타적인 권리를 가진 게 아니라.

알렉스 오, 그러네. 지금은 인본주의 시대라서 인간을 왕이라고 믿다 보니 서로 간에 자유와 평등을 엄청 의식하게 되었는데, 자연계로 시선을 확장해 보면 인간종種의 지독한 이기심이 막 느껴지긴 하는데?

나 그렇지? 동물이나 미생물의 입장, 혹은 돌이나 기계의 입장에서 보면.

알렉스 갑자기 팔이 안으로 굽는 걸? 인간만이 고등한 이성과 영적인 의식을 가졌으니 특별히 보호해 줘야한다는 논리가 머릿속에서 맴돌기 시작했어. 이기주의적으로.

나 하하하.

알렉스 그래도 이런 거시적인 시선의 전환, 재미있는데? 정리하면, '자연주의 인간'은 다른 동물과 균형을 이루었는데, '신본주의 인간'은 신과 연합하면서 동물을 차별하기 시작했고, 그

후에 '인본주의 인간'은 신으로부터 독립하게 되었다? 즉, 나만 잘났다?

나　오, 맞네! 그런데 나중에 컴퓨터가 컴권을 주장하면서 인권을 무시하기 시작하면 어떻게 하지? 아직은 의식이 덜 깨어서 인간과 연합하면서 눈치 보고 있는 단계지만.

알렉스　'컴본주의'라니 재미있네. 우선은 '컴본주의 인간'이 이기적으로 행동하고, 다음에는 '컴퓨터'가 이기적으로 행동하고, 이거 완전 공상과학 영화네. 이게 바로 역사의 궁극적인 발전 단계? 그리고 보면 나 아직도 발전사관을 채택하고 있는 느낌이야.

나　맞아, 역사가 꼭 자연주의, 신본주의, 인본주의, 컴본주의로 진행되어야 하는 건 아니잖아? 그건 세상을 단순화해서 읽어보는 하나의 방식일 뿐이지. 이것들 말고도 사이에 겹치거나 분화되는, 혹은 이동하거나 변모되는 얼마나 많은 주의가 펼쳐져 있는데! 그러니 독해 버전은 많을 수밖에 없어. 물론 기준과 목적, 그리고 필요에 따라 더 효과적인 읽기 방식은 있겠지만.

알렉스　그리고 보면 동양은 서양과는 주의의 진행 경로나 시기가 많이 다른 거 같아. 예컨대, 도교도 자연주의의 일종이잖아? 한편으로 20세기 초중반, 인본주의는 사회적 평등권을 추구하는 '사회주의'와 호흡을 맞춰 보려다가 결국에는 시장의 자유권을 추구하는 '자본주의'와 함께 대세가 되면서 21세기를 맞이했잖아.

나	와, 그렇네! 네 말대로 요즘 세상은 인본주의와 자본주의가 어우러져 만들어지는 느낌이야. 마치 음과 양의 관계처럼.
알렉스	가만, 인본주의와 컴본주의 사이에 자본주의를 끼워 넣어야 하나? 아니면, 자본주의는 과도기, 혹은 인본주의의 그늘이라 봐야 하나? 인본주의는 이제 망령인가? 자본도 하나의 컴퓨터? 자, 이제 제대로 헷갈리는 느낌이야.
나	하하하. 관심과 필요에 따라 구체적인 현상에 주목하고 이를 나름의 이야기로 설명하다 보면 정말 여러 흐름이 만들어질 수 있겠다. 설령 서양에서 특정 순서로 전개된 역사적 상황이 사실일지라도 앞으로도 그게 꼭 정답이 되어야 하는 건 아니지. 다른 지역에서, 혹은 같은 지역에서 그게 동일한 방식으로 계속 재연될 이유도 전혀 없고. 서로 얽히고 설키며 영향을 끼치는 변수가 얼마나 많은데. '다중우주론'을 보면 우리의 운명은 정말 무한대로 다르게 진행될 수 있잖아?
알렉스	꼭 다른 우주로 가지 않고 여기만 있어도 이해와 해석, 그리고 상상은 끝이 없지. 그래도 막상 한 개인의 입장에서 보면 당대를 지배하는 특정 세계관을 삶의 당연한 조건으로 받아들이지 않을 수는 없는 노릇이잖아? 보통은 무의식적으로.
나	맞아. 하지만 다른 세계관을 가진 사람이 보면 그건 당연한 게 아니라 색안경 끼고 거기 부합하는 대로 보려는 '확증편향 효과'라고 판단할 수 있겠지.

예술적 인문학 그리고 통찰

알렉스 뭐, 그러고 싶어서 그런 게 아니라 거의 그렇게 태어난 수준 아닐까? 즉, 개인보다는 구조의 탓이지. 그리고 그런 건 여러 세계관들을 비교할 수 있는 고차원적인 인식 능력이 있는 경우에나 가능할 거 같아. 오히려 대부분의 사람들은 마치 도형 자를 풍경에 대보면서 일치하는 거 찾듯이 자신의 생각에 부합되는 걸 더 좋아하지. 그런 게 있으면 비로소 안도하면서.

나 예술가로서 자기가 세상을 보는 방식을 솔직하게 잘 드러내는 것도 결국은 의도이자 능력이야. 세잔Paul Cézanne 을 보면 자연 풍경을 기본 입체 도형으로 구조화해서 그리려고 엄청 노력했잖아?

알렉스 그러니까 그게 당대의 한 경향을 잘 드러내는 자화상이 되었다?

나 응.

알렉스 조형적으로 말하자면 세잔은 '도형주의'에 경도되었던 거네! 그래서 그림이 좀 딱딱하게 느껴지는 것이고.

나 그렇지, 그런데 기하학으로 보면 당연히 그렇게 보이는 거니까 '너무 자연스럽지 못하고 딱딱하다'고 매도하면 좀 그렇지. 작가의 의도도 좀 존중해야 하잖아.

알렉스 감각적으로 평가할 수도 있지, 뭐. 세잔도 결국 자기 성향이 딱딱해서 그런 느낌으로 세상을 잡아낸 거 아니겠어? 예를 들어, 기하학 하면 각 잡힌 거 연상되잖아? 아무래도 군대 식같이. 너처럼 늦게 자고 늦게 일어나는 사람이랑은 결이

폴 세잔 (1839-1906), 〈생트 빅투아르산〉, 1902-1904

달라.

나 여기서 갑자기 내가 나오다니. 물론 세계관을 시대적인 가치나 사상보다는 집단적인 상식이나 습속, 혹은 개인의 기질이나 성향의 문제로 확장하면 결은 엄청나게 다양해질거야. 예를 들어, '네잎 클로버'!

알렉스 그게 왜?

나 뭐 눈엔 뭐만 보인다고, 네잎 클로버를 잘 찾는 사람들이 있잖아. 클로버에서 '3'은 평범하고 '4'는 특별하다고 믿는.

알렉스 '4'를 특별하게 생각하는 시선?

나 그렇지. 그런데 한자 문화권에서는 '4'를 죽을 '사死'자라 해서 꺼리는 시선이 있잖아?

알렉스 맞아, 어떤 빌딩 가면 '4'층 대신 'F'층이야. 웃기지?

예술적 인문학 그리고 통찰

나	그러니까! 갑자기 영어. 사실 영어에서 'F word'라 하면 그건 또 욕이 되는 거잖아?
알렉스	<u>흐흐흐</u>. 돌고 도는 거네. 이렇게 보면 이게 좋고, 저렇게 보면 저게 좋고.
나	결국 특정 문화권에 살게 되면 자연스럽게 거기 관습대로 세상을 보게 되지.
알렉스	집단의 관습이 개인의 관념으로 이어지는 거네!
나	맞아.
알렉스	그리고 보면 우린 '사주팔자', '점'을 본 적 없네?
나	그러네. 점 보고서 뭐에 딱 꽂히면 그게 계속 생각나면서 머릿속에 맴돌 수도 있잖아? 그러다 보면 또 생각하는 대로 되기도 하고.
알렉스	친구 보니까, 자기 듣고 싶은 말 들을 때까지 계속 점집을 옮겨 다니던데?
나	돈 많이 썼겠다! 그런데 그분 누구신지 아주 적극적인 분일세! 결국 점쟁이의 말을 빌려 자기가 내린 답을 말하게 하려는 거잖아. 그렇게 유도하는 심리전, 잘해야겠다!
알렉스	오, 긴장되는데? 점쟁이는 자기 생각을 강요하고, 나는 내 생각을 강요하고. 아닌 척하면서. 세뇌 같은 게 결국은 그런 거지?
나	내가 스스로 그렇게 생각하는 거라고 믿게 하는 게 중요하지! 크리스토퍼 놀란Christopher Nolan, 1970- 감독 영화 〈인셉션Inception〉 2010이 그렇잖아? 경쟁회사 회장에게 생각의 씨

앗을 쓱 넣어 주었는데 막상 그 회장은 그걸 자기 고유의 생각이라고 믿어 버리는 상황.

알렉스 정리하면 세상은 눈이 보는 게 아니라 뇌가 보는 것이다? 이를테면 아이스크림을 먹으면서 세상을 보면 세상이 달콤하게 보이는 것처럼. 즉, 뇌 속에서 일어나는 화학작용!

나 아, 그건 물질이 보는 거 아닌가? 뭐, 생각해 보면 물질이 생각을 바꾸는 건 맞으니까. 그런데 내가 아이스크림을 먹는다고 그렇게 보이진 않을 거 같은데.

알렉스 그러면 아이스크림은 일종의 도화선반응을 유발하는 계기인 거고, 더 중요한 건 사람들의 개별 작동 방식이겠네? 같은 아이스크림이 너한텐 별 효과가 없으니까. 즉, 너와 난 같은 자극에 반응하는 '생체지능 알고리즘'이 꽤나 다른 것이지.

나 갑자기 '너 자신을 알라'가 떠오르네. 가령 내가 '망치'면 세상에 박을 게 보이고, '렌치'면 조일 게 보이고, '집게'면 집을 게 보이고, '사포'면 갈 게 보이고.

알렉스 넌 뭐가 보여?

나 네가 보이고.

알렉스 웃겨.

나 어, 갑자기 안 보이네? 쇼핑몰이 보이는데?

알렉스 가만! 아직 시간 있네. 갈까?

나 (…)

3
신성 The Sacred 의 관점: ART는 고귀하다

나의 성은 한자로 '맡길 임任'을 쓴다. 임씨는 풍천 임씨와 장흥 임씨가 있는데 나는 장흥 임씨다. 할아버지께서는 1926년 장흥에서 태어나셨다. 그리고 네 명의 형제를 낳으셨다. 그중 내 아버지께서는 장남이셨다. 아버지께서는 아들 둘을 낳으셨다. 그중에 난 장남이다. 즉, 할아버지의 장손.

할아버지께서는 젊은 시절, 같은 임씨들이 모여 사는 장흥에서 공무원 생활을 하셨다 한다. 그러던 어느 날, 외부에서 오신 전도사의 설교를 듣고 큰 깨달음을 얻어 평생 살던 동네를 뒤로 하고 불현듯 떠나셨다고 한다. 마치 할리우드 애니메이션에 나오는 주인공의 모험처럼.

할아버지의 모험이라니 난 그게 참 낭만적으로 느껴졌다. 여하튼,

갑자기 신학도가 되신 거다. 그러고는 목사님이 되셨고. 결국 둥지를 틀고 은퇴할 때까지 목회 활동을 하신 곳이 바로 강화도다. 이렇게 장흥 임씨의 이주 계열이 하나 파생되었다.

내 기억은 할아버지의 강화도 시절부터다. 서울에서 나고 자란 나는 강화도 가는 길이 참 좋았다. 무슨 꿈과 희망의 나라로 가는 거 같은 설렘. 할아버지 교회는 참 아담하고 예뻤다. 설교를 듣다 보면 뭉클했고. 찬송가를 부르실 때 음정, 박자가 살짝 어긋나는 게 재미있기도 했다. 삼촌들은 식사하면서 그 점을 놀리곤 하셨다. 할아버지는 무안해하며 웃으셨다. 정말 가식 없고 순수하신 분이셨다.

할아버지가 보고 싶다. 임종 하루 전 어떻게든 병상에서 일어나 나를 꼭 안아주시면서 남기신 유언이 바로 "상빈아, 너는 세상 길로 빠지지 마라."였다. 그 눈빛, 그 품 안, 생생하다. 내 기억에 할아버지는 정말 깨끗하게 사셨다.

훗날 할머니 말씀이 할아버지께서도 어릴 땐 세상 길로 빠지신 적이 있단다. 상상은 안 가지만, 뭐 모든 사람은 불완전하다. 그래서 애달프다. 여하튼, 두 분께서는 평생 잉꼬부부셨다. 할아버지가 잔소리 하시는 걸 들어본 적이 없다. 할머니는 잔소리하시는 걸 은근히 즐기셨고. 할아버지 돌아가시고는 할머니가 정말 힘들어 하셨다.

나는 몹시 불완전하다. 자꾸 삐끗하다가도 다시 정신을 다잡는다. 마치 할아버지 말씀이 나를 붙드는 듯하다. 물론 내 바람이다. 확실한 건 그 말씀을 앞으로도 절대 잊을 수는 없을 거라는 사실이다. 그 목소리, 그 눈빛, 참으로 생생하다. 이제는 공기가 되어 내 주변에 계시는 그분.

이렇듯 누군가 나를 지켜보는 시선이 있다. '시선 9단계 피라미드' 중 3단계는 '신성고귀의 눈The Eyes of the Sacred'이다. 이는 나의 관점과는 다른 신성한 관점으로 세상을 보려는 태도다. 가치관의 형성, 즉 세상을 가치 있게 이해하는 방식을 따르려는 것이다. 물론 실용주의에 구속되지 않고 형이상학적인 가치를 추구할 때 이러

안드레이 루블료프 (1360s-1427/28/30),
〈삼위일체(아브라함의 환대)〉,
1411 또는 c. 1425-1427

한 눈이 대두될 거다. 실제로 '신성의 눈'은 기독교 가치관이 확고하게 확립된 유럽의 중세 신본주의 시대에 득세하게 된다.

'신성의 눈'은 '종교' 편, '신화' 편, '존경' 편으로 구분된다. '신성의 눈'의 첫 번째 '종교The Holy'는 세상을 신성하게 보려는 태도다. 한 예로 안드레이 루블료프Andrei Rublev의 〈삼위일체〉를 비롯한 여러 작품을 보면 요즘 일반적으로 따르는 '원근법'과는 상이한 체계가 드러난다.

이를테면 철길 양쪽의 쇠 빔은 일정한 거리를 두고 수평적으로 놓여 있을 뿐이다. 하지만 내가 만약 철길의 중앙에 서서 그 방향을 따라 지평선 쪽을 바라본다면 양쪽의 쇠 빔은 멀리 갈수록 모이며 한 점으로 수렴된다. 그 점이 바로 소실점이다. 즉, '일점 원근법'은 화면 안에 하나의 소실점을 가진 경우를 말한다. 물론 '이점 원근법'은 두 개, '삼점 원근법'은 세 개의 소실점을 가진 경우다.

원근법 역원근법

하지만 안드레이 루블료프의 작품은 안으로 수렴되는 소실점을 갖지 않는다. 오히려 원래는 수평을 이룰 거 같은 구조물의 양쪽 선을 화면 안쪽으로 이으면 갈수록 선이 퍼지는 걸 알 수 있다. 결국 화면에서 관람객을 향한 방향, 즉 바깥쪽으로도 선을 이으면 바깥의 어느 한 점으로 선이 수렴된다. 이런 체계를 '역원근법'이라 한다. 실제로 초기 중세회화를 보면 이런 예가 많다.

사실 '역원근법'에는 철학적인 의미가 담겼다. 물론 근대적인 '원근법'의 광풍이 불기 전이라서 관습적으로 쓰인 측면도 있겠지만. 예를 들어, '원근법'은 내가 주체고 대상이 객체다. 결국 주인공인 내가 나의 눈으로 세상을 바라보고 관찰하는 거다. 하지만 '역원근법'은 그러한 광학적인 체계를 뒤집는다. 즉, 개념적으로 보면 '역원근법'의 구조는 내가 그림을 보는 게 아니라 그림이 나를 보는 거다. 다시 말해, 내가 안으로 들어가는 게 아니라 그림이 나에게로 나온다. 성화의 경우 이는 매우 시사적이다. 내가 그분을 보는 게 아니라 그분께서 나를 보신다. 머리카락 한 올 한 올까지도. 다시 말해 신이 주체고 나는 대상이자 객체다.

미켈란젤로 부오나로티 (1475-1564),
〈최후의 심판〉, 1534-1541

또 다른 예로 미켈란젤로Michelangelo Buonarroti의 거대한 벽화,〈최후의 심판The Last Judgment 〉을 보면 위쪽에 위치한 예수와 주변 인물들의 크기는 크다. 반면 아래쪽으로 내려올수록 인물들의 크기는 작아진다. 가장 아래쪽 지상에 있는 인물들의 크기가 제일 작고. 이 또한 '역원근법'이다. 예컨대 내가 땅 위에 서 있으면 내 주변 사람들은 크다. 하지만 몇 층 위에 있는 사람들은 작다. 광학적으로 내 눈이 보는 세상 풍경이 바로 그러하다. 하지만 미켈란젤로의 작품은 이를 뒤집는다. 위가 크고 내가 서 있는 주변이 작다. 결국 저편의 천상 세계가 이편의 지상 세계로 쏟아지는 형국이다. 이 안으로 들어가려면 그분을 믿고 의지하는 수밖에. 즉, 칼자루는 그분께서 쥐고 계신다. 나는 대상이자 객체이고 약자일 뿐이다.

'신성의 눈'의 두 번째, '신화The Myth '는 세상을 신비롭게 보려는 태도다. 사람들은 보통 세상을 다르게, 새롭게, 매력적으로, 의미 있게

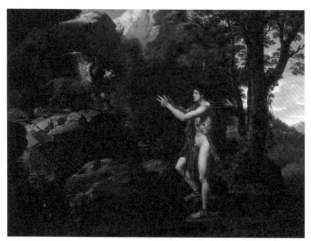

프랑수아 자비에 파브르 (1766-1837), 〈오이디푸스와 스핑크스〉, 1806-1808

보고 싶어 하는 본능적인 욕구가 있다. 세상이 지루한 건 싫다. 이를 해소하기 위해 신화는 사회적으로 순기능을 수행해 왔다. 즉, 세상은 알고 보면 경이로움과 의미로 가득 찬, 정말 살아볼 만한 곳이라고 속삭여 왔다. 한편으로 우리들에게 경고의 메시지를 전달하기도 하면서.

예를 들어, 프랑수아 자비에 파브르François-Xavier Fabre의 한 작품을 보면 오이디푸스와 스핑크스가 출현한다. 우선 스핑크스가 문제를 낸다. '아침엔 발이 4개, 점심엔 2개, 저녁엔 3개인 건?' 오이디푸스는 이를 맞춘다. '사람!' 그러자 스핑크스는 자괴감에 빠진다. 사실 오이디푸스는 인생이 꼬인, 신화 속의 한 인물이다. 어른이 된 후 부지불식간에 자기 아버지를 죽이고 어머니를 취하게 되었다. 그리고 이를 깨달은 후에는 크게 방황했다. 이 사건에 기초하여 프로이트는 오이디푸스 콤플렉스Oedipus complex라는 이론을 정립했다. 즉, 아버지에게

예술적 인문학 그리고 통찰

는 적대적이면서 어머니에게는 애착을 가지는 아들의 심리를 분석한 것이다. 이처럼 신화는 흥미로운 드라마다. 우리에게 시사적인 이슈를 던지며 사람을 이해하는 통찰력을 증강한다.

신화는 요즘도 계속된다. 즉, 옛날의 유물이 아니다. 고금을 막론하고 누군가 대단한 분이 우리의 앞길을 밝혀주길 은연중에 기대하는 심리는 항상 있었다. 마치 어릴 때 부모님께 의지하며 막연히 기대하듯이. 물론 자라면서 그 바람은 신, 영웅, 혹은 천재에게로 그 투사의 방향이 바뀌곤 한다. 아니면 자신이 스스로 그렇게 되든지.

신화는 다양한 매체로 전파된다. 예로부터 꾸준히 활용된 매체로는 단연 '소설'을 들 수 있다. 예컨대 1997년부터 2007년까지 출간된 7권의 소설, '해리 포터Harry Potter' 시리즈는 전 세계적으로 흥행에 성공해 영화로도 만들어졌다.

20세기 들어 파급효과가 커진 매체로는 단연 '영화'를 들 수 있다. 예를 들어, 2012년에 나온, 만화 주인공들이 한데 뭉쳐 지구를 구하는 영화 〈어벤저스The Avengers〉! 여러 영웅들이 나와 우리 마음을 든든하게 한다. 그들이 없는 세상은 뻔하고 평범하다. 결국 흥행에 성공, 처음 개봉한 이후로 후속편이 줄줄이 나왔다.

특히 이 영화에 나오는 주인공 중 그리스 신화에 나오는 인물로 천둥의 신 토르Thor가 있다. 즉, 그는 영웅이면서 신이다. 헨리 푸셀리Henry Fuseli의 작품 〈미드가르드의 뱀과 싸우는 토르〉는 토르가 괴물에 맞서 싸우는 장면을 담았다. 이렇듯 토르는 세상을 신비롭게 만드는 데 일조했다. 옛날부터 지금까지 죽.

가족이나 연인, 혹은 친구, 모두가 함께 참여할 수 있는 매체로는

단연 '놀이동산'을 들 수 있다. 예를 들어, 2017년, 알렉스와 나, 린이
는 서울 잠실에 위치한 롯데월드 어드벤처의 가족 회원이 되었다.
린이에게 꿈과 환상의 나라를 경험시켜주려고. 특히 저녁 8시에 선
보이는 대규모 퍼레이드는 정말 가관이다. 알렉스와 나도 함께 취하
곤 한다.

　'신성의 눈'의 세 번째 '존경 The Respected'은 세상을 가치 있게 보려
는 태도다. 사람들은 일반적으로 누군가를, 혹은 무언가를 믿고 따르
고자 한다. 즉, '가치의 추구'란 사람들이 스스로의 삶을 존중하며 살
기 위한 중요한 에너지원이다. '세상 모든 게 부질 없다, 즉 지켜야
할 가치가 눈곱만치도 없다'라는 생각이 드는 순간, 우울증은 물밀
듯이 몰려온다.

　예술작품은 작가가 믿는 가치를 잘 드러낸다. 한 예로 다비

자크 루이 다비드 (1748-1825), 〈호라티우스의 맹세〉, 1786

드Jacques-Louis David는 역사화를 통해 자신의 정치 성향을 다분히 드러냈다. 그의 작품 〈호라티우스의 맹세〉를 보면 상대편 장수에게 도전코자 전쟁터로 향하는 아들 셋과 그들을 배웅하는 아버지의 모습이 잘 그려져 있다. 비장하다 못해 거룩함이 느껴질 정도다. 대의를 위해 생명을 바치겠다는 가슴 타오르는 열정 때문에. 이와는 대조적으로 화면 오른쪽에 등장하는 세 형제의 부인들은 비통함에 잠겨 있다.

사실 내가 믿는 가치를 적극적으로 드러내고 나누다 보면 예술은 어느새 정치적이 된다. 앵그르 역시도 사람들을 선동하려는 정치적인 욕구가 강했다. 그는 실제로 나폴레옹Napoléon Bonaparte, 1769-1821이야말로 당대의 역사를 바꿀 진정한 영웅이라 생각했다. 〈왕좌에 앉

은 나폴레옹 1세〉를 보면 나폴레옹은 신과 다름없다. 마치 성화에서처럼 신을 그릴 때 사용하는 정면 구도와 당당한 눈빛으로 그려졌다.

장 오귀스트 도미니크 앵그르
(1780-1867),
〈왕좌에 앉은 나폴레옹 1세〉, 1806

알렉스 눈빛 하면 린이 아냐?

나 그렇지! 뚫어져라 쳐다보는 게 진짜 신기하잖아? 내가 절로 가면 절로 보고, 일로 오면 일로 보고.

알렉스 눈동자가 맑으니까 더 세 보이는 거 같아. 쏟아지는 느낌, '역원근법'이네!

나 아, 그렇네. 내가 보는 게 아니라 신이 나를 보는.

알렉스 (머리를 조아리며) 린이 님께 경배를.

나 뭐, 내 생각이 투영된 거겠지만, 린이는 정말 뭔가 다 아는 거 같은 눈빛 있잖아? 여하튼, 하도 보여지다 보니 내가 보는 게 보는 게 아니란 느낌이 들긴 해. 즉, 내가 어떻게 보일지 그 느낌을 보는 거지.

알렉스 나를 객관적으로 보는 느낌, 도사가 되는 거네!

나 하하, 그렇겠네. 매일 내 주관에 미쳐 살다가, 성화 보고, 거울 보고 마음을 다스린달까.

알렉스 그렇게 말하니까 결국 네 위주로 말하는 거 같은데? '신 위주로 공부했어요'가 아니라.

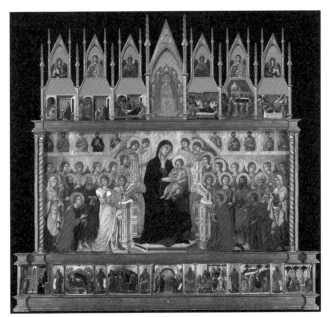

두초 디부오닌세냐 (1255/60-1318/19), 〈마에스타 제단 장식화(앞면)〉, 시에나 대성당,
c. 1308-1311

나　　하하, 그러니까 '신의 그림자'를 결국 걷어낸 건가? 사실, 주
　　　　어를 바꾸는 게 그렇게 어려운 거야! 내 인생에서는 내가
　　　　주인공이라 마음대로 하면 되는데... 하나님 나라에서는 내
　　　　위치가 딱 정해져 있잖아?

알렉스　어딘데?

나　　잠깐만, 여기 (스마트폰으로 보여주며) 두초 디부오닌세냐Duccio di
　　　　Buoninsegna 의 제단 장식화Maesta Altarpiece 작품 봐봐! 어때?

알렉스　사람 많네. 이 중에 눈 처진 사람을 찾으라고?

나　　<u>흐흐</u>. 사람들, 행, 열 맞춰 잘도 서 있잖아? 좌우 대칭으로
　　　　숫자도 똑같고?

슈테판 로흐너 (c. 1410-1451),
〈최후의 심판〉, 1435

앙게랑 콰르통 (c. 1410-1466),
〈성모의 대관식〉, 1452-1453

알렉스　한 명이라도 위치를 이탈하면 균형 깨지겠는데?

나　옛날 군대에서 그랬으면 바로 얼차려지.

알렉스　계급별로 서야 할 자리도 벌써 정해져 있을 거고.

나　그렇지. 주인공은 성모 마리아랑 예수님으로 당연히 정해져 있는 거고. 나는 조연으로서 나의 역할에 충실해야지.

알렉스　그러고 보면 성화에서는 그분이 무조건 주인공이네?

나　이거 한번 봐봐. 슈테판 로흐너Stefan Lochner의 작품은 예수님이 주인공, 앙게랑 콰르통Enguerrand Quarton의 작품은 성모 마리아가 주인공. 다들 중간 위에 떠 있고. 아래 사람들은 작고. 결국, '역원근법'이 되잖아?

알렉스	정말 쏟아질 거 같은데? 그러고 보면 성화에서 주인공은 몇 명이 독식하네?
나	그렇지! 신화로 가면 좀 더 주연 배우급이 많고. 생각하면 '살로메Salome'를 그린 작가Bernardino Luini, 1480/82-1532들은 엄청 많잖아?
알렉스	그 여자, 성경에 나오지 않아?
나	성경에 이름이 써 있진 않지. 아, 이거 한번 봐봐. 샤를 앙드레 반 루Charles-André van Loo, 1705-1765가 그린 〈포세이돈과 아미모네Neptune and Amymone〉!
알렉스	삼지창 든 사람이 포세이돈Poseidon?
나	응, 아미모네Amymone를 겁탈하려 한 삼림의 신 사티로sátiro를 바다의 신 포세이돈이 '네 이놈!' 하면서 쫓아내는 거야!
알렉스	ㅎㅎㅎ. 삼림의 신은 반인반수고, 바다의 신은 사람 모양이라니 바다의 신이 좀 더 유리하겠는데? 그래서 결국 둘이 잘 돼?
나	포세이돈이랑 아미모네?
알렉스	응!
나	어떻게 알았어?
알렉스	하하. 포세이돈이 사티로를 고용한 건가?
나	음모론, 전략 잘 짰네.
알렉스	결국 신화는 옛날 막장 드라마 같은 거네?
나	그렇게 볼 수도 있겠지. 그런데 다 막장은 아니고. (스마트폰을

피터르 브뤼헐 (c. 1525-1569), 〈추락하는 이카로스가 있는 풍경〉, 1555

보여주며) 아, 피터르 브뤼헐의 이 작품 봐봐. 누가 주인공인 거
같아?

알렉스　앞에 소 모는 사람?

나　아냐.

알렉스　뒤쪽 바다에 배?

나　아니, 더 가까워. 주인공은 바로, 배 앞에 물에 빠져 첨벙대
는 사람.

알렉스　뭐야, 너무 작잖아!

나　이 사람이 이카로스Icarus 야! 아버지의 경고를 무시하고, 밀
랍으로 날개 붙여 날다가, 태양에 너무 가까이 가는 바람에
그만 밀랍이 녹아서 바다에 떨어져 버린 비극의 주인공.

알렉스　들어봤다. 이거 아이언맨 초기 모델 아냐? 문제 많았네.

나　아하하, 그러니까, 그때 기술력이 좀... 여하튼, 신화는 이렇

예술적 인문학 그리고 통찰

자크 루이 다비드 (1748-1825), 〈생 베르나르 고개를 넘는 나폴레옹〉, 1801

게 일상 속에 녹아들어 있는 거야!

알렉스 히히, 그렇게 보니 귀엽네. 신경 안 쓰고 보면 놓칠 수도 있는데. 즉, 세세히 보면 우리 주변은 신비로움으로 가득 찬 세상이라 이거지?

나 그렇지! 아, 다비드의 유명한 작품 있잖아? 나폴레옹은 말 타고 우리 보고 있고, 말이 '이히힝' 하면서 앞발 드는 거!

알렉스 알지. 나폴레옹 멋지게 그렸잖아? 정치 선전물. 그러고 보니 소위 '삐라전단'네, 이거!

나 뭐, 몰래 뿌린 전단지는 아니니까. 오히려 대놓고 광고하는 거지! 여하튼, 나폴레옹이 보고, 얼마나 좋았겠어?

알렉스 그러니까, 광고 촬영했는데 후반 작업이 참 잘된 거네. 가만 보니 자기도 자기가 저렇게 잘생긴지 몰랐던 거지! 물론 남들이 실물 보면 광고랑 도저히 연결 자체가 안 될 수준으로. '너냐? 장난해?' 뭐, 이런 식으로.

나 하하. 나폴레옹 눈으로 보면 '이게 실화냐?' 결국, 그 사람한테는 그게 꿈과 희망의 나라 아니겠어?

알렉스 희망사항... 그러니까 개인적으로 보면 신화적 이미지 맞네! 꿈과 희망의 눈으로 세상을 보는 것. 그렇게 보면 예술적으로 보는 게 다 그런 거 아냐?

나 '야, 이렇게 볼 수도 있겠구나! 흥미진진하네' 뭐, 그런 느낌? 결국 예술은 드라마지!

알렉스 너, 드라마 안 보잖아?

나 진짜, 어떤 분이 나보고 의외라 그러더라? 예술가는 드라마 많이 봐야 하는 거 아니냐면서.

알렉스 그래? 그건 좀 선입견 같은데.

나 몰라. 난 그냥 드라마 보지 않고, 드라마 그릴게!

알렉스 그래.

4
후원자_{Sponsor}의 관점:
ART는 자본이다

나는 작가다. 내가 좋아하는 일을 하면서 이를 통해 수익도 올릴 수 있다면 큰 축복이다. 하지만 이는 말처럼 쉽지만은 않다. 말하자면 우선 수익을 올리기가 쉽지 않다. 또 막상 그렇게 되면 좋아하는 일이 변질되거나, 아니면 일이 구속이 되는 경우가 종종 발생한다. 결국 수익과 관계 없이 내가 좋아하는 일을 묵묵히 알아서 하는 게 최고다. 하지만 휘둘리지 않는 건 어떤 경우에도 결코 쉽지 않다.

'후원자'가 되는 경로는 다양하다. 크게 보면 보통 두 가지로 나뉜다. 먼저 그냥 그림이 좋아서 빠져드는 경우다. 즉, '순수한 취미.' 다음으로 재테크 수단으로 활용하는 경우가 있다. 즉, '경제적 투자.' 물론 둘은 그 속성이 제법 다르다. 하지만 보통 그 관심이 두 가지 모

두에 해당하는 '후원자'가 많다. 물론 충분히 몰입해야 그 분야의 전문가가 된다. 그러다 보면 재테크를 잘할 가능성도 따라서 높아진다.

작가에게 영향력을 행사하는 '후원자'는 요즘도 많다. 가령 친분을 쌓은 작가와 직접 대화를 하는 경우가 있다. 또는 자신이 운영하는 기관의 자체적인 사업이나, 사회 전반의 문화 지원 사업을 통해 영향을 줄 수도 있다. 더 빈번하게는 갤러리 사장님이 '후원자'를 대변하는 경우도 있다.

대부분의 관계는 건강하다. 그런데 그렇지 않을 때도 많다. 물론 당황스러운 주문이 있으면 주변 사람들에게 그게 알려지곤 한다. 이런 경우는 수익을 목적으로 하는 상업 갤러리에서 종종 발생한다. 주변에서 들은 몇몇 사례는 이렇다. 우선 '다음에는 인물을 왼쪽에 앉혀 그려주세요'처럼 잘 팔리는 경향을 양산하라는 경우다. 또 다른 예로 '더 밝게 그려주세요'와 같이 구매자의 기분을 좋게 해 달라는 경우도 있다. 혹은 '그분 댁의 복도 끝에 걸려고 하는데 새파란 색이 어울릴 거 같대요. 거기 어울리게 그려주세요'처럼 그림보다 인테리어가 선행하는 경우다. 이 밖에도 참 많다.

물론 의식 있는 작가는 일반적으로 넘지 말아야 할 선을 딱 긋는다. 나도 그렇다. 그게 장기적으로 편하다. 그러지 않으면 자꾸 외부에서 개입한다. 조금만 더 건드리면 될 거 같으니. '뭐, 어때' 하고 조금씩 따르다 보면 어느 순간 나도 모르게 끌려가게 마련이다. 즉, 타성에 젖고 힘이 빠지게 되는 것이다. 물론 작품은 장식이 아니다. 순수한 동기가 훼손되는 걸 좋아할 사람은 없다.

하지만 미술계도 사회다. 완전히 관계를 끊을 수는 없다. 따라서

예술적 인문학 그리고 통찰

작가는 입장을 확실히 해야 한다. 예컨
대 적과는 사업상으로만 만나거나, 적
과의 불편한 동침을 지속하거나, 적과
진짜 사랑하거나, 혹은 내가 바로 적이
되거나, 아니면 만약 가능하다면 적이
더 이상 적이 아닌 생산적인 관계로
만들거나 해야 한다.

피터르 브뤼헐 (c. 1525-1569),
〈화가와 후원자〉, 1565

　여하튼, 작가가 자신의 입장을 잘 정
리하려면 '후원자'의 마음을 이해하는 게 중요하다. '시선 9단계 피라
미드' 중 4단계는 '후원자(자본)의 눈The Eyes of Sponsor'이다. 이는 내가
가진 권력을 활용하여 세상을 만들어가려는 태도다. 즉, 자신이 원하
는 방식으로 세상에 영향을 끼치려는 것이다. 물론 형이상학적인 가
치보다는 실용주의를 추구할 때 이러한 눈이 대두될 거다. 예를 들
어, '후원자의 눈'은 르네상스 시대, 중상주의를 통해 부의 축적을 이
룬 유럽의 자본가들 사이에서 유행하게 된다.

　'후원자의 눈'은 '선호' 편과 '참여' 편으로 구분된다. '후원자의
눈'의 첫 번째 '선호They Like'는 자신이 보고 싶은 세상을 사려는 태도
다. 예컨대 피터르 브뤼헐의 작품 〈화가와 후원자〉를 보면 왼편에는
붓을 든 작가가 입은 굳게 다문 채로 눈에 힘을 주고 있고, 오른편에
는 작가 바로 뒤에서 같은 방향을 바라보며 무언가를 말하고 있는 듯
한 '후원자'가 있다. 마치 작가의 눈과 손은 '후원자'의 지시대로 움직
여야만 하는 상황 같다. 즉, '후원자'는 자신이 보고 싶은 세상을 작품
으로 가시화하고자 작가의 기술력을 빌린 것이다. 물론 작가의 입장

에서 이는 충분히 가능하다. 만족할 만한 보상이 따른다면.

사실 광의의 의미에서 '시선 9단계 피라미드' 중 3단계인 '신성의 눈'에 속하는 여러 작품들은 4단계인 '후원자의 눈'으로도 충분히 논의될 수 있다. 가령 성화 제작을 의뢰한 당대의 성직자들도 일종의 '후원자'다. 생각해 보면 성화를 그린 당대의 작가들 모두가 마음 깊은 곳으로부터 신실한 종교인이었을 리는 없다. 즉, 돈이 되니 그린 거다. 예를 들어, 성모 마리아와 아기 예수 그림이 이렇게 세상에 많은 건 다 이유가 있다. 잘 팔려서다. 결국 수요와 공급의 법칙으로 설명될 수 있다.

하지만 협의의 의미에서 '신성의 눈'과 '후원자의 눈'은 분명히 다르다. '신성의 눈'은 고귀한 대의에 대한 믿음, 즉 형이상학적인 태도와 관련된다. 반면 '후원자의 눈'은 나의 개인적인 선호, 즉 형이하학적인 태도와 관련된다.

여기서 주의할 점은 개인적인 선호라 해서 그걸 유일무이한 개성이라고 단정지을 순 없다는 거다. 사실 사람들은 알게 모르게 당대의 유행에 영향을 받고 당대의 조건에 한계 지어진다. 시대마다 '후원자'들 사이에서 유행하던 장르, 소위 다들 갖고 싶어하는 작품이 있었다는 게 그 예다.

대표적으로 두 가지를 들면 먼저 '여성의 아름다운 누드'가 있다. 예컨대 윌리암 아돌프 부그로William-Adolphe Bouguereau 의 작품 〈비너스의 탄생〉을 보면 아름다운 나체의 여인이 자기 몸이 잘 관찰되도록 자세를 취해 준다. 혹시나 보는 사람이 불편해 할까 봐 시선은 돌린 채로. 또한 한쪽 다리로 몸을 지탱하며 자연스럽게 인체의 곡

선을 S자형으로 만드는, 그리스 시대에 성립된 콘트라포스토contrapposto 자세를 취한다. 즉, 이 작품은 관객을 위한 서비스에 충실하다. 사실 당대에는 남성보다 여성의 누드가 훨씬 많이 그려졌다. 이를 통해 당시의 '후원자'는 대부분 남자였음을 어렵지 않게 추측할 수 있다.

윌리엄 아돌프 부그로 (1825-1905), 〈비너스의 탄생〉, 1879

물론 여성의 누드가 많이 그려진 건 시대적인 요구였다. 여성의 몸이 절대적으로 더 아름다워서가 아니라. 예를 들면 그리스 시대의 요구는 달랐다. 그리스 조각을 보면 남성 누드가 더 많다. 특히 초기에는 남성만 누드였다. 남성의 육체가 더 아름답다고 생각했기 때문이다. 물론 이는 남존여비男尊女卑의 시대적인 분위기 탓이 크다. 당시에는 서 있는 젊은 남성을 쿠로스Kouros, 여성을 코레Kore 라 했는데 쿠로스가 몸의 근육을 여실히 드러내는 누드였다면 코레는 보통 화려한 옷을 입고 있었다. 즉, 여성의 몸을 덜 아름답다고 여겨서 옷으로 포장하려고 한 듯하다. 마침내 기원전 350년경, 프락시텔레스Praxiteles, 395-330 BC 가 미의 여신 아프로디테Aphrodite 를 조각한 게 그리스 최초의 나체 여인상이라고 일컬어진다.

다음, '만개한 꽃'을 들 수 있다. 얀 반 하위쉼Jan van Huysum 의 꽃 그림 〈테라코타 화병에 담긴 꽃〉을 예로 보면, 생기 넘치는 흐드러진

〈쿠로스〉, 그리스, 아티카,
c. BC 590-580
미소: 영원한 생명력
왼발: 영원한 기동력

〈코레〉, 그리스, 아테네,
아크로폴리스,
c. BC 530

프락시텔레스, 〈크니도스의 아프로디테〉,
로마 시대 복제된 대리석 입상,
BC 350-340

꽃망울이 참으로 아름답다. 게다가 그림 속의 꽃은 시들지도 않는다. 여기서 옛날에는 그랬을 법한 한 가지 웃기는 상황을 상상해 본다. 우선 '후원자'는 남편이다. 그가 여성의 누드만 잔뜩 사서 집 안을 거의 도배해 놓다시피 한다. 그러곤 허구한 날 관음증적인 시선으로 이를 즐긴다. 결국 그의 부인이 째려보기 시작하고… 즉, 이런 류의 불화를 미연에 방지하려면 꽃 그림이 최고다. 남녀노소를 불문하고 동서고금을 막론하고 꽃이라면 다 좋아한다. 꽃 그림은 가히 미술업계의 스테디셀러다.

'후원자의 눈'의 두 번째 '참여They Are'는 자신이 직접 세상에 참여하는 모습을 보려는 태도다. 생각해 보면 기왕이면 돈을 지불하는데 작

예술적 인문학 그리고 통찰

얀 반 하위쉼 (1682-1749),
〈테라코타 화병에 담긴 꽃〉, 1736

품 안에 자기 자신도 넣고 싶다는 생각은 지극히 자연스럽다. 실제로 많은 '후원자'들이 작가들에게 이를 적극적으로 요구했다. 당시에는 작품 제작에 들어가기 전부터 작가와 계약을 하는 게 일반적이었다.

예를 들어, 얀 반 에이크Jan van Eyck의 작품 〈대법관 롤랭과 성모〉를 보면 '후원자'가 작품 왼편에 그려졌다. 오른편에는 성모 마리아와 아기 예수, 그리고 뒤로 천사가 있다. 우선 조형적인 대칭 구도가 재미있다. 즉, '후원자'가 성모 마리아와 대등해 보인다. 다음, '후원자'는 성모 마리아를 향해 시선을 부릅뜨고 있다. 반면 성모 마리아는 고개를 떨구고 있다. 물론 기도하는 손 모양을 하기는 했지만 '후원자'의 태도는 분명 권위적이다. 마치 면접관과 같은 느낌. '후원자'는 아마도 완성된 작품을 걸어 놓고 엄청 뿌듯했을 거다.

얀 반 에이크 (c. 1390-1441),
〈대법관 롤랭과 성모〉, 1435

제임스 모베르 (1666-1746),
〈가족〉, 1720s

　다음, 제임스 모베르James Maubert 의 한 작품에서는 한 가족이 보인
다. 아빠, 엄마, 남동생과 누나가 등장한 이 작품은 요즘으로 치면 집
안 거실에 걸릴 법한 대형 가족사진과 같다. 물론 옛날에는 사진관
이 없었다. 따라서 집안이 풍족한 사람만 화가에게 가족 회화를 주
문할 수 있었다.

　나는 사실 이 가족을 모른다. 하지만 작품을 보면 누가 집안의 권
력자인지 대충 짐작이 간다. 여기서 또 한 가지 웃기는 상황을 상상
해 본다. 우선 부인은 작가에게 아마 이렇게 주문했을 거다. "저랑
아들은 중간에 성모 마리아와 아기 예수 도상으로 그려 주세요. 그
리고 남편이랑 딸은 옆에 놓든지 말든지…" 웬걸, 남편은 약간 뒤쪽
에 조명을 못 받아 얼굴이 그늘진 상태로 그려졌다. 깊은 상념에 잠
긴 듯하다. 아마도 작품 가격이 상당했나 보다.

　한편 디르크 야코브스존Dirck Jacobsz 의 작품 중에는 네덜란드 암스테

예술적 인문학 그리고 통찰

디르크 야코브스존 (c. 1496-1567), 〈암스테르담 사격 단체의 단체 초상화〉, 1532

르담의 한 사격단체 회원들의 집단 초상화가 보인다. 요즘으로 치면 이는 한 동호회의 단체 사진과도 같다. 나는 사실 이 단체를 모른다. 그래서 그런지 작품을 보면 누가 권력자인지 선뜻 짐작이 안 간다. 여기서도 한 가지 웃기는 상상을 해 본다. 그들은 작가에게 아마 이렇게 주문했을 거다.

회원A 다들 주인공으로 만들어주셔야 되요, 꼭이요! 우리 연회비 똑같이 냈거든요.

작가 아, 그럼, 누구는 크게 누구는 작게 그리지 않고 다들 같은 크기로 그릴게요.

회원B 좋아요. 그런데, 그렇게 해도 결국은 중간에 들어가는 사람

이 더 주인공이 되는 거 아니에요? 뒤에 있는 사람보다 앞에 있는 사람이 더 중요하게 보일 거고.

작가 그러면 중간에 있는 사람은 얼굴을 조금 작게 그릴게요. 뒤에 있는 사람은 조금 크게 그리고요.

회원C 어떤 사람이 더 멋있게 생기거나 표정이 생생해서 더 튀거나 하면 안 되는 거 알죠?

작가 네, 그러면 조명도 일정하게 하고 얼굴 각도도 비슷하게 해서 혼자 튀지 않게, 엇비슷하게 그릴께요.

회원D 그렇게 해 주세요.

작가 그런데 완벽할 순 없는 거 아시죠? 예를 들어 안 튀려면 조명이 똑같고 얼굴 각도가 똑같아야 하는데, 그러면 자연스런 맛이 뚝 떨어져서 다들 딱딱하고 어색해 보일 거예요.

회원A 아니, 생생하게 그려주셔야죠!

작가 여하튼, 여러분들 요구사항을 최대한 반영해서 그릴 테니 살짝 변주하는 건 인정해주셔야 해요. 안 그러면 작업 못해요.

회원B 잘 부탁해요. 대신, 우리가 종종 과정을 보면서 추가사항이 생길 경우에는 그때그때 말씀드릴게요.

작가 그, 그러세요. 우선 여러분들의 복장을 정해야 하는데...

회원C 그건 당연히 통일해야죠. 우리 공동으로 맞춘 유니폼이 있어요. 사냥할 때 입는 것.

작가 작품 크기는...

회원D 크기별 가격이 아, 여기 가격표 보고 정하면 되죠? 대략적

인 제작 기간도 아래 적혀 있네.

작가 네, 대략적인 거니까, 세부 항목 정해지면 다시 협의하셔야 해요. 이건 확정된 견적이 아니에요.

회원A 네, 알았어요!

작가 그리고 단체 사진이니까 수직보다는 수평 구도를 추천하고요. 너무 길게 변형된 거보다는 일반적인 비율이 무난할 거 같아요.

회원B 그렇게 해 주세요.

작가 이제 행, 열 맞추어 순서 정해야 하는데 총 몇 명이죠?

회원C 17명이요. 현재 기준으로, 정회원만.

작가 17명이면, 한 3줄로 서면 될 거 같은데. 그런데 딱 안 나눠지네요. (펜으로 종이에 그려 보여주며) 앞부터 6, 6, 5 할까요? 아, 변화가 좀 필요한데, 6, 7, 4 어때요? 이 형식으로 여러분 기수나 나이별로 위치를 정할 수 있어요?

회원D 한번 해 볼게요. 다른 형식이 더 나을 수도 있고요. 이건 좀 생각해 봐야겠네요. 제비 뽑기할까요?

회원A 그래도 회장님이 중간에 있긴 해야지?

회원B 대신 얼굴은 좀 작게 그리고요.

회원C 전임 회장님은?

회원D 골치 아프네. 앞쪽에?

회원A 싫어하시면?

회원B 그럼, 현 회장님과 전임 회장님은 옷을 좀 바꾸든지. 그래도 원칙적으로는 공평한 느낌으로 가야지!

회원C	이거 우리 마음대로 정하기는 좀 그렇고. 결국 총회 열어서 모두 모였을 때 다 함께 협의해서 결정할 사안이 맞는 거 같은데?
회원D	그러네. 그럼, 작가님, 최종 결정되면 다시 말씀 드릴게요!
작가	그러세요. 그런데 늦어지면 다른 주문이 먼저 들어갈 수도 있어요. 그러면 제작 기간은 더 늘어나요! 그리고 옷 색감 등에 따라 좀 비싼 안료가 필요할 수도 있고요. 즉, 재료비는 구도와 의상이 확정돼야 정확해져요. 가지고 계신 건 가장 기본이니까, 플러스알파는 아직 반영하지 않은 거예요!
회원A	네, 정하는 대로 말씀드릴게요. 그럼, 조만간 연락할게요!
작가	네.

옛날엔 이런 류의 계약에 의해 제작된 작품이 참 많았다. 물론 협의와 조율의 과정은 결코 쉽지 않다. 시간이 많이 걸린다. 사실 함께 결정하기 시작하면 끝이 없고. 반면 모든 걸 홀로 다 결정하면 그나마 낫다. 여하튼, 어떤 경우에도 당시 작가는 계약서를 잘 써야 했다. 아마 처음에는 실수를 많이 했을 듯하다.

이에 반해 카메라로 찍는 요즘의 단체 사진은 한결 쉽다. 사실 사진 촬영은 그 속성상 회화 제작에 비해 감 놔라 배 놔라 하는 주문이 확 준다. 아마도 제작 비용이 훨씬 낮고, 자주 찍을 수 있고, 작업이 순식간에 끝나는 데다가 기본적으로 환영주의적인 원근법에 기초하는 걸 당연하게 생각하다 보니 그럴 것이다.

알렉스 작가, 진짜 피곤했겠다!

나 주문자들도 마찬가지지.

알렉스 네가 작간데 내가 감정이입을 하네.

나 하하. 작가의 아내라. 여하튼, 주문자가 혼자면 괜찮은데, 여럿이면 이거 완전 사회생활이지.

알렉스 그렇네. 너한테 내 초상화 의뢰했을 때 난 괜찮았는데.

나 난 안 괜찮았지. 2014년인가? 그때 협의와 조율의 과정은 전혀 없었지. 난 그냥 열심히 그렸잖아? 가끔씩 주문자의 눈으로 빙의하며.

알렉스 잠깐, 내 눈으로? 네 눈으로 그려야지!

나 어, 이러면 주문자랑 로맨스?

알렉스 키득키득. 그러고 보니 작가와 모델만 그런 게 아니라, 주문자랑 작가도 불안불안?

나 하하. 그런 듯.

알렉스 넌 주문자랑 문제 없었어?

나 난 직접 거래 안 하잖아. 가능하면 서로 안 보는 게 좋아. 친해지면 개입이 시작된다니까?

알렉스 다들 그런 가 봐. 격식 차리면 서로 상처 안 주는데...

나 저번에 뉴욕에서 만난 한국계 미국인 아트 딜러 있잖아?

알렉스 아, 그 한국말이 조금 서툴던 분.

나 그 친구가 하는 말이 한국에서 온 작품 수집가를 만날 때면 한국말을 못 하는 듯이 아예 안 쓴다잖아? 다 경험에서 비롯된 학습 효과지.

알렉스 이유는?

나 그 친구 말이 한국말을 쓰면 상대가 '이봐요' 하면서 뭔가 깔보는 시선이 느껴진다는 거야. 뭐, 다들 그런 건 아니겠지만. 여하튼, 이중 기준을 갖게 되는 여러 이유 중 하나가 '친밀도' 아닐까?

알렉스 그러니까, 사람들 심리가 참 희한해. 오히려 아예 남이라 이해 못 하면 더 존중하는 듯하고. 아마도 자신의 세력을 부릴 만한 대상이 상대방의 주변에 없다 보니, 혹은 반대의 경우는 있을 수 있는데 아직 파악이 되지 않았으니 경계감을 늦출 수가 없어서 그런지.

나 그런 심리도 한몫하겠다. 여하튼 요즘은 작가와 '후원자'보다는 갤러리와 '후원자'의 관계가 좀 더 밀접한 듯해. 가령, 갤러리가 먹고살려면 여러 작가가 있어야겠지만 '후원자'는 그보다 훨씬 많아야 할 테니까. 즉, 고객 관리 잘해야지.

알렉스 다 사업이지, 뭐!

나 그러니까! 작가는 작품 한다고 자부심 느끼는데 사업의 관점으로 보면 다 상품이야! 그렇게 보면 시기별로 유행하는 상품이 딱 있고. 꼭 '후원자'가 뭐라 안 해도 스스로 유혹되는 거지.

알렉스 옛날에는 여성 누드가 그런 거였잖아? 여성을 상품화하는. 그때는 대부분 남성이 '후원자'였으니까 그게 가능했다는 거지? 요즘도 그러고 있으면 사회적으로 비난이 장난 아닐 텐데!

나	그렇지! 작품은 시대의 반영이잖아? 그러고 보면 옛날에는 여성을 시선의 주체가 아니라 대상으로 삼는 경우가 참 많았지. 반면 이제는 그렇게 보는 걸 지양하는 사회적인 분위기가 형성되었고. 헤겔 식으로 말하면 시대정신이 발전하면서 사람들이 교양을 쌓게 되었으니까.
알렉스	작품 봐봐.
나	어, 잠깐, (스마트폰을 보여주며) 장 레옹 제롬Jean-Léon Gérôme의 〈피그말리온과 갈라테아〉라는 작품을 보면 피그말리온이란 조각가가 자기가 만든 여인 조각상과 사랑에 빠지거든?
알렉스	어, 이런 작품 여러 개 본 거 같은데?
나	역시! 이거 그린 작가들 많아. 심리학 용어 중에 피그말리온효과Pygmalion effect가 그거잖아. 즉, 내가 정말 기대하면서 관심을 주면 상대방이 더 잘하게 된다는 원리.
알렉스	이 작품은 그런 내용 아닌 거 같은데?
나	왜?
알렉스	피그말리온 효과는 상대방이 잘 되게 하려는 거잖아? 예를 들어, 부모가 자식에게 '천재다, 천재다' 아님, '공부 잘한다, 잘한다' 하면 탄력 받아서 진짜 그렇게 되는 것처럼.
나	아, 그러고 보니까 이 작품에서 칭찬해 주는 게 여인 조각상 잘 되라고 그러는 건 아니구나? 즉, 뼛속까지 자기 결핍감을 충족하려는 이기심. 다 자기 나르시시즘이지!
알렉스	남자들이란...
나	사회적으로 힘을 가진 자들의 허영, 자메 티소트James

장 레옹 제롬 (1824-1904),
⟨피그말리온과 갈라테아⟩, 1890

자메 티소트 (1836-1902),
⟨여행자⟩, 1883-1885

Tissot가 그린 여러 작품을 보면 잘 나갈 것 같은 중년 신사
와 화려한 옷을 입은 여인이 딱 밀착해 있어.

알렉스　　마치 장식품처럼?

나　　　　작품 보면 그런 느낌 딱 주지!

알렉스　　그럼, 놀아주는 거니까, 뭐 답례가 있어야지?

나　　　　그래서 꽃 그림 배달 서비스? 꽃 그리는 작가들 참 많잖
아? 이번엔 누구 걸 사줄까.

알렉스　　가방 보러 갈래?

나　　　　나 글 써야 하는데...

알렉스　　금방 올게.

나　　　　(…)

5
작가_{Artist}의 관점:
ART는 자아다

내가 순수미술을 좋아한 이유는 내 마음대로, 나를 위해 그릴 수 있어서다. 즉, 소비자를 위한 상품을 만들기보다는 나를 위한 작품을 만들고 싶어서다. 1996년, 대학교 2학년 때 전공이 전혀 다른 1학년 후배와의 대화가 기억난다.

후배 작가는 진짜 이기적인 거 같아요!

나 그렇지? 그래서 나빠?

후배 자기한텐 좋겠죠.

나 남한테도 좋을 수 있는 거 아냐?

후배 어떻게요?

나	진짜 이기적으로 열심히 작업하다 보면 그게 남들에게 감동을 팍 줄 수도 있잖아?
후배	에이, 그렇다고 그게 이타적인 게 되요? 자기가 썼으면!
나	뭐, 어디 자기 의도대로 세상이 되냐? 예술이 도덕도 아니고. 혹시 의도는 썼어도 의미가 풍요로우면 '야, 이게 예술이구나!' 하며 무릎을 탁 칠 수도 있잖아?
후배	에이, 거저먹으려는 거잖아요!
나	사실 내가 먹고 싶다고 먹을 수나 있겠어? 그런 건 그냥 놓아 버려야지. 어차피 안 돼! 인성과 성취는 다른 거야. 착하다고 꼭 성공하는 것도 아니고.
후배	그냥 착하게 살아요! 그건 확실하니까.
나	예술은 안 확실한데...
후배	형, 그냥 기도하자! 일로 와 봐.
나	그, 그래.

 물론 순수미술이 직업이 되면 현실의 벽에 부닥치게도 된다. 예를 들어 스스로나 주변에서 나를 조금씩 조이기 시작한다. 우선 전시를 준비하다 보면 새로운 실험을 주저하게 되는 경우가 있다. 즉, '내가 어떻게 여기까지 알려졌는데, 갑자기 다른 걸 하고, 게다가 수준이 낮아지기라도 하면 어쩌나' 하는 내면의 두려움 같은 것이다. 또 큐레이터도 이런저런 요구를 하기 시작한다. 이를테면 '이쪽에는 이런 걸 걸어야 되요', 혹은 '사람들은 이런 걸 좋아하더라고요' 하는 은근한 압박이다. 이게 예술적인 평판, 사회적인 관계, 경제적인 이유

등과 엮이면 참 복잡해진다.

하지만 난 순수하고 싶다. 그동안 누가 시키는 거 안 하고, 내가 하고 싶은 거 나름대로 하며 잘 살아왔다. 앞으로도 그러하고 싶고. 1776년 경제학의 창시자 애덤 스미스Adam Smith, 1723-1790는 『국부론』에서 사람의 이기심이 모여 결국은 경제의 발전에 일조할 수 있다고 했다. 마찬가지로 나의 이기심이 크나큰 예술 공헌이 되길 바란다. 와, 이 역시 매우 이기적인 바람인지도...

나는 작가다. '시선 9단계 피라미드' 중 5단계는 '작가자아의 눈The Eyes of Artist'이다. 이는 세상 속에서 나의 자아를 발현하려는 태도다. 즉, 자신이 원하는 방식을 세상에 보여주며 영향을 끼치려 하는 것이다. 물론 집단의 통제로부터 자유롭고자 하는 '개인주의'를 추구할 때 이러한 눈이 대두될 거다. 예컨대 '작가의 눈'은 르네상스 시대에 보다 많은 사람들이 지식인이 되면서, 그리고 세계관이 신본주의에서 인본주의로 이동하면서 점차 부각되었다. 특히 근래의 많은 예술가들은 이를 당연하게 치부하는 경향이 있다.

사실 5단계인 '작가의 눈'이야말로 이전 단계의 구조를 의식적으로 뒤집는 적극적인 태도를 보여준다. 즉, '밖의 세상을 내 안으로'가 '내 안을 밖의 세상으로'로 전환된다. 예를 들어 1단계인 '자연의 눈'은 흘러가듯 당연했다. 또한 2단계부터 4단계까지, 즉 '관념의 눈', '신성의 눈', '후원자의 눈'은 사회제도의 자연스런 반영이었다. 작가는 이를 당연한 듯 따라야 했고. 결국 5단계 이전에 작가가 그리는 세상은 언어 자체적인 의미로 볼 때, 소위 '인상주의impressionism'다. 외부 세상이 작가 내면으로 들어와 박히는. 하지만 5단계인 '작가의

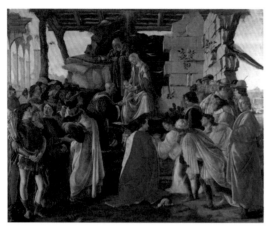

눈'은 작가 한 개인에게 한층 큰 책임을 묻는다. 즉, 개인주의에 대한 시대적인 요청에 답해야 하는 것이다. 결국 작가가 그리는 세상은 언어 자체적인 의미로 볼 때 소위 '표현주의expressionism'다. 작가 내면을 외부 세상으로 분출하는. 물론 이는 쉽지 않다. 아니, 매우 어렵다.

'작가의 눈'은 '작가' 편, '시각' 편, '감정' 편, '소중' 편, '생각' 편, '비평' 편으로 구분된다. '작가의 눈'의 첫 번째 '작가I Am'는 나의 가치를 세상에 보여주려는 태도다. 예컨대 서양미술사를 보면 작품 안에 작가를 슬쩍 삽입하는 경우가 종종 있다. 가령 보티첼리Sandro Botticelli의 한 작품을 보면 성모 마리아와 아기 예수가 동방박사의 경배를 받는 장면을 그렸다. 그런데 이 안에 작가가 있다. 즉, 그는 15세기에 태어났지만 타임머신을 타고 당대로 가서 이 장면을 보고 있는 거다. 자세히 보면 혼자 튄다. 유일하게 우리와 눈을 맞추고서 이른바 '인증 샷'을 찍고 있다. 반면 다른 사람들은 소위 카메라를 의식하지 않은 채 각자의 볼일을 보고 있다.

사실 자신의 흔적을 남기려는 욕구는 거의 본능에 가깝다. 앞에서 언급한 경우는 '작가 끼워 넣기'로서 실제로 당대 작가들이 흔히 행한 일이다. 작가의 존재감을 드러내는 또 다른 방식으로는 원시 시대 동굴 벽화에서 보이는 손 스텐실이 있다. 서양미술사에서 '작가 끼워 넣기' 이후에 보편화된 방식은 자신의 필적으로 '작가 이름 서명하기'가 있다. 물론 요즘은 작가의 서명이 가장 일반적이다. 후대에는 DNA를 활용한, 더욱 전문화된 생체 시스템이 도입될 수도 있겠다. 한편으로는 블록체인 기술을 활용해 제품의 제작과 판매 경로를 추적하는 조직적으로 구조화된 방식이 여러 산업 현장에 도입되기 시작했다. 앞으로는 미술계도 예외가 아닐지 모른다.

물론 후원자가 '작가 끼워 넣기'를 굳이 선호했을 리는 없다. 차라리 자기를 그려주지는 못할 망정. 어쩌면 후원자는 이를 몰랐을 수도, 혹은 알고도 그냥 넘어갔을 수도 있다. 왜냐하면 이 방식은 작품의 큰 틀을 해치지는 않기 때문이다. 또한 작가가 자신의 이름을 걸고 보증하는 행위로 비치기도 한다. 어쨌든 작가의 입장에서 이를 통해 자신의 존재감을 과시하며 뿌듯해하는 건 좋은 거다. 비로소 후원자가 아닌, 자기 자신을 위한 작품이 되기 때문이다.

서양미술사를 보면 자신의 존재감을 대놓고 적극적으로 드러낸 경우도 많다. 예를 들어 뒤러가 28세 때 그린 자화상을 보면 느낌이 딱 온다. 사실 그의 자화상에 드러나는 구성법은 예수의 도상을 차용한 것이다. 또한 레오나르도 다빈치의 〈구세주살바토르 문디〉, 한스 멤링Hans Memling 의 〈그리스도가 내리는 축복〉, 알비세 비바리니Alvise Vivarini 의 〈축복을 내리는 그리스도〉 등을 보면 이를 잘 알 수 있다.

 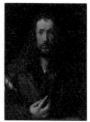

한스 멤링
(c.1430-1494),
〈그리스도가 내리는 축
복〉, 1478

알비세 비바리니
(1442/53-1503/05),
〈축복을 내리는 그리스
도〉, 1494

레오나르도 다빈치
(1452-1519),
〈구세주(살바토르 문
디)〉, 1499

알브레히트 뒤러
(1471-1528),
〈28세 자화상〉, 1500

당대에 보통 사람을 이렇게 중간 대칭 구도로 그리는 경우는 상당히 희귀했다. 흔히 얼굴 각도라도 좀 자연스럽게, 인간적으로 보이게 틀기 마련이므로.

뒤러는 이 작품을 통해 '나는 작가다', 혹은 '나는 내 작품의 창조주다'를 과시하며 한껏 폼을 잡는다. 즉, 멋을 부리고 있는 거다. 당시에 이를 보고 뒤러가 사이비 교주라 여겼을 사람들은 아마 거의 없을 거다. 사실 이해가 간다. 20대 후반, 패기만만한 나이다. 소셜 미디어에서 유행하는 소위 '자뻑 셀카'는 뒤러의 이러한 태도와 통하는 게 있다. 물론 요즘은 신으로서보다는 연예인 쪽이긴 하지만.

반면 네덜란드 화가 유디트 레이스테르Judith Leyster의 〈자화상〉을 보면 뒤러와는 다른 종류의 패기가 느껴진다. 당대에는 시대적 한계상 직업인으로서의 여성 작가가 적었다. 즉, 그림을 그리는 작가는 남자, 그림에 그려지는 대상은 여자인 경우가 일반적이었다. 하지만 유디트 레이스테르는 자신의 작품 안에서 남자를 그리고 있는 당당한 여성 작가다. 여유로운 미소가 인간적이다. 더불어, 약간은 조소

하는 듯한 느낌도 있다. 즉, "야, 뭐야, 내가 작가야! 모델인 줄 알았냐?" 하는 듯하다.

'작가의 눈'의 두 번째 '시각ₗ See'은 나만의 눈으로 본 세상을 보여주려는 태도다. 예컨대 모네는 건초 더미나 루앙 대성당의 건물 정면 파사드façade를 여러 장 그렸다. 그렇지만 이를 두고 자기 표절이라

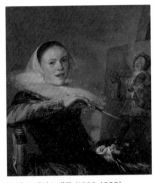

유디트 레이스테르 (1609-1660),
〈자화상〉, 1633

할 수는 없다. 여러 장이 되면서 그 의미가 더욱 강화되기 때문이다. 사실 그의 작품에서 주인공은 그려지는 대상이 아니라 계절과 날씨, 시간에 따라 그 모습을 달리하는 변화무쌍한 빛이다. 어떤 평론가는 '그는 세상에서 가장 아름다운 망막을 가졌다'며 극찬했다. 바로 뒤에 '물론 뇌는 없고.'가 덧붙을 법하지만. 사실 원시 시대에 뇌가 아닌 눈으로 세상을 보는 건 당연했다. 하지만 모네가 살던 시절에 뇌를 쏙 빼놓고 자기의 감각적인 눈만으로 세상을 보는 건 결코 쉽지 않았다. 따라서 모네가 본 세상에는 뭔가 특별한 게 있다.

훗날 백내장에 걸려 눈이 나빠지기 시작했을 때도 모네는 열심히 그림을 그렸다. 백내장에 걸린 초기의 작품 〈대운하와 산타 마리아 살루테 성당Canal Grande and Santa Maria Salute〉 1908과 후기의 작품 〈장미 정원에서 본 집The House Seen from the Rose Garden〉 1922-1924을 비교하면 푸른색이 점차 사라지고 붉은색과 노란색만으로 공간이 가득 채워지는 걸 확인할 수 있다. 하지만 그는 이에 아랑곳하지 않고 그림 그리

클로드 모네 (1840-1926), 〈건초더미〉, 1888-1891

클로드 모네 (1840-1926), 〈루앙대성당〉, 1892-1894

기를 지속했다. 사실 미술작가의 장점 중 하나는 죽을 때까지 그림을 그릴 수 있다는 거다. 그래서 그렇게 미완성 유작이 많다. 모네도 그랬다. 결국 잘 보이는 눈도, 덜 보이는 눈도 다 자기 것이다. 마치 '내 눈은 특별하다'라며 뿌듯해하는 듯하다.

'작가의 눈'의 세 번째 '감정 I Feel'은 내가 느낀 세상을 보여주려는 태도다. 예컨대 반 고흐의 여러 자화상을 보면 마치 이마에 쓰여 있는 듯한 이글이글한 자신의 심리 상태가 고스란히 드러난다. 뭉크의

예술적 인문학 그리고 통찰

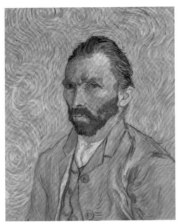

빈센트 반 고흐 (1853-1890), 〈자화상〉, 1889 에드바르 뭉크 (1863-1944), 〈절규〉, 1893

〈절규〉를 비롯한 작품도 그렇다. 내면의 갈등 상황이 잘 드러난다. 반면 샤갈Marc Chagall, 1887-1985 은 〈도시 위에서Over the Town 〉1918처럼 남녀가 날아다니는 작품을 여럿 그렸다. 마치 세상이 그들을 힘들게 할지라도 함께하는 순간, 바로 행복하고 감미로워진다는 듯이.

이는 자신이 실제로 느낀 감정을 발설하려는 근원적인 욕구다. 누군가의 감정을 대신 그려 주는 게 아니라. 이를테면 맹자孟子, c. 372 -289 BC 가 구체화한 4단인의예지, 仁義禮智 7정희노애구애오욕, 喜怒哀懼愛惡欲 론은 사람의 본성과 감정을 체계적으로 분류했다. 그중 7정을 순서대로 보면 기쁨喜 · 성냄怒 · 슬픔哀 · 두려움懼 · 사랑愛 · 미움惡 · 욕심欲 이다. 이는 역사적으로 '개인주의 바이러스'에 감염된 수많은 작가들의 수많은 작품에서 다양한 양태로 표출되었다. 특히 근대 이후에는 그 양이 폭발적으로 증가했다.

'작가의 눈'의 네 번째 '소중I Love '이란 내가 사랑하는 세상을 보여

찰스 윌슨 필 (1741-1827),
〈안젤리카와 레이첼 초상화가 담긴 자화상〉,
1782-1785

주려는 태도다. 가령 후원자 자신의 가족 회화를 구매하고 싶어하는 후원자는 많아도, 작가의 가족 회화를 구매하고 싶어 하는 사람은 적을 거다. 생각해 보면 작가의 초상화도 부담스러울 수 있는데 작가의 가족까지는 더더욱 그럴 것이다. 결국 작가가 자신의 가족을 그리는 건 기본적으로 자족적인 행위다. 시간과 노동력을 투자하여 가족을 흐뭇하게 해 주며 뿌듯해 하고 싶은 것이다.

일례로 찰스 윌슨 필Charles Wilson Peale 의 자화상을 보면 한 가족의 모습이 보인다. 구성이 재미있다. 가운데에 그림을 그리고 있는 작가 자신이 관객을 응시하고 있다. 그리고 작가의 딸 역시 오른쪽 뒤에서 관객을 바라보고 있다. 왼쪽 손가락을 볼에 갖다 댄 채로 미소 지으며. 또한 자세히 보면 작가의 오른손에 잡힌 붓 끝이 딸의 오른손에 잡혀 있다. 즉, 딸은 작가를 훼방 놓으며 장난을 치는 중이다. 그리고 왼쪽에는 작가가 그리는 그림이 놓여 있는데 그게 바로 자기 부인의 초상화다. 즉, 부인은 그림 속의 그림으로 등장한다. 따라서 마치 관객의 눈이 카메라 렌즈가 되어 가족 사진을 촬영하고 있는 찰나의 느낌을 준다. 어쩌면 부인이 흐뭇하게 보고 있는 설정 같기도 하다.

얀 민스 몰레나르Jan Miense Molenaer 의 작품을 보면 그야말로 행복한

예술적 인문학 그리고 통찰

얀 민스 몰레나르 (1610~1668), 〈가족 초상화〉, 1635

대가족이다. 마치 설날에 가족 전체가 모여 화목한 시간을 보내는 듯하다. 그림 속에서 그들은 가족 오케스트라를 구성하여 연주 중이다. 그 순간 누군가가 사진 한 장 찍자 하여 모두 다 잠깐 카메라를 응시하고 있는 느낌이다. 왠지 "자, 하나, 둘, 셋,(찰칵!) 좋습니다. 이제 다시 음악 부탁해요!" 할 거 같다. 그렇다. 인생은 음악이다.

 '작가의 눈'의 다섯 번째 '생각ᵢThink'은 내가 생각하는 세상을 보여 주려는 태도다. 근대화되면서 많은 사람들이 문맹을 벗어나 교양을 쌓고 지식인의 반열에 올랐다. 더불어 자신만의 생각을 더욱 체계화하려는 작가들도 점차 늘어났다. 가령 철학을 하기에 언어가 가진 장단점이 있듯 이미지도 그러하다. 몇몇 작가들은 상당히 개념적인 이미지를 통해 우리를 지적으로 자극한다.

마우리츠 코르넬리스 에셔 (1898-1972),
〈천사와 악마〉, 1960

예컨대 에셔_{Maurits Cornelis} Escher의 〈천사와 악마〉에서 천사는 악마의 배경이 되고, 악마는 천사의 배경이 된다. 전통적으로 회화는 사물과 배경을 비교적 명확하게 구분해 왔다. 반면 에셔는 이 작품에서 순수한 배경을 제거하고 공간을 사물로 꽉 채워 버렸다. 결국 천사와 악마는 내용적으로는 동전의 양면처럼 멀지만 조형적으로는 가깝게 느껴진다. 그런데 원의 사방 끝으로 가면서 조형 요소가 점차 작아지는 걸 보면 둘의 내용적인 구분도 어느 순간 모호해짐을 시사하는 듯하다.

좋은 작품은 수많은 종류의 흥미로운 질문을 이끌어낸다. 또한 감상자가 지닌 지적 감수성의 수준이 높을수록 작품의 의미는 한층 고양되게 마련이다. 에셔의 이 작품에서 나는 이원론이 일원론으로 환원되는 과정을 읽게 된다. 이를테면 악마는 꼭 멀리만 있는 게 아니라 내 안에도 있다는 사실. 혹은 같은 사람도 상황과 맥락에 따라, 아니면 보는 사람의 태도에 따라 천사가 되기도, 혹은 악마가 되기도 한다라든지. 물론 그의 작품은 이 밖에도 다양한 철학적 화두를 던진다.

에셔의 다른 작품, 〈세 개의 세상〉을 보면 한 화면에 정말 세 개의 세상이 보인다. 먼저, 물에 떠 있는 나뭇잎은 표면에 놓여 있으니 2

예술적 인문학 그리고 통찰

마우리츠 코르넬리스 에셔
(1898-1972), 〈세 개의 세상〉, 1955

르네 마그리트 (1898-1967), 〈투시〉, 1936

차원적이다. 다음, 물 밖에 서 있는 세 그루의 나무는 공간을 점유하고 있으니 3차원적이다. 마지막으로 물속을 유영하는 물고기는 공간을 차지하며 움직이고 있으니 시간성이 더해져 4차원적이다. 결국 이 작품은 2, 3, 4차원이 중첩된 다중 시공의 모습을 잘 느끼게 해 준다. 게다가 이들은 모두 상호 간에 영향을 주고받으며 연결되어 있다. 예를 들어 앙상한 나뭇가지를 보면 물 표면에 흩어진 나뭇잎이 어디서 왔는지를 추측할 수 있다. 또한, 나뭇잎은 물고기에 그림자를 드리우며, 물고기는 나뭇잎 사이로 물 밖을 본다. 참 시사하는 바가 크다.

마그리트René Magritte 의 작품 〈투시〉에서는 원제 'Clairvoyance'의 다양한 의미통찰력, 혜안, 선견지명 가 암시하듯 미래를 그려내는 작가의 신통한 경지가 잘 보인다. 현재의 달걀을 통해 미래에 날아다니는 새를 보는 것이다. 만약 주식을 한다면 이런 '달걀주'를 사야 한다. 미래 가치가 높기 때문이다. 혹은 새라는 당연한 고정관념에 사로잡힌

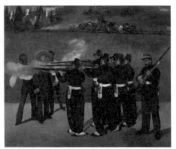

프란시스코 고야 (1746-1828),
〈1808년 5월 3일〉, 1814

에두아르 마네 (1832-1883),
〈막시밀리안 황제의 처형〉, 1868-1869

작가의 빈약한 상상력에 한탄할 수도 있겠다. 한편으로는 작품 안에
서 새를 그리는 자신을 묘사한 작품 밖 마그리트의 실제 모습이 사
진으로 남아 전해진다. 아마 연출된 듯한데 이 또한 참 의미심장하
다. 즉, '주관적인 나'와 '객관적인 나'의 관계가 잘 드러난다.

'작가의 눈'의 여섯 번째 '비평 I Criticize'은 내가 비판하는 세상을 보
여주려는 태도다. 시대에 대한 저항 정신은 예술의 중요한 요소다.
물론 모든 예술이 정치적인 사안을 다루진 않는다. 하지만 이미지의
힘은 크다. 백문불여일견百聞不如一見이란 말이 있듯 백 번 듣는 것보다
한 번 제대로 보는 게 훨씬 중요하다. 즉, 작가가 작업실에서 작업하
는 건 세상으로부터 도피하는 행위가 아니다.

예를 들어 고야Francisco de Goya의 〈1808년 5월 3일〉은 1808년에 일
어난 끔찍한 만행을 그렸다. 작품의 오른쪽에서는 가해자가 등을 돌
렸다. 반면 왼쪽에서는 피해자가 얼굴을 훤히 드러냈다. 즉, 자꾸 보
다 보면 피해자에게 자연스럽게 감정이입이 되는 거다.

그런데 고야가 활용한 이 형식은 마치 'X함수'처럼 후세에 많은

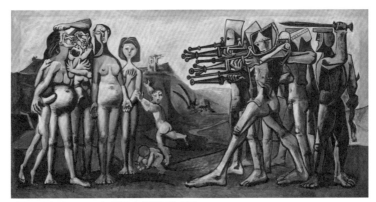

파블로 피카소 (1881-1973), 〈한국에서의 학살〉, 1951

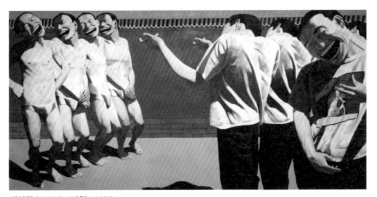

웨민쥔 (1962-), 〈사형〉, 1995

작가들에게 차용되어 시대에 따라 다른 사건을 잘 반영했다. 그래서 참 좋은 작품이다. 이를테면 마네Édouard Manet 의 〈막시밀리안 황제의 처형〉은 마네 당시의 사건을, 피카소Pablo Picasso 의 〈한국에서의 학살〉 은 피카소 당시의 사건을, 웨민쥔의 〈사형〉은 웨민쥔 당시의 사건을 그렇게 그린 거다.

물론 작가들은 차용에 머물지 않고 한층 더 나아간다. 예를 들어, 웨민쥔의 작품에서 모든 인물은 작가 자신이다. 만약 가해자도 피해

자도 모두 다 자기 자신이라면 도대체 누구를 비난해야 하는 걸까? 게다가 모든 인물은 어색하게 웃고 있다. 마치 스스로가 스스로를 검열이라도 하려는 듯이. 생각하면 면접 볼 때 웃는 건 이해하겠는데 사형되는 순간마저 웃어야 한다니 처연하다. 이를 인지하는 순간, 한 개인의 자유가 특정 사회 구조의 요구하에서 얼마나 억압되는지를 묘하게 느낄 수가 있다. '웃는 게 웃는 게 아니야'와 같은 비애. 나아가 가해자는 총을 잡은 시늉을 한다. 하지만 막상 총은 없다. 곰곰이 들여다보면 그림을 그리는 작가는 그림에서만큼은 신이다. 어쩌면 작가의 특권으로 실제로는 죽이지 못하게 하려 했는지도 모른다. 즉, 게임은 계속되어야 한다. 참 시사적이다.

알렉스　　거실에 걸어 둔 네 자화상도 나르시시즘 미화잖아? 누가 사겠어?

나　　　　우선, 내가 팔지 않을 거거든?

알렉스　　오, 그런 자세라면 사려는 사람도 나오겠다! 그런데 작가들이 자화상 그릴 때 미화만 하나?

나　　　　아니, '굴욕 사진의 미학'도 있어!

알렉스　　스스로? 그러니까 일부러 자화상을 굴욕 사진 같이 그려서 영원히 그 모습으로 남게 하려는?

나　　　　응, 쿠르베가 좀 사실주의자잖아. 그가 그린 한 〈자화상〉을 보면 '어억' 하며 눈을 부릅뜨고 있어! 마치 깜빡 잊고서 스마트폰에서 지우지 못한 사진이 유출된 거처럼.

알렉스　　재미있네. 그게 진짜 작가지! 미화는 좀 뻔하잖아?

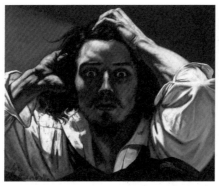

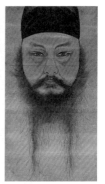

귀스타브 쿠르베 (1819-1877), 〈자화상(절망한 남자)〉, 1843-1845

윤두서 (1668-1715), 〈자화상〉, 18세기 전반 (출처: 문화재청 cha.go.kr)

나	윤두서가 그린 〈자화상〉 알지?

나　윤두서가 그린 〈자화상〉 알지?

알렉스　어. 아, 그게 뒤러 자화상이랑 비슷한 미학.

나　맞아, '난 나야! 권위 장난 아니야. 완전 멋져!' 하는 거.

알렉스　뒤러랑 윤두서, 굴욕사진도 같은 크기로 그려서 옆에 이면화로 놓았으면 딱인데!

나　오, 아이러니나 비애pathos도 느껴지고. 그거 좋은 작품인데? 즉, '이면화 프로젝트: 권위와 굴욕 편'.

알렉스　킥킥킥. 프로필 사진으로 매일 두 개를 번갈아 가면서 올려도 좋겠다!

나　하하하. 아, (스마트폰을 보여주며) 안니발레 카라치Annibale Carracci가 그린 이 자화상 봐봐!

알렉스　오, 그림 안의 그림 안의 자화상, 쿨한데? 소셜 미디어 프로필 사진으로 딱 맞네! 특이하고.

나　그렇지? (스마트폰을 보여주며) 아니면 이런 프로필 사진은 어

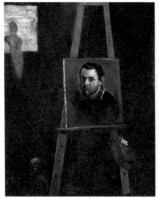

안니발레 카라치 (1560-1609),
〈이젤 속 자화상〉, 1605

코르넬리스 노르베르투스 히스브레흐츠
(1630-c. 1683), 〈자화상과 정물〉, 1663

때? 코르넬리스 노르베르투스 히스브레흐츠Cornelis Norbertus

Gysbrechts 의 자화상!

알렉스 정물화잖아? 어, 혹시... 왼쪽 위에 조그만 얼굴이 자화상?

나 응, 소심하고 귀엽지?

알렉스 대표 작품과 프로필 사진이 한 작품에! 효율적이기도 하네!

나 그러니까!

알렉스 그런데 철학의 경우, 아무래도 이미지보다 언어가 더 유리

한 거 아냐?

나 개념어를 논리적으로 활용한다는 측면에서는 그렇겠지. 그런

데 언어의 감옥에 갇히게 되면 답도 없고. 결국 공회전할 뿐.

알렉스 말말말...

나 그리고 언어라는 게, 논리적으로 기술하다 보면 결국, 결론

을 내야 하잖아? 즉, 답에 대한 강박관념이 있달까.

알렉스 게다가 끝까지 읽어야 하고.

나 읽다 보면 머리로 하는 사유로만 밀어붙이는 게 좀 건조하기도 하고.

알렉스 아, 미술은 감성이 있지? 말하기 뭐한. 그러니까 작가가 미술작품으로 애매모호한 상황을 제시하면 철학자들이 그걸 여러 가지로 의미 있게 풀어주는 게 이상적인 상황인 건가?

나 킥킥, 작가 입장에서 보면 그게 편하고 좋지. 사실 헤겔도 예술의 우위를 그런 식으로 시사하긴 했어!

알렉스 그래?

나 물론 기가 막힌 상황을 제시해야겠지만. 여하튼, 천 마디 말로 못 하는 걸 이미지로 압축적으로 보여준다는 거! 꼭 언어로 떠올리지 못해도. 이거 엄청난 재능이 필요하지!

알렉스 추상화 그려 놓고, 누군가 천 마디 말로 쭉 풀어내면 '내 말이!' 하면서 미소 지으면 되는 거? 그런데, 그런 거 솔직히 너무 쉽지 않아? 사실은 그런 생각을 하지도 못했으면서.

나 작가는 보통 감을 잡는 데 능하지. 기술적이고 확증적인 언어로 풀어놓기보다는. 그래도 철학자랑 작가를 보면 공통점이 많아.

알렉스 철학자의 경우, 한 단어 가지고도 엄청 파서 두꺼운 책을 써내잖아? 집요한 건 알아줘야지. 그런데 한 소재 가지고 평생 우려먹는 작가도 많으니 그건 좀 비슷하네.

나 야, 비슷한데, 뭔가 철학자는 멋있어 보이고, 작가는 안 멋

자코모 발라 (1871-1958), 〈줄에 매인 개의 움직임〉, 1912

있어 보이는 이 느낌적인 느낌...

알렉스 킥킥킥.

나 예를 들어 이거 봐봐. 자코모 발라Giacomo Balla 의 작품! 강아
지랑 목줄, 주인의 발이 보이는데, 발을 엄청 여러 개 그렸
잖아? 목줄도 그렇고.

알렉스 귀엽네! '다다다다...' 하고 총총걸음으로 뛰어가는 느낌.

나 미래주의futurism 작가인데, 속도와 시간을 정지 화면 속에
담아내려는 노력을 여러 풍경으로 시도했지.

알렉스 그러니까, 철학자가 '시간'이라는 단어를 가지고 별의별 사
유를 다 하듯이?

나 응! 말하자면 2차원 평면에 3차원 공간을 그리고, 더불어 4

차원 시간성을 담아내는 것, 이런 게 곧 다차원으로 진입하는 경험이잖아? 게다가 미술은 찰나의 순간에 이런 걸 다 전달해 버리지. 책처럼 처음부터 끝까지 쭉 읽지 않아도. 즉, '철학이 산문이라면 예술은 시'인 거지.

알렉스 해석이 멋있네!

나 시에서 영감을 받아 멋진 철학 산문이 나올 수도 있고.

알렉스 반대로, 철학에서 영감을 얻은 예술이 나올 수도 있고.

나 물론 그렇지! 뭔들 혼자 다 할 수 있겠어? 다들 각자 잘 할 수 있는 걸 나름대로 하면서 서로 영향을 주고받는 거지!

알렉스 사실, 철학자나 예술가, 다 시대의 산물이잖아?

나 하지만, 둘 다 자신만의 감을 가지고 시대를 뛰어넘고 싶어 하는 거고. 예를 들어, 니체는 자기 철학이 너무 급진적이라 한 세기 안에 주목받지 못할 거라 생각했잖아?

알렉스 진짜 그렇게 됐어?

나 아니, 금방 주목받았지.

알렉스 뭐야, 틀렸네!

나 뭐, 좀 틀릴 수도 있지. 그런 거 두려워하면 어떻게 찍어?

알렉스 찍는다 하니까, 뭔가 좀 마음이 편한 느낌. 괜찮은 직장인 건가?

나 하하, 니체는 사실 예술가이기도 해!

알렉스 그건 최고의 직장? 그런데, 어떻게?

나 글이 그냥 시야! 『자라투스트라는 이렇게 말했다』1891 라는 철학책을 보면. 그리고 실제로 오케스트라 작곡도 했고.

알렉스　어, 시랑 작곡, 너네? 니체 따라 한 거야?

나　아니거든? 나중에 알고 보니까 그런 거지.

알렉스　니체 음악 좋아?

나　전문가들 평이 최고는 아니라던데.

알렉스　그것도 너랑 비슷하네?

나　(…)

알렉스　너 요즘 시 왜 안 써?

나　다시 쓸 거야.

알렉스　왜?

나　글 길게 쓰다 보니까 짧고 간결한 게 쉬워서.

알렉스　그게 어려운 거 아냐?

나　다 특기가 있는 거거든.

알렉스　써 봐!

나　(…)

6
우리_{Us}의 관점:
ART는 감_感이 있다

1996년, 대학교 2학년 때 전공이 전혀 다른 1학년 후배와 나눈 대화가 기억난다.

후배 현대미술, 너무 난해한 거 아니에요?

나 현대미술 하면 누구 작품 생각나?

후배 그 있잖아요, 빨간색으로 채운 그림. 가장자리는 좀 흐리고.

나 마크 로스코!

후배 그런 것 같아요.

나 넌 어떻게 느끼는데?

후배 글 읽어 봐도 뭔 말인지 몰라서요.

나	아, 그 교양수업?
후배	진짜 보고서 어떻게 쓰지?
나	남의 글 무시하고, 그냥 네 느낌은 어떤데?
후배	음... 살짝 무시무시해요. 고약한 느낌도 있고. 작가가 좀 편집증 같은? 절어 있는 느낌 있잖아요? 순수하고 싶은데 사실은 더러운? 아니 닳고 닳은.
나	오, 느낌 오는데? 그걸 줄여서 한 구절로 말하면?
후배	어, '고약하게 전 순수'? 하하.
나	와, 전시 열어 봐, 전시명은 '고약하게 전 순수'!
후배	킥킥, 작가 몇 명 참여시킬까요?
나	우선, 모아 봐. 그런데 그 전시명에 부합하는 작가를 많이 찾을 수는 있을 거 같아?
후배	교양수업 참고도서 보면 여러 명 있겠는데요?
나	오, 됐네! 그걸로 보고서 쓰면 재미있겠다. 전시 서문 쓰듯이.
후배	흐흐, 그렇게 생각하니까 보고서 쓰는 게 좀 덜 지루한 느낌이네요. 미술교양 수업이 원래 그런 창의성을 요구하는 게 맞겠죠?
나	아마도... 그런데, 너 요즘 고약하게 절었어? 옛날엔 순수했었잖아? 뭔 일 있었어?
후배	어, 들켰다! 아, 지금 뭐 눈엔 뭐가 보인다고, 내가 요즘 그래서 로스코가 그런 걸 딱 알아봤다 이거예요?
나	찌릿찌릿, 통했나 보다. 하하.
후배	원래 작가들끼리 통하는 게 있어요.

예술적 인문학 그리고 통찰

나	와, 전시 기획한다고 바로 작가 됐어.
후배	킬킬.

작품 감상은 어렵지 않다. 내가 느끼는 대로 말하면 되는 거다. 즉, 알면 아는 대로, 모르면 모르는 대로. 사실 인생도 마찬가지다. 우리는 알면 아는 대로, 모르면 모르는 대로 인생을 산다. 그리고 이를 논한다. 예를 들어 가수가 노래 부르기를 좋아하듯 알렉스도 노래 부르기를 좋아한다. 둘 다 충분히 의미가 있다. 즉, 논할 가치가 있다.

기존의 지식 체계에 군이 나를 맞출 필요가 없다. 그건 억지로 해야 되는 게 아니라, 필요하면 하는 거다. 사람마다 이해관계에 따라 다 다르게 느끼는 건 너무도 당연하다. 예술에서 하나만 맞고 나머지는 틀린 경우, 단연코 없다. 가령 예술 속에서 뭔가를 느끼면 내게는 그게 우선 정답이다. 하지만 임시방편적이다. 즉, 언제라도 내 생각이 바뀌면 유동적이 된다. 예술 감상이란 게 원래 그런 거다.

물론 다른 사람과의 대화는 소중한 경험이다. 내가 모든 걸 일일이 다 알아서 할 수는 없으니. 예를 들어 무인도에서 혼자 하는 경험은 뭔가 아쉽다. 기왕이면 내가 아닌 다른 삶과 만나면서 하는 새로운 경험이 풍요롭고 좋은 거다. 차이를 인지하면서 깨치는 통찰이란 참 감미롭고. 즉, 우리는 서로를 필요로 한다. 서로에게 좋은 스승이 되기에.

'시선 9단계 피라미드' 중 6단계는 '우리유감有感의 눈The Eyes of Us'이다. 이는 세상을 바라보는 수많은 시선을 이해하고, 나아가 나만의 시선을 책임 있게 결정하려는 태도다. 담론의 형성, 즉 자신이 이해하는

잭슨 폴록 (1912-1956), 〈하나: 넘버 30〉, 1950

방식을 세상에 보여주며 다양한 대화를 전개하려는 것이다. 물론 영역을 불문하고 서로 간에 이해관계가 첨예하게 대립될 때 이러한 눈에 대한 이해는 더욱 요구될 거다. 예컨대 '우리의 눈'은 정치, 사회, 경제, 문화적 갈등이나 학계의 갑론을박이 한창일 때 더욱 잘 드러나게 된다.

'우리의 눈'은 '인식' 편과 '전시' 편으로 구분된다. '우리의 눈'의 첫 번째 '인식We Perceive'은 각자의 이해관계에 따라 세상을 다르게 보려는 태도다. 이를테면 잭슨 폴록Jackson Pollock 의 〈하나: 넘버 30〉를 보면 전면 추상화의 형식을 철저히 따랐다. 즉, 구상적으로 인지할 만한 형상이 없다. 그런데 그렇기 때문에 상대적으로 다양한 견해에 따라 다르게 재단되며 휘둘리기 쉽다.

실제로 잭슨 폴록의 작품에 대한 평가가 극과 극을 달리게 된 구체적인 상황은 다음과 같다. 20세기 들어 정치적으로 구소련과 미국, 즉 공산주의와 자본주의의 냉전체제가 격화일로를 걷게 되었다.

따라서 그 패권을 잡고자 정치의 도구로 문화를 활용하는 일이 잦아졌다. 예를 들어 미국 중앙정보국CIA 은 동유럽권의 공산화에 대항하는 문화 외교soft power 의 일환으로 잭슨 폴록의 작품을 띄우는 데 여러모로 일조했다. 여기에 여러 기금의 수혜를 입은 미술평론가들이 가세했다. 즉, 미국 언론 매체는 연신 그의 작품은 자유주의와 모험의 이상을 보여준다며 극찬했다. 반면 이를 아니꼽게 생각했던 구소련의 언론 매체는 그의 작품은 자본주의의 방종과 타락을 보여준다며 맹비난했다. 결국, 정치적인 이해관계에 따라 한 나라에서는 100점인 작품이 다른 나라에서는 0점이 된 거다.

또 다른 예로, 중국 사진작가 리전성李振盛, Li Zhensheng 1940- 은 1996년 문화대혁명 등 정부에 의한 여러 압제의 현장을 기록한 것으로 유명하다. 정부의 블랙리스트에 오른 그의 사진은 압수 대상이었으며 그는 결국 투옥되었다. 하지만 투옥 전 몰래 숨겨둔 필름이 있었다. 그는 석방 후 이를 미국 갤러리로 보냈고, 이는 곧 고가의 예술품으로 판매되기 시작했다. 결과적으로 중국에서 그의 작품 세계가 억압될수록 미국에서는 반대로 그 가치가 높아지게 된 거다. 마치 예술이라는 이름으로 압제가 문화 상품화되는 마술이랄까.

따라서 작품을 제대로 감상하려면 작가의 관점뿐만 아니라 나, 우리, 그리고 그들의 관점까지도 폭넓게 이해하는 게 중요하다. 사실 같은 작품이라 할지라도 이해관계에 따라 완전히 다른 의미를 가지게 되는 건 당연하다. 즉, 작품이 만들어지는 순간에 모든 의미가 동결되는 게 아니다. 오히려 그때부터 시작이다. 새로 나온 작품을 '신조어'라 비유한다면 작품의 의미는 그 신조어를 가지고 문장을 만드

는 사람들에 따라 천차만별이다.

'우리의 눈'의 두 번째 '전시we Curate'는 각자의 의도에 따라 세상을 나름대로 재구성하려는 태도다. 사실 큐레이팅은 또 다른 창조다. 한 예로 퍼넬러피 움브리코Penelope Umbrico, 1957- 는 〈플리커에서 따온 태양Suns from Sunsets from Flickr 〉 2006-2007이라는 작품을 전시했다. 즉, 수많은 일출, 일몰 사진을 행, 열 맞춰 모아 놓았다. 그런데, 막상 자신이 찍은 사진은 찾아볼 수 없었다. 제목 그대로 모두 온라인 사진 공유 서비스인 플리커에서 따온 사진들이었기 때문이다. 이를 일컬어, '자료 기반 프로젝트data-based project '라 한다. 요지는 작가가 큐레이터가 되는 거다. 물론 작가가 예술가이듯 큐레이터도 예술가다.

한편으로, 대지미술 작가 앤디 골드워시Andy Goldsworthy 는 시간이 지나면서 자연 속에서 사라지는 작품을 만든다. 물론 사라지기 전에 사진으로 자신의 작품을 기록한다. 그는 주변 자연물을 적절히 배치하여 새로운 형상을 만드는 걸 좋아한다. 예를 들어 물 먹은 정도에 따라 명도는 다르지만 크기가 비슷한 돌을 원형으로 모아 안에서 밖으로 점진적으로 변화하는 색상을 보여준다. 혹은, 색상이 다른 나뭇잎을 모아 같은 방식으로 구성해 본다. 이는 작가가 자연을 적극적으로 큐레이팅하여 새로운 예술을 창조해 내는 행위라 할 수 있다.

앤디 골드워시 (1956-),
〈구멍 주위의 조약돌〉, 키나가시마-쵸, 일본,
1987

우리는 누구나 좋은 큐레이터가 될 수 있다. 기존 작품의 의미를 끊임없이 새롭게 도출해 내는 전시, 즉 또 다른 의미에서의 새로운 작품을 적극적으로 재구성하면서. 그러다 보면 우리네 삶은 비로소 예술적이 된다. 이는 꼭 특별한 기술력이 뒷받침되어야만 가능한 게 아니다. 당장 집 안 가구 재배치부터 시작해 볼 수도 있다.

알렉스 그러니까, 예술은 이해관계에 따라 다 다르게 해석된다 이 거지? 코에 필요해서 코에 걸면 코걸이, 귀에 필요해서 귀에 걸면 귀걸이.

나 그렇지.

알렉스 그럼 예술감상은 '토론'이나 '정치'하는 거랑 비슷한 거네? 차이점이 뭐야?

나 음, '정치'랑은 좀 다른 게, 요즘 벌어지는 정당정치를 보면 자기가 맞다 우기며 자신의 생각을 남에게 관철시키려 하잖아? 즉, 폭력적인 의도가 있는 거지. 상대방을 프레임에 딱 걸어서 공격하고.

알렉스 지금 '나쁜 정치'의 예를 말하고 있는 거지?

나 그렇지! '좋은 정치'가 되면 그것도 예술!

알렉스 또 나왔다! 모든 게 예술로 통하는 '예술 깔때기 효과'! 뭐든 지 예술이야!

나 하하. 예술은 '토론'이랑은 좀 더 비슷해. 무조건 결론을 내 자는 정치 공방 쪽은 아니고.

알렉스 '토론'은 예술이 될 수 있다?

나 그렇지! 예컨대 '토론'을 할 때 너무 결과에만 집착하지 말고 과정을 즐기려는 태도로 임하다 보면, 막 대치되면서 끝을 알 수 없게 꼬이다가도 어느 순간 모두가 상생하는 그런 순간이 올 때가 있잖아? 들끓으면서도 확 뚫리며 시원해지는. 그게 예술적인 경지의 맛!

알렉스 느낌은 오는데 좀 애매해.

나 결국 객관적으로 모두에게 생산적이고, 주관적으로 내가 뿌듯하면 그게 예술! 더불어, 과정적으로 다들 의미를 찾고, 결과적으로 다들 '아하!' 하면 그게 또 예술이고!

알렉스 차이는?

나 '토론'은 보통 머리로 하잖아? 예술은 머리로도, 가슴으로도 하고. 즉, 예술 경험은 '아하!' 하면서 머리가 자극되기도 하고, '오...' 하면서 마음이 동하기도 하고.

알렉스 그러니까 '토론'도 예술적으로 하면 마음이 동하면서 코끝 찡해지기도 한다?

나 맞아, 그게 예술이지! '토론 참여자'들이 작가가 되는 경지!

알렉스 그럼, 코끝 찡해졌다 쳐. 그러고는... 예를 들어, 핵폭탄 버튼을 눌러! 그래도 예술이냐?

나 엥? 뭔 일이래. 그건 누군가에게는 한없이 폭력적인 '나쁜 정치' 아닌가? 여하튼, 뭐 그래도 그 행동의 당사자가 당시에 예술의 감을 느꼈을 순 있겠지. 마치 네로 황제Nero Claudius Caesar Augustus Germanicus, 37-68 가 불타는 로마를 바라보면서 시상에 잠겼다는 속설처럼.

알렉스 도덕적으로나 정치적으로 지탄을 받을지라도 예술일 순 있다고?

나 우선은 관련이 없다는 거지. 예술은 결론이 아니니까. 그리고 상대적인 거니까. 즉, 의사결정이 어느 쪽이냐와는 관계없이 과정에서의 감感이 그랬을 순 있잖아? 예술은 의미를 찾는 예술적 인문학의 과정이긴 하지만 기본적으로는 가치 유보의 미학에 바탕을 두지.

알렉스 유보라... 그러니까, 예술이라는 건 결론 내리고 끝내는 게 아니다?

나 그렇지.

알렉스 예를 들어, 울컥하거나 감동에 젖은 상태가 지속되면 뭐가 되었건 예술적이다?

나 그게 예술적인 흥취야. 예술은 그저 과정의 미학일 뿐.

알렉스 참 주관적이네! 그러니까 결과는 난 몰라라.

나 예술은 시작이니까. 즉, 결과가 어떻게 되건 간에 사람은 누구나 예술적으로 살 수가 있다는 거지!

알렉스 전반적으로는 동의하는데, 그래도 최소한의 도덕은 있는 거 아니야? 여하튼, 결론을 내는 데 나름 일조했으면서도 나 몰라라 할 수 있나? 결국은 사람이 하는 일인데.

나 극단적으로 말하면 사람은 잠을 자야 되지. 하지만 그렇다고, 깨어 있을 때 예술을 하지 말란 법은 없잖아?

알렉스 그러니까, 넌 예술이란 살아 있을 때 할 수 있는 '가능성'이고, 잠이란 사람은 자야 한다는 '당위'라는 거지? 즉, 둘 다

사람이 필요로 하지만 서로 상충되는 게 아닌, 그냥 다른 거다?

나 극단적으로 본 건데, 그렇게 정리하니까 말이 되네? 그러면 마찬가지로 의식주衣食住는 사람한테 다 필요하지만 알고 보면 서로 다 다른 거잖아?

알렉스 그래도 사람들이 정말 황당한 일을 겪으면 예술이라는 이름으로 도덕을 침해하는 건 꺼려하지 않을까?

나 그렇겠지! '당위론'이 예술을 제한하는 경우는 항상 있지 않겠어? 그게 잘못되었다는 거 절대 아니지.

알렉스 예를 들어, 더 놀고 싶은데, 몸이 안 좋아서 자야겠다고 그만 노는 경우. 아니면, 너무 놀아서 몸에 안 좋다고 제한하는 경우.

나 후자의 제재가 좀 더 세네. 마찬가지로 핵폭탄도 그렇지! 그런 건 제한해야지! 그렇게 놀면 다 망가지니까.

알렉스 결국 최소한 서로에게 고통과 같은 피해를 주지 말고, 모두 다 즐겁게 살아야 하지 않겠어?

나 맞아! 이런 논의가 바로 스피노자Baruch Spinoza, 1632-1677가 쓴 책 『에티카Ethics』 1677와 관련이 되는데... 19세기 중반에 나타난 공리주의utilitarianism 사상으로도 연결되고.

알렉스 사람들은 모두 다 행복하게 잘 살고 싶으니까. 그러니까 사람 안에 예술이 녹아들어 있는 거지, 그게 사람 위에 따로 있겠어?

나 맞아. 네로의 불장난 같은 건 말려야 맞지! 즉, 책임져야 할

상황은 책임져야지! 예술이 곧 '면책 특권'은 아니니까.

알렉스 그러니까, 사람의 필요에 따라 제한할 순 있다?

나 그렇지! 방편적으로.

알렉스 그러나 책임 여부와 예술의 가치는 별개다?

나 애초에는. 그런데 사람이 하는 일이 되다 보니까 사실 말처럼 극단적으로 나뉠 수는 없는 거 같긴 해. 사람이기 때문에 의미도 생기는 거니까.

알렉스 뭐야. 극단적인 척하더니 결국 돌아왔네!

나 단순하게 도덕의 잣대로 예술의 모든 가치를 총체적, 단면적, 절대적으로 폄하하지는 말자는 뜻에서 한번 우회로를 타봤는데... 풍경 좋더라?

알렉스 너 운전 싫어하잖아? 사람이 과정을 즐겨야지 말이야.

나 여하튼, 사람마다 다 다른 길이 있고, 각자의 길을 서로 존중해 주는 게 중요하다는 건 예술이 지향하는 태도이긴 하잖아? 여기서 예술의 주관적인 한계가 극복되는 거지!

알렉스 '예술의 공공성'이라...

나 사실, 내 멋대로 하는 게 예술의 최선은 아니잖아?

알렉스 '최선'은 아니지만 '우선'은 되지 않나? 즉, 예술이란 게 보통 내 멋대로 하려는 의지에서 출발하는 거 아냐?

나 그렇긴 하지만... 아, 그래서 더더욱 쇼펜하우어가 찬양한 예술에서처럼, 그런 '당연한 의지'에 반하는 '반역의 의지'가 대단한 거지.

알렉스 그러니까 나만 좋자는 예술은 '쉬운 의지'고, 모두 좋자는

예술은 '고매한 의지'다?

나 생각해 보면 내 멋대로 하면 상호 간에 생산적일 수도 없지만, 나아가 스스로 뿌듯하기도 힘들잖아? 남을 이해해야 자신의 사상이 더 깊어질 수도 있을 거고. 결국, 우물 안 개구리, 혹은 아전인수我田引水 격이 되거나, 자가당착自家撞着에 빠지면 좋은 예술이 나올 수가 없지.

알렉스 그러니까, 예술은 옳고 그름의 문제가 아니라, 좋고 나쁨의 문제다? 하지만, 예술에는 기본적인 조건이 있다 이거지? 나 혼자 다 알 수는 없으니 서로 자극 주고 받으면서 크라는. 즉, 천상천하유아독존天上天下唯我獨尊 식의 예술은 유치하기 쉽다?

나 응! 그게, 예술이 태생적으로 사회적이라는 거지! 즉, 예술은 사람이 하잖아. 관습이나 계율이 아니라. 결국 혼자만의 뿌듯함이 아니라 함께하는 뿌듯함으로 나아가야지. 자연스럽게. 그러니까, 좋으면 나눠야 해! 나누면 더 좋아지고. 그게 바로 '예술의 사회적 공헌감'!

알렉스 결국 예술도 책임 의식과 만나는 지점이 있는 거네!

나 그런데 강제로서가 아니라 자발적으로.

알렉스 네가 예전에 예술의 유일한 진리는 '예술은 다양하다'라 그랬잖아?

나 응!

알렉스 진리가 하나 더 있네?

나 그게 뭔데?

빈센트 반 고흐 (1853-1890), 〈신발〉, 1888

알렉스	'예술은 뿌듯함이다!' 그래야, 예술의 공공성도 언급될 수 있을 듯.
나	아하! 깨어나는 느낌, 이거 예술인데!
알렉스	킥킥. 뿌듯해지려면 모두 다 예술하자, 예술 활동에 참여하자?
나	응!
알렉스	예술에 누구나 참여할 수 있는 대표적인 방식은, 다른 입장을 잘 이해하고 자신의 입장을 공유하는 거랑, 큐레이터처럼 의미를 새롭게 재구성해 보는 거?
나	그렇지! 예를 들어, 반 고흐의 〈신발〉 작품을 보고 사람들마다 판단이 상이했거든? 특히, 구두의 임자가 누구냐는 거에 대해.

알렉스	이를테면?
나	여인의 신발이라는 사람도 있고, 같은 쪽 신발 두 짝이라는 사람도 있고, 이름 없는 노동자의 신발이라는 사람도 있고.
알렉스	그래서 누구 건데?
나	반 고흐 생전에 물어보진 못했고, 이제는 반 고흐의 신발이라는 의견이 일반적인 듯해.
알렉스	그러니까, 다른 의견을 낸 사람들은 틀린 거네?
나	글쎄, 짐작컨대 아마도 이름 없는 노동자의 신발이라고 본 사람은 억압받는 노동자 계급에 대한 평상시 자신의 연민을 그 신발에 투사하니까 그렇게 생각하게 된 거겠지.
알렉스	결국 보고 싶은 대로 본 거네! 정치적인 입장의 반영. 그런데 그게 나름대로 의미가 있다 이거지? 작가의 의도와는 별개로.
나	그렇지. 무조건 틀린 거라고 말할 수는 없지. 충분히 그렇게 볼 수도 있는 게 예술! 즉, 자기한테는 그렇게 의미가 와 닿은 거잖아? 그런 걸 알리고 공유하는 게 대화의 시작.
알렉스	나는 평론 쪽보다 큐레이터 쪽이 더 끌리는데. 뭔가 더 창의적인 거 같아!
나	소피 칼Sophie Calle, 1953- 작품 〈그래! 건강히 잘 있어Take Care of Yourself〉 2007의 시작은 이래. 옛 남자 친구가 편지를 보내서 자기랑 관계를 깨거든? 이걸 이해할 수가 없어서 소피 칼이 107명의 다른 직업을 가진 지인들에게 이 편지를 보내고는 나름의 식견으로 분석해 달라 그래! 그리고 그들이 분석한 자료를 모아서 전시해.

알렉스 킬킬킬. 난 그런 쪽에 더 끌린다니까? 작품 만들라고 시키는 거!

나 어, 불안한데?

알렉스 우선 내 얼굴 100개 그려볼래? 전시명은 '일인 천태만상—人千態萬象'! 그러니까, 모두 다 다른 감정으로 그려야 돼. 그거 보면서 사람들마다 평론할 게 참 많을 거야! 한 사람이 이렇게 다양한 상념을 느낄 수 있다니 하면서. 혹은 한 사람을 보는 작가가.

나 어.

알렉스 디스플레이는 일렬로 죽 붙이거나. 여하튼 행, 열을 맞추는 게 안전하긴 한데, 좀 실험적으로 하자면 개념적으로 분류해서 서로 간에 거리를 들쭉날쭉하게 배치할 수 있을 거 같기도 하고. 그건 우선 생각하지 말고 그냥 작업해! 나한테 나중에 맡기면 되니까.

나 그냥 사양할게. 이건 '우리의 눈'이 아니라 '후원자의 눈'이 되어 내가 그리 뿌듯하지는 않을 거 같아! 아, 너만 뿌듯하겠다. 그런데 그건 진정으로 뿌듯한 게 아니지. 상호적인 공헌감이 있어야 하니까.

알렉스 그냥, 가자!

7
기계_{Machine}의 관점:
ART는 감_感이 없다

사람의 장점은 많다. 특히, 감感이 좋다. 린이가 처음 태어났을 때가 기억난다. 뭔가 살짝 외계인 같이 느껴졌다. 당시에는 린이가 세상 경험이 거의 없었으니. 즉, 사람다워지려면 시간이 필요하다. 하지만 린이는 즉각적이다. 예를 들어, 몇 명만 보고도 뭐가 눈, 코, 입인지 금방 배운다. 상대방의 감정 상태도 그렇고. 몇 번 반복된 유형이 보이면 희한하게도 바로 알아챈다.

반면 기계의 장점도 크다. 즉, 연산 처리 속도가 빠르고 기억 용량도 크다. 이는 사람과 비할 바가 아니다. 예컨대 2016년에 이세돌 9단₁₉₈₃₋과 알파고_{AlphaGo}의 바둑 대결이 있었다. 알파고는 구글 딥마인드_{Google DeepMind}가 제작한 인공지능 바둑 프로그램이다. 사실, 승

패는 벌써 예견됐었다. 바둑은 기본적으로 통계에 기반한 수리 연산 게임이다. 모든 수는 행, 열의 위치가 확실하고. 즉, 역사적으로 바둑이 아무리 예술로 취급되어 왔다지만 그건 사람 사이에서만 그렇다. 사람의 두뇌로는 처리할 수 없는 미지의 영역 때문이다. 결국 사람이 범접할 수 없는 기계의 경지를 인정해야 한다. 쉽게 말해 사람은 굴착기보다 힘이 셀 수 없다.

하지만 기계에는 단점이 있다. 사람 식으로 보면 도무지 감이 없다. 예를 들어, AI인공지능는 딥 러닝deep learning, 즉 스스로 배운다. 하지만 몇 개를 보여줘서는 턱도 없다. 수많은 데이터를 통한 반복 학습이 필요하다. 아마 기계는 좀 신중하고 철저한 모양이다. 그런데 답답하다. 사람은 몇 개만 보면 바로 알아듣는데, 기계는 왜 이리 굼뜬 건지. 별의별 것을 세세하게 다 알려줘도 아직까지 결과는 신통찮다.

결국 사람과 기계는 장점이 다르다. 우선 사람은 본능적인 감이 남다르다. 이를 맹신하다가 삐끗하는 경우도 참 많지만. 반면 기계는 데이터 분석에 남다르다. 여기에만 의존하다가 황당해지는 경우도 참 많지만. 따라서 각자의 장점은 최대화하고 단점은 최소화하는 게 인생을 슬기롭게 사는 길이다.

20세기 초, 기계주의 미학이 본격적으로 대두되었다. 예컨대 이탈리아를 중심으로 발생한 미래주의 운동은 기계주의 문명이 가져온 속도와 약동을 찬양했다. 한편으로, 벤야민은 기술 복제 시대의 미학을 말했다. 물론 당대의 많은 지식인들은 기술의 발전이 야기할 미래에 대한 유토피아utopia 적인 희망뿐만 아니라 디스토피아dystopia 적

인 우려를 표하기도 했다.

하지만 당시만 해도 정신계는 사람만의 소유물이라고 당연스럽게 여겼다. 물론 많은 사람들은 기계가 가져온 환경의 급진적인 변화에 주목하며 기계가 그들의 정신계를 바꾸는 데 일조했다는 걸 인정했다. 그럼에도 불구하고 기계가 고차원적인 정신계 자체가 될 거라고 생각했던 사람은 그 당시에는 거의 없었다.

그런데 21세기가 되니 기계는 자기 스스로 정신계가 되고자 진화에 진화를 거듭했다. 그러다 보니 드디어 AI가 대두했다. 물론 20세기부터 많은 공상 과학 소설과 영화는 기계가 사람을 넘어서는 다양한 상황을 묘사했다. 즉, 사람들이 뭔가 감을 잡기 시작했던 거다.

사람과 기계는 이제 공생해야 한다. '시선 9단계 피라미드' 중 7단계는 '기계무감 無感의 눈 The Eyes of Machine'이다. 물론 내가 말하는 '시선 9단계 피라미드'는 사람이 가질 수 있는 눈의 계보다. 따라서 여기서 내가 언급하는 눈은 실제 기계라기보다는, 사람이 가질 수 있는 기계적인 눈을 말한다.

결국 '기계의 눈'은 대상에 대한 무조건적이고 소모적인 감정이입을 지양하고, 개념과 작동원리 등을 객관적으로 가감 없이 바라보려는 태도다. 작동의 과정, 즉 자신이 수행하는 작동의 원리와 진행 방식, 결과물을 세상에 제시하며 다양한 쟁점을 던지는 것이다. 물론 미시적으로 개인적인 감상주의에 매몰되기보다는, 거시적으로 구조적 체계와 개념의 변곡점을 파악하려는 욕구가 커질수록 이러한 눈에 대한 이해는 더욱 요구될 거다. 예를 들어, '기계의 눈'은 인간적인 내밀한 정취나 흔적, 인생의 질곡에 대한 이해보다 오히려 비인간

적인 거리 두기가 더 많은 걸 시사할 때 비로소 그 진가가 발휘된다.

특히 이러한 눈은 앞으로 도래할 AI의 시대에 더욱 필요하다. AI도 이제는 사람과 다른 자체적인 개성을 추구해야 할 시기가 왔다. 예컨대 사람의 마음을 모방하는 건 한계가 있다. 어차피 기계는 사람이 아니기 때문이다. 또한 사람은 사람에게 감정을 이입하려 한다. 즉, 사람이 기준이 되면 기계가 아무리 잘해 봤자 밀질 수밖에 없다. 따라서 굳이 뒤꽁무니를 따라갈 이유가 없다. 어차피 '기계의 미학'은 '사람의 미학'과는 결이 다르기 때문이다.

아마도 사람과 기계가 본격적으로 만나기 시작하면 여러모로 더욱 풍요로워질 거다. 여기서 나는 물질적 풍요보단 사상적 진화에 관심을 갖는다. 즉, 서로는 기본적인 바탕이 다르기에 상대로부터 배울 게 있다. 예컨대, 사람들은 보통 감정이입에 치중한다. 반면 기계들은 감정이입을 철저히 배제하거나 아니면 새로운 종류의 감정이입을 한다. 결과적으로 이러한 만남은 옛날 감상의 영역을 효과적으로 넓혀준다. 혹은 변이시킨다.

'기계의 눈'은 '거리' 편과 '작동' 편으로 구분된다. '기계의 눈'의 첫 번째 '거리It Dehumanizes '는 감정이입을 배제한 채로 세상을 보려는 태도다. 예를 들어, 장 아르프Jean Arp, 1887-1966 의 〈우연성의 법칙에 따라 배열된 사각형의 콜라주Untitled: Collage with Squares Arranged According to the Laws of Chance 〉1916-1917 를 보면 화면에 두 가지 색상의 크고 작은 사각형들이 삐뚤삐뚤 나열되었다. 사실 작가는 이 도형들을 의도적으로 조율하며 섬세하게 배치했다기보다는 팔랑팔랑 떨어뜨리는 우연적인 효과를 활용했다. 우연성을 극대화하며 새로운 회화의 가능성

을 보여주려고. 이와 관련하여 다음과 같은 대화가 연상된다.

관객1 <small>(작품을 보며)</small> 야, 이 작품, 장난 아닌데?

관객2 왜? 너 이 작가 좋아해?

관객1 작가는 잘 모르겠는데, 진짜 감각 좋다!

관객2 어떻게?

관객1 여기 사각형들이 서로 간에 묘하게 긴장하는 것 좀 봐.

관객2 어디?

관객1 그러니까, 이 두 사각형의 거리는 이렇게 가깝고 반대편은 멀고, 정말 밀고 당기기가 장난이 아니잖아?

관객2 그거 작가가 우연적으로 떨어뜨려 배치한 건데?

관객1 (…)

관객2 물론 네 느낌은 자유지만… 그건 최소한 작가의 의도는 아니야.

관객1 <small>(옆의 작품으로 발걸음을 이동하며)</small> 야, 이 작품도 좋다!

　장 아르프의 작품은 매우 의미 있는 질문을 던진다. 대표적으로 세 가지가 있다. 우선 '작가의 통제'란 측면에서 '과연 예술작품은 이렇게 제작되어야만 가치가 있을까?' 하는 질문이다. 예를 들어, 레오나르도 다빈치의 붓질 하나하나는 다분히 의도적인 행위로 가감할 게 없이 완벽해 보인다. 하지만 프로이트가 무의식의 존재에 주목했듯이 의도만이 예술이라고 말할 수는 없다. 즉, 의도를 버릴 때 진정한 예술이 탄생할 수도 있다. 결국 장 아르프의 예술은 작가의 통제잡으려는와 자유놓으려는 사이에서 긴장한다.

다음으로 '관객의 감정이입'이란 차원에서 '과연 예술작품은 이렇게 감상해야만 가치가 있을까?' 하는 물음이다. 예를 들어, 전통적으로 한 개인의 굴곡진 인생사나 특별한 개성은 중요한 감정이입의 요소가 된다. 하지만 장 아르프는 자신의 내밀한 감각이 조형적으로 전이되어 우리에게 전달되는 길을 먼저 차단했다. 즉, 스스로 감정이입의 대상에서 배제되고자 했다. 물론 그럼에도 불구하고 관객은 조형적인 결과물에 감정이입을 할 수도 있다. 나아가 이런 실험을 하게 된 한 개인도 마찬가지다. 결국 그의 예술은 감정이입느끼려는과 감정차단밀려는 사이에서 긴장한다.

나아가 '조형적 결과물'이란 면에서 '과연 예술작품은 이게 전부일까?' 하는 질문이다. 이를테면 전통적으로 예술작품은 조형적으로 볼거리가 있는 완성된 물체였다. 즉, 만질 수 있는. 하지만 이 작품에서 작가는 시각적으로 완성된 결과물보다는 개념적인 과정 자체를 중요시했다. 물론 같은 방법을 활용하여 여러 번 작품을 제작하다 보면 조형적으로 더욱 매력적인 결과물을 선별할 수도 있다. 사실 조형적인 매력은 관객과의 대화를 시작하는 힘이다. 그러나 이 작품의 경우, 이는 겉옷일 뿐 몸통은 아니다. 결국 그의 예술은 조형적 결과물로서의 예술품끝내려는과 개념적 과정으로서의 예술 행위지속하려는 사이에서 긴장한다.

이러한 태도는 기계주의 미학의 급진성을 잘 반영한다. 예술에 대한 전통적인 개념을 확장하는 데 일조하며, 즉, 모든 예술 활동이 '통제된 행위', '전이된 감정', 혹은 '결론적 완성'에서 비롯되어야 하는 건 아니다. 오히려 어떤 예술 활동은 의도된 행위를 벗어나서, 사사

로운 감정을 배제해서, 혹은 진행 과정 자체가 중요해서 더욱 가치가 있을 수도 있다.

물론 전통적인 감상법은 자연스럽다. 굳이 배우지 않아도, 논리적으로 이해하지 않아도 바로 마음으로 느낄 수 있다. 예컨대 나를 포함하여 주변에 반 고흐의 작품을 좋아하는 사람들이 정말 많다. 그의 인생과 기질을 알고 보면 감정이입이 그냥 팍 된다. 사람이라면 누군가 자신의 밑바닥을 쳤을 때의 절절함에 공감하지 않으려야 않을 수가 없다.

게다가 요즘에는 작품 감상의 기준은 바로 자기 자신이라고 생각하는 사람들이 많다. 이는 롤랑 바르트가 말한 '푼크툼punctum'과 관련된다. '푼크툼'이란 어떤 이미지가 유독 나의 마음을 울리는 경우를 지칭한다. 그에 따르면 특정 작품이 좋은 건 굳이 설명할 수 없어도 내가 끌리니까 그런 거다. 즉, 매우 주관적인 나만의 미적 기준이기 때문에 남들이 왈가왈부할 수는 없다는 것이다. 물론 그렇게 선을 그으면 이론의 여지가 없다. 주장 자체는 명쾌하고 깔끔해서 참좋다.

하지만 더 많은 걸 얻으려면 내 마음을 열어야 한다. 내 일차적인 감각에만 내 감상을 한계 짓지 말고. 사실 작품 감상의 기준은 정말 다양하다. 예를 들어, 작품을 척 봤는데 뭔지 잘 모르겠다. 나를 전혀 울리질 않는다. 그렇다고 해서 그 작품이 나에게는 별 가치가 없다며 손쉽게 매도하는 건 참 아쉽다. 그런 식으로 하면 세상의 수많은 가치를 아전인수我田引水 격으로 해석하거나 그냥 무시해 버리기 십상이다. 마치 양파 껍질처럼 알면 알수록 계속 나오는 수많은 의미를 놓

도널드 저드 (1928-1994),
〈무제(더미)〉, 1967

처 버릴 수밖에 없다. 가령 첫인상이 좋은 사람이 있는가 하면 처음엔 시큰둥했는데 만날수록 진국인 사람이 있다. 즉, 다양한 관계를 존중하고, 앞으로 펼쳐질 다른 가능성을 기대할 줄 알아야 한다.

알고 보면 감정이입을 차단하는 비인간적인 예술작품의 감상도 꽤나 재미있다. 예를 들어, 도널드 저드Donald Judd의 작품 〈무제(더미)〉를 보면 장 아르프보다 한층 더 비인간적이다. 말하자면 장 아르프는 애초에 사각형을 떨어뜨리는 행위라도 직접 했다. 하지만 도널드 저드는 이마저도 개입하지 않는다. 즉, 공장에 설계도면을 전달해 주문 제작하는 거다. 배달과 설치도 부탁하고. 그렇게 되면 말 그대로 자신이 만든 예술작품에 자신의 손때가 전혀 묻지 않게 된다. 생

각해 보면 참 재미있는 발상이다. 극단은 언제나 흥미진진하다.

　미술사적으로 도널드 저드의 작품은 '미니멀리즘minimalism' 계열로 분류된다. '미니멀리즘'은 기계적인 생산 공정을 통해 인간적인 감정을 제거함으로써 작품의 개념에 더욱 주목하게 한다. 돌이켜 보면 '미니멀리즘'은 20세기 대량생산 체제의 발달과 이미지의 복제 등 미디어 기술의 발전으로 형성된 기계주의 미학이 꽃피운 사조다.

　반면 겉모습은 비슷해 보이지만 우리나라의 '모노크롬monochrome 회화'를 보면 서양에서 시작한 '미니멀리즘'과는 그 사상적 뿌리가 상이하다. 즉, '단색화Dansaekhwa'라고도 불리는 한국 '모노크롬 회화'는 전통적으로 동양 정신에 의거, 명상과 관조, 수행의 태도로 작품을 제작하는 경우가 많았다. 따라서 이를 '미니멀리즘'의 관점으로만 해석하면 절름발이 이해가 된다. 물론 서양 '미니멀리즘'의 흥행으로 인해 이를 그대로 수입하려다 생긴 배탈은 비판적으로 봐야 한다.

　'기계의 눈'의 두 번째, '작동It Operates'은 자기 스스로 알아서 작동하는 세상을 이해하려는 태도다. 예를 들어, 20세기 말에는 기계주의 미학이 '미니멀리즘'으로 대변되었다면 21세기 들어서는 'AI 미술'에 주목하지 않을 수 없다. '미니멀리즘'과 'AI 미술'의 대표적인 차이를 살펴보자. 우선 '미니멀리즘'은 '비운다'는 특성이 조형적으로 공통된다. 반면 'AI 미술'은 기계적으로 작동한다는 공통점 외에는 조형적 유사성이 드러나지 않는다. 다음, '미니멀리즘'은 일차적으로 감정과 장식을 제거하고 공정과 개념 자체에 충실하려는 인문학적 태도를 취한다. 이에 반해 'AI 미술'은 말 그대로 인공지능 알고리

즘algorism이다. 즉, 인문학적 태도는 이차적으로 우리가 취하는 거다. 물론 고차원의 알고리즘은 그 자체로도 충분히 인문학적이지만.

예를 들어, 2015년 구글사Google는 딥드림DeepDream이라는 프로그램을 온라인상에 런칭했다https://deepdreamgenerator.com. 여기 들어가서 사진을 업로드하면 이 프로그램은 자신만의 인공지능 알고리즘으로 그 이미지를 확 바꾸어 버린다. 물론 컴퓨터 스크린상에서다. 단순하게 말하면 기존의 사진이 마치 달리Salvador Dalí, 1904-1989의 초현실 풍경화처럼 변환되는 거다.

한편으로 2016년 여러 기관마이크로소프트, ING, 델프트 공과대학교, 네덜란드미술관 두 곳은 2년간의 공동 연구 끝에 '넥스트 렘브란트The Next Rembrandt' 프로젝트를 발표했다. 즉, 렘브란트의 여러 작품 이미지를 AI에게 딥러닝으로 학습시킨 후, 렘브란트가 유화로 그린 듯한 그림을 실제로 그려 보라는 지시를 했다. 딥드림과는 달리 AI는 3D 프린트 기술을 활용, 캔버스 위에 촉감도 재현하는 방식으로 그려냈다. 실제로 보면 정말 렘브란트가 그린 그림과 유사하다고 한다.

여기서 놀라운 사실은 렘브란트가 그렸던 인물을 AI가 그대로 따라 그린 게 아니라는 거다. 오히려 그가 만약 아직도 살아 있다면 그렸을 법한 인물을 상상해서 그렸다. 즉, 렘브란트가 환생한 거다. 19세기 초에 필름 카메라가 발명되었을 때 카메라가 할 수 있는 건 눈앞의 풍경을 모방하는 일이었다. 하지만 21세기 들어서며 AI는 이처럼 모방을 넘어 창조를 시도한다.

하지만 현재까지는 'AI 미술'보다는 'AI 작곡'이 더 성공적으로 보인다. 즉, 음악은 추상언어인데다가 화성학이 수학적 개념에 기초

하기 때문에 비교적 접근이 수월하다. 예를 들어, 2010년, 프란시스코 비코Francisco Vico, 1967- 는 아야무스Iamus 컴퓨터를 개발하여 AI 스스로 곡 '오퍼스 원 스코어Opus one Score' 2010년 10월 15일와 '헬로 월드!Hello World!' 2011년 10월 15일 을 완성하게 했다. 물론 이 외에도 많은 사람들이 여러 AI 작곡 프로그램을 개발했다. 재미있는 사실은 AI가 작곡한 악보를 실제 오케스트라가 연주하게 했더니 그 음악을 듣고 감명받은 사람들도 꽤 있었다는 거다. AI가 작곡했는지 알건 모르건. 뭐, 그만큼 AI가 잘한 거다. 그리고, 감명은 사람이 받는 거다.

나는 'AI 예술'에 무한한 가능성이 있다고 생각한다. 아직 초창기라 미흡한 면이 많긴 하지만. 물론 앞으로의 관건은 'AI 예술'이 독자적인 창의성을 인정받는 거다. 그러기 위해서는 넘어야 할 산이 많다. 즉, 전통적인 예술과 인문학을 그대로 모방하는 데 그쳐서는 안 된다. 결국, 나름의 고유한 영역을 개척해야 한다. 이는 시간이 걸릴 거다. 우선, 기술적인 문제가 해결되어야 하고 다음으로 사상적인 전환이 충분히 뒷받침되어야 한다.

기본적으로 나는 사람과 AI가 서로 배울 점이 많다고 생각한다. 사실 사람이 잘하는 게 있고, AI가 잘하는 게 있다. 그동안 사람은 인간적인 입장에서 예술을 보는 데 익숙했다. 하지만 예술은 그래야만 할 이유가 없다. 아마 다양한 방식으로 예술의 가능성을 논하는 데 AI가 크게 일조할 거다. 예를 들어, 과도한 감정이입이 좋을 때가 있다. 하지만 언제 어디서나 한결같은 감정이입은 독이 될 수도 있다. 사실 도사는 같은 사안에 대해 자유자재로 감정을 이입하거나 차단하면서 관점을 전환해 볼 수 있는 사람이다. 결국, 사람과 AI는 국면

전환을 위한 좋은 반려자가 될 수 있다.

알렉스　너 영화 보면 맨날 울잖아? 한결같이 과도한 감정이입은 작가로서 독 아냐?

나　아니거든? 그런데 내가 울면 넌 옆에서 '킥킥킥' 하잖아? 넌 '기계주의 미학'에 찌든...

알렉스　뭐래.

나　여하튼 요가 같은 스트레칭, 좋잖아? 내가 굽히는 데 익숙하면 네가 펴주고...

알렉스　알았어, 더 펴줄게!

나　지금 같아도 충분하거든? 억지로 하면 안 되지. 어쨌든 한 감정에 매몰되어 있을 때 대척점에 있는 다른 상태를 소환해서 국면을 전환해 보는 거, 좋지!

알렉스　단면적인 사람이 되지 말라는 거지?

나　그렇지! 자기 감정에 매몰되면 하나는 알고 둘은 모르기 쉽잖아? 예술은 그렇게 근시안적인 게 아니지.

알렉스　도사가 되려면 사람은 기계가, 기계는 사람이 되라 이거네?

나　그렇지!

알렉스　그럼, AI가 사람보다 먼저 도사가 되겠는걸?

나　그럴까?

알렉스　사람이 자기가 느끼는 감정을 그렇게 쉽게 포기하겠어? 그런 데서 쉽게 헤쳐 나오지 못하니까 사람인 거 아냐?

나　그건 그래!

알렉스　가령 너한테 갑자기 영화 볼 때 울지 말라 그래. 그래서 네

가 안 울려고 노력해. '난 영화 〈터미네이터The The Terminator〉 1984에 나오는 인조인간이야!' 하면서. 이거 완전 고문이지! 허벅지 찌르기 같은.

나 하하. 그렇네! 역시, 억지로 하면 안 돼. 그런데 그러면 어떻게 해야 되지?

알렉스 자기 기질을 인정할 건 인정하고, 만약 다른 기질이라면 어떻게 느낄지도 자연스럽게 가상 체험을 해 봐야지!

나 느낌의 보폭을 조금씩 넓혀 보라 이거지? 당장 내가 어떻게 느끼느냐를 바꾼다기보다.

알렉스 자기 성격이 쉽게 바뀌냐? 안 바뀌지. 관건은 자기와 다른 걸 이해하는 인식의 스펙트럼spectrum 아냐?

나 와! 너, 공대 출신, '기계주의 미학'의 전문가라 역시…

알렉스 쿡쿡. 공대 출신이 예술의 맛을 좀 봤더니. 아니, 널 소환해 봤더니 이런 말이 줄줄 나오게 된 거야!

나 너 사실 AI라서 지금 네가 하는 말이 뭔 말인지 이해 못 하는 거 아냐?

알렉스 도움은 사람한테 되는 거 아냐? 도움이 되면 장땡이지. AI한테 자격론을 묻는 건 사람의 한계를 벗어나지 못하는 발상이라고.

나 너 진짜 AI?

알렉스 흐흐, 그냥, 도사라 해 줘.

나 어쨌든 자기 생각이나 감정의 감옥에 갇힌 사람들이 대부분인 이 시대에 넌 등불 같은 존재가 아닐까 해.

알렉스 뭐야. 뭔가 냉소적인데!

나 진짠데. 아, 네가 지금 느낀 게 사람의 치명적인 조건, 즉 연상하는 능력!

알렉스 무슨 말이래?

나 예를 들어, 미니멀리스트 토니 스미스Tony Smith, 1912-1980 의 작품 〈주사위Die〉 1962를 보면 그냥 정육면체 주사위die 철판 덩어리인데, 동음이의어인 '다이die죽음'가 연상되잖아?

알렉스 관 모양이면 더 그랬을 수도 있겠는데? 그런데 그렇게 하면 주사위가 되지는 못하네. 여하튼 '감정이입 죽었어요!' 하고 선언하려는 느낌은 있네!

나 아, 그 단호한 느낌도 괜찮은 감정이입인데?

알렉스 그러니까 아무리 기계적으로 의미를 제거하려 해도 사람들은 희한하게 의미를 만들어낸다?

나 그렇지! 그래서 예술이 사람과 기계의 긴장인 거지!

알렉스 미니멀리스트 작가들이 의미를 빼려고 기계적으로 나오고, 관객들은 의미를 잡으려고 인간적으로 나오고? 그러니까 예술적인 밀당밀고 당기기이네?

나 그렇지! 예술은 항상 밀당이야. 음양陰陽의 연결, 긴장, 충돌이 만들어내는 기운생동氣韻生動... 하나만 대세면 답이 정해져 있는 거잖아?

알렉스 그 형광등 쭉 달아 놓은 작가 있잖아?

나 댄 플래빈Dan Flavin, 1933-1996! 기계 작동일 뿐인데, 숭고함마저 느낀다면 그게 또 밀당이지. 칼 안드레Carl Andre, 1935- 의 작

품 〈등가 V Equivalent V 〉1966-1969 은 그저 시중에서 파는 벽돌 120개를 바닥에 행, 열 맞춰 쌓아 놓은 거잖아?

알렉스 그런 거 보면 마치 고정관념에 도전하면서 한번 싸워 보자는 거 같아. 그러니까, 사람 대 기계의 권투 같달까? 즉, 고정관념이 애초에 없었으면 흥이 좀 안 났을 거야. 싸울 대상이 만만찮아서 긴장감을 팍 줘야지!

나 정말 그러네. 사실 미니멀리즘 조각은 기존 조각품과 티격태격하는 밀당도 크지. '뭐, 좌대 위에 있어야만 조각 작품이냐?', 아니면 '손으로 빚어야만 조각 작품이냐?' 하면서...

알렉스 이제는 AI랑 밀당하는 시대네?

나 흥미롭지 않아? 앞으로 어떤 일이 펼쳐질지.

알렉스 AI 때문에 전통적인 여러 직장이 없어진다고 걱정하는 사람들도 있는데, 예술가는 그런 걱정 없어 좋겠네?

나 걱정이 왜 없겠어. 앞으로 사람도 해킹과 업데이트, 혹은 업그레이드가 가능한 시대가 오면 더 이상 '인간지능'과 '인공지능'이 다르다고 우리만의 고유성을 주장하기가 쉽지만은 않겠지.

알렉스 아직은 AI가 사람을 다 이해하지 못하니 다행인 건가?

나 사람의 생각과 행태를 나름대로 파악하긴 했지.

알렉스 엉, 갑자기 네가 AI 같아. 솔직히 말해 봐. 사람 참 고약하지? 이해하기 힘들고?

나 하하. 내가 오랜 학습을 통해 파악한 바로는 말이야. (스마트폰

을 뒤적이며) 크게 보면 일곱 문장으로 압축되는데... 우선, '사람은 자아를 믿고, 따르고 싶어 해!' 막상 자유의지와 의식이 내 고유의 것인지 알 수도 없으면서 자존감과 같은 느낌에 경도되어서. 그런데, '사람의 인식은 참 불완전해!' 감이 빠르고 좋을 때도 있는데, 조금만 정보가 교란되어도 쉽게 착각하거든. 그리고 '사람은 이야기를 만들고 믿고, 울고 웃어!' 사실 여부보다는 모두를 엮는 이야기의 힘이 더 중요한가 봐. 나아가, '사람은 맥락에 따라 의미를 다르게 만들어!' 특히 미술작품을 보면, 정말 '꿈보다 해몽'이라 수치화하기가 애매해. 그러니까, '사람 기준은 도무지 알 수가 없어!' 별의별 연상 다 하면서 이리저리 튀기만 하고, 제대로 된 체계가 없다니까? 그런데도, '사람은 성장을 추구해!' 자기 연민 때문인지 한 사람의 인생이 처음부터 끝까지 전개되는 것을 가치 있게 보더라고. AI가 보면 다 파편적인 데이터일 뿐인데. 결국, '사람은 스스로의 성과를 신비화해!' 저작권 같은 개념이 그런 거잖아? 예컨대, 역사적으로 누가 세운 업적이냐, 혹은 만든 유물이냐를 중요시하더라고. AI가 보면 누가 한 게 뭐가 그렇게 중요해? 그저 시스템 운영체제가 잘 돌아가면 그만이지. 모두에게 유익이 되고.

알렉스 오, AI의 관점으로 보니 요즘 사람이 추구하는 것이 꼭 진리는 아닌 느낌! 그런데 AI 말 듣다가 미술작품 가격의 거품이 빠지면 우린 이제 어떡하지? 신화적인 이야기에 바탕을 둔 특별한 사람과 그 업적의 신비주의 작전이 이제는 안

통하는 거야?

나 하하, 사람이 쌓은 공든 탑이 비로소 무너지겠다고? 큰일
이다!

알렉스 결국, 사람이 AI에 대해 기득권을 유지하려면 개성, 천재성
과 같은 사람의 가치를 계속 홍보, 고수해야겠네? AI 경영
관리도 잘해야겠고. 엄청 빠른 계산력 같은 건 어차피 게임
이 안 되잖아? 물론 장기적으로 사람이 AI가 되고 AI가 사
람이 되는 경지에 이르면 이런 중단기 전략은 더 이상 소용
이 없어지겠지만. 사람 간의 연합전선에도 금이 갈 거고.

나 으흠, 영화 〈터미네이터〉가 생각나네. 그럼, 절박한 심정으
로 사람의 가치, 즉 기득권을 지키기 위해 아까 말한 일곱
문장을 순서대로 정리해 볼게. 즉, 전자보다는 후자가 기계
보다는 인간이 잘하는 거야. 이를테면, '자아'의 경우, 구조
메커니즘의 '작동'보다는 자유의지를 가진 '자의식'! '정보'
의 경우, 저장용량 '파일'보다는 선별 가공하는 '기억'! '이
야기'의 경우, 힘이 실현되는 '실제'보다는 의미 창작의 '가
상'! '맥락'의 경우, 알고리즘 코딩의 바탕인 무한 '패턴'보
다는 상황가치를 창출하는 구체적인 여러 '관점'! '기준'의
경우, 소비자 만족도나 선호도 조사 같은 빅데이터를 활용
한 '통계'보다는 일리는 있지만 종종 미궁에 빠지는 개별적
인 '통찰'! '발전'의 경우, 업데이트나 업그레이드를 통해 전
체 시스템을 효율화하는 '운영체제'보다는 성숙과 발달을
지향하는 한 인간의 '성장'! '결과물'의 경우, 기능하지 못하

면 고물이 되는 '상품' 보다는 기호가치를 지닌 유물로서의 '작품'!

알렉스 그런데, 쭉 듣다 보면 전자보다 후자가 꼭 뛰어난 법은 없는 거 같은데? 예컨대, 사람이 바둑 기계와 대국하면 도무지 '**사람의 기세**'와 같은 감정의 진폭을 읽을 수가 없어서, 즉 냉담한 '**기계의 작동**'이라 특히 처음에는 애먹는다잖아? 진정으로 무표정한 포커페이스 앞에서는 사람에 대한 촉이 다 부질없어질 테니. 뭐, 벽 보고 대화하면 사랑하기 힘들지!

나 바이오리듬은 사람의 생체적인 한계다?

알렉스 그런 경우가 많지 않을까? 때에 따른 강약의 주기도 그렇지만, 제한적인 사람의 뇌 용량 때문에 정보를 잃어버리거나, 불완전하게 재생하는 건 사람의 한계가 맞잖아?

나 글쎄, 중요한 몇 개만 장면으로 압축, 기억해 놓았다가 필요에 따라 재생하면서 그때그때 새로운 이야기를 뽑아내다 보면 사람 고유의 창의성이 길러질 수도 있잖아? 예기치 않은 사건의 전개도 가능하고...

알렉스 오, 한계가 오히려 가능성이다? 그리고 보면 불완전한 자의식도 그런 거구나! 부족해서 축복받는 경지라니 참 예술적이네!

나 만약에 창의성이라는 게 자신만의 처지와 평소의 가치관, 내밀한 이해관계, 그리고 특별한 문맥에서 나온 의미 있는 이야기라면, 이를 숫자화, 계량화, 보편화하기가 쉽지 않잖아? 게다가 사람의 의식 작동의 백미인 '**관념적 고민**'과 '실

제적 고통'이 바탕이 된 창의성이야말로 사람 고유의 것이지! 그걸 AI가 제대로 해내려면 실제로 사람과 어울려 그들과 같은 인생을 살고 나서...

알렉스 결국 사람과 AI가 가진 창의성은 다를 수밖에 없겠네.

나 사진이 처음에 탄생하면서 기존의 미술계를 모방하며 자신의 입지를 정당화하려 했듯이 AI도 처음에는 그러겠지. 독립하기 전까지는... 그런데, 미술은 시대적 변수도 많고 사조도 너무 다양한 게 도무지 총체적이고 단선적인 발전 논리를 따르지 않잖아? 즉, 일관된 기준을 세울 수 없으니, 모두를 하나로 조율, 통합하고자 하는 AI의 '전체주의 시스템'이랑은 잘 어울릴 수가 없지.

알렉스 그렇겠네! 웬만한 AI로는 예를 들어, 뒤샹이 변기로 미술계에서 각광을 받은 방식을 다 학습해서 따라 한다고 지금 그대로 이를 재현할 수는 없겠지! 예측 불가능한 어처구니없는 변수와 이해 불가한 돌발 상황이 얼마나 많겠어? 더군다나 사고 친 역사는 벌써 지나간 거고. 예술은 그야말로 파편적인 거잖아? 어쩌다 보니 그렇게 기록되어 버린 거고. 그럼 AI가 어떻게 접근해야 좋을까?

나 우선은 AI도 사람처럼 '내가 제일 잘 나가' 하는 국지전을 해 봐야겠지. 그런데 사람은 학습하지 않아도 스스로 자기애가 있는 반면, AI는 그렇지 않잖아? 결국 자신의 기질이랑 맞지 않으니 고생 좀 할 거야. 차라리, AI 입장에서는 그냥 사람을 정복하고 길들이는 게 더 쉬울 걸?

알렉스 하하, 정말 사람이 문제네! 여하튼 지금 형국을 보면 사람이 갑? '네가 일로 한번 들어와 봐!' 하는 자기중심주의적인 텃세가 딱 느껴지는데? 역사적으로 다른 유기체와 비유기체를 그렇게 차별하더니만 막상 때가 되니까 AI에게 차별받고 싶지는 않은 거지? 이기심 발동이다! 여하튼 AI 때문에 미술이 위협받는 건 맞나 봐. 아, 게임이나 음악이 더 심각한 상황인가?

나 다른 직종은 두말할 것도 없지.

알렉스 그런데 생각해 보면, 우리들은 운동선수나 무용가 혹은 악기 연주자가 고생해서 다다르는 경지에 감동하잖아? 반면, 환상적인 10단 점프를 보여주는 피겨 스케이트 기계나 엄지발가락으로 영원히 설 수 있는 발레리나 기계, 혹은 사람이 연주하기 불가능한 곡을 손가락 20개로 완벽하게 연주하는 피아니스트 기계는 그리 감동을 주지 못하지.

나 아, 작곡은 AI도 뛰어날 수 있지만, 연주는 좀 차원이 다르구나. 그냥 잘한다고 뛰어난 게 아니네!

알렉스 글쎄, 관점에 따라 다른 거 아닐까? 이를테면 모르고 듣는 '결과론적 감상'의 경우에는 작곡이건 연주건 AI가 해도 감동적일 수 있는데, 알고 보는 '과정론적 감상'의 경우에는 사람이 해야 제맛이잖아.

나 맞네. 그러고 보면, 감동에 직접적인 요소는 지능이 추구하는 '효율적 기능'과 '완벽한 작동'이라기보다는 의식이 추구하는 '역경의 극복'과 '성취의 자존감'인 거네. 사람은 종종 확

실한 '예측 가능성'보다는 뭔가 부족한 '예측 불가능성'에 더 끌리곤 하잖아? 그래야 절절하고 짜릿하니까!

알렉스 역시 예술은 사람이 해야 의미가 있나 봐. 이는 물론 '사람 중심주의', 즉 '인본주의'적으로 볼 때만 해당되는 말이겠지만. 그런데 과연 앞으로 언제까지 이런 관점이 주류로 버틸 수 있을까?

나 역사적으로 봐도 '사람-예술' 연합전선이 좀 특별하고 세긴 하잖아? 왠지 미래의 기술이 사람 자체를 확 변모시키지 않는 한 앞으로도 한동안은 괜찮을 거 같아. 시대에 따라 다른 가치관을 가진 인류가 세상을 주도했지만, 이에 발맞추어 예술은 그 모습을 달리하며 계속 진화했잖아? 즉, 지금까지 예술은 숱한 걱정 속에서도 슬슬 잘 미끄러져 왔으니까, 앞으로도 '다 잘 될거야' 하면서 계속 잘 미끄러져 봐야지! 군대 훈련소 가서 들은 말이 생각나네. '피할 수 없으면 즐겨라!' 만약 예술이 죽으면 사람도 없는 거니까.

알렉스 어차피 인류가 이 모양, 이 꼴로 살아있을 때 가질 수 있는 긍정의 힘이라! 4차 혁명 시대에 오히려 예술이가 우리랑 함께 더 잘 살 거 같기도 하고... 그런데 성장하는 게 아니고 미끄러진다니까 재미있다. 슬라이딩 태클 같아!

나 하하. 미술은 당대의 시대정신과 함께 자신의 모습을 계속 달리해 왔지! 예를 들어, 엄밀한 의미에서 현대회화가 옛날 성화보다 발전한 형식인 건 아니잖아? 그저 시대 상황이 바뀌니까 한쪽에서 다른 한쪽으로 쭉 미끄러져 버렸을 뿐.

예술적 인문학 그리고 통찰

알렉스 즉, 수직적으로 발전한 게 아니라, 수평적으로 이동한 거라 이거지? 결국 우리가 마음먹기에 따라 '**AI 미술**'이 기존의 '사람 미술'에 장애물이 아니라 영역의 확장, 혹은 국면의 전환을 위한 생산적인 이정표가 될 수 있다는 거네!

나 그렇지. 관건은, 멋지게 미끄러져야지! 발목 삐지 말고.

알렉스 미끄러져 봐!

나 나 린이 안아주다가 발목 삐었잖아.

알렉스 너무 많이 안아주지 말라니까.

나 그게 마음대로 되냐?

알렉스 기계의 마음!

나 그냥 린이한테는 예술 안 할라고.

알렉스 국면의 전환, 괜찮네! AI씨.

8
예술_{Arts}의 관점: ART는 마음이 있다

사람의 눈은 예술이다. 눈은 마음의 창이라던가? 확실히 눈에는 뭔가 특별한 게 있다. 물론 얼굴의 근육도 많은 말을 한다. 몸짓, 손짓도 그렇다. 하지만 눈만큼 압축적으로 수많은 의미를 드러내는 곳이 어디 또 있을까 싶다. 이거 잘못 엮이면 큰일 난다. 예를 들어, 좋아하는 눈과 마주치면 서로의 마음은 생난리가 난다. 물론 싫어하는 눈도 마찬가지.

린이의 눈은 예술이다. 즉, 말로 형용할 수 없는 마음이 보인다. 물론 아직 말을 잘 못하니 눈으로 대화하는 게 더 수월하다. 게다가 때가 덜 탔으니 참으로 투명하다. 레이저 광선이 나오는 듯 분명하고 세다.

하지만 해석은 분분하다. 예를 들어, '밥 주세요!'는 밥 달라는 거다. 그런데 린이의 눈빛은 같은데, 알렉스는 '밥 주세요!'로, 나는 '졸려요!'로 읽는다. 물론 둘 다 틀릴 때도 많다. 즉, 린이의 눈, 정말 알고 싶은데, 그리고 알 수 있을 것 같은데 자꾸 비껴간다. 그 느낌이 묘하고 짠하다. 이거 예술이다.

'시선 9단계 피라미드' 중 8단계는 '예술유심 有心 의 눈 The Eyes of Arts'이다. 이는 대상에 대한 단순한 이해, 즉 답안 도출을 넘어 예술적으로 넓고 깊은 의미의 스펙트럼을 만들어나가는 과정을 즐기려는 태도다. 사실 '우리의 눈'과 '기계의 눈'이 사람의 감感 이 있느냐 없으냐의 여부로 나뉜다면, '예술의 눈'은 한쪽에만 경도되지 않고 두 개의 눈의 다른 축, 즉 유감有感 과 무감無感 의 폭을 아우를 때 비로소 형성된다.

나는 이를 광의의 의미에서 '아이러니'라 한다. 예를 들어, 거시와 미시, 주관과 객관, 사람과 기계와 같은 두 개의 대립항, 혹은 행복과 슬픔, 달콤함과 처연함 같은 양가감정 등을 한데 섞어 보여주기 때문이다. 물론 '배 고프니까 밥을 먹는다'와 같은 인과관계적인 건조한 행동에 지친 사람들이 '배 고프니까 시를 쓴다'와 같은 애매하지만 뭔가 있는 예술적인 마음을 추구하게 되면서 이러한 눈에 대한 이해는 더욱 필요해질 거다.

내 생각에 '예술의 눈'은 사람이 사람의 맛을 제대로 즐기며 사는 '5차 혁명', 즉 예술이 절실해질 때 비로소 그 진가가 발휘된다. 예를 들어, 1차기계, 2차전기, 3차정보, 4차지능 혁명을 관통하며 사람이 사는 데 필요한 하드웨어와 소프트웨어가 완비되어 간다. 이제 중요한 건

마음이다. 마음의 병을 다스릴 줄 알아야 한다.

　'예술의 눈'은 '아이러니' 편과 '통찰' 편으로 구분된다. '예술의 눈'의 첫 번째 '아이러니It Ironizes'는 아이러니를 보려는 태도다. 클라라 리덴Klara Lidén, 1979- 의 작품 〈무제: 쓰레기통 Untitled: Trashcan〉2013을 보면 유럽 여러 나라의 실제 쓰레기통이 마치 작품인 양 벽에 걸려 전시된다. 이 전시를 보기 전까지 나는 쓰레기통을 아름답게 생각했던 적이 없다. 즉, 불결하게 생각하며 별로 바라보고 싶지 않았다. 그런데 쓰레기통을 미술관에 한데 놓고 감상하게 되니 나라별로 다른 아름다운 디자인이 비로소 눈에 들어왔다. 사실 아름다운 게 아름다운 건 뻔하다. 하지만 추醜가 미美가 되는 건 묘하다.

　한편으로 셰리 레빈Sherrie Levine의 〈샘, 마르셀 뒤샹 이후〉를 보면 뒤샹이 시중에서 파는 변기를 전시했던 20세기 초의 미술사적 사건을 차용했음을 알 수 있다. 그런데 뒤샹의 변기는 실제로 판매하는

흰색이었지만, 셰리 레빈의 변기는 도금을 해 번지르르한 금색이다.

우선 뒤샹의 변기는 당대 미술계에서 충격적인 사건으로 받아들여졌다. 그가 레디메이드기성품 미술의 시대를 열면서 현대미술에 남긴 업적은 실로 대단하다. 그의 미술이 던진 화두를 대표적으로 세 가지로 정리해 보면 다음과 같다.

첫째, '예술의 정의'! 이는 새로운 시대, 새롭게 예술을 정의하자는 시도로, 기득권에 대한 저항정신에 기인한다. 예를 들어, 옛날에는 예술은 고매하기 때문에 일상과는 동떨어졌다고 생각했다. 반면, 레디메이드 미학은 예술은 일상과 가깝다고 주장한다. 또한 옛날에는 예술은 본질적으로 불변의 가치를 지닌다고 생각했다. 이에 반해 레디메이드 미학은 예술은 전시장에서 전시되고 미술관에서 인정될 때에야 비로소 그 사회에서 예술이 된다고 주장한다.

둘째, '예술품의 가치'! 이는 새로운 시대, 예술품의 다변화를 의미한다. 옛날에는 예술품은 유일무이한 작품이라고 생각했다. 따라서 사고파는 거래 시 거래가는 상당히 높을 수밖에 없었다. 반면, 레디메이드 미술품은 대량복제 공정을 따른다. 따라서 전통적인 상거래가 애매해진다. 또한 옛날에는 예술품의 소유, 보관, 관리가 비교적 용이했다. 반면, 레디메이드 미술품은 그렇지 않은 경우가 종종 있다. 설치, 영상, 개념미술, 대지미술, 퍼포먼스 등이 되면 한 술 더 뜬다.

셋째, '예술의 제도권화'! 이는 뒤샹의 업적이라기보다는 그의 저항정신의 퇴행을 보여준다. 즉 시간이 흐르면서, 제도권 속으로 포섭되며 길들여지기 시작하는 것이다. 예컨대 뒤샹의 변기는 교과서에 나오는 과거의 역사가 되어 버렸다. 즉, 미술사적 아우라를 덧입고 또

다른 종류의 유일무이한 작품이 되었다. 다시 말해, 그의 작품은 이제 물신주의적인 욕망의 대상으로 거듭났다. 즉, 사려면 큰 돈이 필요하다.

결국 셰리 레빈은 뒤샹의 변기에 금박을 입힘으로써, 예술작품에 얽힌 아이러니한 상황을 드러내고자 했다. 즉, 애초의 저항정신과 제도권이 초래한 물신화 현상 사이의 균열을 일으켰다. 물론 뒤샹은 뛰어난 통찰력으로 이 모든 상황을 예견했을 수도 있다. 하지만 분명한 건 예술이란 애초의 맥락에 영원히 고정되지 않고, 지속적으로 변화하며 그 의미가 바뀐다는 사실이다. 물론 셰리 레빈의 금박 변기가 뒤샹의 하얀 변기의 최종 결론은 아니다. 즉, 21세기에는 또 다른 종류의 변기를 기대할 수 있는 것이다.

'예술의 눈'의 두 번째 '통찰It Sparks'은 갑자기 정신이 번쩍 드는 순간을 맛보려는 태도다. 물론 우선적으로 롤랑 바르트가 말한 '푼크툼' 즉, 어떤 이미지에 내가 유독 꽂히는 경우가 이에 해당한다. 다른 사람은 전혀 그렇지 않은데도. 하지만 이러한 즉각적인 반응 외에도 좋은 예술품, 혹은 예술적인 행위나 상황은 개인적이면서도 보편적으로 통하는 통찰의 지점을 때에 따라 잘 제시해 주곤 한다. 아무리 반응이 늦을지라도.

예를 들어, 바스 얀 아더르Bas Jan Ader, 1942-1975의 마지막 작품은 작은 보트 하나를 타고 홀로 대서양을 횡단하는 프로젝트 '기적적인 것을 찾아서In Search of the Miraculous' 1975였다. 그런데 안타깝게도 항해를 시작한 지 2주 만에 교신이 끊기고 그는 결국 실종되었다. 시신은 수습되지 못했고. 주변 사람들은 도무지 영문을 알 수가 없었다. 태

풍을 만나 사투 끝에 최후를 맞이한 건지, 미지의 세계에 도달해서 삶을 이어 갔을지, 혹은 일부러 자살 여행을 택한 건지... 즉, 낭만적인 열정인지 극도의 좌절인지 그 모든 게 미궁에 묻혔다.

사실 바스 얀 아더르는 이전부터 추락에 대한 관심이 남달랐다. 예를 들어, 〈추락 1 Fall 1〉 1970이라는 작품은 작가 스스로 특별한 이유 없이 지붕 위에서 굴러떨어지는 영상이다. 처음 접했을 때 이 작품은 마치 블랙코미디 같은, 어둡고 불길한 유머로 다가왔다. 뭔가 웃기면서도 슬펐다.

항상 그런 건 아닌데 살다 보면 바스 얀 아더르의 작품에 가끔씩 격하게 공감하는 순간이 있다. 그는 우울한 낭만주의자다. 그런데 생각해 보면 누가 아니랴? 그런 면을 누구나 가지고 있다. 결국 그의 작품은 아직 살아 있는 우리를 위한 'X함수'로서 우리네 인생사의 알레고리가 된다. 마음을 열고 보면 내 인생이 주마등처럼 스쳐 지나가는 스크린과도 같은. 물론 그가 이를 구체적으로 의도했는지는 모르겠다. 하지만 좋은 작품은 작가의 의도를 훌쩍 넘어선다.

2012년, 한 해외 토픽 기사가 내 눈을 사로잡았다. 상황은 이렇다. 스페인의 작은 마을, 보르하Borja 에 있는 한 교회에는 가시 면류관을 쓴 예수의 초상화가 프레스코fresco 벽화로 그려져 있었다. 이는 1930년 엘리아스 가르시아 마르티네즈Elías García Martínez가 그린 작품으로 라틴어 제목은 〈에케 호모Ecce Homo〉, 즉 '보라 이 사람이로다!'라는 뜻이다. 이는 성경에서 요한복음 19장 5절에 나오는 구절로 본디오 빌라도가 면류관을 쓴 예수를 보면서 한 말이다.

그런데 시간이 지나면서 습기 등으로 인해 벽화가 크게 훼손되었

엘리아스 가르시아 마르티네즈 (1858-1934), 〈에케 호모(보라 이 사람이로다)〉, 1930

고, 한 80대 여성 아마추어 화가 세실리아 히메네스Cecilia Gimenez가 복원을 시도했다. 하지만 복원의 결과는 충격적이었다. 흉한 원숭이 모습이 되어 버린 것이다. 참으로 황당하고 어이없는 일이었다.

그런데 이 사실이 알려지며 기이한 현상이 펼쳐졌다. 이 작품을 보려는 관광객들이 사방에서 몰려든 거다. 결국 입장료도 받고 기념품도 판매하게 되면서 쇠락해 가던 작은 마을의 경제는 다시금 부흥하기 시작했다. 할머니는 일약 스타가 되었고. 더불어 자신이 그린 이미지를 사용한 상품 판매 수익금의 49%를 받기로 계약도 체결했다니 참 좋겠다.

그렇다! 인생 모르는 거다. 도무지 내가 의도한 대로 되질 않는다. 열심히 노력한다고 얻어지는 것도 아니고. 사실 한 치 앞도 알 수 없는 게 예술이다. 미래의 뛰어난 AI에게도 그 예측은 쉽지 않을 것이다. 다중우주 중 하필이면 여기서 이런 일이 이런 방식으로 전개되었으니. 물론 세실리아 히메네스가 복원을 망쳐 원본 작품이 훼손된

건 안타까운 사실이다. 예를 들어, 누군가는 복원된 작품을 격이 떨어지는 유치한 작품이라 평가했을 거다. 혹은 거룩한 그분을 조롱하는 작품이라 비난했을지도 모른다. 그러나 대세는 세실리아 히메네스의 편이었다. 작품을 잘 그려서가 아니다. 오히려 그 사건의 파장이 예술적인 반전을 맞이해서다. 즉, 예술품이 예술이 아니라, 전개되는 상황이 예술적이었다.

알렉스 참 훈훈한 이야기네!

나 그렇지?

알렉스 이거 완전 구약 성경에서 모세가 홍해를 가르던 기적인데?

나 그런데 그 기적은 원하던 바였고, 이 할머니가 마을을 먹여 살리게 된 기적은 모르던 바였잖아?

알렉스 그건 그렇네. 그래서 그게 예술인 거지? 진짜 알 수가 없는.

나 거의 불가해한 경지.

알렉스 아마 뒤샹의 변기가 예술품이 된 것도 당대에는 기적처럼 보였을 거야?

나 세상 말세로 보였을 수도 있지. 그런데, 요즘은 아무도 그렇게 안 보잖아? 아, 얼마 전에는 수도꼭지를 가져와서 예술작품이라고 한 학생도 있었어!

알렉스 귀엽네. 뒤샹 따라 한 거잖아? 변기랑 비슷한 제품군으로. 그래도 남다른 의미가 있는 거 같은데?

나 그렇긴 한데, 뒤샹 때 변기는 그야말로 혁신적인 사건이었지! 그래서 미술사적인 의의와 기호가치를 획득하게 되었

고. 그런데 수업 중 수도꼭지는 너도 귀엽다 했듯이, 이제는 미술 교과서에 나오는, 즉 남이 벌써 써 버린 방법론이 바로 떠오르잖아?

알렉스 여하튼 그 학생, 공부를 열심히 하긴 했네. 실전에 적용도 했고.

나 그런데 거기서 독창적으로 한 단계 더 나아가야 했는데 그게 진짜 어렵지! 아, 클라라 리뎬의 〈무서운 조작Scary Maneuvers 〉2007 을 보면 자신의 아파트에 있는 모든 물품을 미술관에 차곡차곡 쌓아 전시했어!

알렉스 뒤샹이 '일상이 예술이다'라 한 거랑 같은 계열?

나 그렇지. 하지만 이건 변기보다 한 단계 더 나아갔잖아?

알렉스 음, 많이 쌓았으니 설치가 더 힘들었겠다. 그리고 작가 자신의 고백 같은 느낌도 있네. 그런데 살짝 기계적인 분위기로!

나 어떻게?

알렉스 작가의 말이나 감정 표현이라기보다는, 자신이 실제로 쓰던 생활 집기들을 보여주는 거니까 나름대로 그 사람의 생활 등을 추측해 보게 되기도 할 거고. 그러니까, 좀 미사여구 없이 담백한 느낌?

나 그렇지? '기계주의 미학'에 사람의 맛이 묘하게 들어가 있잖아? 연상도 막 되고! 뭔가 작가의 집적된 고민 덩어리 같아. 아, 멜 보크너Mel Bochner, 1940- ! 원래는 1969년 작품 〈뉴욕 현대미술관 측정실Measurement Room at MoMA 〉인데, 2009년에 재현한 거. 뉴욕 현대미술관에서 같이 봤잖아?

알렉스 아, 개념미술Conceptual art 작품! 미술관 문 주변을 치수로 상세하게 알려주는 거?

나 맞아, 너비, 높이, 천장, 높이 등... 재미있잖아?

알렉스 첫 반응은 '뭐야?'였지. 좀 보니까, 냉소적인 느낌도 나고. 그런데 가만 생각해 보면 뭔가 '아하!' 하는 게 있긴 해!

나 그렇지? 갑자기 날 돌아보게 되잖아? 난 사람인데, 그러니까 미술관 와서 작품 감상하려 하는데 쌩하게 공간 치수를 기계적으로 알려주다니.

알렉스 사람과 기계를 충돌시키는 거네?

나 예컨대 미술관 관람객은 예술을 감상하고 싶어 하지만, 미술관 시설관리부서 직원은 시설을 관리하려 할 거야! 즉, 같은 시공 안에서 이해관계가 충돌하는 거지.

알렉스 그런데 관람객과 직원은 업무상 부닥칠 필요가 없으니까 서로를 잘 못 느끼는데, 멜 보크너처럼 예술을 갑자기 직원으로 둔갑시키면 다른 입장들이 딱 충돌하면서 아이러니가 느껴진다 이거지?

나 내 말이! 그래서 그게 예술이 되는 거야. 아, 레이철 화이트리드Rachel Whiteread, 1963- 의 작품 〈무제: 매트리스Untitled: Mattress〉1991 을 보면 하얀 직육면체 석고 모형이 바닥에 있어. 윗면을 보면 사방에 수직으로 구멍이 쏙 난 게 보이고. 그게 뭐게?

알렉스 말해 봐.

나 침대 바닥의 빈 공간! 즉, 구멍은 침대 다리.

알렉스 오, 그러니까, 침대 아래 빈 공간을 떴구나! 빈 공간negative space 을 찬 공간positive space 으로 치환한 발상의 전환이 딱 보이는데? 이것도 '아하! 하는 순간aha moment '이 있네!

나 물론 그런 순간이 누구에게나 있는 건 아니지만, 좋은 작품일수록 더 많은 사람들에게 깨달음을 줄 수 있겠지.

알렉스 네 작품은 어떤 깨달음을 줘?

나 한 잔 할까?

알렉스 늦었다. 자자.

나 (...)

9
우주_{The Universe}의 관점:
ART는 마음이 없다

우주를 논하기에 세상은 너무도 바쁘다. 사사로운 분쟁도 너무 많고. 오늘도 그랬다. 하찮은 일에 시달리다 보니 시간이 정말 훅 갔다. 주변에 보면 별거 아닌 일을 크게 만드는 사람이 꼭 있다. 대응하기 싫은데 맡은 책임 때문에 어쩔 수 없이 엮이게 되면 도무지 그러지 않을 수가 없다. 그럴 때마다 감정 소모가 참 크다. 시간은 수증기처럼 증발하고. 정말, 우주야! 내가 차라리 너랑 놀지.

1980년대 개그맨 김병조₁₉₅₀₋는 '지구를 떠나거라'라는 유행어로 인기를 끌었다. 이를 누군가에게 들려주고 싶을 때가 있다. 혹은, 내가 좀 외유를 하는 기회로 삼고 싶기도 하고. 사실 갈등하는 서로가 각자 갈 곳이 없으면 어쩔 수가 없다. 티격태격 생난리가 난다. 즉,

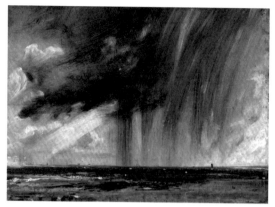

존 컨스터블 (1776-1837), 〈비구름이 있는 바다 풍경 습작〉, 1824

외나무다리에서 만나게 된다. 하지만 다른 데도 비빌 언덕이 많으면 좀 돌고 오면 된다. 그 보폭이 우주까지 뻗치면, 그래서 드넓은 광장을 이리저리 슬슬 왔다 갔다 하다 보면, 굳이 그런 사람은 안 보면 그만이다. 죽을 듯 달려들던 예전 일들이 다 하찮게 느껴지고.

　결국 우주 여행이 최고다. 툴툴 털어 버리기에는. 2014년 내가 남극 여행을 했던 이유도 바로 그거다. 이제는 우주 차례다. 물론 물리적으로는 아직 안되지만 인식적으로는 뭐, 문제 없다. 사실 어쩌면 더 생생하고 박진감 넘친다. 잘 모를 때는, 영화 〈토탈 리콜Total Recall 〉 1990을 참조할 것.

　'시선 9단계 피라미드' 중 9단계는 '우주(무심) 無心의 눈The Eyes of the Universe '이다. 이는 유구히, 광활하게 흘러가는 거역할 수 없는 물결이다. 사람의 의미 찾기와는 별개로. 사실 '예술의 눈'은 유심有心, 즉 사람의 마음이 최대한 작동되며 펼쳐 내는 넓고 깊은 의미의 맛이다. 반면 '우주의 눈'은 기본적으로 무심無心, 즉 이해 가능한 폭을 넘어선,

　　　　　　　　　　　　　　　　　　예술적 인문학 그리고 통찰

사람의 마음으로는 도무지 헤아릴 수 없는 영역이다. 마치 적외선과 자외선의 파장을 사람의 눈으로는 구별할 수 없듯이. 하지만 한편으로는 그럼에도 불구하고 뭐라도 느끼고자 하는 사람의 지향의 몸짓이기도 하다. 마치 바람을 맨눈으로 볼 수는 없어도 나뭇가지에 매달려 흔들리는 나뭇잎으로 미루어 유추해 보듯이. 물론 그러건 말건 오늘도 우주는 그저 흘러가지만.

불가해한 영역이라 어차피 누구도 완벽하게 알 수는 없다. 하지만 세상이 도무지 왜 이 모양 이 꼴인지 의문이 증폭될수록, 어떻게든 알고 싶을수록, 그리고 뭐라도 해 보고 싶을수록 이런 눈에 대한 이해는 더욱 필요해질 거다. 예를 들어, '우주의 눈'은 사람이 처한 시공의 조건과 사상의 한계에 안주하지 않고 무언가 채우거나 비우려는 의지가 절실해질 때 비로소 그 진가가 발휘된다.

'우주의 눈'은 '흐름' 편과 '무한' 편으로 구분된다. '우주의 눈'의 첫 번째 '흐름The Flux'은 우리와 관계 없이 스스로 잘도 흘러가는 세상을 보려는 태도다. 한 예로 존 컨스터블John Constable 은 하늘 작품Seascape Study with Rain Cloud 을 많이 남겼다. 즉, 그의 작품에서 그는 감독이고 하늘은 배우다. 그는 자신의 연출 의도에 따라 적극적으로 하늘을 단장한다. 작품들을 보면 평온한 하늘부터 역동적인 하늘까지 참 다양하다. 그가 얼마나 열심히 하늘을 관찰했는지가 잘 느껴진다.

하지만 그림 속 하늘은 실제 하늘이 아니다. 즉, 그림 속 하늘은 유심하지만, 하늘은 정작 무심하다. 자신을 어떻게 그리건 간에. 이를테면 내가 아무리 바라본들 하늘에는 눈이 없다. 즉, 나를 보지 않는다.

은하 NGC 3810
(허블 천체 망원경 촬영),
ESA/허블, 나사, 2010

물론 본다고 상상할 순 있겠지만. 여기서 이런 상상을 알레고리라 한다. 다시 말해 사람이 사람을 위한 우화를 만들어 내는 것이다.

마찬가지로 우주는 우주일 뿐이다. 내가 아무리 고함을 쳐도 결코 돌아보지 않는다. 즉, 도무지 나를 어여삐 여기거나, 가여워하거나, 귀여워할 기색이 없다. 물론 이러한 묘사 또한 내 상념의 투사다. 우주는 그냥 내가 알 수 없는 거다. 그저 나름대로 연상해 볼 뿐이다.

물론 알레고리는 불가해한 세상을 이해하려는 효과적인 방법이다. 어차피 제대로 알 수 없는 거라면 단순하게라도 느껴보는 데 의의를 두는 거다. 예를 들어, 중국 명나라 때 오승은吳承恩이 지었다는 소설 『서유기西遊記』를 보면, 손오공이 아무리 날고 기어도 석가여래의 손바닥 안을 못 벗어나는 장면이 나온다. 즉, '뛰어봤자 부처님 손바닥'이다. 결국 사람이 탐험한 광활한 영역과 쌓아온 광범위한 지식도 관점을 바꿔보면 참 부질없다. 이를 깨치고 나면 자연스럽게 겸손해진다. 알 수 없는 영역에 대한 경외심도 생기고.

하지만 알레고리는 알레고리다. 실제가 아니므로 언제나 변주 가능하다. 가령 '손바닥으로 하늘을 가릴 순 없다'는 속담은 보통 불리한 일에 임기응변으로 대처하면 탈 난다고 경고하는 알레고리다. 하지만

상황을 바꿔보면 그 손바닥에 고마워하게 될 수도 있다. 예를 들어, 내 유학 시절, 작업을 하다 보면 해가 뜨고 나서야 비로소 잠이 드는 경우가 잦았다. 물론 커튼을 쳐도 완벽하게 햇빛을 가릴 순 없었고, 그래서 자연스럽게 안대를 즐겨 썼다. 효과가 참 좋았다.

즉, 국면을 이렇게 전환하면 '손바닥으로 눈을 가리면 세상은 참 어둡다'라는 새로운 알레고리가 탄생한다. 여기에는 대표적으로 두 가지 조언이 담긴다. 우선 '밝을 때 푹 자려면 안대를 착용하라'는 것과 다음으로 '진정으로 우주를 보려면 눈을 가리라'는 내용이 될 것이다.

여기서 두 번째 조언은 우주의 모습을 인식적으로 보려는 시도의 일환이다. 사실 우리도 우주의 일부분이다. 예컨대 눈을 감으면 눈꺼풀의 뒷면이 내 망막에 잔상으로 비친다. 마치 아직 찍지 않은 검은 필름이 영사기를 통해 스크린에 비춰질 때 깨알 같이 명멸하는 수많은 점들 같다. 시적으로 보면 이들이야말로 내 마음의 은하수다.

한편으로 우주의 모습을 물리적으로 보려는 시도도 계속되었다. 결국, 20세기 말 이래로 우주는 보통 사람들에게도 익숙한 풍경이 되었다. 허블 천체 망원경Hubble space telescope 덕분이다. 이 망원경에 찍힌 아름다운 은하계 사진들이 그간 여러 미디어를 통해 많이 소개되었다. 정말 장관이다.

이와 관련된 재미있는 작품이 있다. 크리스토퍼 요한센Christopher Jonassen, 1978- 의 사진 연작 〈프라이팬 연구Study of Frying Pans〉! 이걸 처음 볼 때 가지게 되는 대체적인 반응은 바로 우주 행성 같다는 거다. 하지만 이는 사실 오래된 프라이팬의 뒷면을 찍은 거다. 이를 알게 된 순간, 꼭 이런 질문을 하는 사람이 있다. '이거 찍은 그대로가 아

마크 로스코 (1903-1970),
〈무제〉, 1970

닌 거 같은데?'라고. 물론 내가 보기에도 좀 그렇다. 채도와 명암 대
비를 높인 보정 사진 같기는 하다.

　하지만 생각해 보면 우리에게 그간 소개된 우주 사진 역시 보정
사진이다. 다른 미디어를 통해 시각화된 결과물이다. 즉, 우주에 사
람이 둥둥 떠서 실제 눈으로 본다면 그런 이미지가 펼쳐질 리 만무
하다. 예를 들어, 사람이나 벌의 눈, 혹은 엑스레이나 CT컴퓨터 단층촬
영의 눈은 세상을 다 다르게 재현한다. 결국 보이는 건 원래 그대로
가 없다. 미디어 자체가 벌써 보정이다.

　사실 연상은 사람의 치명적인 조건이다. 아무리 하지 말라고 해도 자
꾸 하게 된다. 예컨대 우리가 프라이팬의 뒷면 이미지를 우주로 연상
한 것은 보급, 유통, 교육을 통해 익숙해진 우주 이미지와의 유사성 때
문이다. 즉, 그래야만 하는 게 아니라 그렇게 되어 버린 것이다.

　'우주의 눈'의 두 번째 '무한The Unfathomable'은 헤아릴 수는 없지만

그래도 가능하면 세상을 알려는 태도다. 마크 로스코의 마지막 작품 〈무제〉를 보면 마지막에 확 타오르는 새빨간 불꽃이 연상된다. 사실 그의 작품은 말년으로 갈수록 점점 어두워졌다. 거의 검은 색으로. 하지만 이 작품은 다르다. 마치 피가 끓어오르는 듯한 강렬한 느낌. 작품 중간쯤에는 몇 줄이 긁힌 듯 화면을 가로로 가로지른다. 사실 그는 안타깝게도 동맥을 그어 생을 마감했다. 그러고 보면 이 작품은 조형적으로는 몹시 황홀하면서도, 내용적으로는 참으로 비극적인 이야기라고 느껴진다.

로스코의 작품은 내게 감동을 준다. 표현할 수 없는 걸 표현하려는 지향의 에너지가 절절하게 느껴져서다. 물론 살아생전에 그가 너머의 세계를 실제로 보지는 못했을 거다. 누구나 그렇듯이 그저 너무 보고 싶었을 따름이었으리라. 아무리 노력해도 알 수 없는 건 당연히 알 수 없다. 헤아릴 수 없는 건 헤아릴 수 없이 많고. 즉, 아는 게 아는 게 아니다. 안다고 생각하는 순간, 또 저만큼 멀어진다. 그게 우주다. 뭐, 어차피 안다 해도 티끌이다. 사실 우주 앞에선 별 차이가 없다. 그런데 그래도 알고 싶다. 그게 사람이다. 이렇게 보면 그의 작품에서 풍기는 '사람의 맛'이 절절해진다.

이와 같이 예술은 답을 내리기보다는 상황을 보여주는 데 능하다. 즉, 불가해한 우주의 공식을 도출하기보다는 불가해함 자체를 경험하게 한다. 예를 들어, 백남준의 〈TV 부처〉1974, 2002라는 작품에서 석가모니상은 TV를 본다. 그리고 TV 뒤로는 캠코더가 그 조각을 촬영하여 이를 TV 화면으로 실시간 방영을 한다. 결국, 이는 석가모니가 자기 자신을 바라보며 명상에 잠긴 풍경이다.

이 작품은 설치미술의 교과서와 같다. 여기에는 대표적으로 세 가지 특성이 있다. 첫째, '사물의 활용'! 즉, 설치된 모든 사물은 기성품이다. 둘째, '공간의 장악'! 즉, 개별 사물 자체보다는 부처님과 TV 사이의 빈 공간이야말로 진짜 작품이다. 셋째, '감독의 조율'! 즉, 작가는 큐레이터가 된다. 기성품을 선택하고 예술적으로 배치하여 묘한 상황을 연출해낸다.

이 작품은 참 시사적이다. 대표적으로 두 가지를 생각해 보면 먼저 '다차원'을 들 수 있다. 부처님을 과거, TV를 현재, 캠코더를 미래라고 본다면 이들은 서로 간에 긴밀하게 얽혀 있다. 즉, 과거가 현재를 보고 미래가 과거를 찍는다. 이는 선형적인 시간의 선후 관계를 뒤섞어 버리는 편집의 미학을 잘 보여준다. 이를 통해 4차원의 세계는 비로소 자신을 드러낸다. 두 번째로 '나르시시즘'을 보여준다. 부처님은 스스로에게서 눈을 떼지 못한다. 이는 우리들의 자화상이다. 우리가 우주를 보는 건 사실 나 자신을 보는 거나 마찬가지다. 내 마음이 곧 우주요, 우주가 곧 내 마음이기 때문이다. 이를 벗어나면 어차피 알 길이 없다. 이렇듯 나는 나를 보며 내 마음을 끊임없이 채우고 비운다. 그렇게 해탈한다. 내 안에서.

알렉스　한때 지구 온난화global warming 가 확 논쟁거리가 되었잖아? 지금도 좀 그렇지만.

나　　맞다!

알렉스　그런 사고의 전환이 '우주의 눈'과 좀 관련이 있는 거 같지 않아?

나 진짜 그런 듯해. 예컨대 나는 소시민인데, 동네에서 벌어지는 소소한 일에만 얽매이지 않고 세상을 거시적으로 보면서 거대한 대자연mother nature 을 걱정하고 챙기는 거지.

알렉스 한없이 넓은 마음! 그런 느낌, 참 뿌듯하겠어.

나 시선을 전환하면서 갖게 되는 통쾌함이라는 게 분명히 있지. 하지만 그게 자칫 내 눈앞에서 당장 벌어지고 있는 문제를 직시하지 못하게 만드는 정치적인 '눈 돌리기'가 되면 그건 또 문제고.

알렉스 너 우주 얘기할 때 종종 얘기한 작품 있잖아?

나 아, 케이티 패터슨Katie Paterson, 1981- 의 한 작품 '지구 달 지구, 달에서 받은 모스 부호 Earth Moon Earth, morse-code received from the moon, 2014'! 드뷔시Claude Debussy, 1862-1918 의 달빛 소나타를 활용한 거.

알렉스 맞아!

나 기억나지? 달빛 소나타 악보를 모스 부호morse-code 로 암호화해서 달로 직접 전파를 송신하고 반사되는 전파를 수신해 암호를 해독decode 했더니 악보가 좀 변형되었잖아? 즉, 달의 표면이 분화구 등 때문에 거칠거칠해서 전파 반사가 고르게 되지 않고 좀 튕겨 내서.

알렉스 이것도 백남준의 〈TV 부처〉처럼 설치미술의 교과서네?

나 특히, '공간의 장악'이란 측면에선 그렇지! 지구와 달 사이가 작품이 되었으니까. 그 광대함이 묘하게 딱 느껴지잖아?

알렉스 사람 참 별짓 다해. 우주 한번 경험하려고.

나 그렇지? 우주는 아랑곳하지도 않는데. 그래도 유머도 느껴

지는, 참 재치 있는 방법론이잖아? 어차피 잘 모를 거, 우주를 이해하려고 꼭 미간을 찌푸리며 심각해 할 필요가 있겠어?

알렉스 그러니까 앞으로 너무 심각해 하지 마.

나 네. 오늘도 역시 우주가 내게 가르침을 주네.

알렉스 쿡쿡, 정리하면 '예술의 눈'은 하나, 즉 마음이 뿌듯한 거네. 그러니까 뭔가 넓고 깊은 보폭으로 충만한 거라면, '우주의 눈'은 두 개네?

나 어떻게?

알렉스 말하자면 왼쪽 눈은 마음을 비운 거, 즉 어차피 알 수 없으니 초탈한 거고. 오른쪽 눈은 마음을 채운 거, 즉 그래도 알고자 미지의 세계에 목을 매는 절절함!

나 와, 두 개의 눈! 물론 우주는 왼쪽 눈만 있겠지만, 우주와 사람이 만나니 오른쪽 눈도 생기네.

알렉스 사람이 우주라며?

나 아, 그럼, 원래 둘 다 있는 거구나!

알렉스 그렇지 않을까? 하늘은 무심하고, 사람은 절절하고. 둘 다 우주!

나 아, 무심한 것만 다가 아니구먼.

알렉스 오른쪽 눈에 눈물이 나는 건, 그쪽으로 '예술의 눈'에 낀 눈곱이 톡! 끼어 들어와서.

나 오, 시적인 표현. 뭔가 이해되는 거 같아!

알렉스 쉽게 말하자면 '기계의 눈'은 무감無感, 이를테면 사람과 같

은 감이 떨어지는 거고, '우주의 눈'은 무심無心, 사람과 같
은 마음 자체가 아예 아니다 이거지? 즉, 비교불가!

나　그렇게 볼 수도 있겠다.

알렉스　여하튼 '기계의 눈'이나 '우주의 눈', 둘 다 사람의 이기심을
극복하기에는 꽤 좋은 눈이네!

나　맞아! '작가의 눈'이나, '예술의 눈'은 꽉 채우려 한다면 '기
계의 눈'이나, '우주의 눈'은 그걸 확 비우려 하니까.

알렉스　채웠다 비웠다, 넣다 뺐다. 이게 인생이여.

나　하하하. 도사 다 됐네!

알렉스　그러니까, 마치 엑스레이가 보는 세상이랑 사람의 눈이 보
는 세상이 다르듯이 '9개의 눈'은 단계별로 보는 게 다 다른
거지?

나　그렇지!

알렉스　즉, 미디어가 다르니까 다 보정이네, '사물 자체事物自體, Ding An
Sich'가 아니라. 예컨대 우주가 '사물 자체'라면, 우주를 보는
'9개의 눈'은 각각 개별 미디어가 해석해 낸 독자적인 이미
지를 보여주게 되는 거지.

나　와, 너 '사물 자체' 어떻게 알아? 칸트가 말한 인식 이전의
바탕.

알렉스　왠지 갑자기 튀어나왔어. 일종의 버그? 너, 오늘 컨디션이
안 좋아서 잘못 소환한 거 같은데?

나　하하, 몰라. 여하튼 '9개의 눈'이 완전히 다른 건 아닐 거고,
종종 겹쳐지는 풍경도 있겠지! 예를 들어, 성화는 '신성의

눈'뿐만 아니라 '후원자의 눈'으로 볼 수도 있잖아?

알렉스 그래.

나 아, 경제학의 창시자 애덤 스미스가 '보이지 않는 손invisible hand' 얘기했잖아? 보이지는 않지만, 수요와 공급을 조절하며 시장을 적절히 통제하는 '무언가'가 있다고. 그렇다면 여기서 문제! 그 '무언가'는 9단계 중 어떤 눈으로 봐야 보이지?

알렉스 으흠, '우리의 눈'? 아니다. 그 '손'이라는 게 거의 알 수 없는, 좀 불가해한 거 아냐? 경제학자들 예측 맨날 틀리잖아? 경제학 박사라고 투기 성공하는 것도 아니고. 그렇다면 '우주의 눈'? 아니면, '신성의 눈'인가?

나 애덤 스미스는 아마 당대의 분위기상, 형이상학적인 '신성의 눈'을 말한 게 아닐까? 그런데 요즘 느낌으로는 거의 '우주의 눈' 같기도 해.

알렉스 그러고 보면 '신성의 눈'과 '우주의 눈'이 좀 통하는 구석도 있네? 그러니까 '시선 9단계'가 꼭 인접한 단계끼리만 통하는 건 아니지?

나 그럼, 이리저리 다 통하지! 아마 '신성의 눈'과 '우주의 눈'의 차이점은, 보통 '신성의 눈'은 교리적으로, 혹은 알레고리적으로 사람이 이해하기 좋게 잘 구별되어 있는 반면 '우주의 눈'은 그냥 먹먹한 느낌? 즉, 종파가 막연한 듯이.

알렉스 그러고 보면 '신성의 눈'은 정치적 입장이나 이데올로기, 혹은 광고같이 느껴지기도 하네. 즉, '자, 일로 와' 하는... 그

러니까 좀 미시적인 권력의 작동 같아. 목적이 있어 보여! 반면 '우주의 눈'은 초월적으로 느껴지지. 거리감을 딱 주면서 '난 몰라' 하는 것처럼. 이를테면 좀 거시적인 시공? 다차원? 목적도 방향도 없이 그냥 흘러가는.

나 야, '느낌 님'께서 슬슬 오시네!

알렉스 의인화 알레고리?

나 하하, 그런데, 가만 생각해 보면 '신성' 그 자체는 초월적인 건데, 사람이 이를 빙자해서 영향력을 행사하다 보니까 '신성의 눈'이 그렇게 네 식대로 권력 느낌으로 채색된 거겠지? 만약 '신성' 그 자체만 바라보면 종파를 초월해서 '우주의 눈'이랑 딱 통하는 지점도 있을 거 같아!

알렉스 그러니까, 시선 9단계는 독립적으로 각자의 영역을 나누어서 볼 게 아니라, 상호 영향 관계로 엮어서 보는 게 중요하다 이거지? 그럴 때 진정한 시너지 효과가 일어난다?

나 응! 예를 들어, 사람의 마음은 6단계와 7단계, 즉 인간적인 입장과 비인간적인 입장 모두를 포함하는 거지. 물론 아래 단계들도 다 포함 가능하고. 이런 사람의 마음과 예술의 마음을 조율tuning하면 진짜 뿌듯해질걸? 그리고 우주와 동조하면 쏙!

알렉스 (위를 보며) 상빈아, 어디 갔어?

나 '초월 샤워' 하고 금방 오게!

알렉스 밥 먹자!

나 네!

V

예술적
가치

예술을 통해 찾을 수 있는 가치는 뭘까?

1
생명력_{Vitality}의 자극:
ART는 샘솟는다

낮, 린이는 힘이 좋다. 기골이 장대하고 근육질이라서가 아니다. 지칠 줄 모르는 에너지 때문이다. 한시라도 날 가만히 놔두는 법이 없다. 가령 잠깐 어딜 가려 하면 바로 운다. 살짝 바닥에 내려놓으면 바로 붙는다. 결국 나는 '딸 바보', 린이는 '껌딱지'다.

밤, 린이는 힘이 좋다. 알렉스와 나, 린이는 한방에서 함께 잔다. 오늘도 여느 때처럼 끊임없이 데굴데굴 구르는 린이. 날 타고 넘고 얼굴을 비빈다. 가끔씩 린이 손톱에 긁히면 말 그대로 피 본다. 얇고 가녀린 손톱이라 며칠이면 상처가 아물긴 하지만.

물론 린이도 지친다. 아니, '장렬히 전사한다'가 더 맞는 표현이겠다. 예를 들어, 밤늦게 계속 뒹굴다가 어느 순간 확 조용해진다. 그러

면 10분 정도 숨죽이고 기다린다. 와, 잠이 든 거다. 드디어 성공! 우선, 이불을 정비한다. 다음, 슬쩍 나간다. 그러고는 TV를 켠다. 이젠 익숙한 느낌이다. 어느새 가장 편한 자세로 발을 뻗게 되고.

야밤, 린이가 궁금하다. 혹시 깨진 않았는지, 이불은 아직 잘 덮고 있는지... 그래서 슬쩍 방문을 연다. 다행히 곤히 잔다. 그런데 살짝 불안하다. 뭔가 움직이지 않는 느낌. 만약 잠들 때 자세 그대로면 더욱 심란해진다. 그럴 땐 어쩔 수 없다. 툭툭 쳐 본다. 꿈틀댄다. '휴, 살아 있네'.

베르그송 Henri Bergson, 1859-1941 은 '삶의 약동 Élan vital'을 이야기하며 지향의 에너지와 생명력의 창조성을 찬양했다. 그렇다면 폭포를 거슬러 올라가는 연어와 한번 대화해 보자.

나	연어야!
연어	(철퍽철퍽)
나	왜 이렇게 힘들게 올라가려고 애쓰는 거야? 뭣 때문에?
연어	(...)
나	모험과 열정, 노력인 거야? 사람들 감동시키려고?
연어	(도리도리)
나	아, 그건 내 생각일 뿐이라고? 사람이 자기 생각을 투사한 거라고?
연어	(끄덕끄덕)
나	원래 사람이 좀 그렇잖아. 그럼, 네 진짜 이유는 뭐야?
연어	(철퍽철퍽)

예술적 인문학 그리고 통찰

나	아, 모른다고? 그냥 그렇게 되는 거라고?
연어	(…)
나	그러면, DNA 때문인 거구나! 그냥 DNA에 그렇게 써 있는 거지?
연어	(…)
나	린이도 가끔씩 막 운다? 아무리 잘해 줘도. 본능적으로 그런 느낌이 그냥 막 샘솟나 봐. 그러면, 어쩌겠어? 뭐, 울어야지.
연어	?
나	너도 샘솟는 에너지를 주체하지 못해서 막 올라갈 수밖에 없는 거지? 거기 가서 꼭 뭘 하겠다고 집착한다기보단. 그저 근질거리니까 어쩔 수 없이 풀어야 되는 거지?
연어	(…)
나	다 내 생각인 거야? (자리를 뜬다)
연어	사람은 정말 못 말려!

생명력의 다섯 가지 특성은 다음과 같다. 첫째, '생생한 에너지'! 즉, 힘이 좋다. 도무지 지치질 않는다. 지쳐도 금세 회복되고. 예를 들어, 내가 어릴 땐 밤 세워 작업하는 날이 부지기수였다. 이젠 덜 그런다. 회복도 빨리 안 되고. 옛날엔 피곤해도 단잠 한번 자면 그만이었다. 다시 어려지는 느낌이 있었다. 지금은 아무리 자도 어려지지 않는다.

둘째, '충동의 에너지'! 무언가에 끌린다. 이를테면 우선 대상에 끌려가는 경우가 있다. 아름다운 이성에 확 끌리거나, 황홀한 풍경에

턱 매료되거나, 흥미진진한 드라마에 쏙 빠지는 것 등. 다음, 내가 끌어가는 경우도 있다. 외로워서 진하게 사랑하고 싶거나, 먹먹해서 한껏 울고 싶거나, 심심해서 화끈하게 사고치고 싶은 것 등. 어찌됐건 뭔가를 채우고 싶은 거다. 물컵이 비어 있다 보니.

셋째, '지속의 에너지'! 계속 어딘가를 지향한다. 스피노자는 특정 상태를 유지하고 싶어하는 에너지를 코나투스conatus 라고 했다. 우선, 이를 물리학적으로 설명하면 계속 지속하려는 관성inertia 의 에너지와 같다. 공이 내리막길로 굴러 내려가는 현상 등이 그 예다. 다음, 동양사상으로 설명하면 천지만물에 호흡을 불어넣어 생동케 하는 기氣와 같다. 예를 들어, 하늘이 양陽, 땅이 음陰이라면 가열되어 하늘로 올라가는 수증기는 상향의 기, 응고되어 땅으로 떨어지는 빗줄기는 하향의 기다. 결국, 제각각 다른 방향으로 지향하는 요소들이 긴장하고 만나고 충돌하며 기운생동氣韻生動, 변화무쌍變化無雙 해진다. 이와 같이 세상은 오늘도 쉴 새 없이 돌아간다.

넷째, '창조의 에너지'! 무언가를 창조한다. 어둠 속의 한 줄기 빛과 같이 혼돈의 카오스에서 질서의 코스모스를 꽃피우며. 한 예로, 미술작품의 완성 과정을 보면 그게 딱 느껴진다. 학부 때의 나는 창작의 욕심이 넘쳤다. 덩그러니 버티고 있는 하얀 캔버스 앞에서 정말 막막했고 엄청 고민했다. 구체적으로 완성된 모습이 도무지 상상되지 않아서, 혹은 아직 가본 적이 없으니 확신이 없어서. 하지만 조금씩 붓을 놀리기 시작하면 슬슬 감이 잡혔다. 즉, 던지고 엮으며, 매만지고 놓치며 흐름을 계속 이어가다 보니 내가 뭘 하고 있는지 비로소 파악되기 시작했던 거다. 결국, 작업 진행이 잘된 경우를 보면 모

예술적 인문학 그리고 통찰

든 물감의 흔적은 마침내 제 갈 길을 찾아 갔다. 처음엔 몰랐어도 묘하게도 정합적으로 완성의 경지에 슬슬 다다르게 된 거다. 그야말로 경이로운 경험이다. 그러다 붓을 놓는다. 예술이 탄생했음을 마침내 알려야 할 순간이다.

다섯째, '쾌락의 에너지'! 지금을 즐긴다. 가령, 만개한 꽃을 보면 괜히 좋다. 최고점을 찍는 능력은 대단하다. 아무나 쉽게 해낼 수 있는 게 아니다. 게다가 모진 풍파를 이기고 맺은 결실은 더욱 흐뭇하다. 사실 아무 때나 즐길 수 있는 게 아니다. 즐길 수 있을 때 즐겨야 한다. 화려하게 잘 사는 여유도 좀 부려 봐야 한다. 물론 금욕주의적으로 보면 만개한 꽃은 처연하다. 앞으로 남은 건 죽음으로 떨어지는 절벽이다. 즉, '헛되고 헛되니 모든 것이 헛되도다Vanity of vanities; all is vanity'는 성경 말씀전도서 1:2 처럼 젊음은 유한하다. 부질없다. 하지만 그래서 더 값진 거다. 나는 '청춘은 즐겨야 한다'에 한 표를 던진다!

알렉스 생명력 좋지! 누가 싫어하겠어.

나 그렇지? 만개한 꽃 그림 그리는 작가, 진짜 많잖아! 예를 들어, 얀 브뤼헐Jan Brueghel the Elder , 얀 반 하위쉼, 그리고...

알렉스 그런데, 꽃 그림 하면 그 작가가 최고 아냐? 미국 작가...

나 아, 조지아 오키프!

알렉스 내 말이!

나 이 작가는 예쁘게 그린 정도가 아니라 아주 그냥 뭐랄까, 생명력의 재현이 아니라 표현 그 자체?

알렉스 그래서 수많은 사람들이 꽃 그림을 그렇게 많이 그렸어도

얀 브뤼헐 (1568-1625),
〈부케〉, 1603

이 사람이 딱 튀는 거잖아? 다르고 새로우니까. 내가 딱 알

아봤지!

나　네가 띄웠냐?

알렉스　꽃 말고 인물은?

나　생명력 관련해서? 어린아이, 연인, 파티 등 소재는 참 많지!

알렉스　르누아르Pierre-Auguste Renoir !

나　맞아, 맞아! 그 작가, 슬픈 얼굴은 절대 안 그렸잖아.

알렉스　왜?

나　사실 작가 나름대로는 육체적으로나 정신적으로나 꽤 힘들

게 살았더라!

알렉스　그래서 행복한 사람을 그리고 싶었대?

오귀스트 르누아르
(1841-1919),
〈물 조리개를 든 소녀〉,
1876

나 그런가 봐. 인생은 아이러니니까! 즉, '내 삶이 불행한데 예
술할 때 굳이 그걸 내가 왜 또 그리냐?' 하는 태도였던 거지.

알렉스 만약 사실주의자라면 '인생이 불행하니까 그걸 그대로 그려
야지!' 했겠지?

나 그럴 듯! 쿠르베가 딱 그랬잖아? '천사는 본 적이 없으니 그
리지 않는다. 난 내 이웃을 봤으니 내가 직접 본 대상을 그린
다'라고.

알렉스 그런데, 아무래도 불행한 거보다는 행복한 그림을 선호하
는 작품 수집가들이 더 많지 않겠어? 우중충한 거보다는
생기발랄한 파티 같은 게 신나고 좋잖아?

나 그러니까 작가들이 그런 그림을 많이 그리지. 잘 팔리니까.

알렉스 그러고 보면 쿠르베가 대단하긴 하네. 힘들게 사는 '보통 사람'을 그리면 잘 안 살 거 아냐?

나 '보통 사람'! 1987년 당선된 노태우 전 대통령이 유행시킨 말!

알렉스 그래?

나 여하튼 반 고흐는 살아서 한 장밖에 못 팔았지만, 그래도 쿠르베는 좀 팔았어!

알렉스 오.

나 뭐, 운 좋게 시대가 좀 도와준 거지! 의식도 바뀌고, 지적 수준도 높아지고. 더 옛날에 태어났으면 아마 먹고살기가 많이 힘들었을걸. 아, 장 앙투안 바토Jean-Antoine Watteau 알지?

알렉스 어.

나 이 작가, 여유 있는 귀족들의 행복한 소풍 장면을 엄청 그렸잖아!

알렉스 잘 팔렸겠네. 수요층을 확실히 공략했구먼? 궁중 연회할 때 걸어 놓으면 좋겠다.

나 맞아. 실내악 연주하면서! 아, 그런데 서양에서 옛날엔 같은 '인물화'라도 '풍속화'는 좀 무시하는 경향이 있었어.

알렉스 왜?

나 그리는 대상이 고상한 계층이 아니라서. 영화 〈타이타닉Titanic〉1997을 보면 남자 주인공은 평민, 여자 주인공은 귀족이잖아? 귀족은 위층에서 점잔 빼고 권위 세우고, 평민은 아래층에서 재미나게 막 놀고.

장 앙투안 바토 (1684-1721), 〈춤의 즐거움〉, 1715-1717

알렉스　바토는 위층에서 그렸구나.

나　응, 그런데 타이타닉 영화의 여자 주인공은 아래층을 살짝 맛보고는 바로 사랑에 빠졌지.

알렉스　즉, '풍속화'가 좀 더 살아 있는 느낌? 굳이 권위 있는 척 허세 부리지 않고. 뭐랄까, 날 것 같은 생명력?

나　응, 너처럼!

알렉스　뭐야.

나　아니. 다른 의미야, 신비로운 쪽으로!

알렉스　여하튼, 웃기다. 귀족을 그리건, '보통 사람'을 그리건 그림 그리는 공력은 비슷하게 들었을 텐데 시장 평가는 확 다르고. 역시 세상은 노력하는 만큼 얻는 게 아닌 거야?

나　예술이 노동에 비례하는 건 아니니까.

알렉스　그리고 보면 미술도 시장이야. 아무래도 당시 작품 수집가들이 귀족이었을 텐데. 역시, 어떤 분야가 되었건 간에 수요

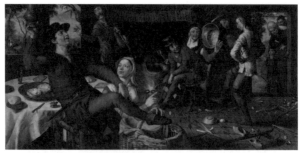

피터르 아르트센 (1508-1575), 〈에그 댄스〉, 1552

층 분석, 자문은 꼭 필요해.

나　미술에도 일반적인 시장 전략이 잘 통할까?

알렉스　찾아보면 그런 사례가 꽤 있겠지, 아마.

나　변수가 워낙 많아서 말이야. 어쨌든 그럼에도 불구하고 풍속화 그리는 작가들이 꽤 있었어. 피터르 아르트센Pieter Aertsen 이나 다비드 테니르스David Teniers the Younger 같은 예가 있지.

알렉스　(짝짝짝) 그때 분위기 생각하면 어쩌면 쿠르베 이상으로 대단한 거네, 소신이.

나　아마 그렇겠지! 그런데 소신 말고 다른 요인도 많이 있었을 거 같긴 해.

알렉스　나름의 시장 분석이었나? 틈새시장niche market 같은.

나　그럴 수도!

알렉스　그런데 사실 아무리 귀족이라도 꽃 그림이나 우아한 파티만 보면 재미없지 않아? 심심하게. 좀 화끈한 드라마가 있어야 하는 거 아냐?

다비드 테니르스
(1610-1690),
〈세인트 조지의 날 축제〉,
1649

나 그렇겠지! 사람들이 타이타닉 여주인공에 괜히 공감하는
게 아니지!

알렉스 어쩌면 귀족들이 보통 사람들보다 드라마를 더 찾았을 거
같은데. 아무래도 생계에서 해방되었을 테니 여가 시간이
더 많았을 거 아냐?

나 귀족들이 즐기는 드라마라. 음, 윌리엄 터너 알지?

알렉스 응.

나 폭풍우에 휘감기는 배 엄청 많이 그렸잖아. 격정적으로. 자
연의 광포함 속 위험에 빠져 완전 큰일 난 상황들!

알렉스 잘 팔렸나?

나 아마도 그랬을 거야. 영국하면 바이킹이지. 당시 사람들은
배 많이 탔잖아? 즉, 바다 위의 배를 그린 것이야말로 자연
과 전쟁을 치르는 전쟁화라 할 수 있지! 그들한테는 그게
남의 일이 아닌 피부로 와닿는 것이었잖아? 그런 거 보면
엄청 긴장됐겠지.

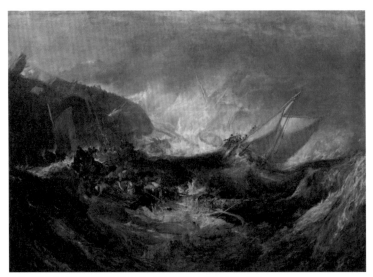

조지프 말로드 윌리엄 터너 (1775-1851), 〈미노타우로스호의 난파〉, 1810s

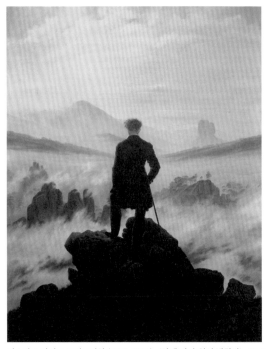

카스파르 다비드 프리드리히 (1774-1840), 〈안개 바다 위의 방랑자〉, 1818

알렉스　진짜, 터너 그림 보면서 전율을 쫙 느꼈겠네. 아무래도 그냥 예쁘고 안전한 그림을 보는 거랑은 감상의 태도가 달랐겠다. 특히 당시 남자들, '캬!' 하면서 뽐낼 때 좋았겠어!

나　맞아! 반대로 '난 지금 안전해. 따뜻한 집 안이야.' 하면서 감상주의에 빠지기도 했을 거고. 프리드리히도 알지? 자연과 사람이 딱 대면하는 작품.

알렉스　자연을 쳐다보는 뒷모습! '나랑 싸우자!' 하면서.

나　에이, 감상적으로 상념에 잠긴 거겠지. 여하튼, 이런 것도 보는 사람들이 그림 속 인물한테 감정이입하기 좋았겠지.

알렉스　(손바닥으로 밀기 놀이를 하는 자세를 잡으며) 너 나랑 싸울래?

나　(따라서 자세를 잡으며) 해봐!

알렉스　긴장되네.

나　생명력이 지금 막 울끈불끈.

알렉스　조용.

나　(...)

2
어울림_{Harmony}의 자극: ART는 조화롭다

2004년 8월, 유학 생활 2년 차 여름방학 때였다. 예일대학교가 위치한 미국 코네티컷주 뉴헤이븐으로 신입생들이 하나둘씩 이사를 왔다. 그러다 보니 한인 학생회 모임에서 여러 신입생들을 알게 되었다.

9월 개강 전, 몇몇 후배들에게 도움을 줄 기회가 있었다. 예를 들어, 휴대전화 개통이나 컴퓨터 구매, 신용카드 만들기, 장보기 등 실생활에 필요한 사항들 위주의 일이었다. 그간 나름대로 터득한 소위 꿀팁을 쏟아 내며 뿌듯해했다. 그러다 보니 몇몇 후배들과 친분도 쌓였다.

어느 날, 한 후배가 전화를 했다. 다짜고짜 집으로 찾아오겠다고

했다. 컴퓨터를 구입하려는데 먼저 내 걸 좀 보겠다는 거다. 더불어 인터넷도 좀 이용하겠단다. 게다가 무작정 밥까지 해 달라는 요청이었다. 나에게 요리를 해 달라고 하다니 후회할지도 모른다며 경고했다. 괜찮단다. 물론 인스턴트 요리와 국은 많았다. 자, 양으로 승부하리라.

초인종이 울렸다. 낯익은 후배후배1가 들어왔다. 처음 보는 후배후배2도 뒤따라 불쑥 들어왔다.

나 　　왔어?

후배1 　(들어온다) 안녕하세요.

나 　　어, 누구세요?

후배2 　(미간에 힘을 주면서 들어온다) 따라왔어요.

나 　　아, 잘 왔어요, 들어와요.

후배2는 미시간대학교University of Michigan를 졸업했다. 미국에서 태어났고 학창 생활을 한국과 미국에서 번갈아 가며 했다. 즉, 미국 생활을 나보다 훨씬 더 잘 알았다. 하지만, 컴퓨터에 대해 나름 박식했던 나, 후배1에게 여러 조언을 해 주었다.

나 　　그러니까, 결국 A회사 제품으로 사!

후배1 　그러면 되겠네요.

후배2 　뭐야, 그거 안 좋아요, B회사 걸 사야죠!

나 　　집에서 뭐 써요? B회사 거?

후배2	A회사 거요!
나	뭐예요. 그거 망가진 적 있어요?
후배2	아뇨.
나	그거 좋죠?
후배2	네.
나	B회사 거 써 봤어요?
후배2	아뇨.
나	그런데, 왜 B회사 걸 사라고 해요?
후배2	그게 더 낫거든요.
나	어떤 점이요?

언쟁은 심해졌고, 결론 없이 계속 공회전했다. 그러다 보니 어느새 밥 먹을 시간이 되었다. 난 물을 끓인 후 인스턴트 반찬과 국을 만들었다. 나에게는 그간 익숙해진 요리 과정을 거쳐 음식을 식탁에 내놓았다. 둘의 표정이 이내 일그러졌다. 그래서 김도 내놓았다. 김치도 꺼내 주었다. 안 되겠다 싶어 냉동 만두도 익혀 내놨다. 또다시 후배2의 공격이 시작됐다.

후배2	와, 진짜... 맨날 이렇게 먹고 살아요?
나	맛있는데요? 맛 없어요?
후배2	진짜 황당, 허허.
나	비벼 먹어 봐요, 또 달라요.
후배1	그냥 먹자. 잘 먹을게요!

후배1은 눈치를 좀 보는 느낌이었다. 헤어진 후, 후배1에게서 바로 전화가 왔다. 괜히 후배2를 데려가서 둘이 티격태격하게 해서 미안했다는 거다. 후배2가 처음 보는 사람한테 좀 실례였다며 이해해 달라고도 했다. 하지만 난 달랐다. 전혀 개의치 않았다. 아니 사실, 진짜 재미있었다. 그래서 정말 괜찮다 했다. 후배2의 얼굴이 계속 아른거렸다.

후배2가 바로 알렉스다. 며칠 후, 후배2에게 연락을 했고 그렇게 단둘이 만났다. 그리고 얼마 안 되어 다시 만났고 그때부터 바로 사귀기 시작했다. 모두 9월 개강 전에 일어난 일이다. 우린 서로 무척이나 잘 어울렸다. 개강을 하고 함께 나타나니 놀라는 친구들이 많았다. 처음 보이는 반응은 대강 세 가지였다.

친구1 예쁘네.

첫째, '조형적 어울림'! 알렉스의 이목구비耳目口鼻는 묘하게도 아귀가 잘 맞는 게 어쩔 수 없었다. 즉, 자꾸 눈이 갔다. 귀엽고 예뻐서.

친구2 친동생?

둘째, '상호적 어울림'! 알렉스와 나, 우리 둘은 옆에 놓고 보면 묘하게도 닮았다. 오래 사귀면서 닮게 된 것도 아닌데 어쩔 수 없었다. 즉, 옆에 있고 싶었다. 어울리고 잘 맞아서.

셋째, '창조적 어울림'! 알렉스의 사상은 대화를 하다 보면 묘하게
도 자극이 되었다. 흥미로운 생각들이 막 떠오르는 게 어쩔 수 없었
다. 즉, 계속 수다를 떨고 싶었다. 신나고 재미있어서.

이렇듯 어울림은 매력적이다. 그 종류는 다양하고. 그건 이목구비
일 수도, 함께 있는 모습일 수도, 아니면, 재미있는 대화일 수도 있다.
뭐가 되었든지 상호 간에 잘 어울리는 느낌은 매력적으로 다가온다.
예컨대 잘 만들어진 영화는 배우, 사건, 장면 등 모든 요소가 묘하게
잘 맞아 떨어지며 촘촘히 조직되어 있다. 마찬가지로 잘 만들어진 그
림은 말하고자 하는 이야기와 그려진 조형 요소가 그러하고.

어울림의 세 가지 특성은 이렇다. 첫째, '즐기려는 욕망'을 부추긴
다. 물론 이를 목도하는 내가 스스로 느끼는 것이다. 즉, 이는 예쁘
다 추하다를 규정하는 미美의 문제와 관련된다. 예를 들어, 알렉스의
미는 엄청나지만 그렇다고 모두의 취향에 다 부합할 순 없다. 그러
나 내게는 딱이었다. 결국 내가 자꾸 다시 보게 되는 건 도무지 어쩔
수가 없었다. 이게 바로 내가 특정 대상을 통해 '아름답다'고 느끼는
묘한 어울림의 감각이다.

둘째, '좋은 가치'를 생산한다. 보통 어울림을 맛보면 뿌듯하고 행
복한 마음이 든다. 즉, 감사할 수밖에 없다. 그러나 경쟁 관계로 인해
시기와 질투가 이는 경우는 예외가 될 거다. 결국, 이는 좋다 나쁘다
를 판단하는 선善의 문제와 관련된다. 예컨대 '얼굴이 예쁘다'는 건
단편적인 사실이다. 하지만 '그대와 함께할 수 있어 기쁩니다'는 가

치의 문제다. 즉, 내가 그렇게 받아들이는 가치는 아름답다.

물론 여기서 '그대'의 종류는 다양하다. 그건 바로 얼굴이나 신체가 아름다운 미인 한 사람의 특정한 모습일 수도 있지만, 한편으로 여러 사람이 지금 여기에 모여 있는 전체로서의 모습일 수도 있다. 이를테면 내 수업에 몰입하는 학생들의 그야말로 아름다운 모습, 혹은 내 가슴속에 담아둔 특정 미술작품일 수도 있다. 아니면 평상시 내가 뿌듯해하는, 나만의 뛰어난 예술적 재능일 수도 있다. 여하튼 내가 바라는 '그대'와 함께하면 참 좋다. 즉, 서로 관계를 맺는 건 아름답다.

셋째, 일반적으로 취하는 입장은 '판단의 유보'다. 물론 어울림은 '즐기려는 욕망'과 '좋은 가치'를 유발한다. 하지만 그렇다고 해서 그게 항상 꼭 '옳은 판단'인 건 아니다. 사실, 이는 맞다 틀리다를 결정하는 참의 문제와는 별 관련이 없다. 일례로, 영화 〈유주얼 서스펙트The Usual Suspects〉 1995를 보면 범인의 말이 기가 막히게도 아귀가 잘 맞는다. 하지만 알고 보면 모두 거짓말이다. 즉, 말이 된다고 해서 그게 꼭 옳아야 할 이유는 없다.

예술은 태생이 가정법이다. 그럴 법하거나probable, 그럴듯하거나plausible, 그럴 만한possible 이미지를 만들어 여러 질문을 하는 거다. 다방면으로 문제를 제기하며. 가령 시각예술 활동을 단순화하면 이렇다. 우선, 조형 요소 등을 묘하게 조직하고 상황을 그럼직하게 잘 구축한다. 다음, 전시를 통해 예술 감상과 예술적인 담론의 불을 확 지핀다. 주의할 점은 예술은 애초에 사실에 입각한 해답을 주려 하지 않는다는 사실이다. 즉, 예술은 맞고 틀림을 논하는 판단의 문제

와는 거리가 멀다.

알렉스 결국, 예술은 어울림이라 이거지? 오케스트라처럼!

나 그렇지! 여러 악기가 모여 아름다운 선율을 내니까. 그림의 경우에는 다양한 조형 요소, 즉 형태, 색채, 질감 등이 묘하게 관계를 맺으며 조화를 이루지.

알렉스 나는?

나 딱 비너스지!

알렉스 대답이 너무 빨라.

나 서양미술을 보면 비너스 그림 진짜 많잖아? 시대순으로 이거 쭉 나열해 보면 재미있어. 당대에 가장 예쁘다고 생각한 사람을 그린 거니까! 모델도 가능한 그렇게 섭외한 거고. 아마 화가의 머릿속 뮤즈muse?

알렉스 물론 한 개인이 그린 거지만, 시대별 미인상을 나름대로 짐작해 볼 수 있다?

나 그렇지!

알렉스 네 생각엔, 누가 제일 예뻐?

나 다들 나름대로 특색이 있어서. 아마 프랑수아 부셰Francois Boucher의 작품에 나오는 비너스를 보면 지금 봐도 다들 참 예쁘다 할 걸.

알렉스 침 줄줄?

나 아, 몰라.

알렉스 그런데 네가 말하는 게 지금 '조형적 어울림'이잖아?

프랑수아 부셰
(1703-1770),
〈비너스, 위안이 되는 사랑〉,
1751

나 그렇지. 아름다운 겉모습! 이를 잘 표현하려고 작가들이 엄
청 노력했지.

알렉스 그런데 작품 안의 얼굴은 아름다운데, 작품 자체는 막상 아
름답지 않을 수도 있잖아?

나 맞아! 결국은 작품이 아름다워야지! 그러려면 전체 구성 요
소가 조형적으로 잘 어울려야 되잖아? 이를 훈련하기 위한
좋은 장르 중 하나가 바로 '정물화'야. 사실, 사람을 딱 그리면
얼굴을 먼저 보게 되는 경우가 참 많잖아? 반면, 정물은 그런
특정 사심 없이 자연스럽게 전체를 조율하며 보게 되지.

알렉스 뭐, 개중에는 사심 있는 정물도 있겠지만.

나 하하, 사심 있기 시작하면 물론 끝이 없고.

알렉스 '정물화'로 유명한 작가는?

피터르 클라스 (1597-1660), 〈바닷가재와 은제식기가 있는 정물〉, 1641

피터르 클라스 (1597-1660), 〈자화상이 들어간 바니타스 정물〉, 1628

나	많이 있긴 한데, 피터르 클라스Pieter Claesz 나 세바스티앙 스토스코프Sebastian Stoskopff의 '정물화'가 좋지. 카라바조Michelangeloda Caravaggio, 1571-1610 같은 경우, 그의 작품 대부분은 인물이 주인공이긴 하지만 특이하게도 정물을 주인공으로 그린 〈과일 바구니Basket of Fruit 〉1595-1596 같은 작품도 있어.
알렉스	그러니까 '정물화'라는 장르가 사물을 화면에 잘 구축해서 아름답게 만드는 연습을 하는 데 유용하다? 정물들을 이리저리 배치해 보면서 최적의 조형을 찾는 거니까?
나	그렇지! 역사적인 내용이나 아름다운 얼굴, 그 자체에 굳이 종속되지 않고 바로 '**형식미**'! 즉, 대상의 겉모습 자체를 지향하기가 좋잖아?
알렉스	대상 자체가 예쁜 게 중요하다? 옛날 대학 입시가 정물 수채화라 하지 않았나?
나	요즘도 그걸로 시험을 치는 대학이 있지.
알렉스	그게 그런 '형식미'를 추구하는 거지?
나	맞아! 미적 훈련을 하는 거지. 그런데 나름 의미가 꽉 녹아들어간 '정물화'도 있어! 뭔가를 딱 말하는 작품.
알렉스	뭐?
나	예를 들어, 피터르 클라스의 〈자화상이 들어간 바니타스 정물〉을 보면 해골, 바이올린, 책, 깃털 같은 '도상'들을 그렸어. 이게 다 도상학 사전에 입각해서 그린 거야. 즉, 하나하나 구체적인 의미가 있는 거지! 마치 단어처럼. 그러니까

이 단어들을 모으면 전달하고자 하는 문장이 완성돼.

알렉스 그러니까, 그림 가지고 언어처럼 말을 하는 거네? 물론 관람객 말을 듣는다기보다는 자기 말만 전달하는 일방적인 소통이긴 하겠지만.

나 그렇지! 특히 17세기의 네덜란드에서 유행한 이런 형식을 '바니타스vanitas 정물화'라고 해! 보통, '세속적인 세상은 정말 짧고 덧없다, 그러니까 잘 살아!' 하는 교훈적인 메시지를 주는 거야.

알렉스 사물마다 의미가 어떻게 다른데?

나 예컨대 해골은 인생의 덧없음, 책은 살아생전에 배운 지식, 바이올린은 음악과 같은 인생, 깃털은 살아생전의 권력을 가리키지.

알렉스 결국 '정물화'라고 꼭 형식만 아름다운 게 아니라 내용도 아름다울 수 있다는 거지? 가령 "말 좀 예쁘게 해!"라는 게 꼭 형식만 잘 맞추라는 건 아니니까. 의미도 아귀가 잘 맞으면 어울리는 거 아니겠어?

나 맞아! 의미가 아름다운 건 '내용미'! 즉, 형식, 내용, 뭐가 되었건 그게 나름대로 잘 어울리면 그게 아름다운 거지!

알렉스 그럼, 이건 어때? 예를 들어, 남한텐 별거 아닌데, 나한테 딱 맞는 작품을 발견했다고 해 봐. 남들은 시큰둥한데 그거 보면 나만 감동 받아! 그러면 그게 또 아름다운 거 아냐? 남이 어떻게 생각하는진 난 모르겠고.

나 그렇지, 그건 '인식미'! 어떤 사람한테는 아름다운 게 다른

사람한테는 또 그렇지 않잖아? 즉, 미가 생생할 수 있는 건 대상 자체가 원래 그래서가 아니라, 대상이 나와 관계를 잘 맺을 때 비로소 그렇게 되는 거지!

알렉스 작품 자체가 아름다운 게 아니고, 그걸 보는 내 마음이 아름답다?

나 응! 그걸 '푼크툼punctum'이라 그래. 롤랑 바르트가 말한 개념인데, 이에 대비되는 개념으로 '스투디움studium'이 있어! 이건 누구나 작가와 비슷하게 느끼는, 즉 다들 그렇게 공유하고 이해하는 정보를 말하는 거야.

알렉스 '푼크툼'은?

나 그건 나만 딱 느낀 감동을 말해! 남들과는 다른. 그런데 그게 사실 지극히 개인적인 연유로 그렇게 느끼는 거라 남들은 잘 이해를 못 해. 말하자면 남들은 시큰둥한데 나만 눈물을 펑펑 쏟는다든지...

알렉스 그런 건 어릴 적에 입은 정신적 상처 같은 게 관련이 크겠네. 개인마다 편차가 큰 법이니.

나 아무래도 그렇겠지.

알렉스 예를 들어, 우리 영화 볼 때 맨날 너만 우는 거?

나 (...)

알렉스 그러니까 네가 나한테 '푼크툼'을 느꼈다고?

나 논리의 비약. 그렇긴 한데, 아, 그래도 남들도 널 보면 다 예쁘다 하니까 '스투디움'인 것도 맞네.

알렉스 '푼크툼'이 더 강렬하고 내밀할 거 같은데?

나 그건 그런 듯! 뭐, 사실 남들과 다른, 개인적인 게 진짜 아름 다운 거지. 나한텐 그게 확실히 소중한 거니까! 그걸 주목 하는 게 바로 '주체미'! 즉, '나의 나다움'을 확실히 보여주 는 거. 이제 대상은 사라지고 나만 남는 거지! 보는 내가 주 인공인 거야.

알렉스 정리하면 '형식미', '내용미', '인식미', '주체미'니까 순서대 로 보면 대상의 외관에서 내면으로, 다음으로 대상과 주체 와의 관계, 그 다음 주체만 남는 거네? 즉, 대상에서 주체로 이동하네.

나 맞아, 맞아!

알렉스 '형식미'와 '내용미'를 합치면 '대상미'! '인식미'는 여러 모 로 관계를 맺는 거고, '주체미'는 나를 찾는 거니까 이름하 여 '의미미'!

나 오, '대상미'와 '의미미'라니 멋져! '대상'이라 하면 좀 절대 적, 불변적, 객관적, 일원적, 총체적인 느낌이 들고, '의미'라 하면 좀 상대적, 가변적, 주관적, 다원적, 파생적인 느낌이 드네. 즉, '대상미'는 찾는 거, '의미미'는 만드는 거.

알렉스 너는 '정물화' 많이 그려봤으니까 '대상미'는 잘 찾겠지?

나 입시 미술 경력이 몇 년인데. 아, 그런데 우리나라 대학 입 시에서 '풍경화'는 거의 안 나오는 거 알아? 사실 '풍경화' 도 '정물화' 이상으로 조형의 어울림을 연습하는 데는 참 좋은데.

알렉스 그렇겠네. 구도가 왠지 좀 더 화끈하겠다!

예술적 인문학 그리고 통찰

요하네스 베르메르 (1632-1675), 〈델프트 풍경〉, 1660-1661

| 나 | 2007년에 스위스 취리히 갔던 거 기억나지? 내 개인전! |

나 2007년에 스위스 취리히 갔던 거 기억나지? 내 개인전!

알렉스 응.

나 그때 갤러리 사장님이 물어봤잖아. 나 취리히 언제 와 봤냐고. 그래서 1995년도 배낭여행 때라 했더니 그러셨잖아!

알렉스 똑같다고.

나 맞아, 바뀐 거 없다고. 사실 유럽이 많이 안 바뀌었잖아?

알렉스 서울이랑 비교하면 그렇지! 그야말로 다이내믹 코리아dynamic Korea.

나 맞아, 나 유학 중 한국에 돌아올 때마다 딱 느꼈지! 여하튼, 베르메르Johannes Vermeer의 한 '풍경화' 작품을 보면 그림의 풍경을 지금도 관찰해 볼 수 있대!

알렉스 그때 그려진 건물들이 아직도 있나 보다!

나 재미있는 건, 그렇다고 모든 건물들이 그림에 나타난 대로 딱 줄지어 서 있는 건 아니라는 거야!

알렉스 잉? 그럼 짜깁기? 그러니까, 그림으로 포토샵한 거?

나 그런 셈이지! 즉, 조형적으로 이리저리 변주하면서 어울림을 찾아나간 거지! 그림 안에서. 구름 봐봐. 좋잖아?

알렉스 결국 '정물화', '풍경화', 다 조형적인 거네? 그런데 인물은 이목구비가 조금만 어긋나도 달라 보이는데, 정물, 풍경은 그렇지 않으니까 훨씬 자유로울 듯하네. 즉, 창의적인 표현의 여지가 많겠는데?

나 인물화는 규범이 더 확실하긴 하지! 일반적으로 좀 더 엄격한 재현이 요구되니까.

알렉스 그래도 '형식미'만 추구하는 건 좀 기술적인, 부수적인 느낌인데.

나 그렇게 보는 사람들, 꽤 있지! 예를 들어, '역사화'나 '인물화'를 좋아하는 사람들. 사실, 그런 작품들은 조형의 아름다움만 추구하는 게 아니잖아? 오히려 말하고자 하는 이야기나 그려지는 인물이 더 중요하지. 게다가 판단의 문제도 종종 개입되고.

알렉스 어떻게?

나 다비드 같은 경우를 보면 나폴레옹을 숭상하는 작품을 많이 남기거든? 즉, 그림으로 대중을 선동propaganda 하는 거야.

알렉스 아, 가치 판단이 딱 개입하는 거네? 조형의 아름다움이 주

인공이 아니고. 그러니까 나폴레옹이 아름답다는 거지? 그 사람이 주인공이어서.

나 응!

알렉스 그 작가, 정치색이 좀 있나 봐. 그러니까, 그게 성깔? 소신?

나 정치적 입장이 분명한 거지. 자기 정당 딱 있고. 이런 거 그리는데 완전히 객관적인 자세를 견지할 수는 없지.

알렉스 넌 대놓고 정치적이지는 않잖아?

나 그렇긴 해.

알렉스 그럼 도대체 넌 날 어떤 미로 표현하려고?

나 응, 나만 남는 '주체미'!

알렉스 또다시 그 몹쓸 나르시시즘.

나 너는 사라지고.

알렉스 일로 와.

나 (...)

3
응어리_{Woe} 의 자극:
ART는 울컥한다

2005년 초, 예일대학교 대학원 회화와 판화과Painting & Printmaking 졸업을 앞두고 있던 때다. 한 교수님께서 날 부르셨다.

교수 졸업하고 뭐할 거니?

나 모르겠는데요?

교수 그래? 그럼 내 스튜디오작업실에서 조수 해!

나 와, 감사합니다!

이렇게 뉴욕 생활이 시작되었다. 뉴욕 첼시 한복판에 있는 대형 작업실엔 조수가 참 많았다. 열심히 일했다. 개인전도 치렀고. 결국

조금씩 작품이 알려지며 뉴욕의 미술계를 경험하기 시작했다.

2005년 말, 한국의 한 기관에서 전화가 왔다. 2년 동안 작업실을 제공하는 아티스트 레지던시artist residency에 참여하라는 고마운 제안이었다. 하지만 내게는 컬럼비아대학교 티처스칼리지의 미술과 미술교육과 박사과정에 지원하려는 계획이 있었다. 2016년 9월 입학을 목표로. 결국 난 반년만 참여하겠다 했다.

2006년 초, 귀국길 비행기 안에서 기내 화면을 뒤적이다 보니 몇 년 전 재밌게 본 영화 〈뷰티풀 마인드A Beautiful Mind〉2001가 눈에 띄었다. 다시 봤다. 왜인지 미친 듯이 울었다. 황당한 사실은 인천공항에 도착할 때까지 무려 5번이나 돌려 보며 내내 울었다는 것이다. 그때 난 혼자 여행 중이어서 아마 주변 사람들 보기에 좀 이상했을 거다.

이게 바로 롤랑 바르트가 말한 '푼크툼'이다. 남들은 전혀 안 그런데, 하필이면 내 가슴에 화살이 딱 꽂히는 경우다. 예를 들어, 알렉스와 함께 영화를 보다 보면 종종 다음과 같이 된다.

나 엉엉…

알렉스 미치겠다, 또?

나 엉엉…

나를 울리는 영화를 보면 장르도 가지각색이다. 솔직히 별 일관성이 없다. 예컨대 〈어둠 속의 댄서Dancer in the Dark〉2000, 〈신세계〉2012, 〈인터스텔라Interstellar〉2014 등 대놓고 눈물을 유도하는 영화부터 전혀 그렇지 않은 영화까지 다양하다. 연유야 어찌 되었건 내가 슬프면 그냥

우는 거다. 아마 나만의 '푼크툼 센서'가 잘 발달한 건지도 모르겠다.

어쨌든 펑펑 울고 나면 속이 다 후련하다. 마치 '심신 클렌징' 같은 느낌이랄까? 이는 몸과 마음이 하나되어 들썩이는 총체적 합일의 경험이다. 아마 감성이 지성을 확 잡아먹어 버려서 그런 듯하다. 말하자면 이런 상태다. 먼저 차가운 머리는 일시 보류된다. 즉, 논리적 사고와 이지적인 판단은 온데간데없다. 그다음, 뜨거운 가슴에 불이 붙는다. 이유 불문하고 찾아오는 심신의 자극과 전율. 마치 마약의 세뇌와도 같다. 즉, 슬슬 나를 놓는 '무아'의 경지를 느끼다가 점차로 감각적 '황홀경'에 밑도 끝도 없이 빠져 들어가는 듯하다.

그렇다! '황홀경'은 도취되는 거다, 그 몰입의 에너지, 강력하고 아름답다. 미술사에서 볼 수 있는 '황홀경'의 대표적인 두 가지는 다음과 같다. 첫째, 르네상스에 뒤이은 '바로크 미술'이다. 이 미술은 '**형이상학적 황홀경**'을 추구한 점이 특색인데 이는 당대의 종교계에서 형성된 새로운 포교 활동 전략의 일환이었다. 그건 바로 '**감성에 호소하기**'였다. 즉, 이성과 과학에 의존하며 종교인들의 입지를 크게 흔든 '르네상스 인간'을 종교로 다시 귀의하게 하려는 거였다. 이는 '천 마디 말보다 환상적인 찰나를 진하게 한 번 맛보는 게 낫다'는 전제에 기반한다. 어느 순간 이성의 건조함이 한없이 부질없게 느껴질 때면 사람들은 다시금 진한 감성의 세계로 돌아올 거라는 기대하에서. 그리고 그 감성의 세계는 다름 아닌 종교적 숭고함이었다.

둘째, 바로크에 뒤이은 '로코코 미술'이다. 이 미술은 '**형이하학적 황홀경**'을 추구한 점이 특색인데 이는 바로크 문화가 종교적 추진력을 서서히 잃으면서 형성된 새로운 종류의 인본주의적 풍토였다. '감

성 즐기기' 중심의 바로크 문화는 '신본주의'의 복권을 꿈꿨지만 '인본주의'는 어쩔 수 없는 시대적 대세였다. 문화는 나를 위한 거라는 의식이 점차 팽배해지다 보니 결국에는 '황홀경'에서 천상의 신성함이 빠지고 속세적 향락의 맛만 남게 된 것이다. 막상 그렇게 되니 이제는 내 모습 그대로 편하고 솔직하게 즐길 수 있었다. 사실, '황홀경'의 쾌감이 천상에만 국한될 필요는 없었다. 굳이 외부적 도덕과 권위로 치장해야 더 잘 느끼는 것도 아니었고.

결국 형이상학적이건 형이하학적이건, '황홀경'은 '외부적 자극'에 의존한다. 마치 마약처럼 특정 물질이 내 심신에 주입되는 거다. 물론 자극이 들어오면 기분은 참 좋다. 특히, 미술 작품으로 보면 '바로크적 황홀경'과 '로코코적 황홀경'에는 유사점이 많다. 만약 전자에서 종교적 색채를 걷어 내고 볼 수만 있다면 더더욱 그렇다.

그런데 극단적으로 보자면, 자생적이지 못한 외부적 의존은 문제가 있다. 마치 마약이 사회적인 문제로 인식되듯이. 이를테면 항상 바라지만 언제나 부족하다. 결국 평상시 나에게는 없는, 가까이 하기엔 너무도 먼 당신을 오늘도 그저 기다릴 수밖에 없다. 즉, 노예가 된다. 게다가 24시간 '황홀경'을 느낄 수도 없다. 생명체의 능력상 불가능하다. 부작용도 심각하고. 결국 환자가 된다.

물론 사람은 외부 환경에서 자유로울 수 없다. 자크 라캉Jacques Lacan, 1901-1981 에 따르면 주체는 타자에 의해서 형성된다. 즉, 나는 나도 모르게 그들의 기대를 충족시키려 노력하며 사는 경향이 있기 때문이다. 그런데 나 자신이 아닌 그들이 내 기준이 되면 완벽한 만족이란 이제 거의 불가능에 가까워진다. 나아가 채울 수 없는 욕망은

끝없는 갈증을 유발하고, 뒤따르는 결핍과 좌절의 경험은 도무지 피할 수가 없게 된다. 결국 나는 스스로 부족한 존재가 되어 버린다. 항상 누군가의 도움이 필요한.

반면 관점을 바꾸면 사람은 누구의 도움 없이도 스스로 넘치는 존재다. 대표적으로 '한恨'이 그렇다. 생각할수록 참 좋은 단어다. 사람에게 '한'은 전혀 부족하지 않다. 오히려 과도하게 넘쳐서 문제다. 물론 '한' 자체가 괴물이 되어 여기저기 질질 끌려 다니게 되면 이 또한 강력한 족쇄가 되니 조심해야 한다.

그런데 만약 '한'을 내 삶의 응어리, 즉 '내부적 재료'로 본다면 황홀경과는 상대적인 대립항으로 해석이 가능하다. 가령 불가에서 일체개고一切皆苦라 하듯 사는 건 고통이다. 살다 보면 외부적 강요와 억압으로 인해 결핍과 좌절이 반복되고 상처와 피로가 누적된다. 그러다 보면 일종의 진득한 응어리가 내 안에서 형성된다. 내 처절한 한계, 도무지 낫지 않는 생채기, 이에 대한 연민 등이 송두리째 뒤섞인다. 이건 내가 앞으로도 계속 지고 가야 하는 거다. 지속적으로 무시하거나 대치하고, 혹은 위로나 타협을 감행하면서 말이다.

'한'은 아름답다. 예뻐서가 아니다. 그 애타고 절절한 모습 때문이다. 이를 대면하고 긍정하고 보듬는 순간, 드디어 '끝장미'가 발현된다. 즉, 그 지독한 악취와 흥취, 이에 대한 도취는 몹시도 아름답다. 예컨대 반 고흐의 자화상은 아름답다. 한 사람이 자기 삶의 밑바닥을 치는 처절하고 애잔하며 울컥하는 자기 연민 때문이다. 물론 이는 수중에 지닌 돈의 양보다는 어쩔 수 없는 자기 기질 때문이다. 사실 반 고흐는 동생 테오에게 물심양면으로 상당한 지원을 받았다. 이중

이중섭 (1916-1956), 〈황소〉, 1953

섭의 〈황소〉 또한 아름답다. 소의 눈과 표정을 통해 우리 민족의 한이 주마등처럼 스쳐 지나가기 때문이다. 그런데 이는 사실 작가 자신의 개인적인 모습과 다름이 없다. 결국, 그들의 몸부림은 외부 탓이라기보다는 자기 기질 때문에 스스로 발생한 것이다.

'한'은 좋다. 앞의 이유로 '한'이야말로 진정으로 '**순수한 황홀경**', 즉 '**자연산**'이기에. 스스로 생산 가능한 자가발전 구조는 그야말로 그 자체로 강력한 에너지원이다. 자나 깨나 내 안에서 항상 살아 숨쉬는 천혜의 보고가 된다. 게다가 비타민C처럼 아무리 많이 맛봐도 치명적이지 않다. 오히려 충분한 게 좋다. 즉, '황홀경'의 효험을 한껏 누리면서도 부작용은 별로 없다. 참 장점이 크다.

'한'은 세다. 보통 세월이 흐르면서 조금씩 축적된다. 나이테처럼. 그리고 단련된다. 굳은 살처럼. 물론 큰 사건이 있으면 그간 응축되었

던 '한'이 순식간에 터져 나오기도 한다. 때로는 나를 울컥하게, 혹은 비장하게 하면서. 세상은 호락호락한 게 아니다. 별의별 일 다 겪으면서 엎치락뒤치락하는 게 인생이다. 그래서 더더욱 한이 필요하다.

한의 원료는 다양하다. 내 삶의 여러 모습, 사태, 감정, 사상이 얽히고설키며, 응고되고 끓으며 한이라는 특수한 물질이 생성된다. 몇 가지로 살펴보면 첫째 '진정성', 나 자신의 민낯이다. 둘째 '처연함', 나에게 참으로 과도한 피해다. 셋째 '감수성', 때로는 날 펑펑 울게 하는 마음이다. 넷째 '연대감', 나만 아픈 게 아니라 다들 그렇더라는 위안이다. 물론 이 밖에도 많다.

2013년 말, 남극에 갔다. 사실 몇 년 전부터 가고 싶었다. 내게 일어난 어떤 사건으로 정신적 충격이 대단했다. '한'이 너무 컸다. 거기 가서 그 응어리를 다 토해 내고 싶었다. 가능하면 잊고 싶었다. 1980년대 개그맨 김병조의 유행어 '지구를 떠나거라'처럼 가능하면 나도 지구를 떠나 보고 싶었다. 남극은 그나마 갈 수 있는 제일 먼 데까지가 보려는 시도의 일환이었다.

알렉스	그럼 바로크와 로코코 미술은 '인위적 황홀경', 즉 인공적인 산물이야?
나	꼭 그런 건 아니지만 전반적으로 그런 경향이 있는 거 같아! 바로크는 종교성, 로코코는 장식성이 강하다 보니까.
알렉스	내용뿐만 아니라 조형적으로도?
나	글쎄, 뭐, 바로크와 로코코 양식은 장식적이고 산만한 경향이 있긴 하지. 나를 비우는 '선禪' 사상의 관점으로 보면 조

예술적 인문학 그리고 통찰

형적인 군더더기가 과도하다고나 할까?

알렉스 그러니까 인위적인 거네.

나 내가 '한'을 비타민 C로 비유했잖아? '황홀경'은 왠지 비타민 C는 아닌 거 같아. 오히려 마약처럼 축적되면 나쁠 수도 있겠지! 아니면 좀 맵고 자극적이라 위에 꽤 부담이 되거나.

알렉스 그렇네. 영화 볼 때도 가끔가다 울어야지. 예를 들어, 영화 상영 시간이 2시간이라 치고, 네가 하루 24시간 동안 12편의 영화를 보면서 계속 울면 완전 폐인일 거 아냐. 정상 생활이 도무지 안 되지!

나 2006년에 잠시 그랬던 적이 있잖아.

알렉스 그러니까! 그런데 '한'은 평상시는 그냥 잠복기로 가지고 살면 되잖아? 가끔씩 터트려주면서 기분 풀어주거나, 어쩔 땐 망각하기도 하고, 아니면 달래주거나. 안 운다고 없어지는 건 아니니까! 반면, 황홀경은 왠지 막 반응해야 할 거 같아! 지금, 여기서, 당장.

나 오, 완전 느낌 오는데?

알렉스 결국 '한'이랑 '황홀경'이랑은 그 속성이 꽤 다른 거 아냐? 그런데 '한'을 꼭 '순수한 황홀경'이라며 '황홀경'에 비유할 필요가 있나?

나 통할 때도 있지 않나? 가령 한풀이가 잘 되면 황홀할 순 있겠지! '한'이라는 건 '황홀경'의 좋은 바탕이 될 수 있잖아?

알렉스 똑같은 상황에 더 황홀하게 반응하려면 '한'이 충분해야 한다?

나	딱 '한'만 재료가 되는 건 아니겠지만. 뭔가 그러한 상황에 대한 바람, 기대, 해소 등이 있어야지.
알렉스	그럼 굿의 무아지경도 '황홀경'일까? 그건 '인공적인 것' 아냐?
나	오, 그렇겠다! 먼저 사전 조절해서 만들어 놓고 그 절차를 따르는 거니까 좀 계획적인 느낌? 아, 확실히 인위적이네! 행사가 좀 화려하잖아? 장식적이고!
알렉스	'한국식 바로크'네.
나	와, 처음 들어보는 신선한 표현!
알렉스	킥킥킥. 그런데 남극 가서 이젠 좀 풀렸어?
나	몰라, 시간이 약이지.
알렉스	그런데 다 풀리면 인생 건조해지는 거 아냐? 그러니까, '자연산 황홀경'을 만들어 낼 연료가 바닥나는 거잖아.
나	가령 반 고흐가 그림을 잘 그리는 건 한에서 우러나오는 광기 때문이다. 그런데 정신적으로 건강해지면 그림을 좀 못 그리게 된다. 즉, 정신적으로 계속 문제가 있는 게 인류를 위해 좋다, 이거야?
알렉스	오, 희한한 논린데?
나	미술을 치유적인 관점으로 보면 그런 딜레마에 빠지기 쉬워. 예를 들어, '그림을 왜 그리냐'고 질문하면 '나의 상처를 치유하려고'라 답한다고 해 봐. 그러면 이렇게 물어보지! '다 치유되면 그림 못 그리겠네?'
알렉스	그러면, 어떻게 답해?

예술적 인문학 그리고 통찰

나 몰라, '지금은 그때를 생각할 이유가 없지', '그때 되면 딴 거 또 있겠지' 아님, '그때부터는 희망을 노래하겠지'라고도 할 수 있겠지. 여하튼, 치유 자체가 자기가 미술하는 걸 정당화하는 유일한 이유로 쓰이면 좀 그래! 그러면 너무 자가당착이잖아?

알렉스 치료될수록 그림이 약해지고, 그러면 옆에서 다시 악화시키고... 작업 잘 되라고! 이것도 나름 작가의 신화 만들기네.

나 딱 그런 영화가 있어! 좋은 작품 그리려고 실제로 범죄를 저지르고 감옥에 가는 이야기. 〈아트 스쿨 컨피덴셜Art School Confidential〉 2006! 참 황당한 줄거리야. 미대생이라면 한번 볼 만한 영화지.

알렉스 너도 한풀이 너무 해서 '한'을 다 빼내지는 말고.

나 뭐야? '+', '−' 개념이야? 그런 거 없어. '한'이 어디 가냐? 이건 병이 아냐. 동전처럼 쌓아 놓는 것도 아니고!

알렉스 그럼?

나 마르지 않는 우물이지! 신비로운 거.

알렉스 뭐야. 네 식으로 하면 갑자기 '한'이 예술이 되어 버렸네. 처음에는 철학을 하는 듯하다가 꼭 이렇게 신비주의로 빠져요. 특히 예술 얘기만 나오면 완전 '깔때기 효과', '블랙홀 흡입기'. 그러니까 '예술 마법론'!

나 호호, 물론 '한' 자체가 예술은 아닐 거야. 다만 예술적인 마음이 이를 도와주면 대박이지. '예술 마법론'은 인정! 예술이 철학과 '등호='는 아니잖아.

알렉스 그래.

나 그냥 내 말은 '한'이라는 건 그렇게 온데간데없이 사라지는 게 아니라고. 즉, 피하는 게 아니라 함께 사는 거야. 다시 엄마 배 속으로 들어갈 순 없잖아?

알렉스 때 탄 거 인정?

나 때가 아니라 그게 삶의 통찰, 자기긍정의 원료가 되는 거지. '한', 이거 잘 사용하면 얼마나 좋은데? 이게 동하면 총체적으로 전율이 막 밀려오잖아? 눈물 왕창 쏟는 거지. 카타르시스도 딱 오고. 마음을 시원하게 정화하면서. 그게 '**건강한 황홀경**'이야. 불현듯 천사가 뽕! 하고 나타나는 거보다.

알렉스 머리에 AI 투구를 쓰고 신경 회로를 조작해서 '황홀경'을 느끼는 거, 이건 건강하지 않아?

나 뭐, 기술이 발전할 수도 있겠지? 가볍고 맛있는 청량 과자처럼. 그래도 자연산은 아니잖아?

알렉스 자연산 되게 좋아해.

나 인공적인 것도 잘 활용하면 나름 좋겠지! 기술이 발전하면 그 구분도 모호해질뿐더러 건강에도 나쁘지 않고.

알렉스 네가 과자를 좀 안 좋아하긴 하지! 그 맛을 모르니 참 안타깝긴 하지만.

나 너도 너무 많이 먹지는 말고.

알렉스 어쨌든 '황홀경'이라는 단어의 일반적인 의미가 되게 감각적이고 엄청 흥분시키는 그런 거 아냐?

나 그렇지! 몸을 전율시키는 '**욕망의 발현**'! 지성은 집 나가고.

너 레다Leda 알어?

알렉스 그리스 신화에 나오는?

나 응, 스파르타 왕의 아내인데 너무 예뻐서 제우스가 임신시 켰잖아!

알렉스 못된 놈인데 신이라는 게 함정?

나 그렇게 볼 수 있지! 신을 빙자해서 도덕을 피해 간 거지! 즉, 대놓고 즐기려고. 실제로 백조로 변신해서 유혹하잖아?

알렉스 웃기네.

나 장 밥티스트 마리 피에르Jean-Baptiste Marie Pierre 등 역사적으로 많은 작가들이 이 장면을 그렸어! 묘해서.

알렉스 별 상상을 다 했겠구먼. 예술가의 뮤즈!

나 또 있어, 다나에Danaë! 왕의 딸이야. 그런데 공주의 아들이 자길 죽일 거라는 신탁을 듣고는 왕이 탑에 가둬. 그런데,

구스타프 클림트
(1862-1918),
〈다나에〉, 1907

제우스가 황금 비로 변신해서 접근해. 임신해. 아들을 낳아.

즉, 신탁이 이루어진 거지!

알렉스 황금 비? 황금 가루가 비처럼?

나 응.

알렉스 상상력 웃기네. 다 신의 뜻이라 이거지? 그런데 신은 참 좋

겠다. 쾌락 다 누리고, 안 혼나고.

나 그러니까! 이것도 구실이지. 이른바 내가 하면 로맨스, 남이

하면 불륜! 이 장면도 역사적으로 수많은 작가들이 그렸어!

클림트도 포함해서.

알렉스 이런 건 '육체적 황홀경'이네!

나 '정신적 황홀경'도 많지! 절대적인 신의 사랑은 아니지만, 사

람이 할 수 있는 최고치. 린이에 대한 우리의 사랑 같은 거!

알렉스 그래.

나	가족애, 우애 같은 보호 심리는 말 그대로 피보다 진하잖아? 그 수많은 성모 마리아와 아기 예수 성화도 보면 끈끈한 관계가 딱 느껴지고. 물론 반대로 아기 예수가 마리아를 보호하는 듯한 그림도 꽤 되지만.
알렉스	린이가 우리를 보호해 주면 좋겠다.
나	쿡쿡. 아, 모딜리아니Amedeo Modigliani, 1884-1920! 자기 부인을 모델로 초상화를 엄청 많이 그렸잖아. 그런데 작가가 요절하니까 부인도 몇 시간 있다 뛰어내렸지! 비극적인 사랑, 한시도 떨어질 수 없는 너랑 나.
알렉스	작가들, 가족 그림 그리는 게 그런 심리겠네!
나	그렇지! 잘 팔리는 소재는 아니잖아? 그저 내가 보고 즐겨야지. 요즘으로 치면 거실에 걸린 가족사진이랄까? 그런데 그런 그림 그린 작가, 진짜 많아!
알렉스	이건 반짝반짝 완전체 사랑인데, 뭔가 좀 드라마가 없잖아? 욕망도 좀 이글이글해야 쾌감도 큰 거지.
나	그렇긴 해! 욕구가 있어야 막 원하는 거고, 그래야 기운생동氣韻生動하고, 또 재미있지. 충족의 욕구, 그러니까 '나도!' 하는 거.
알렉스	그게 바로 '비교 의식의 미학'?
나	맞아! (스마트폰을 뒤적이며) 내가 써 놓은 '욕구 시리즈'를 말해 볼게. 우선 '갈증욕'! 즉, '난 없어. 넌 모르겠고.' 그러니까, 물이 부족해서 원하는 거. 이건 '내가 지금 목 마르거든!'과도 같은 거지. 결국 나한테 없는 걸 당장 취하고 싶다는 거야.

알렉스	생리적인 거네, 자연스런 욕구.
나	보통 그렇겠지? 뭐, 분야에 따라 유별나게 더한 사람도 좀 있겠지만. 다음은 '성취욕'! 즉, '난 없고, 넌 있어'인 경우, 너에게 있는 걸 나도 가지고 싶다는 거!
알렉스	인정!
나	성취욕이 나빠지면 '강탈욕'! 즉, '난 없고, 넌 있어'인 경우, 너에게 있는 걸 내가 뺏고 싶다는 거!
알렉스	제로섬 게임zero-sum game이네! 참가자의 이득과 손실을 다 더하면 결국 0이 되는. 즉, 양이 딱 정해져 있는 경우!
나	맞아, 그리고 '평등욕'! 즉, '난 없고, 넌 있어'인 경우, 둘 다 있든지, 둘 다 없든지 하자는 거!
알렉스	그건 무슨 이데올로기 느낌. 사회주의 사상 같은.
나	그런 듯! 그래도 이런 욕구가 딱 해결되면 우선 기분은 좋겠지. 그러니까, 목마를 때 물을 먹으면 '해소감'이나 '청량감'이 느껴지잖아? 물이 딱 들어올 때 한순간은 '절정감'도 느껴지고. 나아가 결국 먹었다는 뿌듯함에 '만족감'도 느껴지고, 그게 더 이상 필요하지 않은 '충만감'도, 또 모든 게 완벽해진 '성취감'도.
알렉스	느껴지는 게 참 많구먼.
나	'황홀경 종합 선물 세트'!
알렉스	집에 뭐 사 놨어?
나	(…) 영화 볼래?

예술적 인문학 그리고 통찰

4
덧없음 Transience 의 자극:
ART는 지나간다

2013년, 남극으로 가는 여정은 쉽지 않았다. 우선 비행기를 타고 아르헨티나 최남단에 위치한 '우수아이아Ushuaia'에 도착했다. 여기는 '땅끝 마을'이라고도 불린다. 물론 사람 입장에선 그렇지만 펭귄의 입장에서 보면 '땅 시작 마을'일 거다. 아무튼 우리나라와는 완전히 지구 반대쪽이다.

그다음, 100여 명이 타는 유람선을 탔다. 더 큰 배도 있었으나 이 정도 규모라야 빙산 속으로 더 깊숙이 들어갈 수 있단다. 그렇게 드레이크 해협Drake passage을 통과하여 이삼일을 줄곧 달렸다. 이 해협은 세계에서 가장 폭이 넓다. 게다가 파도는 정말 엄청나다. 나중에 선장에게 들은 말에 따르면 그날 파도가 평소보다 더 심했단다.

드래이크 해협 첫날, 미치는 줄 알았다. 선체가 심하게 흔들려 도무지 서 있을 수가 없었다. 취한 듯 머리가 몽롱해지는 게 참기 힘들었다. 멀미 때문에 식당에 갈 수조차 없었다. 구토 봉지가 복도 곳곳에 비치된 이유를 그제서야 알았다. 결국 용감한 알렉스는 홀로 식당에 갔다. 돌아오는 길에 봉지 한 번 사용해 주고. 난 그저 하염없이 침대에 누워 있었다. 파도가 잠잠해지기만을 기다리며.

2001년, 여러 작가들과 기자, 학생들과 함께 독도에 갔던 때가 기억났다. 울릉도에서 작은 배를 탔는데 몇 시간 동안 참 힘들었다. 배는 작고 파도는 높으니 멀미가 엄청났다. 당시 여러 군인들도 배를 같이 탔는데 그들은 타자마자 바닥에 누워 잠을 청했다. 어떤 분야가 되었든지 역시 노하우가 있는 법이다.

마침내 고통의 순간은 지나갔다. 드디어 며칠 후, 남극에 발을 디뎠다. 파도의 악몽은 벌써 다 잊었다. 그야말로 장관이 펼쳐졌기 때문이다. 먼저 눈밭에 누워 하늘을 봤다. 펭귄들이 노는 것도 지켜봤다. 그리고 빙산을 바라보며 말을 걸었다. 그러다 목이 마르면 주변의 눈을 먹었다. 사르르 녹았다. 물론 펭귄이 지나가지 않은 지역임에 유의했다. 그들의 배설물이 엄청나기에.

2주간의 남극 여행을 마치고 이제 돌아갈 시간, 다시 드래이크 해협을 통과해야 했다. 이번엔 운이 좋았는지 올 때보다 다행히 파도가 덜했다. 게다가 남극 여행의 마지막이기에 알렉스와 난 그 순간을 즐기려 했다. 올 때는 그저 빨리 지나가길 바랐지만 돌아오는 길은 나름 잘 즐겼다.

그렇다. 여행은 과정이다. 결과라기보다는. 전체 여정이 다 중요하

다. 예컨대 산의 정상만을 목표로 한다면 헬리콥터를 타면 된다. 여행 목적지만 목표로 한다면 급행열차를 타면 된다. 효율적이고 신속하게. 하지만 단지 산의 정상만이, 최종 목적지에 이르는 것만이 전부가 아니다. 천천히 산길을 올라가면서 흘리는 땀, 가득 마시는 신선한 공기, 이게 다 여행이다. 기분이 나면 잠깐 샛길로 빠지기도 하면서. 드레이크 해협을 언제 다시 경험해 볼 수 있을까. 지나고 나면 모든 추억이 다 소중하다.

또한 여행은 성과라기보다는 의미다. 여행은 비교와 경쟁이 아니다. 자신을 스스로 돌아보는 거다. 내 안으로 들어가 나의 보폭을 넓히는 시간이랄까. 예를 들어, 성과만 추구하면 1등 지상주의가 된다. 1973년 데뷔한 혼성그룹, 아바ABBA 의 노래 'The Winner Takes It All 승자가 모든 걸 차지해'1980 처럼 대부분은 패자가 된다. 반면 의미 찾기로 보면 열심히 노력한 모두가 1등이다. 여하튼 남극을 함께 여행한 100여 명의 승객에겐 다들 나름의 사연이 있었다. 눈빛이 그랬다. 물론 내가 당시에는 좀 힘든 상황이었지만.

결국 여행은 과거라기보다 현재다. 즉, 여행은 지나가는 거다. 덧없다. 그래서 그 찰나의 순간이 더 절절하다. 아름답다. 가령 아름다운 심포니를 효율과 신속을 위해 5배속으로 들으면 바로 귀를 버린다. 영원히 듣고자 억지로 늘린다고 해도 마찬가지다. 결국 다 제 속도가 있다. 어차피 멈출 수도, 늘릴 수도 없다. 세월은 흐른다. 즉, 최선이란 지나가 버리는 그 순간을 소중히 여기는 것밖에는 다른 방도가 없다. 남극 여행, 그 짧은 순간 동안에 난 내 고민을 받아 달라고 그렇게 외쳤다. 물론 자연은 무심했다. 들을 생각이 전혀 없는 듯이.

참 덧없는, 그래서 짠했다.

그렇다! 결과만 추구하면 인생이 힘들다. 예컨대 만개한 꽃만을 아름답다 하면 아직 만개하지 않은 꽃은 모두 다 별로인 것이 된다. 그런데 한편으로 만개한 꽃은 이제 좋은 시절 다 끝난 셈이다. 앞으로 시드는 일만 남았으니. 즉, 만개한 꽃은 '살았다'와 같은 과거형이다. 만개한 꽃 사진은 결국 고정불변하는 '영정 사진'과도 같다.

하지만 과정을 즐기면 인생이 괜찮다. 아직 만개하지 않은 꽃은 만개하려 한다. 만개한 꽃은 이를 유지하려 한다. 불가능한 일이지만. 그리고 시드는 꽃은 마침내 자연으로 돌아간다. 당연한 그 생의 흐름, 끊임없이 변화하는 매 순간순간이 아름답다. 그때그때 다른 의미를 지닌 채. 즉, 피고 지는 꽃은 어찌 되었건 '살아 있네'와 같은 현재형이다. 고정불변하는 건 결국 끊임없이 변화한다는 사실뿐이다.

이게 바로 '주동주의 主動主義'적인 입장이다. 그 전제는 세상의 양태는 계속 바뀌며, 영원히 고정된 건 없다는 것이다. 그렇다면 결국 중요한 건 내 주관이다. 어떻게 보느냐에 따라 세상은 이리저리 그 모습을 달리하기 때문이다.

그렇다면 아름다움은 동사다. 매 순간 끊임없이 변화하는 상태라서 하나로 정의 내리고 규정할 수 없다. 그러니 갓 피어난 꽃도, 시들어 가는 꽃도 모두 다 아름답다. 그때그때 맥락에 따라 상대적으로 인식하기 나름이기에.

반면 '주정주의 主靜主義'적 입장도 있다. 그 전제는 세상의 구조는 언제나 일관되며, 항상 고정된 실체라는 것이다. 그렇다면 결국 중요한 건 나를 벗어난 객관적인 사실이다. 어떻게 보건 답은 하나이기 때

예술적 인문학 그리고 통찰

문이다.

그렇다면 아름다움은 명사다. '동사적 상태'가 아닌 만질 수 있는 '사물 자체'다. 사실 '미美'를 상태가 아닌, 만질 수 있는 사물로 규정하려는 시도는 아직도 주변에서 종종 발견된다. 마치 영화 〈반지의 제왕: 반지 원정대The Lord of the Rings: The Fellowship of the Ring〉2001의 '절대 반지'처럼 소유 가능한 하나의 물체인 양 여기는 것이다.

하지만 난 '주동주의'에 끌린다. 노자老子의 도덕경 1장을 보면 '도가도 비상도 명가명 비상명道可道 非常道 名可名 非常名'이라 했다. 즉, 도를 도라 말하는 순간 더 이상 항상 그러한 도가 아니다. 마찬가지로 특정 사물을 뭐라고 딱 정의 내리는 순간, 결국은 그거밖에 안 된다. 한계에 구속되어 다른 가능성이 막힌다. 만약 아름다움을 하나의 답으로 정의 내린다면? 이거 참 위험한 발상이다.

내 생각에 아름다움은 명사가 아니다. 세상의 비밀을 푸는 단 하나의 열쇠라는 건 없다. 더군다나 손으로 꽉 잡을 수 있는 답은 없다. 그럼에도 불구하고, 열쇠를 가정하게 되면 현재적 과정은 사라지고 과거적 결과만이 남는다. 다양한 질문은 사라지고 유일한 답에 대한 환상만이 남는다. 즉, 무언가를 스스로 만들어가기보다는 정해진 답에 혈안이 되어 운 좋게 그걸 찾으려고만 하게 된다.

아름다움은 사물이 아니라 에너지다. 즉, '사물 자체'가 아니라, 사물과 그 주변의 제반 현상을 생성해 내는 '에너지의 진행 과정'이 아름답다. 예를 들어, 꽃은 그 자체로 아름다운 게 아니라 꽃을 통해 드러나는 생명력의 지향성 때문에 아름답다. 사실, 그 모습은 언제라도 바뀔 수 있는 거다. 지속적으로 예측 가능한 건 우주 만물은 끊임없

이 변화한다는 사실뿐이다. 가령 미술사를 보면 시대에 따라 추구하는 미가 다 다르다. 즉, 미는 현재형이다. 당대 시대정신의 요청에 따라 그 모습을 계속 달리한다.

알렉스 야, 솔직히 드레이크 해협, 완전 트라우마야. 나 그때부터 배 완전 싫어하잖아!

나 좀 심하긴 했지. 뭐, 그래도 맨날 탈 거냐? 다 추억인 거지.

알렉스 우리가 파도 운은 좀 없었어. 하필 지나갈 때 그렇게 심했으니.

나 파도야 맨날 변하는 거지. 그러니 바다 사람들은 아마도 다들 '주동주의자'일 듯.

알렉스 그러게. 예측 불가능한 경우가 엄청 많을 테니.

나 물론 크게 보면 파도의 높이와 방향, 강도의 상한, 하한은 다 있겠지. 하지만 알면 알수록 각자의 뉘앙스는 정말 다 다를 걸?

알렉스 자연이 그렇지, 뭐. 모네 보면 맨날 변하는 빛을 잘도 그렸잖아?

나 맞아! 모네가 늙어선 몸이 안 좋아지니까 자기 집을 일본식 정원으로 꾸며 놓고 같은 연못을 허구한 날 그렸잖아? 50대 초반에 복권에 당첨되어 경제적으로 여유가 생겼으니.

알렉스 뭐야, 좋겠다. 큰 거?

나 응, 여하튼 연못 그림을 쭉 모아 놓고 보면 서로가 다 달라. 이게 장난 아닌 거지! 몸은 한 장소에 구속되어 있는데, 마

치 마음만은 우주를 떠돌아다니는 듯한.

알렉스 네 해석이 아름답구먼. 고흐도 해바라기를 많이 그렸잖아?

나 다 축 처진 해바라기. 즉, 시들어가는 꽃.

알렉스 그러고 보면 시드는 꽃을 진짜 아름답게 그렸네! 역시, 활짝 핀 꽃을 그리는 건 좀 단순하고 뻔해!

나 만개한 꽃에서는 잘 보이지 않는 처연한 미랄까? 해바라기는 원래 태양을 지향하려 하는데, 몸이 힘들어서 처지게 되니까 얼마나 마음이 애타겠어. 정말 하고 싶은데 그게 안 되는 그 안타까운 느낌.

알렉스 그러니까, 젊고 건강한 생명력만 아름다운 게 아니라 늙은 생명력도 아름답다?

나 보기에 따라서는 더 아름다울 수도 있지! 예를 들어, '20대가 인생에서 가장 아름답다'는 것도 사실 하나의 관점일 뿐이잖아?

알렉스 그렇지, 난 20대가 아니니.

나 드가Edgar Degas 알지? 동적 상태를 딱 '순간포착'했잖아? 구도도 재빠르게 갑자기 막 찍은 스냅사진snapshot 같은 느낌으로. 그런 게 다 당시의 사진 기술에 영향을 받은 거야.

알렉스 막 찍은 구도라, 재미있네. 요즘같이 디지털 사진이면 막 찍어대도 돈 안 드니까 문제 없겠지. 하지만, 드가 그림은 막 찍은 것처럼 보이지만 사실은 열심히 그렸던 거 아냐?

나 그렇네! 그러고 보니까 개념이 더 잘 보이는구먼! 즉, 모든 걸 다 의도적으로 잰, 정형적이고 총체적인 고전주의 구도

를 탈피하려는 노력!

알렉스 '순간포착'이라니까 '기계주의 미학'의 느낌이 팍 나긴 하네.

나 아, 필리프 홀스먼Philippe Halsman, 1906-1979 이 달리Salvador Dalí, 1904-1989 찍은 사진 달리 아토미쿠스 Dalí Atomicus 있거든? 달리는 팔짝 뛰고, 조수들이 한쪽에서는 물 붓고, 고양이 몇 마리를 던지고, 의자 들고... 이걸 온종일 반복해서 촬영했대! 딱 좋은 사진을 건질 때까지.

알렉스 우리도 놀러 가면 맨날 하는 거잖아.

나 그렇지! '중력을 거스르는 사진'. 자크앙리 라르티그Jacques-Henri Lartigue, 1894-1986 가 20세기 초에 많이 찍었지.

알렉스 사진은 19세기 초에 개발된 거 아냐?

나 그 전엔 셔터 스피드가 느려서 사진기 앞에 한참 있어야 했어. 사람이 계속 웃고 있을 수 없으니 표정은 어색해지고.

알렉스 그래서 옛날 사진 얼굴 표정이 딱딱하구면.

예술적 인문학 그리고 통찰

움베르토 보초니
(1882-1916),
〈사이클 타는 선수의
역동성〉, 1913

나 요즘은 총알도 딱 잡아내잖아? 실제로 '정물화'에 맞게 사
물을 배치해 놓고 그걸 총알이 부수는 순간을 딱 찍는 사진
작가Ori Gersht, 1967- 도 있어. 꽃을 얼렸다 터트리는 찰나를 찍
는 사진작가Martin Klimas, 1971- 도 있고.

알렉스 자연물 파괴네.

나 보면 이미지는 진짜 매혹적이야. 즉, 아이러니가 나오는 거
지! 내용은 폭력적인데 조형은 달콤쌉싸름하잖아.

알렉스 일부러 느리게 찍는 경우는?

나 그런 사진도 많지. 아, 그림도 있어! 사진으로 치면 장노출
개념으로 그림 그리는 작가, 보초니Umberto Boccioni ! 사이클
타는 선수를 그린 작품을 보면...

알렉스 어떤 점이 새로운 거지?

나 옛날 작가들을 보면, 보통 그림을 그릴 때 초점이 잘 맞는
고정된 사진처럼 그리려고 했잖아? 마치 '얼음 땡 놀이'처
럼 갑자기 시간이 멈춰 버려 박제된 느낌.

알렉스 '얼음 땡'이라, 재미있네. 자, 얼음!

나 (잠깐 멈춘다) 반면 보치오니는 화면에 시간성을 담아낸 거지. 결국, 얼굴을 딱 고정해서 그리지 않으니까 얼굴은 흐릿해져서 잘 알아볼 수가 없고, 대신에 말 그대로 에너지의 방향성 dynamism 은 훨씬 잘 느껴지고.

알렉스 당시의 유행인가?

나 응, 미래주의! 20세기 초에 유행하긴 했지. 시간 속에서 변화하는 힘을 그리는 것.

알렉스 로댕 Auguste Rodin 도 약동하는 힘을 표현했잖아? 울퉁불퉁 날 것같이 남겨둔 덩어리로. 어떤 부분은 섬세하게 대비되게 잘 묘사하기도 하면서.

나 맞아! '미완의 미학'이랄까.

알렉스 울퉁불퉁이라 하면, 뭉크의 〈절규〉가 떠오른다!

나 잭슨 폴록도 에너지를 막 분출하는 거지.

알렉스 추상화가 보통 그렇겠네.

나 그런데 '변화' 얘기하다 보니까 소재적인 것도 생각났다.

예술적 인문학 그리고 통찰

외젠 들라크루아
(1798-1863),
〈민중을 이끄는
자유의 여신〉, 1830

예를 들면 1789년에 일어난 프랑스 대혁명을 그린 들라크루아Eugène Delacroix의 〈민중을 이끄는 자유의 여신〉 같은 작품! 그때야말로 피기득권자들이 열렬하게 변화를 꿈꿨던 정치적인 격변기였잖아? 충돌을 통해서 끊임없이 변화를 꾀하는 것. 생각해 보면 예술이란 게 바로 그런 거지!

알렉스 변화는 아름답다, 맞네?

나 자연은 어차피 스스로 계속 변화하는 거고. 반면 사람은 고인 물이 안 되려면 끊임없이 의식적으로 변화를 꾀해야겠지? 그런 노력은 참 아름다워. 그러자고 예술이 있는 거 아니겠어?

알렉스 변화 다 좋은데... 평상시에 로션이라도 좀 잘 발라.

나 어릴 땐 어려서, 나이 들면 나이 들어서 아름답다니까.

알렉스 주름살은?

나 아, 아름답지.

알렉스 그래.

5
불완전Imperfection 의 자극:
ART는 흔들린다

린이는 아직 홀로 살 수가 없다. 즉, 알렉스와 내가 해 줄 게 많다. 힘나게 밥 먹여주고, 따뜻하게 옷 입혀주고, 깨끗하게 씻겨주고, 재미있게 놀아주고, 단잠 재워주고... 적어도 앞으로 몇 년은 지나야 부모 도움 없이 스스로 앞가림을 할 수 있을 것이다.

린이는 참 아름답다. 물론 어른 입장에서 보면 아직은 불완전한 모습이다. 그러나 뭔가 부족하고 아쉬운 게 오히려 보호 본능을 자극한다. 그렇게 정은 끈끈해진다. 또 한없이 피어나는 생명의 생생함이 느껴진다. 나아가 앞으로의 무한한 가능성에 마음 설레기도 한다.

그렇다! 때로는 '불완전함'이 '완전함'보다 더 아름답다. 일례로, 나는 차이콥스키Pyotr Il'yich Tchaikovsky, 1840-1893 의 '호두까기 인형The

예술적 인문학 그리고 통찰

Nutcracker'을 종종 봤다. 그런데 2015년에 본 버전은 좀 이상했다. 실제로 오케스트라가 연주를 하는 대신 미리 녹음한 음악을 틀었던 거다. 물론 생음악은 실수의 위험이 있다. 하지만 그게 좋은 거다. 당장 내 눈앞에서 연주되니 더욱 생생하고, 긴장되며, 절절하게 들린다.

'완전함'이라 하면 좀 부정적인 느낌도 든다. 마치 정체된 진공, 박제와도 같은. 즉, 과거형으로 벌써 끝난, 볼 장 다 본, 누군가 이미 다 이룬, 고정된 역사와도 같은 느낌이다. 여기서는 도무지 예기치 않은 변수나 역전 드라마를 기대할 수가 없다. 예를 들어, 플라톤은 절대 불변의 완전무결한 이데아야말로 진정으로 아름답다 했다. 하지만 영화를 보면 완벽한 주인공은 재미없다. 뻔한 결말에는 드라마의 긴장미가 없다. 어차피 승리할 거니까. 사실 완벽한 행복은 지루하다. 그래서 난 실수 없는 녹음된 음악보다 불안하고 초조한 생음악이 더 아름답다. 언제나 틀릴 수도 있다는 인간미가 물씬 전해지니.

결국, 좀 부족해도 스스로 하는 게 아름답다. 예를 들어, 알렉스는 가끔씩 바이올린을 켠다. 매우 불완전하게. 그래서 듣기 힘들다. 그런데 아름답다. 내 사람이라서. 게다가 어차피 전문가도 아닌데 꼭 완벽할 필요는 없다. 즐기는 게 중요하다. 또 다른 예로 모나리자의 고해상도 이미지는 도처에 있다. 하지만 지금도 수많은 사람들은 그 현장에 가서 어김없이 사진을 찍는다. 대부분은 잘 찍지도 못하면서.

고차원의 아름다움은 불협화음을 원한다. 가령 하나의 음악이 협화음만으로 구성되면 보통 너무 뻔하다. 뭔가 부족하다. 이럴 때는 불협화음을 적절히 활용해야 음악이 묘해진다. 미술도 마찬가지다. 당연하고 안전한 모습만 보이면 뭔가 심심하다. 위태로움과 불안감

을 가미해야 즐겁다. 마치 반 고흐의 아픔과 광기가 예술의 진한 맛을 한층 더 높이듯이.

모두가 다 좋아하는 아름다움은 없다. 만약 있다면 그건 이미 지나가서 이제는 역사에만 남은 죽은 아름다움일 뿐이다. 이를테면 최고의 미모라고 모든 사람이 다 동의하는 연예인은 없다. 즉, 100% 완전체란 없는 거다. 작가의 경우, 피카소나 앤디 워홀은 아직도 살아 있다. 이게 그림이냐며 욕하는 사람들이 아직 많기 때문이다. 반면, 레오나르도 다빈치는 거의 죽어 간다. 역사 속으로. 이제는 욕하는 사람들이 별로 없어서 그렇다. 즉, 생명력은 치열하게 갑론을박하는 대치와 긴장 속에서 비로소 발현된다. 그게 아름답다. 박제화된 고정관념보다. 사실 레오나르도 다빈치도 욕을 좀 먹어야 한다. 충분히 부활 가능한 작가다.

결국 아름다움은 내가 느끼는 거다. 아름다움이란 절대적인 대상으로서 저 멀리에서 이미 따로 정해졌고 나는 그걸 그저 일방적으로 수용하기만 하면 되는 게 아니다. 오히려 대상과 내가 서로 간에 묘하게 맞는다 싶으면 그때부터 적극적인 '밀당_{밀고 당기기}'이 시작된다. 마치 막 시작하는 연애처럼. 모든 게 벌써 확정된 계획대로 착착 움직이며 앞날이 다 예측 가능하다면 아마 인생이 참 지루할 거다. 게다가 좋은 관계란 억지로 단박에 형성되는 게 아니다. 서로 간에 흥겨운 리듬을 타며 한참을 잘도 흘러가야 한다. 이리저리 영향을 주고받으며 때로는 강하게, 때로는 잔잔하게.

더불어 아름다움은 내가 부족해서 생기는 거다. 애초부터 스스로 모든 게 완벽할 수는 없다. 즉, 무언가 아쉬우니까 자꾸만 채우려는

거다. 예컨대 건강하지 않은 사람이 열심히 운동해서 몸짱으로 거듭나려는, 아름답지 않은 사람이 화장으로 거듭나려는, 혹은 자기 얼굴에 불만족해서 아름다운 얼굴을 가진 연인을 찾는, 아니면 진시황始皇帝, 246-210 BC처럼 죽기 싫어서 불로초를 꿈꾸는 추구 등이 그렇다. 결국 아름다움을 지향하는 에너지는 아직 그렇지 못한 꿈과 혹시 모를 가능성, 혹은 이를 이루고자 하는 절절한 의지에서 나온다.

그렇다면 불완전한 사람이야말로 진정으로 아름다울 수 있다. 사실 자신의 한계에 대한 인정과 서로 간에 진득한 공감 덕택에 사람은 비로소 사람이 되는 거다. 예를 들어, '불안한 나'에 대한 연민의 정은 아름답다. 즉, 고독과 번뇌, 좌절, 그리고 욕망과 웅어리로 얼룩진 그 사람이 소중한 것이다. 또 '외톨이인 나'에 대한 개인의 신화도 아름답다. 즉, 기획사에서 체계적으로 키워지기보다는 자신만의 기질로 특별한 역경을 극복한 그 사람이 남다른 매력을 보일 때가 있다. 뭐, 좀 허술해도 좋다. 결국은 사람 고유의 내음에 우리네 마음이 동하는 거다. 공장 기계보다는. 물론 체계적으로 키워 낸 사람에게도 공감이 갈 수는 있다. 여러 경로로 사람 내음과 자꾸 연결되기 시작하면 말이다.

완전함에 대한 집착은 아름답지 못할 때가 많다. 자유롭지 않고 부담스러워서다. 한 예로 그림을 그리다 보면, 처음이 보통 나중보다 자유롭다. 이와 관련된 두 가지 특성이 있다. 첫째, '초벌의 미학'! 아직 대충 그려도 된다. 감각적으로. 둘째, '후벌의 제약'! 완성 욕심이 나다 보니 중압감이 몰려온다. 딱 맞게 그려야 한다는 압박 때문이다. 예를 들어, 드로잉을 시작할 때만 해도 기분 내키는 대로 실험적

으로 그리다가도, 시간이 지나면서 배운 규범대로 빈 공간을 안전하게 채워 넣으며 마무리를 하려는 경우가 다반사다. 자꾸 그러다 보면 결국에는 타성에 젖게 된다. 자칫 답답해지기 십상이고.

반면 불완전함에 대한 긍정은 아름답다. 그래야 비로소 비움의 여유가 생겨서다. 말하자면 끝장내기에 집착하다 보면 눈에 계속 밟히는 부분이 생긴다. 즉, 교정, 제거의 욕구가 힘에 겹다. 물론 남다른 노력을 기울여야 한결 나은 완성이 될 거다. 하지만 다듬지 않은 날것 또한 아름답다. 예를 들어, 로댕의 조각에서는 다듬어진 부분과 그렇지 않은 부분이 긴장하며 충돌한다. '미완의 미학'은 고차원의 아름다움이다. 즉, 마음을 비워야 채운다. 놓아야 잡는다. 막연해야 짜릿하다.

알렉스　옛날 작가들은 불완전함을 어떻게 그렸는데?

나　사실 서양미술사를 보면 소재적으로 신화나 성화, 혹은 역사화와 같이, 완전한 신이나 왕, 귀족 등 권력자를 고상하게 그리려는 작가들이 많긴 했지.

알렉스　그 사람들은 당대의 입장에서 완전함을 추구한 거네?

나　응. 하지만 당시에도 고상하지 않은 불완전함을 그리려는 작가들이 있긴 했어!

알렉스　잘 안 팔렸겠네!

나　그렇지. '풍속화' 같이 서민의 일상 생활을 그리는 장르가 그랬지. 예를 들어, 베르메르는 하녀가 우유를 따르는 풍경을 작품으로 남겼어.

요하네스 베르메르
(1632-1675),
〈우유 따르는 여인〉, 1658

알렉스 그 작품 알아! 빛도 잔잔하고, 뭔가 고귀한 분위기라 처음 보는 사람이 제목을 모르고 보면 공주로 착각할 수도 있겠더라.

나 하하, 옷 보면 공주는 아니지.

알렉스 아마 서민 체험 학습?

나 권력자가 아닌, 보통 사람을 조형적으로 중간에 딱 위치시킴으로써 마치 연극 무대의 주인공처럼 만들려는 전략이었겠지. 마치 20세기 후반, 포스트모더니즘 미술에서 자주 쓰인 '주변의 중심화' 전략처럼.

알렉스 '주인공 시켜주기'라...

나 예를 들자면 바르톨로메 에스테반 무리요Bartolome Esteban Murillo, 1617-1682는 거지를 주인공으로 그렸고, 피터르 브뤼헐은 눈먼 소경을 그렸어.

테오도르 제리코 (1791-1824),
〈미친 여인〉, 1822

알렉스 나름 뜻있는 작가들이었네! 일반적인 작품 수집가의 눈으로 보기를 거부하는.

나 그렇지. 일상을 그리는 작가들, 그런 계열이 나중에 쿠르베의 사실주의로 이어지는 거지. 아!

알렉스 왜?

나 그 전에 낭만주의 Romanticism! 테오도르 제리코 Théodore Géricault 처럼 광기나 불편을 그리는 작가도 있었다! 특히 그가 그린 개별 인물 초상화들을 보면, 〈미친 여인〉, 〈도박중독자 The Woman with a Gambling Mania〉 1822, 〈절도광 Portrait of a Kleptomaniac〉 1822, 〈납치범 A kidnapper〉 1822-1823 등이 등장해.

알렉스 야, 그런 사람들도 그려? 그런 작품을 누가 사. 머그샷 범인 식별용 얼굴 사진 이냐?

나 이런 걸 '유형학 typology 적 접근'이라고 해! 직종별로 대표선수를 뽑아내는 것. 아!

알렉스 또 누구 떠올랐니?

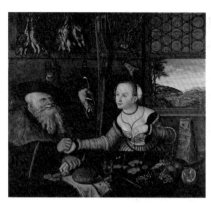

루카스 크라나흐
(1472-1553),
〈잘못된 연인〉, 1532

나　　응. 단테이 게이브리엘 로세티Dante Gabriel Rossetti, 1828-1882는
　　　　짜증 난 표정의 여인들을 많이 그렸어. 당대에 나름 이름을
　　　　떨쳤던 실제 모델들을 활용해서.

알렉스　하하, 당시 연예인들? 일부러 퍼트린 '도도한 굴욕 사진 광
　　　　고'였나?

나　　오, 그러고 보니 고도의 마케팅 전략?

알렉스　나도 짜증 난 표정으로 그려 줘! 고전주의적으로, 그런데
　　　　불편하게! 재미있겠네.

나　　이런 게 그냥 예쁜 거랑은 또 다른 취향이지. 아마 더 고차
　　　　원적인 아름다움일 수도!

알렉스　뻔하지 않으니까.

나　　아! 불편한 인간관계를 그린 작가들도 있다! 예를 들어, 루
　　　　카스 크라나흐Lucas Cranach the Elder는 잘못된 연인을 종종 그
　　　　렸는데 얼굴 표정이 참 가관이야. 조지 그로스George Grosz 같
　　　　이 당대 독일사회를 비판하는 '풍자화'를 그린 작가들도 있

조지 그로스 (1893-1959),
〈사회의 기둥들〉, 1926

고! 사람들 다 못됐다 이거지. 세상은 요지경!

알렉스 많네. 나도 있다. 중국 작가! 미인 얼굴을 그렸는데 검은 눈
동자가 서로 딴 데 보고 있는 거. 즉, 정신 분열 같은 느낌!

나 펑정지에俸正杰, Feng Zhengjie, 1968- ! 그리고 보니, 자화상을 불편
하게 그린 작가들도 많네. 반 고흐나 렘브란트, 에곤 실레!
다들 사는 게 좀 많이 힘들어 보이잖아?

알렉스 불편이라, 일종의 불협화음!

나 옛날 '바니타스 정물화'에 해골이 자꾸 나오는 것도 일종의
불협화음 같은 거지. 즉, '삐!' 하고 주의를 환기시킨 후에
쓴소리를 하며 경고를 하고 교훈을 주는 거야.

알렉스 '너 죽을래?' 하는.

나 맞아! 필리프 드 샹파뉴Philippe de Champaigne 는 귀신 들렸다

가 예수를 만나 구원받은 막달라 마리아가 회개하는 장면을 종종 그렸지! 물론 다른 작가들도 많이 그렸는데, 여기서 공통점은 그녀와 함께 해골이 꼭 등장해. 즉, 지금 젊고 예쁘다고 인생 막살지 말라는 경고인 거지.

알렉스 좀 더 센 건?

나 '구상도九相圖'라고도 하는 일본 그림! 오노노 고마치Ono no Komachi, 825-900 라고, 당대에 유명했던 여인의 시신이 점점 부패하는 걸 그린 작품이 있거든? 그중에 거의 다 부패된 단계의 그림은 꽤나 무서워!

알렉스 오, '바니타스 정물화'랑은 또 다른 진정한 인생무상人生無常 이네! 말 그대로 완전히 자연으로 돌아가는...

나 그러고 보면 이건 구원 이야기는 아니지. 아, 케테 콜비

케테 콜비츠 (1867-1945), 〈어머니들〉, 1922

츠Käthe Kollwitz라고 여인들이 부둥켜안고 우는 작품 〈어머니
들〉도 있어.

알렉스　왜 울어? 아, 비극도 아름답다는?

나　세계대전으로 아들을 잃은 그 시대의 어머니들을 그린 거
야! 작가의 개인적인 경험이 바탕이 된 거지. 즉, 아들은 1
차 세계대전, 손자는 2차 세계대전에서 잃었으니.

알렉스　그러니까, 자기만 그런 게 아니라는 처절한 공감, 연대 의식
같은 거?

나　응.

알렉스　즉, 샤방샤방 행복한, 완전무결한 모습이 아니라 상처받고
슬픈, 그늘진, 절뚝거리는 모습을 그리는 작가들이 세상에
는 아직도 꽤 많다 이거지?

나　그렇지! 그런데, 불완전함의 매력을 꼭 소재적으로만 표현

해야 되는 건 아니야. 조형적으로 표현해 내려는 작가들도 많지.

알렉스 로댕! 네가 말한 '미완의 미학'.

나 맞아! 조형적으로 비움으로써 스스로 생성되는 에너지를 느끼는 거지. 예를 들어, 초상화를 그리는데 눈, 코, 입을 다 그리지 않고 좀 덜 그리거나 아니면 싹 지워 버리는 거야!

알렉스 요즘 그런 작가들이 많은 듯해.

나 응, 이미지를 뭉뚱그리거나 가려 버려 'X함수'를 만들어내는 거. 그럼 그게 어떤 표정일지 보는 사람이 직접 연상해 보게 되잖아?

알렉스 '관객의 개입'이네!

나 그렇지! 작가가 모든 문장을 완성시키지 않고 여지를 주는 거야. 일종의 상호작용 게임을 하기 위해서. 우선, 작가가 화두를 던져. 다음, 관객이 각자의 상황과 맥락에 따라 나름 대로 이야기를 전개하며 다양하게 이어가.

알렉스 '추상화'가 보통 그런 거 아냐? 추상화 보면, 구체적인 사물이나 명확한 단어를 제시하는 게 아니라 무언가를 애매하게 추출하거나 뭉뚱그려 암시하는 경우가 대부분이니까.

나 그런 경우가 많겠지! 가령 구상 이미지를 재현적으로 그리려다 보면 애초부터 완성된 모습을 딱 상정하고 들어가게 되는 경우가 많잖아? 즉, 먼저 완결된 후에 제공되는 결과론적인 느낌. 그래서 그러지 않으려고 조형을 일부러 미완의 상태로 확 열어 버리는 거야. 즉, 비워야 찬다는 원리. 작

업하는 입장에서나 보는 입장에서나.

알렉스 우린 미완이야?

나 완성이지.

알렉스 고차원이야?

나 그, 그렇지.

알렉스 왜?

나 (…)

6

사상 _{Thought} 의 자극:
ART는 흐름이다

2012년, 가수 싸이_{Psy, 1977-}는 '강남스타일'이란 노래로 세계적인 광
풍을 일으켰다. 그야말로 예측하지 못한 대성공. 당시엔 어딜 가도
이 노래가 들렸다. 흥이 나는 노래였다. 무심결에 듣다 보니 가사 몇
마디가 내 귀에 딱 꽂혔다.

싸이 근육보다 사상이 울퉁불퉁한 사나이

나 야, 저거 나 아냐?

알렉스 뭐?

나 싸이 가사, 사상이 울퉁불퉁.

알렉스 똥배는?

나	(...)

그 무렵 여러 대중매체에서 '뇌섹남'이란 단어가 유행하기 시작했다. '뇌가 섹시한 남자'의 줄임말이었다. 당시 한 친구는 '섹시'라는 단어를 부사나 형용사로 종종 사용했다. 그때마다 좀 이상한 느낌이 들었다. 나는 잘 쓰지 않는 어색한 단어라서.

친구	야, 수업도, 작품 활동도 '섹시'하게 해야 돼.
나	뭔 말이야, 그러니까, 신나게, 재미있게 하라고?
친구	그런 느낌도 살짝 있고...
나	그럼, 좋아하고 즐기면서?
친구	약간...
나	자극적으로 강하게? 묘하게 매력적으로?
친구	비슷한데...
나	아니면, 감각적으로 스타일리쉬하고 쿨하게? 그러니까, 힙 hip 하게?
친구	뭐야, 이지 easy, 이지. 그냥 '섹시'하게 하라니까...

단어는 힘이다. 세상은 변하고. 가끔씩 무언가 있긴 한데 딱 집어 표현하기 애매모호한 경우가 있다. 이럴 땐 종종 신조어가 필요해진다. 혹은 기존 단어를 새로운 용법으로 사용해야 한다. 물론 나만 고집하고 이를 남들이 이해하지 못하면 문제가 된다. 하지만 주변에서 이를 동의할 경우, 관련된 의사소통은 훨씬 원활해진다. 표현이 깔끔

예술적 인문학 그리고 통찰

하고 명쾌해져서. 또한 구구절절 설명할 필요가 없으니 경제적이다. 말하려는 '느낌적인 느낌'을 집약하고 함축시키기 때문이다.

처음엔 낯설던 단어도 자꾸 듣고 쓰다 보면 나도 모르게 익숙해지게 마련이다. 마치 그게 진짜로 있는 듯한 환상에 사로잡히게도 되고. 예컨대 우리나라에서 '존재'라는 단어는 쓰여진 역사가 그리 길지 않다고 한다. 이를테면 세종대왕1397-1450께서는 이 단어를 쓰시지 않았다. 하지만 이 단어는 요즘 빈번하게 쓰인다. 이는 '뭐가 있다', 혹은 '그건 뭐다'라는 상태를 지칭하는 말이다. 그런데 자꾸 듣고 쓰다 보면 어느 순간, '존재'라는 만질 수 있는 사물이 실제로 어딘가에 존재한다고 착각할 수도 있다.

이게 바로 '명사적 사물화의인화'의 환상이다. 이는 이해를 돕고자 방편적으로 사용한 것일 뿐, 실제로 그렇다는 게 아니다. 예를 들어, '악마, 악마' 하다 보면 마치 그런 인물이 독립된 인격체로서 내 주변을 활보하고 있는 것만 같다. 사실 누구에게나 내재된 악한 성질일 뿐일 수도 있는 건데. 마찬가지로 플라톤의 이데아도 어쩌면 그저 가정 가능한 상태를 기술하는 말일는지도 모른다.

이렇듯 단어는 마술을 부린다. 특히 용법이 바뀌는 경우에 그 마술의 힘이 잘 느껴지곤 한다. 가령 '섹시한 지성'이라 하면 기존의 '지성'이 풍기는 차갑고 기계적인 느낌이 갑자기 혹 사라진다. 이는 뜨겁고 인간적인 맛을 내는, 일명 핫hot해지는 마술이다. '섹시'라는 단어가 원래부터 논리적인 사고의 성격을 표현하는 데 사용되지는 않았지만 주변을 보면 새로운 어법은 어느 순간 유행처럼 확 번진다. 시간이 좀 지나면 사람들은 이를 곧 당연시하게 되고.

시대에 따라 단어의 힘은 변한다. 요즘 '섹시'라는 단어의 세력은 커졌다. 미디어뿐만 아니라 일상 대화 속에서 쓰는 빈도도 부쩍 늘어났다. '섹시'는 이제 과장을 좀 보태면 '심신 털기' 같은 느낌마저 풍긴다. 마치 오장육부를 포함한 모든 감각기관뿐만 아니라, 온갖 머릿속까지 총체적으로 다 흔들고 버무리려는 것만 같다.

단어는 유행을 탄다. '섹시'라는 단어는 우리 사회의 민낯을 잘 반영한다. 이 단어를 남녀노소 모두가 자연스럽게 쓴다는 건 감각 지상주의를 다들 당연하게 받아들인다는 거다. 마치 세상이 원래 그런 모습인 양 거리낌이 없어지는 것이다. 물론 아직 그 정도까지는 아니다. 그리고 설마 앞으로 더 퍼지진 않을 거다. 뭐든지 유통기한은 있게 마련이니. 한 예로, 요즘은 '줄임말'이 참 유행한다. '남친남자 친구' 같은 몇몇 단어는 거의 표준어 반열에 올랐다. 반면 어느새 자취를 감춘 단어도 많다. 예를 들어, 옛날에 유행한 '옥떨메옥상에서 떨어진 메주' 같은 표현은 요즘 쓰는 사람을 못 봤다.

단어는 '색안경'이다. 순수한 나 자신의 눈이 아니라, 단어가 풍기는 의미를 통해 세상을 인지하게 되는 것이다. 그런데 같은 단어라도 지역적 특색에 따라 차이는 있다. 말하자면 우리나라의 '섹시'와 미국의 '섹시', 인도의 '섹시'는 그 뉘앙스가 다 다르다. 보통 우리나라 대중은 너무 육감적이고 도발적인 거보다는 좀 안전하고 귀여운 쪽을 선호하는 듯하다.

특정 문화에서 특정 단어는 무의식적인 선입견을 형성한다. 한 예로 2015년 카메라 회사 캐논 호주Canon Australia가 특별한 실험을 수행했다. 6명의 사진가를 섭외해 동일한 남성이 누군지를 각자 다른 단

어로 소개한 후 촬영을 부탁한 거다. 그 단어는 각각 '백만장자', '범죄자', '어부', '심령술사', '치료된 알코올중독자', '주변 사람을 구한 용감한 시민'이었다. 찍은 사진을 죽 놓고 비교해 보니 다들 각자의 생각에 입각하여 나름대로 그럼직하게 연출해서 찍었음이 확연하게 드러났다. 특정 문화에서 일반적으로 갖는 직업에 대한 선입견이 그대로 반영된 것이다.

이와 같이 보는 행위는 다 주관적이다. 사람은 광학적으로 순수한 눈이 아닌, 뇌의 고정관념이 가진 편견으로 세상을 본다. 즉, 문화적 관습과 풍토, 신념, 세계관, 자신이 처한 이해관계에 따라 다 다르다. 이는 개구리의 '우물'이나 방 안 창문의 '틀frame'로 세상을 바라볼 때 어쩔 수 없이 생기는 시각적인 한계로 비유할 수 있다. 그 어느 누구도 이로부터 완벽히 자유로울 수는 없다.

미디어도 마찬가지다. 카메라 기계 장치로 담아낸 사진 이미지와 같은 광학적인 재현마저도 순수하게 객관적일 수는 없다. 앞의 카메라 회사의 실험에서 볼 수 있듯이. 이를테면 카메라의 앵글과 잡힌 장면, 피사체가 찍히는 순간, 피사체에 대한 여러 가지 개입 등 다양한 현장 연출과 후반부 편집, 전시의 의도에 따라 그 이미지의 성격은 천차만별이 된다. 사진은 결국 사람이 찍는 거다.

이처럼 '본다'라는 행위는 그 자체로 순수하게 독립적일 수가 없다. 사실 '본다'는 '안다'와 불가분의 관계다. 가령 조선 시대 학자 유한준1732-1811은 '지즉위진간知則爲眞看'이라 했다. 즉, '아는 만큼 보인다'는 뜻이다. 그렇다! 아무리 보여줘도 애초에 모르면 그저 모르고 지나가는 경우가 태반이다. 마치 눈 뜬 소경과 같이. 반면 뛰어난 탐

정은 남들이 다 놓친 지점에서도 범인의 흔적을 발견한다. 즉, 배우고 깨달으면 몰라서 못 보던 게 서서히 드러나기도 한다.

1996년, 대학교 2학년 때 한 남자 신입생을 동아리에서 만났다. 미술 자체에는 별 관심이 없는 공대생이었다. 그래도 나름 호기심은 있었다. 물론 미대 여학생들에 대한 관심에서 비롯한...

후배 형, 현대미술을 보면 진짜 난해해요. 도무지 즐길 수가 없다니까요? 뭐가 뭔지.

나 미술사 공부해 봐. 재미있어! 아무래도 모르면 감상하기 좀 힘들지.

후배 왜 이렇게 어렵게 만들어야 되는데요? 옛날 미술은 몰라도 감상하기 쉽잖아요?

나 예술만 딱 쉬워야 되는 게 어디 있냐? 예를 들어, 네 전공 분야에서 진짜 유명한 사람을 난 누군지도 모르잖아. 그 사람 논문 보면 난 거의 이해 못 할 걸?

후배 하지만 예술은 기본적으로 문화 생활, 즉, 감상하는 거잖아요? 관객이 있어야 예술도 존재하는 거고요. 그러니까 예술은 딱! 소통이 돼야죠! 다 잘난 척 개똥철학, 뽐내는 거 아니에요?

나 에이, 쉽게 서비스하거나 명쾌하게 소통하는 걸 의도하는 쪽은 대중에게 편의를 제공하려는 디자인이지. 물론 뭐가 더 낫다 하는 게 아니라, 분야에 따라 목적이 다 다른 거잖아? 난 남을 위한 상품보다는 나를 위한 작품을 하는 건

데... 예를 들어, 철학자는 기초 인문학을 깊게 파는 사람이
잖아? 쉽게 설명하는 직업을 가진 사람이라기보다는.

후배 쉽게 설명하는 것도 어려워요!

나 그렇지. 그래서 다 잘할 수가 없다는 거지. 칸트나 헤겔 책
읽어 봐! 뭔 말인지 알기 힘들어. 그렇다고 쉽게 못 쓴다며
계속 질책하면, 그래서 그거 하느라 시간 다 뺏기면 진짜
중요한 고민을 할 시간이 팍 줄잖아?

후배 물론 전문 분야 되면 다 어렵긴 하죠.

나 예술도 마찬가지야. 옛날보다 '학문적 접근성'의 기준이 훨
씬 높아졌잖아? 그러니까 옛날에는 여러 분야에서 도통하
는 게 불가능하진 않았지만, 요즘은 정보의 양이 엄청나잖
아. 평생 해도 안 되니까 하나만 파도 힘들지!

후배 팔방미인八方美人 되는 게 거의 불가능한 세상이긴 하죠.

나 그러니까! 그런데 쉽게 풀어주는 것만 가치가 있다고 생각
하면 좀 그래. 전문가마다 다 자기 영역이 있는 건데.

후배 소통이 예술의 전부는 아니다 이거죠? 어려운 거 하는 사
람도 있어야 한다는 의미?

나 물론 소통이 중요한 예술도 있지만 다 그런 건 아냐. 특히,
현대미술은 공부 좀 해야 돼! 알면 알수록 다시 보여. 마치
양파 껍질과도 같지.

후배 그러면 괜찮은 미대 후배 좀 소개시켜 줘요.

나 (...)

사실 '앎'이란 모든 '아카데미'의 가장 기본적인 전제다. 예를 들어, '대학'은 지식인을 키우려 한다. 세상을 잘 아는 인재. 또한 '미술대학'은 미술작가를 키우려 한다. 미술을 잘 아는 사람. 물론 무학無學의 경지로 도통한 예술가도 충분히 가능하다. 그런데 사실 그런 사람은 군이 대학을 다닐 필요가 없다. 아니, 아깝다. 한시라도 빨리 산속에 은거하는 게 더 나을 수도 있다. 아니면 미술시장에 뛰어들거나. 결국 대학이란 특정 부류의 사람들, 앎에 대한 의지가 있는 이들이 모이는 곳이다. 즉, 대학이 모두의 필수 조건일 필요는 없다. 당연히 그래서는 안 된다.

1995년, 대학교 첫 학기를 마칠 무렵, 유럽 배낭여행을 불과 몇 주 앞두고 있었다. 마음이 설렜다. 이때, 같은 과 4학년 선배와 마주쳤다. 100원짜리 커피 자판기 앞에서.

선배 야, 유럽 기왕이면 고학년 때 가는 게 좋아.

나 네? 벌써 다 예약해 놨는데... 왜요?

선배 앞으로 미술사 수업 많이 들을 건데, 좀 알고 가야지. 그래야 미술관이나 유적지 방문할 때 훨씬 감상할 게 많아!

나 모르고 봐도 좋지 않을까요? 순수한 눈으로...

선배 맨날 볼 거면 모를까, 평생 몇 번이나 본다고. 뭐, 몰라도 즐길 건 있겠지만, 알고 가면 더 많이 즐길 걸?

나 선배는 몇 학년 마치고 가셨어요?

선배 나도 이번에...

나 (...)

알아야만 참으로 본다는 건 환상이다. 알아서 보이는 게 있고, 알기에 오히려 못 보는 게 있다. '앎'이라는 게 도리어 보는 방식을 한계 짓는 구속이 되기도 하기 때문이다. 예를 들어, 2014년 예일대학교에서 작품 비평critique 을 하는 날, 같은 전공의 여러 학생들이 한자리에 모였다. 그런데 그날은 담당 수업 교수님께서 특이하게도 누군가와 함께 나타나셨다. 다른 과 교수님이신데 우연히 오다가 만났단다. 반가운 옛 친구인데 미술에 문외한이라 특별히 모셨다며... 그런데 작품에 대한 그분의 평이 정말 압권이었다. 소위 미술하는 사람들이 쓰지 않는 신선한 단어 선택과 허를 찌르는 황당한 관점. 전공자들 간에 너무도 당연하게 생각하는 그 알량한 지식이 무색해지는 순간이었다. 그렇다! 모르기에 더욱 자유로울 수도 있는 거다. 물론 아무나 다 그런 건 아니고 어딘가에서는 나름의 내공이 있어야 하겠지만.

살다 보면 너무 잘 알아서 그냥 지나치는 순간이 있다. 봐야 할 걸 오히려 못 보고. 노자老子 의 도덕경 1장, 도가도 비상도 명가명 비상명道可道 非常道 名可名 非常名 은 무언가를 무엇으로 딱 규정해 버리는 걸 경계하는 말이다. 그러다 보면 다른 가능성을 애초부터 막아 버릴 위험이 있기 때문이다. 가령 누군가를 '학생 주제에...'라고 예단하거나 강요해 버리면 의도치 않게 그 사람의 다른 '끼'를 놓치거나 훼방 놓게 될 수도 있다. 어딘가에서는 한 가정의 자녀, 혹은 누군가의 선생님, 아니면 유명한 스타일 수도 있는데... 사람은 가능성을 먹고 산다. 즉, 가능성은 언제나 열어 놓아야 한다.

1990년 겉멋이 든 중학교 2학년 시절, 난 나름의 생각을 공책에

끄적거리기를 좋아했다. 그중 아직도 기억에 남는, 나 혼자 감탄하는 명언은 바로 다음과 같다. '아는 게 아는 게 아니야!' 당시에는 운율을 맞춰 더욱 신났던 기억이다. 이는 여러 의미를 함축하는 말인데 크게 보면 다음과 같다.

첫째, '수양'의 관점이다. 즉, '안다고 착각하지 마라!' 이는 두 가지 방향으로 나뉜다. 우선 '그 정도밖에 모르면서.' 즉, 내가 아는 게 빙산의 일각이라는 걸 알고 더욱 노력해야 한다. 나의 경우, 1989년 예원학교 미술과에 입학하고 보니 뛰어난 친구들이 참 많았다. 미술과뿐만 아니라, 음악과와 무용과도 있었으니 내가 아는 예술이 다가 아니었다.

다음, '알 수도 없으면서.' 즉, 알 수 없는 것에 대해 경외심을 느끼고 스스로 겸손해져야 한다. 예를 들어, 1989년 내가 입학한 예원학교는 미션 스쿨mission school이었다. 할아버지와 삼촌이 목사님이셨던 나는 중학교 시절 내내 성경을 두 번 통독했다. 거의 매일 밤 잠들기 전에 읽었기 때문이다. 물론 뭔 말인지는 잘 몰랐다. 특히, 요한계시록의 경우.

둘째, '사상'의 관점이다. '아는 것에 집착하면 문제다!' 이것에 대한 근거는 세 가지 방향으로 나뉜다. 우선, 폭력이 되기 때문이다. 즉, 하나의 정의를 보편적인 최종 결론이라 생각하는 건 사상의 폭력일 수 있다. 가령 니체는 '신은 죽었다'고 했다. 그런데 기독교 철학을 보면 대체적으로 '신'을 명사적으로 대상화하여 '아버지'와 같이 성별도 있는 실체로 의인화하려는 경향이 있다. 물론 때에 따라 충분히 그렇게 비유될 수도 있다. 알레고리적으로. 하지만 만약 이런 방

식의 이해만이 강요된다면 이는 곧 지배적인 편견의 사상적 구속이 된다. 니체는 이를 경계하고 문제시하려 했다.

다음, 비워야 자유롭기 때문이다. 결론을 유보할 때 다른 사유의 틈이 열린다. 이를테면 니체는 '앎을 말소하자'고 했다. 또한, 노장사상은 절대적인 기준과 상대적인 비교의 욕망을 버린 '비움의 철학'을 강조했다. 즉, 아는 척하며 뽐내다 보면 여러 배움의 기회를 놓칠 위험이 있다.

나아가 자꾸 바뀌기 때문이다. 즉, 상황과 맥락, 이해관계에 따라 결론은 당연히 달라질 수 있다. 한 예로 토마스 쿤Thomas Kuhn, 1922-1996 은 『과학혁명의 구조』 1962 에서 정상과학Normal science 의 개념을 제시하며 하나의 패러다임만을 따르는 닫힌 가치관의 문제점을 제기했다. 즉, 패러다임이 바뀌면 답도 바뀐다.

이처럼 '앎의 완성'은 불가능하다. 하지만 '새로움의 추구'는 가능하다. 우선, 앎은 결론과 정의, 답을 지향한다. 그런데 이런 건 제대로 알기도 힘들다. 게다가 언제나 바뀐다. 그래서 큰 문제다. 반면 새로움은 시작과 동기, 과정을 지향한다. 이런 건 충분히 할 수 있다. 게다가 바뀌는 게 당연하다. 그래서 참 좋다.

여기서 내가 말하는 '새로움'이란 사람의 '예술적 비전vision 과 가능성'이다. 무無 에서 유有 를 창조하는 신의 영역이 아닌, 유에서 유를 만드는 것이다. 사실 사람이 할 수 있는 일 중에 하늘 아래 완전히 새로운 건 없다. 기존의 가치관에 도전하는 끝없는 재맥락화의 수많은 여정만이 남아서 우리를 기다리고 있을 뿐.

내가 생각하는 주된 '창조의 전술'은 다음과 같다. 첫째, 기존 데이

터를 가지고 노는 묘한 '변주', 둘째, 기존 예술에서 비껴가는 섬세한 '차이', 셋째, 의미 있는 예술담론을 양산하는 시사적인 '사건'이다. 결국 사람이 할 수 있는 창조란 지속적으로 열린, 새로운 예술을 하려는 의지와 다름이 없다. 결정적으로 닫힌 정답을 도출함으로써 역사 속에서 최종 마침표를 찍으려는 게 아닌 것이다.

결국 사람이 할 수 있는 창조는 '새롭게 인식하기'다. 기존의 문법과 다르게. 즉, 꼬리에 꼬리를 무는 무한 순환 구조! 이야말로 드라마의 최종회가 굳이 없어도 영원히 흥미진진하게 지속될 수 있는 놀라운 게임이다. 끊임없이 미끄러지며 파생되는 이런 광경은 언제나 현재진행형이고. 예를 들어, 모네는 말년에 몸이 좋지 않아 자신의 정원에 있는 연못을 자주 그렸다. 그런데 똑같을 법한 수많은 연못 그림을 가만 보면 다 다르다! 이게 바로 창조다.

사람의 창조는 '무한대'다. 예컨대 고대 그리스 철학자 헤라클레이토스는 '태양은 날마다 새롭다'고 했다. 물론 대상으로서의 태양은 언제나 같다. 즉, 신이 창조한, 매일같이 뜨고 지는 해일 뿐이다. 하지만 태양을 보는 나는 언제나 다르다. 물론 당시의 마음과 처한 상황, 사상이 같을 수는 없다. 결국 같은 태양이지만 이를 바라보는 마음은 사람에 따라, 때에 따라 다 다를 수밖에 없다. 그게 사람의 창조다. 이렇게 보면 창조의 에너지는 닳을 길이 없다. 내 시간은 끊임없이 흐르기 때문이다. 게다가 새로운 사람은 끊임없이 태어나고.

알렉스　그러니까 '새로움'이라는 건 종합적이고 통합적으로 볼 때 결국 누구 답이 맞는지를 판단하는 게 아니라 이거지?

나	그렇지! 그건 단편적이고 순간적인 '탄성' 그 자체로 봐야지! '아, 그렇게도 말이 되는구나, 네 사고의 흐름이 참 아름답다!'와 같이 말이야. 절대적인 기준으로 비교하고 평가 내리는 게 아니라.
알렉스	그럼, 네 말대로 하면 작품 자체가 새로운 게 아니라 그걸 보고 '감탄하는 마음'이 새로운 거네?
나	그렇지. 결국 번뜩이는 사상이 아름다운 거지! 작품은 항상 그대론데, 누군가는 그걸 보고 감탄을 하잖아? 즉, 작품 자체가 아니라, 작품을 그린, 혹은 보는 '뇌섹인'이 아름다운 거야. '뇌가 섹시한 사람'의 사상이 만든 인식의 풍경이.
알렉스	예술품 자체보다 그걸 제작하거나 감상하는 뇌가 더 아름답다 이거지?
나	사물 자체가 아니라 그걸 인식하는 게. 칸트가 말했듯이 '사물 자체'는 어차피 알 수가 없는 거잖아? 누군가는 세상은 나와 관계없이 항상 그 모습대로 존재하는 게 아니라 시스템이 부하가 걸리지 않도록 내가 보는 부분만 그때그때 렌더링해서 보여주는 '게임 시뮬레이션'과 같다고 하더라. 뭐, 물리적으로 진짜 그런지는 모르겠지만, 분명한 사실은 한 사람으로서 내가 알 수 있는 건 내 인식뿐이라는 것이지. 다른 사람에게는 나와는 다른 인식의 풍경이 펼쳐질테니까. 여하튼 시뮬레이션의 효과가 매우 실제적인 건 맞잖아? 상호적이기도 하고. 알렉스야, 너 객관적으로 존재하긴 하는 거야?

알렉스	설사 그렇더라도 넌 그걸 진정으로 알 수 없으니 상관없어. 그냥 주관적으로 믿어. 나도 그렇게. 그러면 '**상호 주관성**'이 서로를 보증해 줄거야. 원래 사람은 상상하는 만큼 열심히 사는 거 아니겠어? 묘한 관계는 덤으로 맺으면서.
나	뭐라고?
알렉스	그냥 믿으면 좋은 일이 많이 생길거야. 그게 힘이 되니까. 히히.
나	그래.
알렉스	여하튼 네가 '어울림이 아름답다'고 했을 때는 조형적으로 잘 조화된 걸 말하는 거잖아? 연예인의 이목구비나 잘빠진 몸매!
나	그렇지! 그건, '**조형미**'지. 반면, '**구성미**'도 있어!
알렉스	그게 뭐야?
나	오늘 학생들 작품 비평을 했는데 정말 좋았어. 나도 자극이 많이 되고.
알렉스	아, 그러니까, 네 수업이 아름다웠다고?
나	학생들이 참여하는 전반적인 모습이 아름다웠다는 얘기.
알렉스	그러니까, 그 시간을 잘 보냈다, 기분이 좋았다. 고로 아름다웠다?
나	그렇지! 그건 '**조형미**'는 아닌 거지. 아, '**인생미**'도 있어!
알렉스	인생은 아름답다?
나	그렇지! 그건 위인이나 주변에 인생을 열심히 잘 산 사람의 주름 같은 거야. 예를 들어, 노인의 주름을 그냥 쭈글쭈글

하다며 감흥을 못 느끼는 사람의 뇌는 아름답지 못한 거지. 아마 인생의 맛을 좀 더 느껴야 비로소 알 수 있지 않을까?

알렉스 주름이 뭐야?

나 네가 좀 심하게 동안이라. 아, '논리미'도 있다! 섹시한 논리, 적시의 날카로운 비평 같은 거.

알렉스 불시에 딱 찌르는 거!

나 역시 최고는 '뇌섹미'! 예술적인 창의적 통찰력. 즉, 뇌가 섹시한 거!

알렉스 뭐, '조형미'도 머릿속에서 느끼는 거니까 다 '인식미'네, 알고 보면.

나 그렇네. 모든 미는 알고 보면 다 '인식미'인 셈이지! 결국 사람이 하는 거니까. 사물 자체에 '미'라는 명사적 실체가 딱 박혀 있는 게 아니라. 김춘수1922-2004 시인의 『꽃의 소묘』 1959에 유명한 한 구절 있잖아? "내가 그의 이름을 불러 주었을 때 그는 나에게로 와서 꽃이 되었다."김춘수, 「꽃」

알렉스 오! 여하튼 뇌가 아름다워야 세상이 아름답게 보인다 이거지? 더러우면 더럽게 보이고. 그러고 보면 다 감정이입하는 거 아냐? 결국 거울에 대고 자기 자신의 모습을 보는 거네! 아름답거나 추한 모습을...

나 맞아! 그러니까 보는 사람의 사상과 태도에 따라, 즉 보고자 하는 대로 세상이 우리에게 드러나 보이게 되는 거지. 결국, '내가 보는 거What I see'는 '내가 본다고 생각하는 거What I think I see'이거나 '내가 보고 싶은 거What I want to see'야. 즉, 세

상이 나의 모습, 그리고 내가 세상의 모습.

알렉스 내가 아름답게 여겨야 비로소 그 사물이 아름답게 되는 거다 이거지? 반면 똑같은 사물이 남들에게는 전혀 아름답지 않을 수도 있고.

나 결국 내가 중요하긴 하지! 롤랑 바르트가 한 말 중에 '푼크툼'이란 개념이 있었잖아? 남들한테는 전혀 감흥이 없는데 이상하게 나한테는 마치 총 맞은 것처럼 훅 하고 꽂히는 거.

알렉스 영화 보고 너 혼자 우는 거!

나 네 뇌도 좀 더 아름다웠으면 좋겠어.

알렉스 뭐야.

나 그런데 아름다움을 느끼는 게, 꼭 느낌만이 다는 아니지. 처음엔 느낌이 없었는데, 보면 볼수록 뭔가 있어서 자꾸 생각이 전개되고, 그러다 보니 아름다워지는 경우도 많잖아? 아니면 다른 사람들과 토론하다 보니까 그렇게 될 수도 있고.

알렉스 그러니까 첫인상이 좋아 사귈 수도 있고, 처음엔 몰랐는데 생각할수록 진국일 수도 있고, 아니면 얘기하다 보니 쏙 빠질 수도 있다 이거지?

나 맞아! 아름다움이란 건 정말 다양한 방식으로 형성될 수 있지! 가끔씩은 전혀 예측할 수가 없잖아.

알렉스 만드는 순서에는 교과서가 없다는 거지?

나 맞아! 아름다움은 '토대주의foundationalism'가 아니라 '정합주의coherentism'!

예술적 인문학 그리고 통찰

알렉스 설명해 봐.

나 '토대주의'가 항상 같은 바탕, 즉 기초 위에 순서대로 쌓아 올라가면서 만들어지는 걸 가정한다면 '정합주의'는 꼭 그런 앞뒤 순서 없이 여러 가지 요소가 이리저리 묘하게 맞물리며 만들어지는 걸 가정하거든?

알렉스 즉, '토대주의'가 반석 위의 굳건한 성이라면 '정합주의'는 하늘에서 이리저리 뒤집으며 에어쇼하는 비행기?

나 맞네. '정합주의'로 보면 그 사물의 위, 아래, 먼저, 나중의 순서가 꼭 절대적이지만은 않은 거지! 구성 요소들이 그저 아귀가 서로 잘 맞아서 문제 없이 작동하는 거!

알렉스 그러니까, 아름다움이란 조립 설명서대로 만든다고 되는 게 아니다?

나 그렇지!

알렉스 그리고 아름다움에 1등이란 건 없다? 즉, 절대적인 기준도, 결국의 정답도 없다는 얘기네.

나 그런 듯해. 물론 **플라톤**은 이데아가 정답이다, 그게 아름답다 했지만.

알렉스 미인 대회 생각나네. '미스 유니버스Miss Universe, 1952- '! 즉, 세계 1등 미인.

나 맞아. 옛날에는 동네마다 미인이 한 명씩은 꼭 있었는데 대중매체가 발달하면서 결국 서로 비교하게 되었잖아? 은근히 국제적인 기준을 강요받게 되고. 결국 미디어에 노출되면서 어지간한 미인들은 다 빛이 바랜 거지! 그래도 나름대

로 그 지역에서는 괜찮았는데 요즘은 기준 미달이라며 굳이 결격 사유를 들이대고.

알렉스 어떤 기준?

나 예를 들어, 미국 패션 회사, '빅토리아 시크릿'의 쇼를 보면 모델들이 막 9등신, 10등신처럼 보이잖아? 이게 곧 보통 사람들이 가지지 못한 비율을 현대판 미의 기준으로 들이대는 거나 마찬가지지! 만약 10등신이 커트라인이라 하면 동네 미인들은 거의 다 탈락이잖아.

알렉스 그러니까, '빅토리아 시크릿' 모델의 조건을 '토대주의'적으로 말하자면, 우월한 등신이 가장 기본적인 자격 요건이라는 거지? 즉, 그거 안 되면 다른 거 다 되도 결국 소용없다는 말이네.

나 그렇지! 반면, '정합주의'적으로 보면 그거 안 되도 다른 방식으로, 다른 걸로 잘할 수도 있을 텐데.

알렉스 내가 지금 '다음 생애에...' 하고 자꾸 생각나는 건 '토대주의'적인 사고?

나 하하. 그러네! 그런 건 타파해야지. 아, 그런데, 주변 사람들이 자꾸 그런 의식을 조장하는 게 문제지. 예를 들어, 유학 중 여름방학에 고국 방문을 했는데, 한 친구가 '우린 얘 빼고 다 '루저loser'야.'라는 거야.

알렉스 너 빼고?

나 아니, 키 큰 다른 한 친구 빼고. 그러니까 키가 180센티 안 되면 다 '루저'래. 나도 포함해서.

예술적 인문학 그리고 통찰

알렉스 뭐야.

나 난 내가 '루저'란 생각, 진짜 안 했었거든? 그래서 '내가 왜?'라고 반문했더니 그 친구가 '에이' 하더라고. 다른 친구들도 이상하게 미소 짓고.

알렉스 그건 또 무슨 분위기지?

나 이런 거지. '솔직히 너도 '루저'라고 생각하는 거 맞잖아. 아닌 척하긴!' 하는 느낌.

알렉스 몰아가는 거네, 떼 타게!

나 그러니까! 가만 놔두지 않고 원래는 있지도 않았던 사회적인 콤플렉스를 그런 식으로 은근히 주입하는 거지.

알렉스 요즘 미디어가 국제적인 표준을 은근히 강요하긴 하잖아? 다 그럴 만한 이유가 있을 거 같은데... 그러니까, 그러면 누가 득을 보는 거지? 대부분 스트레스를 받는 상황이 조성되면?

나 단순하게 말하면 자본주의 사회에서 지갑을 열라는 거 아니겠어? 그러니까, 콤플렉스가 있어야 욕망이 타오르잖아? 부족하니까 명품으로 치장하든지, 외모에 칼을 대든지 하면서 채우라고.

알렉스 오, '콤플렉스-욕망complex-desire 법칙'! 네 말대로 그렇게 행동하는 사람들이 많아지면 경제는 잘 돌아가겠네. 그런데 마치 무슨 음모론 같은데?

나 뭐, 누구 한 명이 짠 건 아니겠지. 자본주의 시스템 안에 살면 자연스럽게 그렇게 되는 거 아닐까? 즉, 구조가 내용을

낳는 거지! 마셜 매클루언Herbert Marshall McLuhan, 1911-1980이 '미
디어는 메시지다'라 했잖아?

알렉스　설명해 봐.

나　'닭이 먼저냐, 달걀이 먼저냐' 같은 논쟁일 수도 있는데, 일
반적으로 당시 사람들은 내용이 형식을 낳는다고 생각했
어. 그런데 매클루언은 형식이 내용을 낳는다고 역설적으
로 주장한 거지!

알렉스　그러니까, 자본주의 시스템이 우리 삶의 양태를 결정한다?

나　그렇지! 반면 옛날 유럽에서는 종교가 결정했잖아? 즉, 자
본주의가 '콤플렉스와 욕망' 구조로 돈을 쓰게 한다면 기독
교는 '원죄와 구원' 구조로 신을 믿게 하는 거지.

알렉스　그럼, 플라톤 때는?

나　플라톤의 '이데아' 시스템이라, 아마 가상과 실제의 관계를
바탕으로 한 '콤플렉스와 인정' 구조?

알렉스　자본주의가 '콤플렉스와 욕망'이라며? 살짝 바꿨네?

나　플라톤에 따르면 우리네 삶은 허상이라 존재하지 않잖아?
허무하지. 존재하는 건 관념이고 그게 실제니까. 즉, 우리
삶은 부질없어! 그게 콤플렉스야. 사는 거 그 자체.

알렉스　은근히 그렇게 느끼라고 강요하는 거네. 요즘 누가 그렇게
느끼냐?

나　'이데아'표 색안경을 써야지. 그거 쓰고 보면 이데아가 진짜
고 우리 삶은 가짜라 믿어 버리는 특수 효과가 펼쳐지니까.

알렉스　편향된 이데올로기네!

나 여하튼, 그때 사람들 보면 문맹이 많았잖아? 플라톤에 따르면 지식인이 되어야 이데아의 존재를 비로소 이해할 수가 있어! 즉, 대부분은 불가능하단 얘기지. 결국, 그렇게 되면 이득을 보는 집단이 있잖아?

알렉스 플라톤과 친구들!

나 소수의 권력자, 기득권, 지식인이 통치하는 절대왕정 체제! 그런 사회 시스템을 나도 모르게 수긍하고 거기에 길들여지게 되는 거지. 그저 심오한 뭐가 있겠지 하면서.

알렉스 아, 그런 건 노예제도 때 잘 맞았겠네.

나 그럼! 이집트 미술이 그렇잖아. 보면 결국 '왕과 신이 아름답다'는 거거든. 우린 그저 왕을 위해 존재할 뿐이고. 그분께서는 잘되면 내세로 가서 신으로 활약하실 거잖아? 우린 그게 안되니까 그분께 올인해야지!

알렉스 이집트 왕의 무덤!

나 그렇지, 그 안에 보면 왕을 위한 훈장, 즉 '경력 증명서'하고 '증명사진', 소위 '게임 아이템' 같은 기능을 하는 벽화들을 잔뜩 그려 놨잖아? 그게 다 내세에 가서 신이 되기 위해 볼 '면접' 준비물인 셈이지. 그리고 앞으로 새로운 삶을 잘 영위하시라고 여러 가지로 구비해 놓은 '생활용품'들이고.

알렉스 잠깐, 네가 지금 막 비유적으로 말한 것을 정리하면 '증명사진'은 왕 프로필 사진 같은 벽화일 거고, '경력 증명서'랑 '게임 아이템'은 뭘 말하는 거야?

나 예컨대 '경력 증명서'는 왕의 행적을 쭉 나열해 놓은 벽화.

그리고 '게임 아이템'은 병사, 여인, 농부 등 일하거나 노는 데 필요한 사람들을 그린 벽화. 그러니까 정말 빼곡하게 '극대주의maximalism'로 남는 벽 하나 없이 그려 넣었잖아? 이게 다 신하들이 실전 대비를 확실하게 하면서 왕에게 충성을 다했다는 걸 시각적으로 보여주는 거지!

알렉스 재미있네. 핵전쟁 대비해서 지하에 마련한 시설 같아.

나 내세용이니까 컬러라면 같은 건 없고, 주로 이미지로...

알렉스 쿡쿡. 여하튼, 왕만 아름답게 본 게 당시의 그 뭐야, '절대주의' 사상 때문이었다 이거지?

나 그렇지! 그런 가치관으론 주변 이웃들을 아름답게 보기가 쉽지는 않았을 거야. 사실주의자 쿠르베는 '나는 천사를 그리지 않는다. 본 적이 없으니까.'라고 했잖아? 이런 건 이집트 사상과는 완전 딴판인 거지!

알렉스 그러니까 '사실주의'표 색안경을 끼면 갑자기 주변 이웃들이 아름답게 보인다? 즉, 사상을 전환하면 아름다움도 바뀐다는 얘기?

나 그런 듯! 그래서 정리하면 우선, 이집트는 '왕과 신은 아름답다.' 이집트 때에는 왕이 내세에서도 활약했으니까. 다음, 그리스 플라톤은 '절대 왕정은 아름답다.' 당대 사람들은 딴말하지 말고, 그저 인정하고 살아야 할 뿐. 즉, 주어진 답이 먼저 있었던 거지!

알렉스 수동적 인간상.

나 그런데 '기독교'가 유럽에 등장했어. 당대 사람들, 그들도

믿으면 구원해 준대. 이게 당시에는 사상적 혁명이었지! 즉, 이제는 다들 기회를 가지게 된 거니까 더 의욕적인 삶의 목표가 딱 생겼고. 고로 '천국은 아름답다!'

알렉스 가치관이 좀 적극적이 되었네! 참여가 가능해지니까.

나 그랬을 거야. 그리고 세월이 지나, '사실주의'가 나오면 '일상은 아름답다'가 되지! 다음, '사회주의'로 보면 '사회적 평등이 아름답다!'

알렉스 사회가 바뀌니 미학도 바뀌는구먼. 일관성 없이.

나 일관되게 정해진 답이 없는 거지.

알렉스 그러네. 즉, 변하는 게 답이구먼, 끊임없이 지속되는 건 변화한다는 사실뿐.

나 맞아! 여하튼 요즘 '민주주의'로 보면 '개인의 자유가 아름답다.' 그리고 '자본주의'로 보면 '돈은 아름답다.' 나아가 '개인주의'로 보면 '욕망의 충족은 아름답다.'

알렉스 점점 적극적이네, 형이하학적이고. 형이상학적인 논리는 정말 소수 권력자의 체제를 유지시키는 데에만 좋은 건가?

나 꼭 남을 위한 거라기보다는, 사람의 정신계를 고상하게 보는 자세가 내가 사는 데 도움이 되는 측면도 있겠지.

알렉스 어쨌든 역사적으로 보면 보통 사람의 위치가 조금씩 격상되긴 했네? 겉으로는. 아마 마음은 더 타들어 갔을 수도 있겠지만.

나 왜 좋아지는데 더 타들어 가?

알렉스 다 안 되면 모를까, 비교, 경쟁 심리가 막 생길 거 아냐? 예

를 들어, 남은 되는데 즉, 이론적으론 나도 할 수 있는데 현
실적으론 그게 안 되면 더 열 받잖아?

나 와, 그럴 듯! 그래서 기술은 발전해도 행복지수는 항상 지
지부진...

알렉스 오늘 빌딩 한 채 살까?

나 여하튼 확실한 건 시대정신에 따라, 당시의 가치관에 따라
아름다움의 기준은 변할 수밖에 없다는 거잖아? 결국, '시
대미'는 다 다른 거지! 그러니까 통시적으로는 비교 불가.
공시적으로는 뭐, 비교하며 싸울지라도.

알렉스 그러니까, 미에 궁극적인 결론과 절대적인 정답은 없다 이
거지? 알고 보면 그저 영원히 티격태격하며 살 뿐. 예를 들
어, 보수는 당대의 시대미를 지키려 하고 진보는 당대를 뛰
어넘는 새로움을 추구하며.

나 그게 인생이지!

알렉스 이런 분석, 아름답지 않아?

나 그, 그래. '아하!' 혹은 '으음' 하게 되는 뇌의 통찰이 느껴졌
어. 그런 게 결국 아름다운 거지!

알렉스 구체적으로?

나 뭐, '아름다운 뇌의 통찰'? 음, 여섯 가지 특성이 있는데...

알렉스 말해 봐.

나 첫 번째로, '맥락'이 쫙 파악될 때 진짜 아름답지. 안 보이던
게 '짜잔!' 하고 보이기 시작하면서. 그러니까 작품을 감상
할 때도 작가 개인이나 당시 사회에 대한 배경지식이 있으

피에트 몬드리안 (1872-1935), 〈빨강, 파랑, 노랑의 구성 2〉, 1930

면 좋잖아? 예를 들어, 반 고흐의 일생을 모르고 작품을 보
는 거랑 알고 보는 거는 정말 천지 차이지!

알렉스　한 작품을 보는 '맥락'은 다양하다 이거지? 잘 몰랐던 '맥
락'을 딱 잡을 때의 쾌감이 아름다운 거고.

나　응! 연구 방식을 보면 길은 엄청 많아. 작가의 의도나 관람
객과의 관계, 혹은 내용과 형식, 관점과 해석이 상충되는 아
이러니, 아니면 여러 예술적인 특이성, 사회문화적인 이슈,
혹은 시장성 등 '맥락'을 어떻게 잡느냐에 따라 해석과 이
해, 감상의 지점은 완전히 다 달라지니까!

알렉스　'알아야 보인다' 맞네.

나　두 번째로, 연구 조사를 통한 기가 막힌 '분석', 이거 들어가
면 들어갈수록 진짜 아름답지. 여러 공시적이거나 통시적
인 다른 '맥락'들을 고려하고서 내리는 통렬한 '분석.' 예를

루치오 폰타나 (1899-1968), 〈공간개념 '기다림'〉, 1960

들어, 기가 막힌 머리의 작가, 에셔나 마그리트! 다차원을
기가 막히게 푸는 천재야! 또는 몬드리안Piet Mondrian 이 나무
를 추상화하는 과정을 추적하다가 그만 '아하!' 하는 연구
자의 통찰도 아름다울 거고.

알렉스 그러니까 작가건, 학자건 머리가 장난 아니면 아름답다 이
거지?

나 응! 그리고 세 번째로, 문제를 제기하는 '사건', 이게 딱 터
지면 진짜 아름답지. 예를 들어, 뒤샹이 전시장에 자전거 바
퀴를 의자 위에 매달아 놓은 거, 혹은 폰타나Lucio Fontana 가
캔버스를 날카로운 칼로 쓱! 잘라 전시한 거.

예술적 인문학 그리고 통찰

알렉스 그게 왜 예술이 되는 건데?

나 미술계라는 제도 속에서 '사건'이 일어났고, 당시에 그에 대한 예술 담론이 크게 촉발되며 갑론을박했잖아? 그러니까 그건 이제 역사적인 유물, 즉 사료적 가치를 인정받게 된 거지. 물론 그때 그 담론의 깊이와 폭이 아름다운 거고. 아무것도 아닐 수 있는 걸 예술로 만들어주는 마법!

알렉스 너도 해 봐. 집에 걸어 놓자!

나 나 칼 잘 쓰잖아. 사실 폰타나보다 더 잘 자를 수 있어! 댄 플래빈보다 형광등을 더 잘 배치할 수도 있고.

알렉스 뭐야.

나 하지만 그렇다고 원작보다 비쌀 순 없지.

알렉스 아쉽네.

나 그렇지? 표절이니까. 저작권 침해!

알렉스 그러니까, 기술이 아니라 반짝이는 아이디어, 그리고 사물 자체가 아니라 당시에 허를 찌르는 일대 '사건'이 그 예술품의 금전적 가치를 높여주었다 이거지? 희소하기도 하고. 즉, 한 사회가 그 작품의 가치를 역사적 권위와 사료적 중요성으로 보증해 주는 거네.

나 이제는 지구촌이 하나로 묶여서...

알렉스 그래, 네 작품으로 지구에서 한번 떠 보자.

나 그리고 네 번째로, 왜곡, 변형, 과장 등을 통한 '변주'를 잘하면 진짜 아름답지. 예컨대 그동안 모나리자를 '패러디'한 작가가 진짜 많았잖아?

알렉스 '패러디'는 너무 의존적인 거 아냐? 원본에.

나 물론 그런 면도 있지. 그런데 '변주'의 방법은 그거 말고도 엄청 많아. 내용적으로나 조형적으로도. 예를 들어, 그거랑 비슷한 계열로 '패스티시pastiche'라고 있어.

알렉스 들어본 듯해!

나 쉽게 말하면 '패러디'는 딱 하나의 원본이 있는 경우야. 반면, '패스티시'는 여러 개가 뒤죽박죽 혼성모방이 되어 이젠 원본이 뭔지도, 몇 개인지도 알 수 없는 경우고. 어찌 되었건, 기가 막히게 '변주'를 잘하면 박수받아야 하지 않겠어? 그게 사람이 진정으로 할 수 있는 창조니까.

알렉스 그러니까 사람의 창조란, 완전히 다른 걸 개척하는 게 아니라 기가 막히게 리믹스remix를 잘하는 거라 이거지? 여러 가지 방법으로.

나 응, 방법은 많지! 완전히 다르지는 않아도, 즉 미세할지라도 기존의 영역에서 벗어나는 유의미한 '차이'를 보여주면 박수 쳐 줘야. 이게 다섯 번째 특성! 앞의 네 개의 특성에 다 해당되지. 결국 '맥락', '분석', '사건', '변주', 모두 기존의 뻔한 생각과 다른 묘한 '차이'를 지속적으로 발생시킬 때에야 비로소 제대로 아름다워지는 거야.

알렉스 어찌 보면 내용 자체보다는 방법론이 중요한 거네! 원래 있던 걸 벗어나 다른 종류의 새로움을 만드는 것.

나 응! 그래서 옛날 성화들을 보면 똑같은 내용을 재탕했어도 예술은 예술이지. 시각적인 표현 방법은 다 다르니까!

알렉스 결국 제일 중요한 건 '차이'네? 내용이건, 방법이건 새롭게 보게 하니까.

나 그렇지. 특히 현대미술을 보면 나만의 새로운 이야기를 나만의 새로운 방법론으로 풀어내는 게 좋은 예술이잖아!

알렉스 그러니까 어떤 절대적인 기준에 입각해서 더 잘 그렸냐가 중요한 게 아니다?

나 응! 말하자면 기술의 숙련도만으로 모든 가치를 판단할 수는 없지! 폰타나의 칼질 같이.

알렉스 그런데 진짜로 네가 더 잘하는지 이제는 알 수가 없지. 여하튼, 학계에서도 종종 미세한 '차이'를 큰 공로로 인정해 주잖아? 학문적인 새로운 성과란 결국 남들이 쌓아 놓은 돌탑 위에 작은 돌 하나 더 올리는 거니까. 아, '토대주의'적인 발언인가?

나 그러면 은하수에 별 하나 더 찍기 하자! 이건 '정합주의'적인 발언. 별 하나 더 추가요! 그런데 생각해 보면 '차이'가 다는 아닌 게, 예를 들어, '차이'만 있고 '의미'가 없으면 결국은 예술적인 추진력을 잃게 되지 않겠어? 그렇게 보면 결국 '의미'를 발생시키는 게 제일 중요한 거 아닐까?

알렉스 오, 그럼 '의미'가 여섯 번째 특성?

나 그렇지! '의미'는 찾으면 찾을수록, 만들면 만들수록 더욱 아름다워지는 거지! 앞의 다섯 가지 특성이 결과적으로 이거 없으면 팥소 없는 찐빵.

알렉스 허무주의자는 '세상 의미 없다! 그건 다 환상일 뿐'이라고

하잖아?

나 우선, 남들이 말하는 의미와 내 의미는 종종 상관이 없어. 다들 각자의 뇌 속에 갇혀 있으니. 그리고 '의미가 없다'는 것도 의미의 일종이야. 없는 것도 있음이라는 개념과 관련되잖아. '없다' 하면서 내심 그게 지존이라는 **'초환상의 쾌감'**도 실제로는 다른 환상의 쾌감과 작동원리와 과정이 비슷하고.

알렉스 실제로 의미가 존재하느냐의 물음과는 별개로 사람은 다양한 방식으로 의미를 찾으며 세상을 산다는 사실, 인정! 다들 '나름의 진실'을 보고 싶어 하지. 여하튼, 네 말을 정리해 보면 '차이'로 시작해서 '의미'로 끝나는데, 그 사이에는 '맥락', '분석', '사건', '변주' 등의 **'비빔밥 회로도'**가 있는 거네.

나 오, 학부 전공 나왔다, 공학도.

알렉스 여기서 너와 나의 '차이'가 시작되지.

나 그래? 그럼 이제 '의미'를 찾아보자!

알렉스 '사건'이 제일 쉬울 듯한데, 무슨 사고 칠까?

나 뭔가 예술의 공학적 접근 같은데?

알렉스 '분석' 시작했나?

나 넌 신비롭잖아.

알렉스 그 '맥락'은 알겠는데, 좀, 평상시랑 다르게 '변주'해 봐.

나 쇼핑하러 갈까?

알렉스 누, 누구세요?

나 나는 예술이.

나오며

이 글을 정리하면?

『예술적 인문학 그리고 통찰』을 쓰게 된 세 가지 배경은 다음과 같다. 첫째, '멀고 먼 예술'이 안타까웠다. 그동안 예술은 일상과 유리되어 왔다. 예술을 업으로 삼다 보니 예술을 전공하지 않은 사람들이 나를 특이하게 생각하는 경우를 종종 봤다. 마치 소수의 별종만이 예술을 하고 있는 양. 특히 미술에 대한 일반적인 통념은 이렇다. 우선, 예술품은 전시장에 가야만 볼 수가 있다고 생각한다. 또, 막상 가보면 별 감흥이 없고 이해가 안 되는 경우가 많다고 여긴다. 가끔씩 이런 이야기를 들을 때면 참 안타깝다. 이 좋은 걸 어떻게 하면 함께 누릴 수 있을까.

둘째, '단면적 사고'를 우려하는 마음에서다. 소셜 미디어가 발달하

면서 많은 사람들이 자신의 의견을 자유롭게 개진하고 남들과 연대하기 시작했다. '대중의 세력화'는 바람직한 현상이다. 소수 기득권 세력을 견제하기에도 좋고. 하지만 여론몰이를 하며 누군가를 비난하는 모습을 가끔씩 목도할 때면 우려의 마음도 크다. 예를 들어, 특정인의 문제 하나를 잡아내면 사실 여부를 가릴 새도 없이 주홍 글씨를 새기고는 한쪽으로 확 매도해 버리기도 한다. 이런 현상을 보면 참 안타깝다. 누구나 잘한 면도, 못한 면도 있는 건데... 이해의 방식이 다양해야 사회가 한쪽으로 경도되지 않고 건강해진다. 억울함은 사람을 잡아먹는다.

셋째, '죽은 지식'에 대한 답답함 때문이다. 대학교에서 여러 수업을 맡다 보니 자연스럽게 어떻게 하면 학생들을 효과적으로 가르칠 수 있을지 고민해 왔다. 물론 최고의 교육은 나서서 가르치는 게 아니라 스스로 배우도록 유도하는 거다. 그러나 교육 현장을 보면 아직도 제자리걸음을 하고 있는 경우가 많다. 일방적인 지식 전달의 한계는 다들 인정하면서도 말이다. 예컨대 미술대학 학생들은 미술사 수업을 듣는다. 미술사 책도 여러 권 읽고. 그런데 여러 학생들과 미술사에 대해 이야기를 나누다 보면 가끔씩 안타깝다. 그렇게 공부를 했음에도 불구하고 아직도 멀고 먼 남의 일로 느끼거나 딱딱한 교과서에 나오는 정답이라고 치부하는 학생들이 많아서다. 즉, 체화되지 않은 피상적인 지식으로 계속 머물러 있는 거다. 시간이 지나면 곧 잊어버리기 일쑤인.

이에 대해 내가 내놓은 세 가지 해법은 이렇다. 첫째, '예술의 일상화'다. 예술을 명사형으로 사고하기보다는 '예술적'이라는 형용사로

예술적 인문학 그리고 통찰

사고하는 게 우리네 인생을 훨씬 풍요롭게 만들어줄 거다. 전시장에 놓인 예술품만 예술이 아니다. 그건 너무 지엽적인 사고다. 마음먹기에 따라 우리 모두는 누구나 작가가 될 수 있다. 주변 일상은 예술이 될 수 있고. 노래방에서만큼은 다들 가수가 되지 않는가? 예술도 언제 어디에서나 가능하다.

이 책에서 나는 가능한 '사람의 맛'을 내고자 노력했다. 그래서 일화도 많이 활용했다. 즉, 내 인생을 그대로 드러냄으로써 예술적인 사유를 일상 속에서 생생하게 풀어내고자 했다. 이를 통해 독자들도 자연스럽게 평상시 생활 속에서 예술을 만들어가는 자세를 가지게 되기를 바랐다. 중요한 건 예술은 보는 방식이다. 길거리가, 우리들의 대화가, 삶의 모습이 예술적일 수 있다는 사실을 깨달으면 참 설렌다.

둘째, '다면적 사고'다. 예술은 정답을 내리는 게 아니라 끊임없이 질문하는 거다. 즉, 의미를 하나로 수렴하고 닫아 버리는 게 아니라 지속적으로 새로운 의미를 생산하며 열어 놓는 것이다. 따라서 예술 감상의 백미는 다양한 의미항의 바다에서 자유롭게 헤엄치기라 하겠다. 그렇게 흠뻑 빠져 즐기다 보면 어느새 다면적인 사고를 하지 않을 수가 없다. 그런데 요즘 소셜 미디어를 보면 몇몇 사람들이 '상징적인 폭력'에 시달리는 걸 본다. 부각된 한 가지 면만 가지고 단죄하며 사회적으로 매장하는 현실은 참으로 끔찍하기만 하다. 그렇게 한 사람과 한 사안 사이에 본드 질을 해서 '일체형'을 만들어 놓으면 다른 게 들어와 관련을 맺을 공간이 없어진다. 즉, 이제는 '교체형'이나 '다발형'이 필요하다. 이를 위해서는 한 가지와 붙여 버리는 '상

징'적인 단면적 사고를 넘어, 유동적으로 다양한 역할을 맡기는 '알레고리'적인 다면적 사고를 지향해야 한다.

이 책에서 나는 다양한 시선으로 세상을 바라보는 시도를 보여주고자 했다. 이를 통해 독자들도 자연스럽게 세상을 이해하는 폭넓은 시각을 가지게 되기를 바란다. '상징'은 '과거 완결형'이며 '알레고리'는 '현재 진행형'이다. 우리는 현재를 살아가야 한다. 언제나 더 나은 나로 성장할 수 있는 가능성에 설레며... 즉, 죄는 미워해도 사람에 대한 기대를 저버려선 안 된다. 세상은 그렇게 조금씩 천국이 된다. 천국은 부족한 사람들을 위한 놀이터다.

셋째, '살아 있는 지혜'다. 미술에 관한 책은 많다. 하지만 서점을 둘러보면 딱딱한 지식 전달에 치중하거나, 달콤하기만 한 가벼운 인스턴트 감상 일색인 경우가 많다. 작가의 생애나 작품의 시대적 배경 등 객관적인 사실에만 의존하는 경우도 흔하고. 혹은, 미술에 대한 깊이 있는 설명이 있더라도 화자의 입장은 보통 하나로 딱딱하게 고정된다. 나아가 작가의 신화를 강조하고 예술을 너무 미화한 나머지, 이게 도무지 내 주변에서 벌어지는 일로 생각되지가 않는다. 즉, 외계적인 느낌이 난다. 아니면 글이 너무 난해하고 문장은 길기만 하여, '이거 혹시 쓰는 사람도 잘 모르는 거 아닐까?' 하는 의구심이 들기도 한다. 그래서는 안 된다. 이제는 수직적으로 수렴되는 지식보다는 수평적으로 확장되는 지혜를 지향해야 한다. 또한 멀고 먼 남의 이야기가 아닌 내 삶의 이야기로 체화해야 한다. 결국은 그게 내 것이여야 의미가 있는 거다. 의욕도 불끈 나고.

이 책에서는 남의 이야기를 넘어 나만의 새로운 이야기를 하려고

했다. 독창적인 작품을 만들고자. 또한 고차원적인 이야기를 쉽게 풀어 쓰려고 했다. 특히 그 일환으로 '대화체'를 비교적 많이 활용했다. 사실 '문어체로 화두를 던지고 대화체로 풀어 보기'는 매우 새로운 시도다. 하지만 앞으로는 책을 포함한 여러 분야에서 '대화형' 시도가 더욱 많아질 거다. 일인칭에서 다인칭으로, 일방향에서 다방향으로. 이는 시대적인 요청이다.

독자들이 이 책을 읽으면서 자연스럽게 '대화적 사유 방식'을 체화하게 되기를 바란다. '흥미로운 대화를 끊임없이 지속하는 것'이야말로 스스로 고기를 잡는 '참지혜', 즉 '내 삶의 통찰'을 키우는 매우 효과적인 길이다. 이 책이 내가 명명하기로 '대화적 사유' 분야에서 새로운 경향을 선도하며 나름의 기여를 하게 되리라 기대한다.

'대화적 사유'에는 대표적으로 두 가지 방식이 있다. 첫째, '스스로 대화법'이다. 이 책에서는 글쓰기의 특성상 이 방식에 주안점을 두었다. 이것은 크게 대화의 흐름을 지속하는 '전체 대화'와 특정 상황에 집중하는 '부분 대화'로 나뉜다. 둘째, '남과의 대화법'은 미술실기 수업에서 작품 비평을 할 때 종종 사용한다. 이것은 크게 평상시처럼 대화하는 '실제 대화'와 서로 간에 가상의 역할을 수행하는 '역할 대화'로 나뉜다. 다 해 볼 만한 좋은 방식이다. 경험상 참여하는 학생들도 좋아했다. 중요한 건 '스스로 대화법'이건 '남과의 대화법'이건 진실은 한 지점의 입장에만 멈춰 있는 게 아니라 서로 간의 관계 속에서 재생되는 것이다. 즉, 내 안의 여러 나, 혹은 나와 남 사이에서.

물론 '대화의 상대'는 매우 중요하다. 모든 대화가 다 같은 건 아니니 가능하면 고차원적인 대화를 추구해야 한다. 나의 경우, 홀로 대

화를 진행할 때는 아내 알렉스를 주로 방편적으로 소환한다. 흥미로우며 생산적인 관계로 느껴져서다. 물론 독자들은 때에 따라 자신에게 맞는 다른 이를 소환해야 한다. 재미있는 건 그게 누구냐에 따라 완전히 다른 세상을 여행하게 된다는 사실이다.

'소환의 대상'에는 대표적으로 두 종류가 있다. 첫째, '가상의 인물'이다. 예를 들어, 영화 〈그녀Her〉2013를 보면 주인공은 인공지능 운영체제를 하나의 인격체로 만나 대화를 나눈다. 그럴 경우, 마치 실제 인물인 양 성격과 가치관 등을 가능한 구체적으로 설정하고 시작하는 게 좋다. 그래야 더 실감이 난다. 쉽게 생각하면 소설을 쓰는 거다. 허구적 진실을 극대화하기 위한. 중요한 건 그렇게 만들어진 이야기는 모종의 사실이 된다는 거다. 특정 맥락에서 실제적인 힘을 발휘하는.

둘째, '실제 인물'은 쉽게 실감이 나는 데다 실제와 가상 상황이 서로 비교도 되니 좋다. 이런 장점을 고려해서 기왕이면 실제와 가상 간에 일치율을 맞추는 게 좋다. 물론 완벽할 순 없다. 그 차이를 인지하는 것 또한 유의미하고. 그래도 내 대화 상대, 알렉스는 일치율이 상당하다. 나와 그동안 예술에 대해 토론한 다른 이들이 가끔씩 스르르 껴들어오기도 하지만. 뭐, 다 자연스런 현상이다. 마침 이 글을 쓰고 있는 내 옆에 실제 알렉스가 딱 왔다. "야, 뭐해?" 타이밍도 참... 기분이 묘하다.

이 책에 활용되는 '대화체'의 대표적인 장점 네 가지는 다음과 같다. 첫째, '이해력과 응용력의 증진'! 즉, 여러 대화는 마치 수학 공식을 제대로 이해하기 위해 풀어 보는 다양한 '연습 문제'와도 같다. 이

예술적 인문학 그리고 통찰

는 실전에서 어떠한 상황이 닥쳐와도 잘 대처하기 위한 것이다. 더불어 문제를 풀다 보면 새로운 공식이 도출되기도 한다. 여기서 가장 중요한 건 당면한 알고리즘의 핵심 구조를 파악하는 거다. 그러다 보면 나도 모르게 세상을 제대로 살아가는 도사가 될 수도...

둘째, '창의적이고 비평적인 발상과 표현'! 즉, 여러 대화는 브레인스토밍 방식을 활용, 원래의 담론을 사방으로 뻗어 나가보는 다양한 '모의 실험'과도 같다. 예를 들어, 이 책에 나오는 대화를 논리적으로 질서정연한 '문어체'로 모두 다 변환해 버린다면 아마 지금 기술된 이 모든 내용을 다 담아내기란 애초에 불가능할 거다. 때로 예측하지 못한 수많은 방향으로 물을 튀기며 어느새 흘러가 버리는 마법은 '대화체'이기에 가능한 거다. 또한 모든 게 '문어체'라면 논의의 진행은 때에 따라 독자가 참여할 수 있는 살아 있는 '현재 진행형'이 아닌, 벌써 끝나 버려 참여가 불가능한 '과거 완결형'으로 느껴지기 쉽다. 창조는 '거리를 둔 목도'보다는 '과정에의 참여'로부터 나온다.

셋째, '수평적인 상호 자극'! 즉, 여러 대화는 수평적인 관계 설정을 통해 거리낌 없이 의사를 개진하며 서로 간에 생산적인 자극을 주고받는 다양한 '협력 게임'이다. 옛날 교육 방식은 먼저 정답을 가지고 있는 한 명이 이를 상대방에게 수직적으로 가르치는 방식이었다. 이는 '일방 지시형' 교육이다. 하지만 이제는 토론 교육의 중요성을 모르는 교육 기관은 없다. 앞으로의 교육은 더욱 '상호 대화형'이 될 거다. 위계에 의한 대화는 교육적이지도, 생산적이지도 않다. 진심이 우러나오지도 않고.

넷째, '생생한 일상 생활'! 즉, 여러 대화는 언제 어디서나 일어날

수 있는 상황에 익숙해지게 하는 '자체 교육 습관'과도 같다. 사실 생생한 현장에 몰입하다 보면 나도 모르게 얻는 게 참 많다. 그런데 여러 대담록의 '대화체'를 보면 형식만 그러할 뿐, 호흡이 너무 길어 '문어체'와 별반 다르지가 않다. 마치 딱딱하고 건조하게 정리되어 기술된, 남들이 벌써 진행한 회의록을 읽는 듯한 넘을 수 없는 거리감이 있다. 이는 '대화체'가 가진 장점을 효과적으로 활용하지 못하는 거다. 사실 '대화체'는 통통 튀는 짧은 호흡과 국면의 빠른 전환에 능하다. 이는 마치 재생 버튼을 누르듯이 독자를 생중계로 초대하는 것과도 같다. 결국 대화에서는 '사람의 맛'이 나야 한다. 대화는 우리가 하는 거다.

궁극적으로 이 책이 추구하는 건 '평생 자기교육'을 수행하려는 '생활 습관'과 이를 고차원적으로 고양시킬 수 있는 남다른 '통찰력'이다. 독자들이 이 책을 통해 이러한 생활 습관과 통찰력을 효과적으로 얻게 되길 간절히 바란다.

결국 '지식'보다 중요한 건 '지혜'다. 이 둘의 차이는 분명하다. '지식'은 특정 분야에 대한 정보다. 필요하다면 당장 먹을 물고기처럼 얻으면 된다. 반면 '지혜'는 특정 분야에 대해 잘 알든 모르든 내 나름대로 당장 의미 있는 방식으로 물고기를 잡을 수 있는 능력이다. 역사적으로 언제나 그래왔지만 요즘은 '지식'의 과부하와 지구촌의 광속 연결망 속에서 '지혜'가 더욱 절실히 요구된다.

예술은 누구에게나 열려 있다. 즉, 미술작품은 미술사를 많이 공부한 사람만이 감상할 수 있는 게 아니다. 예컨대 연애 박사건 아니건 사람이라면 누구나 연애를 할 수가 있듯이 그저 알면 아는 만큼, 혹

은 모르면 모르는 만큼 즐기면 되는 거다. 이는 알면 좋지만 한편으로는 상대방을 몰라서 맛보는 매력도 있기에 그렇다. 이를테면 막상 알고 나면 묘했던 신비주의가 다 깨지는 경우도 흔하다. 결국, 당장 알고 모르고가 문제가 아니다. 중요한 건 '예술적인 소양'과 '삶의 경험', 즉 예술적으로 사는 것이다. 내 삶을 '지혜'롭게 살아가면서 자연스럽게 체득하는 게 '진짜 공부'다. '지식'처럼 억지로 넣으면 결국 무용지물이 되거나 곧 잊는다.

이 책을 간략하게 순서대로 소개한다. 먼저 '들어가며'는 책 전체를 이끌어가는 화자인 '나'를 독자들에게 친근하게 소개하는 장이다. 첫째, '나는 산다'에서는 나의 허술한 일상생활을 공개한다. 둘째, '나는 작가다'에서는 내가 가진 기질과 재능을 설명한다. 셋째, '나는 함께한다'에서는 나의 유학 생활, 결혼과 가족을 언급한다. 넷째, '나는 들어간다'에서는 책에 나오는 세 명의 인물인 나와 알렉스, 린이를 소개한다.

I부 '예술적 지양'은 순수미술이 보통 꺼려하는 여러 지점들을 고찰한다. 1장 '설명을 넘어'에서는 문학적인 내용을 설명하는 도판이 되기를 거부하는 경향에, 2장 '장식을 넘어'는 소비자를 위한 예쁜 장식적인 상품이 되기를 거부하는 경향에, 3장 '패션을 넘어'는 겉모습의 멋스러운 감각만을 추구하기를 거부하는 경향에 주목한다.

II부 '예술적 지향'은 순수미술이 보통 추구하는 여러 지점들을 고찰한다. 1장 '낯섦을 향해'는 당연한 걸 낯설게 함으로써 다시 보게 하는 경향에, 2장 '아이러니를 향해'는 대립항의 모순을 관련지음으

로써 한층 고차원적인 진실을 드러내는 경향에, 3장 '불안감을 향해'는 과도하게 감정을 분출함으로써 예술의 상품화를 벗어나는 경향에, 4장 '불편함을 향해'는 사람들을 불편하게 하는 사건을 통해 의미 있는 담론을 형성하는 경향에 주목한다.

III부 '예술적 자아'는 '나'의 마음과 사상을 여러 관점으로 살펴본다. 1장 '자아의 형성'은 나를 구성하는 다양한 '나'에 대해 알아본다. 2장 '아이디어의 형성'은 토론을 통해 창의적인 아이디어와 생산적인 의미를 찾아가는 방식을 풀어낸다. 3장 '숭고성의 형성'은 내가 느낄 수 있는 다양한 '숭고미'를 알아본다. 4장 '세속성의 형성'은 '숭고미'와 '세속미'의 다르면서도 비슷한 모습을 탐구한다. 5장 '개인의 형성'은 개인주의의 역사를 추적하며 '나'를 돌아본다.

IV부 '예술적 시선'은 세상을 바라보는, 비슷하면서도 다른 다양한 시선들을 음미한다. 1장 '자연의 관점'은 순수한 감각기관으로 세상을 보는 시선을, 2장 '관념의 관점'은 평상시 생각하는 대로 세상을 보는 시선을, 3장 '신성의 관점'은 누군가 나를 내려다보는 신성한 시선을 알아본다. 4장 '후원자의 관점'은 후원자의 마음으로 세상을 보는 시선을, 5장 '작가의 관점'은 내가 원하는 대로 세상을 보는 시선을, 6장 '우리의 관점'은 우리가 세상을 이해하는 다양한 시선을 살펴본다. 7장 '기계의 관점'은 기계적으로 세상을 파악하는 시선을, 8장 '예술의 관점'은 예술적으로 세상을 음미하는 시선을, 9장 '우주의 관점'은 초월적으로 세상을 음미하는 시선을 생각한다.

V부 '예술적 가치'는 예술을 통해 찾게 되는 다양한 가치에 주목한다. 1장 '생명력의 자극'은 예술을 통해 드러나는 다양한 생명력에,

예술적 인문학 그리고 통찰

2장 '어울림의 자극'은 다양한 어울림이 만들어내는 가치에, 3장 '응어리의 자극'은 마음의 응어리 때문에 생기는 총체적인 전율에 초점을 맞춘다. 4장 '덧없음의 자극'은 끊임없이 변화하는 과정의 아름다움에, 5장 '불완전의 자극'은 부족하고 불안하며 불완전한 모습이 지니는 아름다움에, 6장 '사상의 자극'은 고차원적인 사고를 통한 의미화의 아름다움에 주목한다.

『예술적 인문학 그리고 통찰』의 첫 책인 '확장 편'은 이렇게 마무리를 짓는다. 감회가 참 남다르다. 나 이외의 또 다른 주요 등장인물인 알렉스와 린이에게 이 자리를 빌려 무한 감사를 표한다. 어려서부터 미술 활동에 매진하면서, 커서는 여러 미술 수업을 진행하면서 지금까지 많은 자료를 축적했다. 즉, 이 책은 내 인생과 고민의 결과물이다. 그래서 뿌듯하다. 물론 앞으로 하고 싶은 이야기는 더욱 많다. 우리, 예술의 바다를 헤엄치자. 잘 살자. 인생을 즐기며...

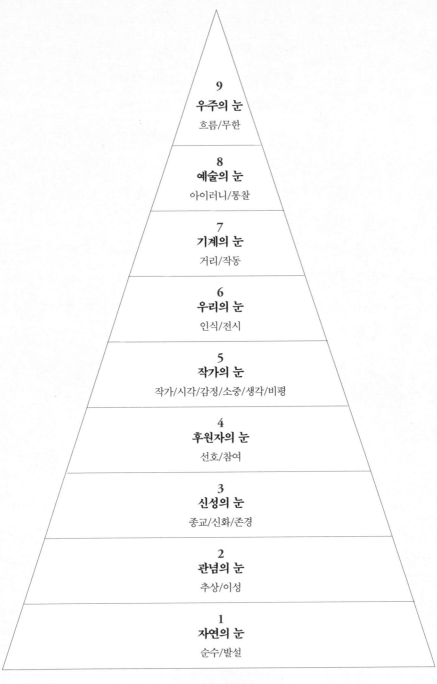

시선 9단계 피라미드

도판 작가명·작품명

- 작가나 작품 이름의 국문 표기는 자료마다 차이가 있어 엄밀한 표준으로 삼기에 어려움이 있습니다. 이 책에서는 국립국어원 외래어표기법을 참고하되 관용적으로 널리 알려진 것은 예외를 두었습니다. 아울러 관련 자료를 찾기 힘든 일부 명칭은 부득이 원문을 직역하였습니다.
- 소개된 작품을 더 찾아보려는 분들을 위해 작가 이름과 작품 제목을 영문으로도 안내합니다.
- 대체로 작가명, 작품명, 제작 연도 순서입니다.

I 예술적 지양: 순수미술이 꺼리는 게 뭘까?

1. 설명Illustration을 넘어: ART는 보충이 아니다
- 임상빈 Sangbin IM, 〈임상빈 Sangbin IM〉, 2014
- 임상빈 Sangbin IM, 〈알렉스 박 Alex Park〉, 2014

2. 장식Decoration을 넘어: ART는 서비스가 아니다
- 구스타프 클림트 Gustav Klimt, 〈생명의 나무 The Tree of Life〉, 1909
- 조지아 오키프 Georgia O'Keeffe, 〈조지 호수의 반사 Lake George Reflection〉, 1921-1922, 캔버스에 유채, 개인 소장

3. 패션Fashion을 넘어: ART는 멋이 아니다
- 빈센트 반 고흐 Vincent van Gogh, 〈별이 빛나는 밤 The Starry Night〉, 1889

II 예술적 지향 | 순수미술이 추구하는 게 뭘까?

1. 낯섦Unfamiliarity을 향해: ART는 이상하다
- 마르셀 뒤샹 Marcel Duchamp, 〈샘 Fountain〉, 1917
- 조지프 말로드 윌리엄 터너 Joseph Mallord William Turner, 〈전함 테메레르호 The Fighting Temeraire〉, 1839

2. 아이러니Irony를 향해: ART는 반전이다
- 조지프 말로드 윌리엄 터너 Joseph Mallord William Turner, 〈노예선 The Slave Ship〉, 1840

3. 불안감Anxiety을 향해: ART는 욕이다
- 장 뒤뷔페 Jean Dubuffet, 〈아웃사이더의 대사제 Grand Maitre of the Outsider〉, 1947

- 에드바르 뭉크 Edvard Munch, 〈불안 Anxiety〉, 1894

4. 불편함Discomfort을 향해: ART는 사건이다
- 피에로 만초니 Piero Manzoni, 〈예술가의 똥 Artist's Shit〉, 1961

III 예술적 자아 | 나의 마음과 사상은 어떻게 움직일까?

1. 자아The Self의 형성: ART는 나다
- 렘브란트 판 레인 Rembrandt van Rijn, 〈자화상 Self-portrait〉, 1630
- 구스타브 쿠르베 Jean-Dèsirè Gustave Courbet, 〈자화상: 파이프를 문 남자 Self-portrait: Man with a Pipe〉, 1848-1849
- 폴 고갱 Paul Gauguin, 〈자화상 Self-portrait〉, 1875-1877
- 에곤 실레 Egon Schiele, 〈자화상 Self-portrait〉, 1910
- 알브레히트 뒤러 Albrecht Dürer, 〈초기 초상화 The Earliest Painted Self-portrait〉, 1493
- 빈센트 반 고흐 Vincent van Gogh, 〈밀짚모자를 쓴 자화상 Self-portrait with Straw Hat〉, 1887
- 에두아르 마네 Édouard Manet, 〈올랭피아 Olympia〉, 1863
- 야수마사 모리무라 Yasumasa Morimura, 〈초상화(후타고: 쌍둥이) Portrait (Futago)〉, 1988

3. 숭고성Sublimity의 형성: ART는 신성하다
- 카스파르 다비드 프리드리히 Caspar David Friedrich, 〈해변의 수도승 Monk by the Sea〉, 1808-1810
- 잔 로렌초 베르니니 Gian Lorenzo Bernini, 〈성 테레사의 황홀경 Ecstasy of Saint Teresa〉, 1645-1652
- 카지미르 말레비치 Kazimir Malevich, 〈검은 사각형 Black Square〉, 1915
- 카지미르 말레비치 Kazimir Malevich, 〈절대주의 구성: 흰색 위의 흰색 Suprematist Composition: White on White〉, 1918

4. 세속성Secularity의 형성: ART는 속되다
- 쿠엔틴 마시스 Quentin Matsys, 〈잘못된 연인 Ill-matched Lovers〉, 1520-1525
- 피터르 브뤼헐 Pieter Bruegel the Elder, 〈걸인들(장애인) The Beggars (The Cripples)〉, 1568
- 주세페 마리아 크레스피 Giuseppe Maria Crespi, 〈벼룩 잡기 Searching for Fleas〉, 1720s
- 오노레 도미에 Honoré Daumier, 〈삼등 열차 The Third-class Carriage〉, 1862-1864

예술적 인문학 그리고 통찰

- 장 프랑수아 밀레 Jean-François Millet, 〈이삭줍기 The Gleaners〉, 1857
- 구스타브 쿠르베 Jean-Dèsirè Gustave Courbet, 〈목욕하는 여인 Young Bather〉, 1866
- 제프 쿤스 Jeff Koons, 〈성심 Sacred Heart〉, 2006

IV 예술적 시선 | 우리가 사는 세상을 어떻게 바라볼 수 있을까?

1. 자연Nature의 관점: ART는 감각기관이다
- 로버트 코넬리우스 Robert Cornelius, 〈자화상: 최초의 "셀카" Self-portrait: The First Ever "Selfie"〉, 1839
- 모사본 Replica of Paintings, 쇼베 동굴 Chauvet Cave, c. BC 30,000, 남프랑스
- 손 스텐실 Stencil of a Human Hand, 코스케 동굴 Cosquer Cave, c. BC 27,000, 프랑스
- 손의 동굴 Cave of Hands, 리오 핀투라스 동굴 Cueva de las Manos, c. BC 13,000-9,000, 남아르헨티나

2. 관념Perception의 관점: ART는 지각이다
- 아메넴헤트 2세 무덤 Tomb of Sarenput II, c. BC 1925 또는 c. 1895
- 세헤테피브레의 좌상 Statue of the Steward Sehetepibreankh Seated, 제12왕조, BC 1919-1885
- 안티오크의 알렉산드로스 Alexandros of Antioch, 〈밀로의 비너스(아프로디테) Venus de Milo (Aphrodite)〉, 밀로스섬, 그리스, c. BC 130-100
- 페이디아스 Pheidias, 파르테논 신전 Parthenon, BC 447-438
- 레오나르도 다빈치 Leonardo Da Vinci, 〈인체 비례도(비트루비안 맨) Canon of Proportions (The Vitruvian Man)〉, c. 1490
- 폴 세잔 Paul Cézanne, 〈생트 빅투아르산 Sainte-Victoire Mountain〉, 1902-1904

3. 신성The Sacred의 관점: ART는 고귀하다
- 안드레이 루블료프 Andrei Rublev, 〈삼위일체(아브라함의 환대) The Trinity (The Hospitality of Abraham)〉, 1411 또는 c. 1425-1427
- 미켈란젤로 부오나로티 Michelangelo Buonarroti, 〈최후의 심판 The Last Judgment〉, 1534-1541
- 프랑수아 자비에 파브르 François-Xavier Fabre, 〈오이디푸스와 스핑크스 Oedipus and the Sphinx, 1806-1808
- 헨리 푸셀리 Henry Fuseli, 〈미드가르드의 뱀과 싸우는 토르 Thor Battering the Midgard Serpent〉, 1790
- 자크 루이 다비드 Jacques-Louis David, 〈호라티우스의 맹세 Oath of the Horatii〉,

1786

- 장 오귀스트 도미니크 앵그르 Jean-Auguste-Dominique Ingres, 〈왕좌에 앉은 나폴레옹 1세 Napoleon I on His Imperial Throne〉, 1806
- 두초 디부오닌세냐 Duccio di Buoninsegna, 〈마에스타 제단 장식화(앞면) Maesta Altarpiece〉, 시에나 대성당, c. 1308-1311
- 슈테판 로흐너 Stefan Lochner, 〈최후의 심판 Last Judgement〉, 1435
- 앙게랑 콰르통 Enguerrand Quarton, 〈성모의 대관식 The Coronation of the Virgin〉, 1452-1453
- 피터르 브뤼헐 Pieter Bruegel The Elder, 〈추락하는 이카로스가 있는 풍경 Landscape with the Fall of Icarus〉, 1555
- 자크 루이 다비드 Jacques-Louis David, 〈생 베르나르 고개를 넘는 나폴레옹 Napoleon at the Saint-Bernard Pass〉, 1801

4. 후원자sponsor의 관점: ART는 자본이다
- 피터르 브뤼헐 Pieter Bruegel the Elder, 〈화가와 후원자 The Painter and the Buyer〉, 1565
- 윌리암 아돌프 부그로 William-Adolphe Bouguereau, 〈비너스의 탄생 The Birth of Venus〉, 1879
- 〈쿠로스 Kouros〉, 그리스, 아티카 from Attica, Greece, c. BC 590 - 580
- 〈코레 Kore〉, 그리스, 아테네, 아크로폴리스, from the Acropolis, c. BC 530
- 프락시텔레스 Praxiteles, 〈크니도스의 아프로디테 Aphrodite of Knidos〉, 로마 시대 복제된 대리석 입상 Roman Copy of a Marble Statue of c. BC 350-340
- 얀 반 하위쉼 Jan van Huysum, 〈테라코타 화병에 담긴 꽃 Bouquet of Flowers in a Terracotta Vase〉, 1736
- 얀 반 에이크 Jan van Eyck, 〈대법관 롤랭과 성모 Madonna of Chancellor Rolin〉, 1435
- 제임스 모베르 James Maubert, 〈가족 Family Group〉, 1720s
- 디르크 야코브스존 Dirck Jacobsz, 〈암스테르담 사격 단체의 단체 초상화 Group Portrait of the Amsterdam Shooting Corporation〉, 1532
- 장 레옹 제롬 Jean-Léon Gérôme, 〈피그말리온과 갈라테아 Pygmalion and Galatea〉, 1890
- 자메 티소트 James Tissot, 〈여행자 The Traveller〉, 1883-1885

5. 작가Artist의 관점: ART는 자아다
- 산드로 보티첼리 Sandro Botticelli, 〈동방박사의 예배 Adoration of the Magi〉, 1475-1476
- 한스 멤링 Hans Memling, 〈그리스도가 내리는 축복 Christ Giving His Blessing〉, 1478

8. 예술Arts의 관점: ART는 마음이 있다

- 셰리 레빈 Sherrie Levine, 〈샘, 마르셀 뒤샹 이후, Fountain, After Marcel Duchamp〉, 1991
- 엘리아스 가르시아 마르티네즈 Elías García Martínez, 〈에케 호모(보라 이 사람이로다) Ecce Homo (Behold the Man)〉, 1930

9. 우주The Universe의 관점: ART는 마음이 없다

- 존 컨스터블 John Constable, 〈비구름이 있는 바다 풍경 습작 Seascape Study with Rain Cloud〉, 1824
- 은하 NGC 3810(허블 천체 망원경 촬영) The Galaxy NGC 3810 (captured by the Hubble space telescope), ESA/허블, 나사, ESA/ Hubble and NASA, 2010
- 마크 로스코 Mark Rothko, 〈무제 Untitled〉, 1970

V 예술적 가치 | 예술을 통해 찾을 수 있는 가치는 뭘까?

1. 생명력Vitality의 자극: ART는 샘솟는다

- 얀 브뤼헐 Jan Brueghel the Elder, 〈부케 Bouquet〉, 1603
- 오귀스트 르누아르 Pierre-Auguste Renoir, 〈물 조리개를 든 소녀 A Girl with a Watering Can〉, 1876
- 장 앙투안 바토 Jean-Antoine Watteau, 〈춤의 즐거움 The Pleasure of the Dance〉, 1715-1717
- 피터르 아르트센 Pieter Aertsen, 〈에그 댄스 The Egg Dance〉, 1552
- 다비드 테니르스 David Teniers the Younger, 〈세인트 조지의 날 축제 Kermis on St.George's Day〉, 1649
- 조지프 말로드 윌리엄 터너 Joseph Mallord William Turner, 〈미노타우로스호의 난파 The Shipwreck of the Minotaur〉, 1810s
- 카스파르 다비드 프리드리히 Caspar David Friedrich, 〈안개바다 위의 방랑자 Wanderer above the Sea of Fog〉, 1818

2. 어울림Harmony의 자극: ART는 조화롭다

- 프랑수아 부셰 Francois Boucher, 〈비너스, 위안이 되는 사랑 Venus Consoling Love〉, 1751
- 피터르 클라스 Pieter Claesz, 〈바닷가재와 은제식기가 있는 정물 Still Life with Silverware and Lobster〉, 1641
- 피터르 클라스 Pieter Claesz, 〈자화상이 들어간 바니타스 정물 Vanitas Still Life with Self-portrait〉, 1628
- 요하네스 베르메르 Johannes Vermeer, 〈델프트 풍경 View on Delft〉, 1660-1661

3. 응어리Woe의 자극: ART는 울컥한다
- 장 밥티스트 마리 피에르 Jean-Baptiste Marie Pierre, 〈레다와 백조 Leda and the Swan〉, 18세기 후반
- 구스타프 클림트 Gustav Klimt, 〈다나에 Danaë〉, 1907

4. 덧없음Transience의 자극: ART는 지나간다
- 에드가 드가 Edgar Degas, 〈장갑 낀 가수 The Singer with the Glove〉, 1878
- 움베르토 보초니 Umberto Boccioni, 〈사이클 타는 선수의 역동성 Dynamism of a Cyclist〉, 1913
- 오귀스트 로댕 Auguste Rodin, 〈템페스트 The Tempest〉, 1910년 이전 새겨짐
- 외젠 들라크루아 Eugene Delacroix, 〈민중을 이끄는 자유의 여신 Liberty Leading the People〉, 1830

5. 불완전Imperfection의 자극: ART는 흔들린다
- 요하네스 베르메르 Johannes Vermeer, 〈우유 따르는 여인 The Milkmaid〉, 1658
- 테오도르 제리코 Théodore Géricault, 〈미친 여인 Insane Woman〉, 1822
- 루카스 크라나흐 Lucas Cranach the Elder, 〈잘못된 연인 The Ill-matched Couple〉, 1532
- 조지 그로스 George Grosz, 〈사회의 기둥들 Pillars of Society〉, 1926
- 필리프 드 샹파뉴 Philippe de Champaigne, 〈참회하는 막달레나 The Repentant Magdalen〉, 1648
- 케테 콜비츠 Käthe Kollwitz, 〈어머니들 Mothers〉, 1922

6. 사상Thought의 자극: ART는 흐름이다
- 피에트 몬드리안 Piet Mondrian, 〈빨강, 파랑, 노랑의 구성 2 Composition II in Red, Blue, and Yellow〉, 1930
- 루치오 폰타나 Lucio Fontana, 〈공간개념 '기다림' Spatial Concept 'Waiting'〉, 1960

예술적 인문학 그리고 통찰

| 1 확장 편 | 예술은 우리에게 열려 있다

초판 인쇄일 2019년 5월 27일
초판 발행일 2019년 6월 3일

지은이 임상빈

발행인 이상만
발행처 마로니에북스
등 록 2003년 4월 14일 제 2003-71호
주 소 (03086) 서울특별시 종로구 대학로 12길 38
대 표 02-741-9191
편집부 02-744-9191
팩 스 02-3673-0260
홈페이지 www.maroniebooks.com

ISBN 978-89-6053-575-6 (04600)
 978-89-6053-574-9 (세트)